한국 고분벽화 연구

한국 고분벽화 연구

2013년 6월 14일 초판 1쇄 찍음
2013년 6월 21일 초판 1쇄 펴냄

지은이 안휘준

편집 김천희, 김유경, 권현준
마케팅 박현이
표지 및 본문 디자인 김진운
본문 조판 디자인시

펴낸곳 (주)사회평론
펴낸이 윤철호

등록번호 10-876호(1993년 10월 6일)
전화 02-326-1185(영업) 02-326-1543(편집)
팩스 02-326-1626
주소 서울시 마포구 성산동 114-10
이메일 editor@sapyoung.com
홈페이지 www.sapyoung.com

© 안휘준 2013

ISBN 978-89-6435-666-1 93650

한국
고분벽화
연구

안휘준

사회평론

『한국 고분벽화 연구』를 내며

졸저 『한국 미술사 연구』(사회평론, 2012. 11)가 출간된 지 불과 며칠도 되지 않은 어느 날 불현듯 한 가지 생각이 머릿속에 떠올랐다. 다른 책들에 밀려 여러 해 동안 미루어져 온 『한국 소상팔경도(瀟湘八景圖) 연구』의 출판 준비를 서둘러야겠다는 생각을 하고 있던 참이었다. 그것은 저자가 우리나라의 고분벽화에 관하여 쓴 글들만을 따로한데 모아서 한 권의 책으로 묶어야 되지 않나 하는 발상이었다. 고분벽화에 관한 졸고들이 이 책 저 책에 분산되어 있어서 독자들이 일관되게 이해하는 데에 지장이 있고, 또 참고하기에도 불편할 것이라는 생각이 들었기 때문이다. 왜 그런 생각을 진작 하지 못했을까 하는 아쉬움이 몰려왔다. 처음부터 따로 묶어서 별권의 책으로 냈더라면 좋았을 것을……. 그러나 애초에는 새로운 벽화고분들이 발견되고 그 벽화에 대하여 저자가 매번 조사에 참여하여 몇 편의 논문까지 쓰게 될 줄은 전혀 예상하지 못하였으니 당연한 일이기도 하다. 별권의 책으로 낸다는 것은 생각조차 하지 못했던 것이다.

그 생각은 바로 마음속의 갈등으로 커지고 있었다. 고분벽화들에 관하여 쓴 졸고들은 이미 2000년에 출간된 『한국 회화사 연구』(시공사), 2007년에 발간된 『고구려 회화』(효형출판), 그리고 얼마 전에 나온 『한국 미술사 연구』 등 세 권의 저서들에 이미 실려 있어서 필요한

독자들은 그 책들을 보면 될 것이므로 굳이 별개의 논문집으로 엮을 필요가 있겠는가 하는 생각이 먼저 떠올랐다. 그러나 이 부정적인 생각은 이내 다른 긍정적인 생각에 압도되었다. 그런 것은 사실이지만 고분벽화는 죽음과 죽은 자를 위한 장의적(葬儀的) 그림이어서 주제, 구성, 표현방법, 종교와 사상 등 여러 가지 면에서 순수한 감상을 위한 일반회화와는 구분되는 특성이 있을 뿐만 아니라 기록성과 역사성이 더욱 두드러지므로, 그것에 관한 글들만 한 권의 책에 몰아서 묶는 것이 의미도 있고 참고하기에 간편하리라는 것이 바로 그 다른 생각이었다. 게다가 고구려 고분벽화에 관한 글들은 『고구려 회화』에서 일반 독자들의 이해를 돕기 위하여 편집상 변형된 형태로 소개된 바 있는데, 그 원형을 되찾아 본래의 모습대로 소개하는 것이 필요하다는 생각도 그 발상을 부추겼다.

이 고민스러운 문제를 가지고 사회평론의 김천희 주간, 권현준 편집원과 논의하게 되었고 그 결과 고분벽화에 관한 졸고들만을 한 권의 체계화된 작은 책자로 함께 묶어서 펴내는 것이 좋겠다는 결정을 내리게 되었다. 일반회화와 미술을 주된 내용으로 한 논문집들이 곳저곳에 흩어져 있는 상태보다는 '고분벽화'라고 하는 단일의 공동 주제 아래 시대별 논문들을 일목요연하게 정리하는 것이 독자들의 이해에 더 큰 보탬이 될 것으로 다 같이 공감하였기 때문이다. 이로써 저자의 마음속 갈등이 말끔히 정리되고 이 작은 책자가 준비에 들어가게 된 것이다. 오직 고마울 뿐이다.

이러한 결론을 내는 데에 있어서 무엇보다도 큰 몫을 한 다른 한 가지 이유는 우리나라 학계나 출판계에 고구려의 고분벽화를 제외하고는 삼국시대부터 조선왕조시대까지 모든 시대의 고분벽화를 꿰는

학술적 연구서는 전무하다는 사실이었다. 고분벽화에 관한 통시대적인 저서는 저자의 은사이신 고(故) 삼불(三佛) 김원용(金元龍) 선생이 내신 『한국벽화고분(韓國壁畫古墳)』(일지사, 1980)이 유일하다. 이 책은 작지만 벽화고분과 고분벽화에 관한 가장 요점적이고 알찬 저서로 그 분야의 개설서로서 역할을 충분히 하고 있고 앞으로도 그럴 것이다. 다만 이 옥저가 출판된 1980년 이후에 새로 발견되고 발굴 조사된 고분들의 벽화에 관한 학술정보는 전혀 포함되어 있지 않은 점이 아쉬울 수밖에 없다. 이번의 졸저에 실린 글들은 모두 은사의 옥저가 출간된 이후에 쓰여진 논문들이어서 역대 우리나라 고분벽화에 관한 새로운 정보를 제공하면서 보완적인 역할을 하게 될 것으로 여겨진다.

저자가 미술사 전공자여서 이 졸저에서는 고분의 구조나 출토품 등 고고학적 측면과 자료에 관해서는 되도록 언급을 피하고 벽화의 주제와 화풍, 표현방법 등 미술사적인 양상을 밝히는 데 주로 치중하였음을 미리 밝혀둔다. 즉 벽화가 그려져 있는 고분인 벽화고분에 대한 연구가 아니라 고분 내에 그려진 벽화인 고분벽화에 관한 고찰인 것이다. 벽화고분들의 고고학적, 역사학적, 민속학적 제 양상에 관해서는 해당 전문가들의 글이 보다 큰 참고가 될 것이다. 이 책은 고고학 등 다른 분야의 전문가들이 소홀히 하기 쉬운 측면, 즉 그림 혹은 회화사 자료로서의 고분벽화에 관한 연구서로서 참고되었으면 좋겠다.

저자는 한국회화사를 전공하는 덕분에 새로운 벽화고분이 발견될 때마다 벽화 조사의 책무를 지고 발굴단에 참여하게 되는 행운을 누렸다. 기미년명 순흥 읍내리 벽화고분, 경기도 파주 서곡리의 고려 벽화고분, 고려 말 조선 초의 박익 묘, 조선 초기의 노회신 묘 등이 그 대표적 예들이다. 조사에 동참을 허락해준 발굴 담당기관 및 책임자

들에게 이 기회를 빌려 고마움을 표한다.

　　이 졸저를 통하여 고구려, 백제, 신라, 고려, 조선왕조의 역대 고분벽화가 대강이나마 그 윤곽을 드러내게 될 것으로 생각된다. 그러나 벽화고분이 제대로 온전하게 남아 있지 않은 통일신라와 고령 고아동 고분의 연꽃그림 이외에는 유존례(遺存例)가 발견되지 않은 가야의 고분벽화에 관하여는 별도의 논문을 써서 보완할 수 없음이 못내 아쉽다. 이 나라들의 벽화고분이 새로 발견되지 않는 한 어느 누구도 어쩔 수 없는 일이다. 발해의 정효공주 묘 벽화에 관해서는 『한국미술의 역사』(공저)(시공사, 2003)와 『한국 회화사 연구』 등 졸저들에서 간략하게 언급한 것으로 대신할 수밖에 없는 실정이다. 이 고분의 벽화에 관해서는 정병모 교수의 논고가 나와 있어서 참고된다(이 책의 참고문헌 목록 참조).

　　「고구려 고분벽화 속의 인물화」, 「일본에 미친 고구려 고분벽화의 영향」, 「백제의 고분벽화」, 「수락암동 벽화고분·공민왕릉·거창둔마리 벽화고분의 벽화」 등의 글은 일러두기의 '게재 논문의 출처'에서 적었듯이 「삼국시대의 인물화」, 「삼국시대 회화의 일본 전파」, 「백제의 회화」, 「고려시대의 인물화」 등의 보다 큰 주제의 논문들로부터 각각 해당되는 부분만 뽑아낸 것임을 밝혀둔다. 그리고 박익 묘의 벽화에 관한 글은 벽화의 내용이 고려적이지만 제작연대는 1420년, 즉 조선 초기여서 고려나 조선의 어느 한쪽으로 단정해서 편년하기가 어려워 심사숙고 끝에 과도기적 특성을 고려하여 부득이 '고려말~조선왕조 초기의 고분벽화'로 따로 구분 지어 별도의 장을 설정할 수밖에 없었음도 밝히지 않을 수 없다.

　　어쨌든 이 작은 책자나마 낼 수 있어서 다행스럽게 여긴다. 현재

로서는 우리나라 고분벽화에 관한 유일한 통시대적 논문집인 이 책자가 앞으로의 이 방면 연구에 다소라도 참고가 된다면 더 이상 바랄 것이 없겠다. 아울러 고분벽화에 관한 이 책자가 작품이 많이 남아 있지 않은 고대의 일반회화를 이해하고 연구하는 데에도 보완적 측면에서 나름대로 참고가 되었으면 좋겠다. 고분벽화가 주제나 내용 면에서는 일반회화와 다소간을 막론하고 차이가 있을지라도 기법과 화풍상으로는 특별한 차이가 없고, 시대양식을 공유하고 있기 때문이다.

이 책을 준비하면서 종래의 글들 속에 꼭꼭 숨어 있던 오자와 오류를 찾아내어 바로잡고 내용을 수정·보완할 수 있었던 것도 망외의 이삭줍기로 매우 다행스럽게 여겨진다.

이 책의 출판을 흔쾌히 맡아준 사회평론의 윤철호 사장과 김천희 주간, 편집의 실무를 맡아서 애쓴 권현준 대리, 김유경 편집원 등 편집부원 여러분, 책의 모양새를 위하여 애쓴 디자이너, 원고 수합 과정에서 협조를 아끼지 않은 시공사의 한소진 대리 등 모든 분들에게 마음으로부터 감사의 뜻을 표한다.

이 졸저를 평생 우리나라 고고학과 미술사학의 발전에 혁혁한 기여를 하신 고마우신 은사 삼불 김원용 선생님의 서세 20주기를 앞두고 스승의 날을 맞아 영전에 삼가 바친다.

2013년 5월 15일
저자 안휘준 적음

차 례

일러두기

1　작품의 도판은 가장 중점적으로 거론된 본문 중에 한 번만 게재하였고, 다른 곳에서 재차 언급되는 경우에는 도판번호를 괄호 속에 밝혀서 참고가 용이하게 하였음.

2　작품의 규격은 국제관례에 따라 '세로×가로'로 표기하였음.

3　본서에 수록된 논문들의 출처는 아래와 같음.

- 고구려 고분벽화의 변천

 「고구려 고분벽화의 흐름」, 『講座 美術史』 10, 1998.

- 고분벽화를 통해 본 고구려의 문화

 「高句麗 文化의 性格과 位相: 古墳壁畵를 中心으로」, 『고구려의 역사와 문화유산』, 한국고대사학회·서울시정개발연구원, 2004.

- 고구려 고분벽화 속의 인물화

 「韓國 古代繪畵의 特性과 意義(上·下) – 三國時代의 人物畵를 中心으로」, 『美術資料』 41·42, 1988. 6·12.

- 일본에 미친 고구려 고분벽화의 영향

 「三國時代 繪畵의 日本傳播」, 『國史館論叢』 10, 1989.

- 백제의 고분벽화

 「회화」, 『百濟의 美術』, 百濟文化史大系 硏究叢書 14, 충청남도 역사문화연구원, 2007.

- 기미년명 순흥 읍내리 벽화고분의 벽화

 「己未年銘 順興 邑內里 古墳壁畵의 內容과 意義」, 『順興邑內里壁畵古墳』, 문화재관리국 문화재연구소, 1986.

- 파주 서곡리 고려 벽화고분의 벽화

 「坡州 瑞谷里 高麗壁畵墓의 壁畵」, 『坡州 瑞谷里 高麗壁畵墓 發掘調査 報告書』, 문화재관리국 문화재연구소, 1993.

- 수락암동 벽화고분·공민왕릉·거창 둔마리 벽화고분의 벽화

 「高麗時代의 人物畵」, 『考古美術』 180, 1988. 12.

- 송은(松隱) 박익(朴翊, 1332~1398) 묘의 벽화

 「松隱 朴翊 墓의 壁畵」, 『考古歷史學志』 17·18, 동아대학교박물관, 2002.

- 노회신(盧懷愼, 1415~1465) 묘의 벽화

 「원주 동화리 노회신(盧懷愼, 1415~1465)벽화묘의 의의」, 『原州 桐華里 盧懷愼 壁畵墓 발굴조사보고서』, 國立中原文化財硏究所 學術硏究叢書 第3冊, 문화재청 국립중원문화재연구소, 2009.

I 고구려의 고분벽화

1 고구려 고분벽화의 변천

1) 머리말

고구려의 고분벽화는 우리나라 미술사상 몇 가지 점에서 대단히 중요한 의미를 지닌다. 첫째로 그것은 우리나라에서 맨 처음 발달하기 시작한 벽화여서 우리나라 회화의 시원을 이해하는 데 큰 도움이 된다. 둘째로 복합적인 내용과 성격을 지니고 있어서 우리나라 고대, 특히 고구려 문화의 여러 가지 측면을 파악하는 데 큰 참고가 된다. 조형성과 창의성, 양식적 특징과 변천, 풍속과 습관, 복식과 기물, 건축과 실내장식, 종교와 우주관 등 많은 문화적 양상을 확인할 수 있다. 셋째로 다른 나라나 지역과의 문화교류 관계를 알아보는 데 많은 참고가 된다. 특히 중국 및 서역과의 관계를 통하여 받아들인 외래문화적 요소의 수용과 소화, 그것을 토대로 한 새로운 발전, 그리고 백제·신라·가야·일본 등에 미친 영향의 제반 양상을 확인하는 데 도움이 된다.

　이처럼 고구려의 고분벽화는 단순히 회화사료로서만이 아니라 우리 고대 문화의 다양한 측면들을 이해하는 데 가장 중요한 자료가

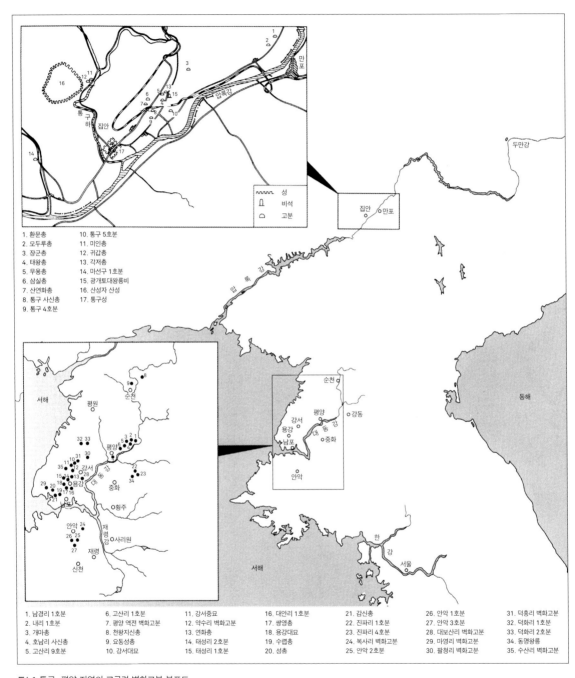

1. 환문총
2. 모두루총
3. 장군총
4. 태왕총
5. 무용총
6. 삼실총
7. 산연화총
8. 통구 사신총
9. 통구 4호분
10. 통구 5호분
11. 미인총
12. 귀갑총
13. 각저총
14. 마선구 1호분
15. 광개토대왕릉비
16. 산성자 산성
17. 통구성

성
비석
고분

1. 남경리 1호분
2. 내리 1호분
3. 개마총
4. 호남리 사신총
5. 고산리 9호분
6. 고산리 1호분
7. 평양 역전 벽화고분
8. 천왕지신총
9. 요동성총
10. 강서대묘
11. 강서중묘
12. 약수리 벽화고분
13. 연화총
14. 태성리 2호분
15. 태성리 1호분
16. 대안리 1호분
17. 쌍영총
18. 용강대묘
19. 수렵총
20. 성총
21. 감신총
22. 진파리 1호분
23. 진파리 4호분
24. 복사리 벽화고분
25. 안악 2호분
26. 안악 1호분
27. 안악 3호분
28. 대보산리 벽화고분
29. 마영리 벽화고분
30. 팔청리 벽화고분
31. 덕흥리 벽화고분
32. 덕화리 1호분
33. 덕화리 2호분
34. 동명왕릉
35. 수산리 벽화고분

도I-1 통구·평양 지역의 고구려 벽화고분 분포도

된다. 고구려의 고분벽화는 일종의 적석총(積石塚)인 석총보다는 석실봉토분(石室封土墳)인 토총의 내부 벽면에 그려졌으며 늦어도 4세기경부터 제작되기 시작하여 7세기 멸망 시까지 계속 제작되었다. 주로 옛 도읍지인 통구(通溝) 지역[현재 중국의 집안(集安)]과 새 도읍지인 평양과 그 주변 지역에서 발달하였다(도I-1). 고구려의 고분벽화는 약간의 지역적 특징을 지니면서 시대의 변화에 따라 변천을 거듭하였다. 이러한 변천은 대개 초기(4~5세기), 중기(5~6세기), 후기(6~7세기)로 크게 구분된다. 각 시대별 최소한의 대표적인 고분들을 중심으로 하여 그 내용과 변천을 살펴보기로 하겠다.

2) 고분벽화의 개관

고구려는 동양에서 가장 풍부하고 다양한 고분벽화를 남겼다.[1] 벽화는 토총(土塚)이라고 불리는 일부 석실봉토분의 내부 벽면에 그려졌고, 광개토대왕릉이나 장군총 등으로 대표되는 피라미드형의 석총(石

1 고구려 고분벽화를 종합적으로 다룬 기본적인 저서로는 다음과 같은 것들을 들 수
 있다.
 〈국문〉
 김기웅, 『韓國의 壁畵古墳』, 동화출판공사, 1982.
 김용준, 『高句麗古墳壁畵研究』, 조선사회과학원출판사, 1958.
 김원용, 『壁畵』, 韓國美術全集 4, 동화출판공사, 1974.
 _____, 『韓國壁畵古墳』, 일지사, 1980.
 안휘준, 『고구려 회화』, 효형출판, 2007.
 이태호·유홍준, 『高句麗古墳壁畵』, 풀빛, 1995.
 전호태, 『고구려 고분벽화 연구』, 사계절, 2000.
 _____, 『고구려 고분벽화의 세계』, 서울대학교출판부, 2004.

塚)에서는 괄목할 만한 벽화가 발견되지 않는다. 벽화가 그려져 있는 토총은 주로 고구려의 정치적 중심지였던 현재의 집안과 평양 지역에서 발견되는데 지금까지 밝혀진 것이 100기가 넘는 것으로 파악된다.[2] 이들 중 절반 정도만이 우리 학계에 소개되어 있는 실정이다.

벽화는 큰 벽돌처럼 다듬어진 돌들을 쌓아서 만든 석실의 내부 벽면에 회칠을 한 후에 먹과 채색을 사용하여 그려진 것이 보편적이나, 벽돌 모양의 돌 대신에 넓적한 대형의 판석(板石)을 짜 맞춘 벽면에 회를 칠하지 않고 직접 제작한 것들도 있다. 벽화는 묘실의 벽면과 천장에 모두 그리는 것이 상례였는데 대체로 초기와 중기의 경우 벽면에는 무덤의 주인공 초상화 및 주인공과 관계가 깊었던 현실세계의 일들을 기록적, 서사적으로 표현하는 인물풍속이 주를 이루었으나 후기에는 무덤을 지켜 주는 사신(四神)을 그려 넣는 것으로 바뀌었다. 그리고 천장에는 죽은 묘주의 영혼이 향하게 되는 내세, 즉 천상의 세계를 표현하였다. 일월성신(日月星辰)·신선(神仙)·신수(神獸)·서조(瑞鳥)·영초(靈草)·비운(飛雲) 등을 그려 넣어 하늘을 나타냈다. 그러므로 무덤의 내부는 현실을 나타낸 벽면과 내세 혹은 천상의 세계를 표현한 천장이 어우러져 일종의 소우주적인 공간을 형성하였다. 고구려의 고분벽화는 안악 3호분의 예에서 확인되듯이 아무리 늦어도 서기 357년부터는 제작되기 시작한 것이 분명하며 그 이전으로 거슬러 올라갈 가능성도 매우 높다고 믿어진다. 무덤의 벽면에 벽화를 그려 넣는 풍조는 고구려 말기까지 계속되었다. 이처럼 적극적으로 벽화를 그렸던 이유는 아마도 현세에서의 권세와 부귀영화가 내세에서도 계속된다고 믿었던 계세사상(繼世思想)과 관계가 깊었으리라고 추측된다.[3]

고분벽화는 시대의 변천에 따라 무덤의 구조, 벽화의 내용, 화풍,

종교, 외국과의 관계 등에서의 변화를 반영하고 있다. 구조 면에서 보면 다실(多室) → 이실(二室, 前室과 玄室) → 단실(單室)로 시대의 흐름에 따라 점차 단순화되었던 것으로 판단된다. 그러나 이러한 계보와는 달리 초·중·후기를 일관하여 단실묘의 전통이 병행 유지되었다고 생각된다. 다실묘의 경우 안악 3호분처럼 전실의 좌우(혹은 동서)에 측실(側室)이 붙어 있어서 전체적으로 보면 현실과 더불어 품(品) 자형, 혹은 T 자형을 이루는 것이 전형적이다. 그러나 측실이 없어지고 대신에 전실의 동·서벽에 움푹 들어가게 만든 감(龕)으로 변하여, 형식적으로 측실의 자취를 보여주는 예들도 있다. 이러한 단계를 거쳐 5세기경에는 전실과 현실만으로 이루어지는 이실묘의 여(呂) 자형 구조가 자리를 잡게 되었다. 후기에 이르면 전실마저 없어지고 현실과 연도(羨道)만 남은 구(口) 자형 구조가 지배적인 경향을 띠게 되었다.[4]

최무장·임연철, 『高句麗壁畵古墳』, 도서출판 신서원, 1990.
『고구려 고분벽화: 고구려 특별대전』, KBS 한국방송공사, 1994.
『조선유적유물도감』 5~6권, 1988.
『집안·고구려 고분벽화』, 조선일보사, 1993.
〈일문〉
金基雄, 『朝鮮半島の壁畵古墳』, 東京: 大興出版, 1980.
朱榮憲, 『高句麗の壁畵古墳』, 東京: 學生社, 1977.
池內宏, 『通溝』 上·下卷, 東京: 日滿文化協會, 1938~1940.
『高句麗古墳壁畵』, 東京: 朝鮮日報社, 1985.
『高句麗文化展』, 東京: 高句麗文化展實行委員會, 1985.
이 밖에 고구려 고분벽화에 관한 종합적인 저술목록은 전호태, 『고구려 고분벽화의 세계』, pp. 396~639 참조.

2 고구려의 벽화고분은 평양·안악 지역에서 76기, 집안·환인 지역에서 약 30기가 밝혀져 있다. 전호태, 『고구려 고분벽화의 세계』, pp. 96~102 참조.
3 이은창, 「韓國古代壁畵의 思想史的인 研究－三國時代 古墳壁畵의 思想史的인 考察을 中心으로－」, 『省谷論叢』 16(1985), pp. 417~491 참조.
4 고구려 벽화고분의 구조에 관하여는 김원용, 『韓國壁畵古墳』, pp. 55~59 및 朱榮憲, 『高句麗の壁畵古墳』, pp. 33~82 참조.

벽화의 내용이나 주제 면에서도 변화의 양상이 나타난다. 357년의 연기(年記)를 지닌 안악 3호분, 408년의 묵서명(墨書銘)을 지닌 덕흥리(德興里) 벽화고분의 예에서 전형적으로 볼 수 있듯이 4~5세기에는 무덤 주인공의 초상화가 가장 중요한 주제였다. 조금 시대가 흐르면 약수리(藥水里) 벽화고분, 쌍영총(雙楹塚)이나 각저총(角抵塚) 등의 예들에서 보이듯 부부병좌상(夫婦並坐像)이 유행하게 되었다.

이러한 초상화와 더불어 초기나 중기의 벽화들에서 특히 관심을 끄는 내용은 주인공과 관계가 깊은 인물풍속이다. 주인공의 생활상을 보여주는 내용이 주를 이루는 경향으로 바뀌게 되었다. 이러한 벽화들은 따라서 서사적, 기록적, 풍속화적 성격을 강하게 띤다. 유명한 무용총의 벽화는 이러한 유형의 전형적인 예이다.

이 시기에 인물풍속과 함께 나타나기 시작한 것이 사신(四神)이다. 사신은 천장부에 나타나기 시작하였으나 차차 벽면으로 내려오다가 후기에 이르러서는 아예 벽면 전체를 차지하게 되었다. 이러한 변화의 배경에는 초·중기에 지배적이던 불교의 영향이 감소하고 그 대신 도교(혹은 도가사상)가 득세하게 되었던 것이 결정적인 계기가 되었다고 판단된다. 실제로 연개소문(淵蓋蘇文)이 전권을 휘두르던 보장왕(寶藏王, 재위 642~668) 때에 국가적 차원에서 도교가 적극적으로 권장되었던 것이 분명한데,[5] 이러한 시대적 풍조가 벽화에서도 확인된다. 따라서 벽화를 통하여 초·중기의 불교 강세적 경향이 후기의 도교 득세의 풍조로 종교적 측면에서 큰 변화가 이루어졌음을 확인하게 된다.

사신은 청룡(靑龍)·백호(白虎)·주작(朱雀)·현무(玄武)의 네 방위신을 의미하지만 현무의 경우 거북이와 뱀이 서로 뒤엉킨 모습을 하고

있어서 전부 다섯 종류의 동물이 관련되어 있음을 알 수 있다. 이는 곧 중국으로부터 전래된 음양오행(陰陽五行)사상을 반영한 것으로서 주목된다.

어쨌든 고구려의 고분벽화는 주제 면에서 초상화와 인물풍속 → 인물풍속과 사신 → 사신으로 변화했음이 확인된다. 많은 인물들이 등장하는 행렬도나 수렵도가 5세기 이후에는 사라지게 된 점도 괄목할 만하다. 이러한 사실들에 의거하여 보면 고구려의 고분벽화는 주제나 내용 면에서 점차 번거로운 것을 피하고 단순화되어 갔다고 볼 수 있다. 그러나 표현방법이나 화풍은 초기의 고졸한 것으로부터 점차 세련되고 능숙한 것으로 발전되어 갔으며 이와 함께 힘차고 동적이며 긴장감이 감도는 고구려적인 특성도 더욱 두드러지게 되었다. 그리고 채색도 시대의 흐름에 따라 더욱 선명하고 화려한 것으로 발전되었다. 특히 채색이 천 수백 년의 세월이 흐른 오늘날에도 그 선명함을 유지할 뿐만 아니라 판석 표면에 그려진 벽화의 경우, 벽면으로부터 탈락되지 않고 있는 것은, 특수 안료와 접착제의 개발 등 고구려의 과학기술을 말해주는 것으로서 각별히 주목을 요한다.[6]

그리고 제작과 관련하여 관심을 끄는 것은 하나의 고분 내부에 그려진 벽화가 반드시 한 명의 화가에 의해서만 이루어진 것은 아니라는 점이다. 일례로 안악 3호분의 주인공의 초상화와 부인의 초상화는 분명히 솜씨가 달라 동일인의 작품으로 볼 수 없다. 또한 무용총 현실 동벽에 그려진 무용도와 서벽에 표현된 수렵도도 명백히 다른

5 차주환, 『韓國의 道敎思想』(서울대학교출판부, 1993), pp. 163~180 참조.
6 이종상, 「고대 벽화가 현대 회화에 주는 의미」, 『集安 고구려 고분벽화』(조선일보사, 1993), pp. 206~211 참조.

솜씨를 보여준다.

이 밖에도 고구려의 고분벽화를 총괄하여 보면 한대(漢代)로부터 육조시대(六朝時代)에 이르는 중국문화 및 서역문화와의 교류가 엿보이고 아울러 백제, 신라, 가야, 일본에 미친 영향도 확인된다.

벽화를 지닌 고분들은 말할 것도 없이 왕공·귀족들을 위해 축조된 것이며 그 내부에 그려진 벽화들도 비교적 솜씨가 뛰어난 화공들에 의하여 그려진 것이므로 고구려 미술의 시대적 특성과 수준 및 변천을 이해하는 데 훌륭한 자료가 된다. 일반회화가 남아 있지 않은 현실에서 이 벽화들은 고구려 회화의 기법, 경향, 수준 등을 이해하는 데 직접적인 참고자료가 된다.

이들 고분벽화를 통하여 우리는 고구려인의 기질과 기상, 미의식과 색채 감각, 인물·산수·동물·식물, 기타의 주제들을 다룬 회화의 특징과 변천, 생활과 풍속, 복식과 관모, 건축과 내부 장식, 가구와 집물 등은 물론 묘제와 우주관, 종교와 사상, 외국과의 교류 등 수많은 다양한 문화적 양상을 살펴볼 수 있다. 이 고분벽화들이 없었다면 고구려 문화의 특성과 다양한 측면을 우리는 제대로 알지 못했을 것이다. 이처럼 고구려 고분벽화가 지닌 의의는 아무리 강조해도 지나치지 않다고 생각된다.

3) 초기의 고분벽화

가. 안악 3호분의 벽화

고구려 문화의 내용과 성격, 미술의 특성과 변천은 벽화를 통하여 가

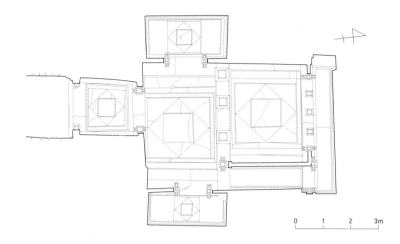

도I-2
안악 3호분 평면도

장 잘 확인된다. 먼저 고구려 고분벽화의 기원과 관련하여 주목되는
것은 안악 3호분이다. 이 고분은 현무암과 석회암 판석으로 구축된
석실봉토분으로 남쪽으로부터 북쪽으로 연도(羨道), 연실(羨室), 전실
과 동서 좌우의 측실, 그리고 주실인 현실(玄室)로 구성되어 있는 다
실묘이다(도I-2).

　　연도의 벽에는 무덤을 지키는 위병(衛兵)이, 전실의 동쪽 측실에
는 주방(廚房)·육고(肉庫)·우사(牛舍)·차고(車庫)가, 그리고 서쪽 측실
에는 묘주와 부인의 초상화가 그려져 있다. 전실에는 남쪽 벽에 무악
의장도(舞樂儀仗圖), 현실의 동서 벽에는 무악도, 주실의 동쪽과 북쪽
에 있는 회랑 쪽 벽에는 긴 행렬도가 표현되어 있다. 서측실 입구 좌우
에는 시종무관(侍從武官)에 해당하는 장하독(帳下督)이 그려져 있는데
(도I-3), 왼편 장하독의 머리 위에는 "영화(永和) 13년(357) 10월, 무자삭
(戊子朔) 26일 계축(癸丑)에 사지절(使持節) 도독제군사(都督諸軍事) 평
동장군(平東將軍) 호무이교위(護撫夷校尉)이며 낙랑상(樂浪相) 창려현

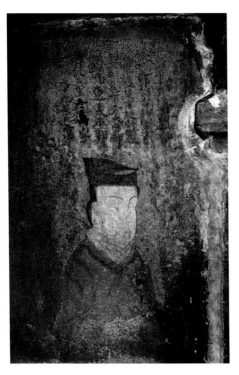

토(昌黎玄菟) 대방태수(帶方太守)이자 도향후(都鄕候)이며 유주(幽州)의 요동(遼東)군 평곽(平郭)현 도향(都鄕) 경상리(敬上里) 사람인 동수(冬壽)가 자(字)는 □安으로 69세에 벼슬을 하다가 죽었다"라는 내용의 글이 먹으로 쓰여 있어 묘주(墓主)의 국적에 대한 논란이 있어 왔다.[7]

즉 동수라는, 중국 전연(前燕)의 장군으로서 고구려에 투항해 왔던 인물의 이름이 적혀 있으므로 동수의 무덤이라는 중국의 주장과 미천왕(美川王, 재위 300~331)이나 고국원왕(故國原王, 재위 331~371)의 능이라는 북한 학자들의 설 등이 대립되어 왔다.[8] 그러나 문지기인 장하독의 머리 위에 옹색하게 글이 쓰여 있고, 묘주가 왕만이 쓸 수 있는 백라관(白羅冠)을 쓰고 있으며, 왕을 상징하는 3단을 이룬 정절(旌節)이 초상화 옆(향하여 오른쪽)에 그려져 있고, 행렬도의 주인공 옆에 왕을 나타내는 '성상번(聖上幡)'이라는 붉은 글씨가 쓰여져 있는 검은 깃발이 보이는 점 등으로 보아 묘주는 왕의 신분임이 분명하다고 믿어진다. 그러므로 동수는 묘주가 아니라 바로 문지기인 장하독이라고 볼 수밖에 없다.[9]

어쨌든 이 묵서명에 힘입어 안악 3호분의 축조 연대가 357년을 하한으로 하고 있음이 확인된다. 또한 고구려에서 늦어도 4세기경에는 이미 벽화가 그려지기 시작하였음도 밝혀지게 되었다.

이 고분의 벽화 중에서 가장 관심을 끄는 것은 말할 것도 없이 서측실 서벽에 그려진 묘주와 서측실 남벽에 표현된 부인의 초상화다. 장막이 드리워진 탑개 안에 정좌한 주인공은 오른손에는 귀두(鬼頭)가 그려져 있는 털부채(塵尾)를 들고 있고 왼손은 설법을 하는 듯한 모습을 보여준다(도I-4). 머리에는 왕만이 쓸 수 있는 백라관 밑에 평정관(平頂冠)을 받쳐 쓰고 있으며,[10] 붉은 옷을 입고 있다. 이러한 차림새로 보면 묘주는 왕의 신분을 지닌 지체 높은 인물로 신격화되어 있음을 알 수 있다.

앉음새는 전체적으로 가파른 어깨, 넓은 무릎 폭이 어울려 정삼각형에 가깝다. 또한 좌우의 시종하는 인물들은 직위에 따라 크기를 달리하고 있어서 주인공을 중심으로 하여 삼각형 틀을 형성하고 있다. 이러한 삼각구도와 표현방법은 동양 인물화에서 가장 오래된 졸

7 ㅁ和十三年十月戊子朔廿六日
ㅁ田使持節都督諸軍事
平東將軍護撫夷校尉樂浪
ㅁ昌黎玄菟帶方太守都
鄕ㅁ幽州遼東平郭
ㅁㅁ侯敬上里冬壽字
□安年六十九薨官
안악 3호분에 대한 종합적인 고찰은 『안악 제3호분 발굴 보고』(과학원출판사, 1958) 참조. 그리고 안악 3호분에 관해 발표된 주요 논문 목록은 공석구, 『高句麗領域擴張史硏究』(서경문화사, 1998), pp. 102~103, 주 130 참조.
8 김정배, 「安岳3號墳 被葬者 논쟁에 대하여 – 冬壽墓說과 美川王陵說을 중심으로 – 」, 『古文化』 16(1977. 6), pp. 12~25 및 공석구, 위의 책, pp. 102~138 참조.
9 전주농, 「안악 '하무덤(3호분)'에 대하여 – 그 발견 10주년을 기념하여 – 」, 『문화유산』(1959. 5), p. 20 참조.
10 백라관이 고구려의 왕의 관(冠)이었음은 『舊唐書』 東夷傳 高麗條에 "王以白羅爲冠," "冠之貴者則靑羅爲冠"의 기록을 통해 확인된다. 『舊唐書』 16冊, 東夷傳 高麗條(中華書局), p. 5319 참조.

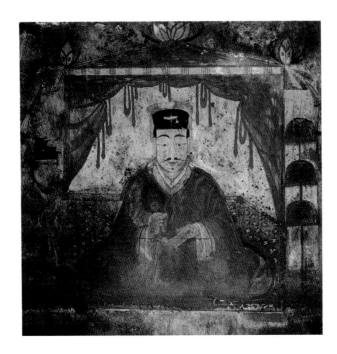

도I-4
〈주인공 초상〉, 안악
3호분 전실 서측실
서벽

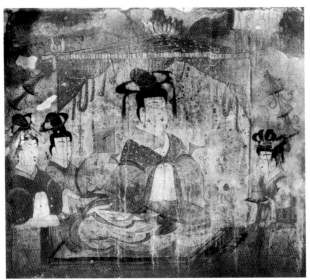

도I-5
〈주인공 부인상〉, 안악
3호분 전실 서측실
남벽

하고 고전적인 것으로서 주목된다.

또한 인물들의 좁고 가파른 어깨는 같은 시대 동아시아의 불상 양식과도 통한다. 그리고 묘주의 얼굴은 아직 고려나 조선시대 초상화에서 느낄 수 있는 것과 같은 개성을 충분히 살리고 있지 못하다.

이러한 점은 부인의 초상화에서도 확인된다(도1-5). 묘주의 초상화와는 솜씨가 달라 다른 화가의 작품이라고 믿어지는데 부인과 앞뒤 여인들의 얼굴이 거의 똑같아서 개인별 특성을 살리지 못했음을 쉽게 알 수 있다. 두터운 볼, 가늘고 긴 눈, 작은 입 등이 모두 똑같다. 남편을 향하여 앉아 있는 자세로 남벽에 그려진 관계로 측면관을 하고 있는 부인은 퉁퉁하게 살이 찐 농려풍비(濃麗豊肥)한 모습이며 무늬가 있는 화려한 옷을 입고 있다. 머리모양도 신분에 따라 차이가 있었음을 보여준다.

안악 3호분에서는 이 밖에도 부엌, 육고, 차고, 우물, 외양간과 마구간 등이 그려져 있어 당시 주인공을 비롯한 상류층 인물들의 풍족한 생활상을 엿보게 한다(도1-6,7).

그러나 이 고분의 벽화에서 무엇보다도 주인공의 권세와 영화를 잘 드러내고 있는 것은 250여 명이 등장하는 대규모의 행렬도이다(도1-8). 길이 10m, 높이 2m의 회랑에 그려진 이 행렬도는 마차에 위풍당당한 모습으로 앉아 있는 주인공과 그를 호위하고 행진하는 문무백관·의장병·기마병·무사·악대의 모습을 생생하게 보여준다. 완전 군장을 하고 보무도 당당하게 행진하고 있는 각양각색의 무사들의 모습은 그대로 고구려군의 위용을 드러낸다. 행렬도 중에는 여성들의 모습도 보인다. 많은 인원을 거리감, 공간감, 크기 등을 능숙하게 살려서 잘 표현하고 있어 놀랍다. 개인별 개성은 충분히 살리지 못

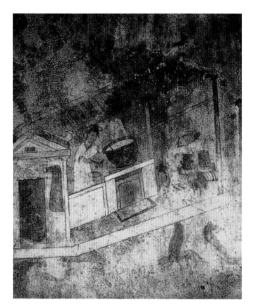

도I-6 〈부엌〉, 안악 3호분 동측실 동벽

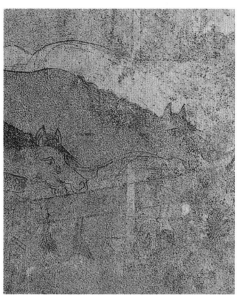

도I-7 〈마구간〉, 안악 3호분 동측실 서벽

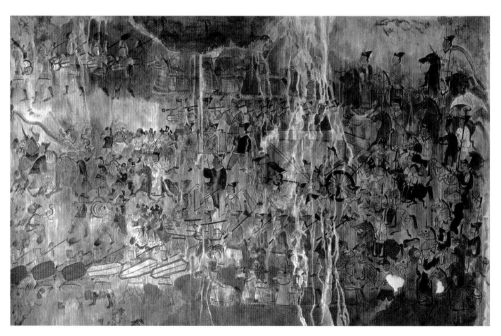

도I-8 〈행렬도〉(모사본), 안악 3호분 회랑 동벽과 북벽

도I-9
〈수박도〉, 안악 3호분
전실 동벽 상부

했을지라도 전반적인 구성이나 비율에서는 대단히 높은 수준을 이루고 있었음이 분명하다.

　이 밖에 주인공이라고 생각되는 인물이 매부리코의 서역인과 대결하는 모습을 담은 수박도(手搏圖)도 관심을 끈다(도I-9). 이러한 서역적 요소는 이 고분 각 실의 천장이 네 귀퉁이에서 삼각형 받침을 내밀어 면적을 줄여 올라가는 소위 말각조정(抹角藻井)이라고 불리는 특이한 모양을 하고 있는 사실에서도 간취된다.[11] 이는 고구려가 4세기에 분명히 서역의 문화를 중국의 문화와 함께 직간접적으로 받아들이고 있었음을 밝혀주는 것이라 하겠다.

　안악 3호분의 벽화에서 결코 가볍게 보아 넘길 수 없는 것은 바로 불교적 요소들이다. 현실 천장에 만개한 연꽃이 그려져 있을 뿐만

11　김병모, 「抹角藻井의 性格에 대한 再檢討: 中國과 韓半島에 傳播되기까지의 背景」,
　　『歷史學報』 제80집(1978), pp. 1~26 참조.

caption
도I-10
〈연화문〉, 안악 3호분
현실 천장

아니라(도I-10), 묘주와 부인의 초상화에서도 연꽃 장식이 표현되어 있음을 볼 수 있다. 즉 묘주와 부인이 들어앉아 있는 탑개(榻蓋)의 윗부분과 네 모퉁이에는 각기 만개한 연꽃이나 연꽃봉오리 모양의 장식이 붙어 있는데 이것들이 불교적인 영향을 반영하고 있다고 보지 않을 수 없다. 학자들 중에는 연꽃이 고분벽화에 나타났다고 해서 그것이 곧 불교의 영향을 수용한 것으로 볼 수는 없다고 주장하는 사람도 있으나 이는 수긍하기 어렵다고 본다. 불교의 영향이 아니라면 연꽃을 왜 탑개의 장식에 나타내고 현실 천장에 그려 넣었겠는가. 저자의 생각으로 이는 분명히 불교와 불교문화의 수용을 의미하는 것이라 믿어진다. 불교가 고구려에 공식적으로 들어온 것은 물론 소수림왕(小獸林王) 2년(372), 즉 이 고분이 축조된 지 15년 후이지만 그것은 공식적인 문헌상의 일이고 실제로는 그보다 훨씬 전에 이미 부분적으

로 수용되고 있었다고 보인다.[12]

탑개의 귀퉁이에 보이는 ⓨ 모양의 연꽃봉오리의 특이한 모습은 고구려의 독특한 것이고 이와 똑같은 것이 고구려의 다른 고분들은 물론 일본 호류지(法隆寺)에 소장되어 있는 다마무시즈시(玉蟲廚子)의 받침 안쪽에서도 발견되어 7세기 초의 이 다마무시즈시도 고구려계의 작품임이 우에하라 카즈(上原和) 교수에 의해 재확인된 바 있다.[13]

이제까지 안악 3호분 벽화에서 주목을 요하는 점들을 간추려서 대충 소개하였는데 하나의 고분을 이처럼 요점적으로 설명한 이유는 이 고분벽화에서 볼 수 있는 여러 가지 요소들과 사항들이 안악 3호분 이후에 축조된 고분의 벽화들을 이해하는 데 대단히 중요하다고 판단되기 때문이다. 실제로 408년에 축조된 덕흥리 벽화고분, 5세기의 약수리 벽화고분을 위시한 초기의 벽화들에는 묘주의 초상화, 행렬도, 수렵도를 비롯한 많은 요소들에서 안악 3호분과 긴밀하게 연관되는 점들을 찾아볼 수 있다.

나. 덕흥리 고분의 벽화

서기 357년의 연대를 지닌 안악 3호분과 여러 가지 측면에서 가장 밀접하게 관련되는 벽화고분은 말할 것도 없이 서기 408년에 축조된 덕흥리 고분이다.[14] 남포시(南浦市) 강서구역(江西區域) 덕흥리에 있는 이 벽화고분은 안악 3호분과 마찬가지로 긴 묵서명, 묘주의 초상화,

12 저자의 오래된 이런 견해는 문헌사가들의 연구에 의해서도 뒷받침된다.
 대한불교조계종포교원,『한국불교사 – 조계종사를 중심으로』(조계종출판사, 2011), p. 14
 : 정선여,『고구려 불교사 연구』(서경문화사, 2007), p. 20 참조.
13 上原和,「高句麗 繪畵가 日本에 끼친 영향 – 연뢰문 표현으로 본 고대 중국·조선·일본의
 교섭 관계 –」,『高句麗 美術의 對外交涉』(도서출판 예경, 1996), pp. 220~232 참조.

서쪽

행렬도, 수렵도, 마구간 그림 등을 지니고 있어서 약 반세기 동안의 차이에도 불구하고 두 고분 사이의 불가분의 연관성을 엿보게 한다 (도I-11). 물론 이러한 연관성 이외에도 반세기라는 시대 차이를 드러내는 요소들은 더욱 많다.

1976년에 발견된 이 덕흥리 벽화고분의 전실 북쪽 벽(전실과 현실을 잇는 통로의 위편)에는,

□□군(郡) 신도현(信都縣) 도향(都鄕) □감리(□甘里)의 사람으로 석가문불(釋迦文佛)의 제자인 □□씨(氏) 진(鎭)이 지낸 관직은 건위장군(建威將軍), 국소대형(國小大兄), 좌장군(左將軍), 용양장군(龍驤將軍), 요동태수(遼東太守), 사지절(使持節) 동이교위(東夷校尉), 유주자사(幽州刺史)이다. 진(鎭)은 77세로 죽었다. (묘는) 영락(永樂) 18년인 무신년(戊申年), 초하루가 신유일(辛酉日)인 12월 25일 을유(乙酉)에 완성하여 영구를 옮겼다. 주공(周公)이 묏자리를 고르고 공자(孔子)가 날짜를 택하고 무왕(武王)이 시간을 선택하고 시일을 가장 좋은 날로 택하여, 장례를 치른

도I-11
덕흥리 벽화고분
투시도

동쪽

후에 부(富)는 7대에 이르고, 자손은 번창하여 관직이 날로 높아져서 지위는 후왕(侯王)에 이르게 될 것이다. 묘를 쓰는 데는 만 명의 공력이 들고, 날마다 소나 양을 잡으며, 술이나 고기, 쌀은 다함이 없다. 또한 식염 자반 등 먹을 것이 한 창고분이 된다. 적어서 후세에 전하노니 묘를 찾는 이들이 끊이지 않을지어다.

라는 내용의 14줄의 긴 글이 적혀 있다.[15] 이 긴 묵서명을 통하여 우리는 묘주의 이름이 진(鎭)이고(성은 지워져서 없음) 여러 가지 높은 무

14 덕흥리 고분에 대한 종합적인 조사는 『德興里 高句麗 壁畵古墳』(東京: 講談社, 1986) 참조. 그리고 이 고분에 관한 주요 논문 목록은 공석구, 앞의 책, pp. 139~140, 주 199 및 이인철, 「德興里 壁畵古墳의 墨書銘을 통해 본 고구려의 幽州經營」, 『歷史學報』 158(1998. 6), pp. 1~3, 주 1~3 참조.
15 묵서명의 판독 내용은 다음과 같다.
　　□□郡信都縣都鄉□甘里
　　釋加文佛弟子□□氏鎭仕
　　位建威將軍國小大兄左將軍
　　龍驤將軍遼東太守使持

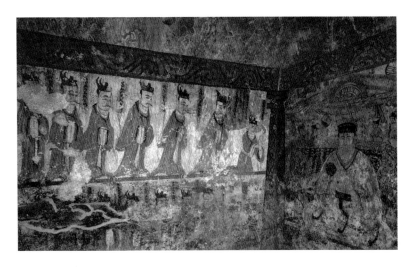

도I-12
〈주인공 초상과
13군 태수〉, 덕흥리
벽화고분 전실 북벽과
서벽, 고구려 408년경,
평안남도 남포시
강서구역

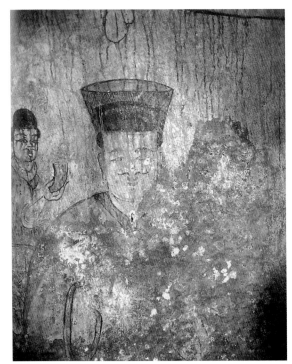

도I-13
〈주인공 초상〉, 덕흥리
벽화고분 현실 북벽

관직을 포함한 각종 벼슬을 지낸 중요한 인물이며 영락 18년 12월 25일(양력 서기 409년 1월 26일)에 현재의 묘에 매장되었음을 알 수 있다. 또한 후장을 한 후에 자손들이 부귀영화를 누리고 잘 살게 되기를 기원하는 뜻도 강하게 반영되어 있는 점이 주목된다. 이 밖에 불교 및 유교와도 깊은 연관성을 보여주고 있어서 관심을 끈다.

다실묘인 안악 3호분과는 달리 전실과 현실의 2실로 구성된 여(呂) 자형의 이 덕흥리 벽화고분의 그림들 중에서 가장 먼저 관심의 대상이 되는 것은 물론 주인공의 초상화이다. 주인공의 초상화는 전실의 북벽과 현실의 북벽 두 군데에 그려져 있어 흥미롭다. 전실 북벽의 것은, 찾아와서 보고를 하거나 인사를 드리는 13군 태수들을 거느리고 앉아 있는 위풍당당한 관리의 모습을 보여준다(도 I-12). 주인공은 대신급이 쓰는 청라관(靑羅冠)을 쓰고 오른손에 부채 모양의 지물(持物)을 들고 있으며 왼손은 설법을 하고 있는 듯한 형상을 보여준다. 탑개 안에 삼각형을 이루며 앉아 있는 당당한 모습, 설법을 하고 있는 듯한 몸짓, 관모의 형상, 고졸한 얼굴 표현 등 여러 가지 면에서 안

節東夷校尉幽州刺史鎭
年七十七薨焉以永樂十八年
太歲在戊申十二月辛酉朔十五日
乙酉成遷移玉柩周公相地
孔子擇日武王選時歲使一
良葬送之後富及七世子孫
番昌仕宦日遷位至侯王
造藏萬功日煞牛羊酒肉米粲
不可盡掃且食鹽豉食一椋記
之後世寓寄無彊
원문 해독과 번역은 朝鮮畵報社, 『德興里高句麗壁畵古墳』(東京: 講談社, 1986), pp. 117~120 참조.

악 3호분의 주인공 초상화와 맥을 같이 하고 있음을 알 수 있다. 오직 세부적인 것들에서만 시대적 차이가 엿보인다. 묘주를 알현하고 있는 13군 태수들은 모두 모습이나 차림새가 같아서 개성이 드러나지 않는다. 한결같이 큰 눈에 콧수염을 하고 있어서 마치 13명의 쌍둥이 형제들을 보는 듯하다.

묘주의 초상화는 현실 북벽에도 나타난다(도I-13). 다만 현실 북벽의 초상화는 훨씬 넓은 공간의 절반만을 차지하고 있고 나머지 절반은 비어 있는 것이 특이하다. 이는 물론 묘주 부인의 초상화를 그려 넣기로 되어 있던 공간임이 분명하다. 부인의 초상화를 그려 넣기로 되어 있던 공간이 채워지지 않은 이유는 확실하지 않으나 분명한 것은 부인이 주인공인 진(鎭)보다 훨씬 후에 사망했으며, 5세기 초에는 이미 주인공 단독초상화와 함께 부부가 나란히 앉아 있는 모습의 부부병좌상이 형성되어 있었다는 점이다. 덕흥리 벽화고분의 전실에 그려져 있는 주인공 단독상은 안악 3호분의 주인공 초상화의 전통을 이은 것으로 후에 태성리(台城里) 2호분, 감신총(龕神塚) 등의 주인공 초상화로 그 맥이 이어졌다고 볼 수 있으며, 또한 부부병좌상의 전통은 이후 약수리 벽화고분, 매산리 사신총, 쌍영총, 각저총 등의 부부 초상화로 계승되었다고 판단된다.[16] 대체로 5세기 초부터는 주인공의 단독초상화보다는 부부병좌상이 더 보편화되었던 듯하다.

덕흥리 벽화고분에는 안악 3호분과 마찬가지로 긴 행렬도가 그려져 있는데 많은 인원이 등장하는 이러한 행렬도도 약수리 벽화고분으로 계승되었으나 곧 소멸되었던 것으로 믿어진다. 덕흥리 벽화고분에서는 이 밖에도 관심을 끄는 내용의 벽화가 여러 가지 눈에 띈다.

먼저 수렵도의 출현이 주목된다. 전실의 동쪽 천장에 말을 타고

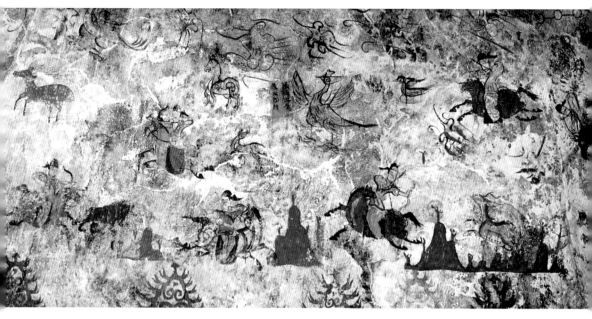

도I-14
〈수렵도〉, 덕흥리
벽화고분 전실 동쪽
천장

사냥을 하는 무사들의 모습이 그려져 있는데, 이것은 고구려 수렵도
중에서는 가장 오래된 것으로 주목을 요한다(도I-14). 인물들이나 동물
들의 표현이 아직도 고졸하다. 이 수렵도에는 처음으로 산들이 표현
되어 있어 산수화의 시원을 엿보게 한다. 나무판자를 오려서 일직선
상에 늘어놓은 듯한 평면적인 산들의 모습이 마치 무대장치를 연상
시킨다. 산봉우리에 서 있는 나무들도 버섯처럼 단순한 모습을 하고
있다. 어쨌든 이는 우리나라 산수화의 기원을 이해하는 데 가장 오래
되고 중요한 자료가 된다는 의미에서 그 의의가 더없이 크다.[17]

16 고구려 고분벽화에 보이는 초상화 및 인물의 특징과 변천에 관해서는 이 책 제I장
 제3절 「고구려 고분벽화 속의 인물화」 참조.
17 안휘준, 「韓國 山水畵의 發達」, 『韓國繪畵의 傳統』(문예출판사, 1988), pp. 96~98 및

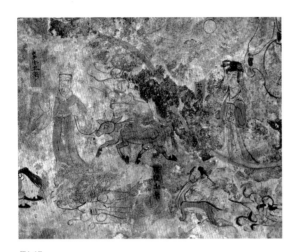

덕흥리 벽화고분의 천장에는 안악 3호분의 경우보다 훨씬 다양한 요소와 주제들이 표현되어 있어 눈길을 끈다. 전실 동쪽 천장에는 수렵도 이외에 태양을 상징하는 일상(日像), 양수지조(陽燧之鳥), 날개 달린 물고기가, 서쪽 천장에는 달을 나타내는 월상(月像), 나는 모습의 옥녀(玉女), 선인(仙人), 사람 모습의 천추상(千秋像)과 만세상(萬世像) 등이,

남쪽 천장에는 은하수, 견우와 직녀, 새 모양의 길리상(吉利像)과 부귀상(富貴像) 등이, 그리고 북쪽 천장에는 앞에 소개한 묵서명 이외에 산, 천마 등이 묘사되어 있다. 이 밖에도 각 천장에는 비운문, 별자리 등이 표현되어 있어 하늘을 상징하고 있음을 알 수 있다. 천장의 그림들 중에서 동쪽의 양수지조는 신라 을미년명(乙未年名) 순흥 읍내리 벽화고분의 동쪽에 그려져 있는 태양을 상징하는 새의 원형이라는 점에서, 남쪽 천장의 견우직녀상은 중국 전설의 한국화라는 점에서(도I-15), 그리고 북쪽 천장의 천마도는 무용총의 천마도와 신라 천마총 출토 천마도의 시원형이라는 사실에서 각별한 주의를 요한다.[18]

남쪽 천장에 그려져 있는 직녀와 묘주 부인의 시녀들은 색동 주름치마를 입고 있는데 이러한 치마는 뒤에 수산리 벽화고분의 부인상, 일본 나라(奈良) 아스카(明日香)에서 발견된 고구려계의 고분인 다카마쓰즈카(高松塚) 벽화 중의 여인 군상에도 나타나고 있어서 크게 주목된다.[19] 이 점은 덕흥리 벽화고분에서 볼 수 있는 5세기 초의 고

구려 복식이 후대의 고구려는 물론 7세기 말~8세기 초의 일본의 복식에까지 지대한 영향을 미쳤음을 입증하는 것이다.

4) 중기의 고분벽화

가. 각저총과 무용총의 벽화

안악 3호분과 덕흥리 벽화고분의 예들에서 볼 수 있듯이 고구려 초기 고분벽화의 가장 중요한 주제는 묘주와 부인의 초상화였다. 이와 함께 많은 인원이 등장하는 행렬도와 수렵도가 그에 버금가는 주제였음이 확인된다. 그러므로 초상화, 행렬도와 수렵도가 언제 사라지게 되었는가를 알아보는 것이 벽화고분의 축조 연대를 추정하고 벽화의 변천을 이해하는 데 중요하다고 생각된다.

이와 관련하여 어느 고분보다도 주목되는 것이 통구의 여산(如山) 남쪽에 나란히 위치하고 있는 각저총과 무용총이다. 이 두 고분은, 쌍분처럼 붙어 있는 점, 이실묘의 전통을 지니고 있으면서도 전실의 크기가 대폭 줄어들어 형식화된 점, 천장이 팔각을 이루며 좁혀 올라간 점, 묘실들을 큰 벽돌처럼 다듬은 돌을 쌓아 올려 축조한 점, 벽면

『한국 그림의 전통』(사회평론, 2012), pp. 123~126, 그리고『美術資料』126(1980. 6), pp. 12~14; Hwi-joon Ahn, "The Origin and Development of Landscape Painting in Korea," *Arts of Korea* (New York: The Metropolitan Museum of Art, 1998), pp. 296~297 참조.

18 태양을 상징하는 새 및 천마도의 비교에 관해서는 이 책 제Ⅲ장「기미년명 순흥 읍내리 벽화고분의 벽화」참조.

19 이 책 제Ⅰ장 제3절「고구려 고분벽화 속의 인물화」및 제4절「일본에 미친 고구려 고분벽화의 영향」참조.

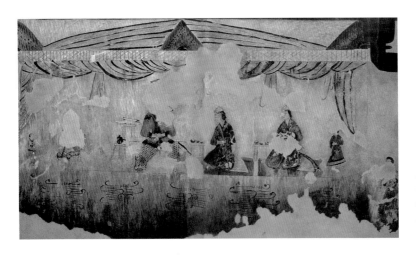

도I-16
〈주인공 부부상〉,
각저총 현실 북벽,
고구려 5세기 말, 중국
길림성 집안시

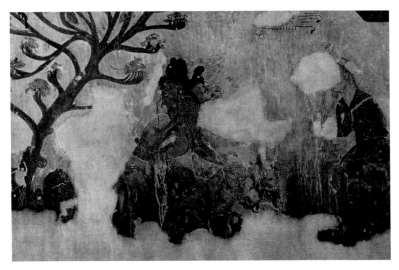

도I-17
〈씨름도〉, 각저총 현실
동벽

에 백회를 바른 후 벽화를 그린 점, 무덤의 내부를 목조건축처럼 꾸민 점, 벽화의 내용과 화풍이 대체로 유사한 점 등에서 공통된다. 이러한 공통점들은 결국 각저총과 무용총이 비슷한 시기에 축조되었음을 말해준다. 그러나 두 고분 사이의 시차를 시사하는 차이점도 엿보인다.

두 고분 중에서 각저총이 무용총보다 연대가 약간 올라간다고 믿어진다. 각저총이 안악 3호분, 덕흥리 벽화고분, 약수리 벽화고분, 매산리 사신총, 감신총, 쌍영총 등 연대가 올라가는 4~5세기 벽화고분들의 경우와 마찬가지로 주인공과 부인의 초상화를 지니고 있는 반면에, 무용총에는 초상화가 사라지고 없기 때문이다. 무용총에서는 초상화가 그려져 있어야 할 현실 북벽에 묘주초상화 대신에 주인공이 스님들을 맞이하여 불법에 관하여 담소하는 모습이 서사적으로 표현되어 있다. 이처럼 각저총과 무용총은 공통점이 많은 쌍분으로 간주됨에도 불구하고 전자가 초기의 초상화 전통을 계승한 반면에 후자는 그 전통으로부터 벗어나기 시작하고 있었음을 드러낸다.

각저총의 벽화 중에서 가장 중요한 것은 역시 현실의 북벽에 그려져 있는 주인공 부부의 초상화이다(도 I-16). 장막을 걷어 올린 널찍한 장방 안에 주인공이 정면을 향하여 좌정해 있고 그 좌측(향하여 우측)에 정부인과 부부인이 남편을 향하여 측면관을 이루며 꿇어앉아 있다.

주인공은 갑옷을 입고 허리에 칼을 차고 있으며, 그의 뒤쪽에 보이는 탁자 위에는 활과 화살이 놓여 있다. 이러한 점과 부인들의 숙연한 자세나 분위기로 미루어보면 아마도 주인공이 출전을 앞두고 있는 것이 아닐까 추측된다. 이처럼 각저총의 부부초상화는 그 이전의 초상화들과는 달리 단순한 초상화이기보다는 설명적이고 서사적이

며 기록적인 성격이 강하여 달라진 양상을 드러낸다.

각저총의 벽화에서 주인공 부부초상화에 이어 주목을 끄는 것은 이 무덤의 작명(作名)에 근거가 된 씨름 장면이다(도I-17). 현실의 동벽에 그려져 있는 이 씨름 그림은 커다란 나무 밑에서 주인공이, 큰 눈과 매부리코를 지닌 서역인이라고 생각되는 사람과 맞붙어 씨름하는 장면을 보여준다. 이 그림은 우리나라 씨름의 기원을 이해하는 데에도 대단히 중요한 참고 자료가 된다.

기에 넘치는 부릅뜬 눈, 굵은 장딴지, 힘찬 동작, 가늘고 날카로운 필선 등이 돋보인다. 이는 각저총의 인물화가 안악 3호분이나 덕흥리 벽화고분의 경우보다 훨씬 발전되었음을 말해주는 것이다.

지팡이를 잡고 심판을 보는 노인의 모습, 하늘을 상징하는 조문(鳥文)으로 묘사된 나무 등도 눈길을 끈다. 특히 나무는 벽면을 이등분하면서 씨름 장면을 돋보이게 하고 있어서 중요한 기능을 발휘하고 있다.

무용총의 벽화 중에서 먼저 주목되는 것은 현실의 북벽에 그려진 접객도(接客圖)이다(도I-18). 이전 같으면 주인공의 초상화가 그려졌어야 마땅할 이 벽면에 초상화 대신에 주인공이 스님들을 맞이하여 진지하게 설법을 듣는 장면이 표현되어 있다. 이제 정면을 향한 묘주초상화는 사라지고, 묘주는 그가 겪었던 사건 속의 주인공으로 표현되어 있는 것이다.

주인공은 장방의 우측에, 그의 손님인 스님들은 왼편에, 의자에 앉은 측면의 모습으로 자리하고 있다. 주인공이 가장 크게 그려져 있고 그 다음에 첫째 승려가 그보다 약간 작게 묘사되어 있다. 모든 등장인물들이 철저하게 신분과 중요성에 따라 크기가 조절되어 있음을

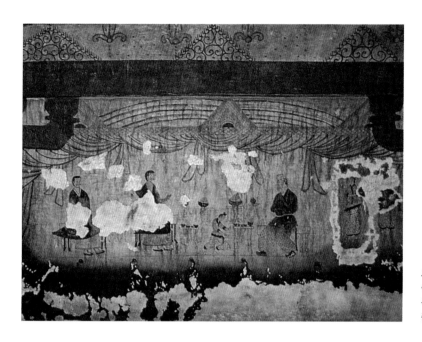

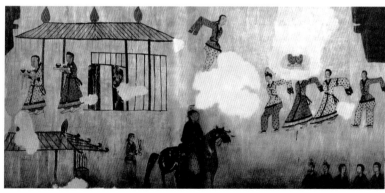

엿볼 수 있다. 음식의 양과 탁자의 크기도 마찬가지이다.

주인공과 시종들은 모두 춤이 긴 저고리를 왼쪽으로 여며 입고 (左衽) 허리띠를 매었으며 점무늬가 있는 바지를 입고 있다. 주인공은 통이 넓은 바지인 광고(廣袴)를 입고 있으나 그에게 무릎을 꿇고 음식을 바치고 있는 시종은 통이 좁은 협고(狹袴)를 입고 있어서 신분에 따라 바지의 폭도 달랐음을 알 수 있다. 또한 각저총의 주인공 부부초상화의 경우와 마찬가지로 의자 생활의 장면과 각종 탁자와 칠기인 듯한 그릇들의 모습이 보여 주목된다.

무용총 현실 동벽에는 이 무덤의 이름과 직접 연관이 되는 무용도가 그려져 있다(도Ⅰ-19). 이 무용도는 너무나 잘 알려져 있어서 더 이상 설명이 필요 없겠으나, 다만 무용수들이 한결같이 둔부가 크고 얼굴이 예쁘며 수염이 없어서 여성들만으로 구성된 무용단의 공연 장면일 가능성이 높다고 생각된다. 남장을 한 무용수 중에는 귀걸이를 한 인물도 있어서 그러한 추측을 더욱 신빙성 있게 한다. 그리고 무용수들이 모두 소매가 긴 옷을 입고 춤을 추고 있는데, 두 팔이 예외 없이 한쪽 겨드랑이에 붙어 있는 것처럼 표현되어 있다. 이러한 특이한 모습은 역시 집안에 위치한 장천 1호분에도 나타나 있어서 관심을 끈다. 몸에 비하여 머리는 유난히 작게 표현되어 있다.

무용총의 벽화 중에서 가장 뛰어난 솜씨와 고구려의 힘찬 기상을 제일 잘 드러내고 있는 것은 현실 서벽에 그려져 있는 수렵도이다(도Ⅰ-20). 큰 나무가 우람하게 서 있는 뒤편으로 여기저기 산들이 늘어서 있고 그 사이사이의 넓은 대지 위에서 무사들이 말을 달려 사냥을 하고 있다. 목숨을 놓고 쫓고 쫓기는 인간과 동물들 사이의 급박한 분위기와 긴장감이 팽팽하게 펼쳐지고 있다. 힘과 동세를 중시하는 고구

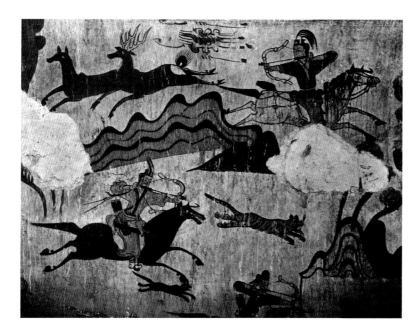

려 미술의 특성이 유감없이 표출되어 있다. 뒤편 중앙에 가장 크게 그려져 있는 백마를 탄 인물이 주인공임에 틀림없다. 인물들과 동물들의 모습과 동작이 대단히 능숙한 솜씨로 표현되어 있다. 무용도에 비하여 월등히 뛰어나 그것을 그린 화가와는 다른 사람의 솜씨임이 분명하다. 이로써 벽화를 최소한 두 사람 이상이 분담하여 제작하였음을 알 수 있다.

능숙한 인물과 동물의 표현과는 대조적으로 산들은 굵고 가는 곡선들로 평면적, 상징적으로만 묘사되어 있어 산수화는 5세기에 아직도 초보적인 단계에 있었음을 보여준다. 그러나 전반적으로 5세기 초 덕흥리 벽화고분의 산들보다는 훨씬 발전된 것임을 부인할 수 없다 (도I-14).[20] 산들의 색깔이 근경부터 원경으로 갈수록 백·적·황색으로

되어 있어 중국적 색채 원리가 수용되었음도 확인된다.

나. 장천 1호분의 벽화

통구, 즉 집안에 축조된 5세기 고구려 중기의 벽화고분들 중에서 주목을 끄는 것으로 장천 1호분과 삼실총을 빼놓을 수 없다.[21] 두 고분 모두 말각조정으로 된 천장의 삼각형 층급받침 앞면에 반쯤 앉은 자세로 두 손을 들어 천장을 받치고 있는 모습의 역사상(力士像)이 그려져 있어서 공통된다.

물론 이러한 공통점과는 달리 두 고분 사이에는 무덤의 구조와 벽화의 내용에서 현저한 차이가 있음도 부인할 수 없다. 장천 1호분이 전실과 현실로 이루어진 이실묘인 데 비하여 삼실총은 세 개의 방으로 이루어져 있는 점이 그 단적인 차이이다. 또한 장천 1호분이 벽화의 내용 면에서 강렬한 불교적 색채를 띠고 있는 데 비하여 삼실총은 불교적 요소들 이상으로 온통 역사상들로 채워져 있는 듯한 느낌을 자아내고 있어서 두드러진 차이를 드러낸다. 삼실총은 아마도 장군의 무덤일 가능성이 높다고 생각된다.

장천 1호분에서 먼저 주목되는 것은 현실(혹은 주실)이, 천장 꼭대기에 그려져 있는 일상과 월상 그리고 두 개의 북두칠성을 제외하고는 오직 연화문만으로 장식되어 있다는 점이다. 이처럼 현실을 연화문만으로 장식한 것을 보면 불교의 영향이 극에 달해 있었음을 알 수 있다.

장천 1호분 전실 동벽에는 가무 장면과 이를 감상하는 주인공 부부의 모습이 그려져 있다. 벽면 전체를 적갈색의 굵은 선으로 3단을 이루도록 구획하고 제일 상단에 노래하는 사람들과 주인공 부부를

그려 넣고 그 아랫단에 춤추는 인물들과 이를 감상하는 인물들을 표현하였다. 이처럼 벽면을 3단으로 구분한 것은, 현실에는 일체 인물 풍속을 그려 넣지 않기로 함으로써 빚어진 좁아진 화면의 제약을 효율적으로 해결하고자 한 데서 기인한 것으로 믿어진다. 어쨌든 이 동쪽 벽면에는 가무 장면이 주를 이루고 있고, 또 춤추는 인물들의 모습이 무용총 현실 동벽의 벽화 내용과 유사한 점은 장천 1호분이 무용총 벽화의 전통과 유관함을 시사한다고 볼 수 있다.

장천 1호분과 무용총의 이러한 연관성은 전자의 전실 서벽에 표현되어 있는 수렵 장면이 후자의 현실 서벽에 보이는 수렵도와 소재 면에서 밀접하다는 점에서도 확인된다. 다만 이 장천 1호분의 수렵도는 무용총의 수렵도와 달리 같은 벽면 아랫부분에는 수렵 장면이, 윗부분에는 야유회 장면이 묘사되어 있다는 점에서 차이를 드러낸다(도I-21). 따라서 장천 1호분의 전실 서벽의 벽화는 '수렵야유회도'라고 불러야 마땅할 것이다. 이 장면은 5세기 고구려에서, 같은 날 남자들은 사냥을 하고 여성이나 어린이, 시종들은 야유회를 가졌음을 보여준다.

이처럼 수렵과 연회의 두 가지 장면을 한 화면에 그려 넣은 예는 이 밖에도 고구려의 영향을 받았다고 믿어지는 일본 쇼소인(正倉院) 소장의 자단목장(紫檀木裝) 비파의 표면에 부착된 붉은 가죽 위에 그려진 그림에도 나타나고 있어 주목된다(도I-22).[22]

이 장천 1호분의 수렵야유회도는 힘차고 동적이며 활력이 넘치고

20 안휘준, 『韓國繪畫史』(일지사, 1980), pp. 16~33 참조.
21 장천 1호분에 관해서는 「集安長川一號壁畫墓」, 『東北考古學歷史』 1(吉林省文物工作院 集安縣文物保管所, 1982), pp. 154~173 참조.
22 이 책 제I장 제4절 「일본에 미친 고구려 고분벽화의 영향」 참조.

있어서 무용총 수렵도에 버금가는 그림이라 할 수 있다. 또한 이 그림의 우측 상단에는 활엽, 침엽, 열매가 함께 자생하는 보배로운 나무가 그려져 있어 흥미롭다. 이 나무의 형태는 무용총 수렵도에 보이는 나무보다는 훨씬 나무다운 모습을 지니고 있어서 나무 표현이 좀더 발전되었음을 말해준다.

벽면에 그려진 이러한 생활풍속도 못지않게 눈길을 끄는 것은 전실 천장 부분에 다양하게 그려져 있는 불교적인 내용들이다. 그중에서도 제일 먼저 주목하게 되는 것은 전실과 현실을 잇는 통로 입구 위편에 묘사되어 있는 예불도(禮佛圖)이다(도I-23).[23] 두 손을 배 위에 모으고 대좌 위에 앉아 있는 부처의 모습은 5세기 고구려 불상의 이해에 크게 참고가 된다. 좁고 가파른 어깨, 삼각형을 이룬 앉음새, 곡령(曲領)의 의습, 배 앞에 모아 쥔 손의 모습 등에서 이 불상은 4세기 중국의 불상이나 뚝섬에서 발견된 삼국시대 초기의 불상과 대단히 유사하다. 6세기 이전의 고구려 불상이 남아 있지 않고 더구나 절의 금당에 봉안되었던 대

도I-22
〈수렵연락도〉,
자단목화조비파한발회
(紫檀木畫槽琵琶捍撥
繪), 일본 쇼소인 소장

23 문명대, 「長川1號墓 佛像禮拜圖壁畫와 佛像의 始原問題」, 『先史와 古代』 1(1991. 6), pp. 137~153 및 「불상의 수용문제와 長川1號墓 佛像禮佛圖벽화」, 『講座美術史』 10 특집호(1998. 9), pp. 55~72; 김리나, 「高句麗 佛敎彫刻 樣式의 展開와 中國 佛敎彫刻」, 『高句麗 美術의 對外交涉』(도서출판 예경, 1996), pp. 81~85; 민병찬, 「고구려 고분벽화를 통해 본 초기 불교미술 연구 - 장천1호분 벽화의 禮佛圖를 중심으로 - 」, 『고분벽화로 본 고구려 문화』, 고구려 연구재단 총서 2(고구려 연구재단, 2005), pp. 93~136 참조.

도I-23
〈예불도〉, 장천 1호분
전실 안쪽 천장

형 고구려 불상이 전해지지 않고 있는 현실에서 이 예불도는 고구려의 5세기 불상 이해에 큰 참고가 된다. 상단과 하단이 상하 대조를 이룬 대좌, 대좌 좌우에 혀를 빼고 앉아 있는 삽살개 모양의 사자들, 머리를 땅에 박을 듯이 예를 표하는 여인들의 모습 등이 주목된다. 장천 1호분 전실 천장에는 이 밖에도 연화좌 위에 서 있는 보살들, 연화화생(蓮花化生) 장면 등이 각종 연꽃 그림들과 함께 그려져 있어 강렬한 불교적 색채와 분위기를 자아낸다.

　이러한 불교적 소재들 이외에 천장의 삼각형 받침 앞면마다 그려져 있는 역사상들이 주목된다. 엉거주춤하게 앉은 채로 두 손으로 천장을 받쳐 든 모습을 하고 있는 이러한 역사상들은 삼실총에서 더욱 적극적으로 나타난다.

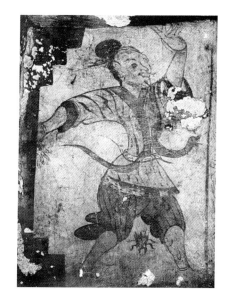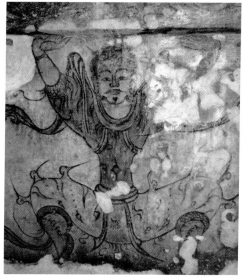

도I-24
〈역사상〉, 삼실총
제3실 동벽, 고구려
5세기경, 중국 길림성
집안시

도I-25
〈역사상〉, 삼실총
제2실 우측벽

다. 삼실총의 벽화

묘실이 셋으로 되어 있는 이 삼실총의 제1실 남벽에는 상단에 주인공 부부와 시종·시녀들이 그려져 있고 하단에는 말을 탄 채 왼팔에 매를 올려놓고 사냥하는 남자의 모습이 표현되어 있다. 주인공 남자는 무용총의 주인공(현실 북벽에 그려져 있음)보다도 훨씬 넓은 바지를 입고 있으며 그의 뒤에는 성장한 부인이 따르고 있다. 주인공 부부의 모습을 서사적으로 표현한 점이 무용총과 상통한다고 볼 수 있다.

　제1실의 북벽에는 성곽과 무사들의 전투 장면이 그려져 있다. 지그재그 식으로 되어 있는 성곽에는 성문과 문루가 보이며 전투에 임하는 무사들은 완전 군장을 하고 있다. 쌍영총의 무사도와 비교되나 그림 솜씨는 훨씬 뒤지는 편이다.

　삼실총에는 이 밖에 연화화생 장면, 악기를 연주하는 신선, 사신

(四神), 일각수를 비롯한 신수, 서조 등 비교적 다양한 소재들이 표현되어 있다. 연화화생 장면과 연꽃의 모습 등은 장천 1호분과도 많은 연관성이 엿보인다.

삼실총의 벽화 중에서 가장 강렬한 느낌을 자아내는 것은 많은 역사상들의 모습이다. 묘실의 입구를 지키는 역사상들은 서 있는 모습으로 나타나 있는데 갑옷을 입고 칼을 찬 모습, 뱀을 목에 걸어서 늘어뜨린 모습 등 다양하다(도I-24). 삼각형 받침 표면에 그려져 있는 역사상들은 장천 1호분의 경우처럼 모두 무릎을 굽혀 앉아서 두 손으로 천장을 받쳐 들고 있는 형태이다(도I-25). 이들은 한결같이 넓은 어깨, 가는 허리, 굵은 팔목과 발목, 기에 넘치는 부릅뜬 눈을 지니고 있다. 옷은 깃이 둥근 곡령을 하고 있어 일반인들의 옷과 차이를 드러낸다. 이들은 초자연적인 힘과 능력을 지닌 모습으로 표현되어 있다. 힘차고 날카로운 선의 구사가 눈길을 끈다. 이처럼 장천 1호분과 삼실총은 5세기 고구려 중기 벽화의 또 다른 다양한 측면들을 우리에게 보여준다.

5) 후기의 고분벽화

고구려의 고분벽화는 후기인 6~7세기에 이르러 큰 변화들을 겪게 되었다.

첫째로 무덤의 구조 면에서 보면 연도가 딸린 구(口) 자형의 현실만 있는 단실묘로 단일화된 점이 주목된다. 다실묘나 이실묘는 완전히 사라지게 되었다. 집안(集安)에 있는 오회분 4호묘 같은 경우에는 하나

의 좁은 묘실에 관대(棺臺)가 넷이나 마련되어 있는데 이를 보면 후기에 단실묘를 고집하는 경향이 얼마나 단호했는가를 엿볼 수 있다.

둘째로 묘실은 큰 판석들을 짜 맞추어 축조하고 돌 위에 직접 벽화를 그리는 것이 보편화되었다. 큰 벽돌 모양으로 돌을 다듬어서 쌓은 후에 백회를 바르고 그림을 그리던 중기의 전통과 차이를 드러낸다. 물론 판석으로 묘실을 만들고 그 위에 직접 벽화를 그리는 유습은 안악 3호분에서 보았듯이 4세기부터 있었던 것이나 후기에 좀더 보편화되었다는 점이 눈길을 끈다.

셋째로 벽화의 주제와 내용도 크게 변하였다. 묘실의 벽면에 주인공과 관계가 깊은 인물풍속화를 주로 그리던 중기와는 달리 후기에는 강서대묘, 통구 사신총을 위시한 대표적 고분들에서 보듯이 네 벽에 사신(四神)을 채우듯 그려 넣었다. 동벽에 청룡, 서벽에 백호, 남벽에 주작, 북벽에 현무(거북이와 뱀)를 그려 넣어 무덤을 수호하도록 배려하였는데 이 사신에 나타나는 다섯 종류의 동물들은 앞서도 지적하였듯이 음양오행사상을 나타낸 것이다.

이처럼 네 벽에는 사신을 그려 넣고 천장에는 각종 초자연적인 것들을 표현하는 것이 보편화되어 있어서 후기에 미친 도교나 도가사상의 강도를 엿볼 수 있다. 이는 초기와 중기에 풍미하였던 불교의 영향과 큰 대조를 보이는 현상이다.

전반적으로 후기에는 벽화의 내용이 이전에 비하여 단순화되었다. 인물풍속이 사라진, 사신 위주의 벽화로 인하여 종래의 다양하고 생생한 문화적 제반 양상을 폭넓게 살펴보는 것이 더 이상 어렵게 되었다. 이는 종교사상의 변화 이외에도 묘실의 축소와 이에 따른 화면의 축소가 빚어낸 결과의 하나라고 여겨지기도 한다.

넷째로 벽화의 솜씨와 수준은 훨씬 뛰어나게 발전하였다. 비록 벽화의 주제와 내용은 비교적 단순화되었으나 기법이나 기량은 초기와 중기에 비하여 현저하게 세련된 양상을 드러낸다. 모든 대상의 표현이 보다 자연스럽고 사실적이며 세련된 모습을 보여준다. 초기와 중기의 벽화에서 종종 볼 수 있던 어색하고 고졸한 경향이 후기에는 거의 사라졌다고 해도 과언이 아니다.

비단 표현 솜씨만이 아니라 구도나 구성 면에서도 탁월함을 드러낸다. 일례로 집안 오회분 4호묘나 5호묘 같은 경우, 네 벽으로부터 천장 꼭대기에 이르기까지 모든 것이 빈틈없이 체계적으로 짜여 있어 내부에 서서 보면 마치 입체화된 만다라를 대하는 듯한 감동을 느끼게 된다. 이처럼 후기의 벽화는 모든 면에서 전에 비하여 수준이 두드러지게 높아졌다.

다섯째로 힘차고 동적인 고구려 미술의 특성이 후기에 이르러 더욱 뚜렷해졌다. 통구 사신총의 현무도를 한 가지 예로 보아도 이를 쉽게 깨닫게 된다(도 I-26). 거북이와 뱀이 머리를 서로 마주하고 지켜보는 모습, 거북이의 몸을 휘감은 뱀의 몸체가 마구 꼬이고 뒤틀린 모양, 두 동물들의 격렬한 동작에 따라 마구 튀는 듯한 주변의 구름들, 이 모든 것들이 어우러져 극도로 힘차고 폭발적인 분위기를 자아낸다. 이는 강서대묘의 현무도보다도 훨씬 격렬한 것으로서 고구려적인 특성이 6세기를 거쳐 7세기에 이르러 극에 달했음을 말해준다.

여섯째로 색채가 후기에 이르러 더욱 선명해지고 발달하였다. 빨강, 파랑, 노랑, 초록 등 모든 색깔이 극도로 밝고 선명하면서도 결코 야하지 않은 우아함을 지니고 있다. 이와 함께 결코 가볍게 볼 수 없는 것은 이 시대의 색채와 관련된 과학기술이다. 판석의 표면에 직접

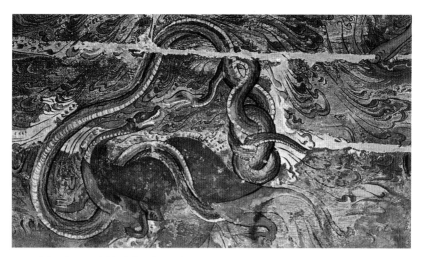

도I-26 〈현무도〉, 통구 사신총 현실 북벽, 고구려 7세기 전반, 중국 길림성 집안시

도I-27 〈현무도〉, 오회분 4호묘 현실 북벽, 고구려 7세기 전반, 중국 길림성 집안시

칠해진 이 시대의 채색들은 심한 결로(結露) 현상으로 인하여 줄줄 흘러내리는 물기에도 불구하고 전혀 떨어져 나가지도 변색되지도 않고 있다. 고도로 발달된 접착제의 개발 없이는 불가능한 일이라 하겠다. 선명하고 변하지 않는 안료의 발달도 이 시대 벽화와 관련하여 절대로 빼놓을 수 없는 업적이다.

후기의 고분벽화는 인동당초문대(忍冬唐草文帶)나 용문대(龍文帶)에 의하여 벽면 부분과 천장 부분으로 구분되는데 벽면에는 앞서 이미 지적하였듯이 사신이 그려졌고 천장에는 신선, 신수, 서조, 영초, 일상, 월상, 용, 비운문 등 하늘을 상징하는 요소들이 다양하게 표현되었다. 통구 지역의 후기 고분들은 연도 좌우에 수문장으로서의 역사상들을, 벽면의 네 귀퉁이에는 선 채로 두 손을 들어 천장을 받쳐든 역사상들을 그려 넣었는데 이는 이 지역의 중기 고분인 장천 1호분과 삼실총에서 본 역사상들의 전통을 이은 것으로 볼 수 있다.

같은 통구 지역의 후기 고분벽화이면서도 통구 사신총과 집안 오회분 4호묘 및 5호묘의 사이에는 후기 내에서의 시대적 차이를 반영하는 듯 벽화의 내용과 표현방법에서 큰 차이를 드러낸다(도I-26, 27 비교). 즉 통구 사신총과는 달리 오회분 4호묘 및 5호묘는 벽면을 수많은 목엽문으로 구성하고 그 안에 각각 인물, 팔메트, 화염문 등을 그려 넣었다. 전체적으로 보면 화려하고 치밀한 그물 무늬처럼 복잡하고 장식적인 효과를 자아낸다. 또한 뒤틀리고 꼬인 용들이 수없이 많이 등장하여 강한 용신앙 사상을 엿볼 수 있는데 천장의 중앙에는 황룡이 용틀임하고 있어 용신앙의 극치를 보여준다. 초기와 중기에는 만개한 연꽃이, 그 후에는 일상과 월상이 차지하던 천장의 중앙을, 이제는 왕을 상징하기도 하는 황룡이 점령하게 된 것이다. 이러한 일련

의 차이점들은 오회분 4호묘와 5호묘가 통구 사신총보다도 시대가 더 내려감을 나타낸다고 볼 수 있다.

오회분 4호묘와 5호묘의 천장 층급받침에 그려진 벽화들 중에서 특히 관심을 끄는 것은 삼족오로 상징되는 일상을 머리에 받쳐 든 인면사신(人面蛇身)의 남성인 복희(伏羲) 및 섬여(蟾蜍)로 표상되는 월상을 머리에 이고 있는 여성인 여와(女媧)와 함께, 인류 문명의 발달에 크게 기여한 농사의 신, 불의 신(燧神), 철의 신, 바퀴의 신 등이다.

이러한 농신(農神), 수신(燧神), 야철신, 제륜신 등이 왜 통구 지역의 이 고구려 후기 고분들에 등장하고 있는 것인지는 알 수 없으나 다른 곳에서는 발견된 예가 없는 대단히 획기적인 사례가 아닐 수 없다. 고구려인들의 세계관이나 문명관과 밀접한 연관이 있을 것임에 틀림없을 것이다. 과학기술에 대한 고구려인들의 지대한 관심이 표출된 결과라고 볼 수도 있다.

이러한 신적인 존재들은 표정이 살아 있고 동작에 생동감이 넘치며 포치가 합리적이어서 고구려 후기 회화의 발달을 한눈에 볼 수 있다. 또한 이들과 함께 등장하는 나무들도 구성요소로서 중요한 역할을 하고 있을 뿐만 아니라, 전에 비하여 형태에도 사실성이 두드러지게 구현되어 있다. 나무들은 초기나 중기와 마찬가지로 여전히 윤곽선이 없는 몰골법으로 표현되어 있어 주목된다. 나무가 이루는 공간에 인물을 포치하여 표현한 구성은 5세기 각저총의 씨름도(도 I-17)와 함께 넓은 의미에서 수하인물도(樹下人物圖)의 기원으로 간주될 수도 있을 것이다.

이 밖에 학이나 용을 타고 하늘을 나는 신선들의 모습도 후기에 유행한 도교사상만이 아니라 인물화의 발달 정도를 가늠하는 데 큰

도I-28
〈산악도〉, 강서대묘
현실 천장 받침,
고구려 7세기 초,
평안남도 남포시
강서구역

도I-29
〈수목·비운·현무도〉,
진파리 1호분 북벽,
고구려 6세기 후반~
7세기 전반, 평양시
역포구역

도I-30
〈산악수목도〉, 내리
1호분 현실 동북
모서리 천장 받침,
고구려 7세기경,
평양시 삼석구역

참고가 된다. 특히 통구 사신총의 천장에 그려진 학을 탄 신선은 서역에서 전래된 튜닉을 입고 있는 모습이어서 중국적인 신선사상과 어우러져 특이한 양상을 보여준다.

고구려 후기의 벽화들에는 이 밖에도 강서대묘의 천장에 보이는 산악도(도I-28), 진파리 1호분 현실 북벽에 그려진 수목·비운·현무도(도I-29), 내리 1호분의 천장 받침에 표현된 산악수목도(도I-30) 등의 예들에서 확인되듯이 산수화적인 요소들이 제법 강하게 나타나 있다. 이러한 예들을 통해서 보면 산수화도 후기에 이르러 전에 비하여 좀 더 높은 수준으로 발전하게 되었던 것으로 확인된다.

6) 맺음말

이상 대표적인 소수의 고분들을 중심으로 고구려 고분벽화의 여러 가지 특징과 대강의 흐름을 살펴보았다. 이 벽화들은 비단 고구려 회화의 다양한 측면과 제반 특징 및 그 변천을 드러낼 뿐만 아니라 고구려 문화 전반을 폭넓고 생생하게 보여준다는 점에서 가장 풍부하고 귀중한 문화유산이라 할 수 있다.

현재까지 밝혀진 4세기부터 7세기까지의 고분벽화는 주제와 표현방법에서 많은 변화를 드러내는데, 고졸한 초기의 화풍이 중기를 거쳐 후기로 이어지면서 점차 힘차고 율동적인 고구려적 특성을 심화시켜갔던 것이 확인된다.

인물화는 초기에 무덤 주인공과 부인의 초상화를 가장 중시하면서 인물풍속화를 발전시키기 시작했고 행렬도와 수렵도를 중시했으

나 중기에 이르러 주인공 부부가 어떤 사건이나 행사 속의 주인공의 모습으로 서사적, 설명적으로 표현되는 방식으로 바뀌게 되었고 많은 인물들이 등장하는 행렬도와 수렵도는 자취를 감추게 되었다. 구도는 초기의 초상화에서 자리 잡았던 삼각형 구도가 서사적 표현을 위한 횡렬식 구도로 바뀌어 갔으며 표현방법도 초기의 고졸한 기법에서 시작하여 시대가 흐름에 따라 점점 세련되고 다듬어진 모습으로 변해갔다고 말할 수 있다. 후기에 이르면 공간이 축소되고 도교사상의 지배를 받게 되어 인물풍속도가 사라지고 사신도가 지배적인 주제로 등장함에 따라 인물이 적극적으로 표현되지 않았다. 그러나 일부 고분들에 그려져 있는 신선들의 모습이나 목엽문(木葉文) 속에 표현된 인물들을 통해서 보면 후기에 이르러 인물화도 가장 높은 수준으로 발전했던 것이 분명하다고 믿어진다. 인물화를 보면 복식이나 머리 꾸밈새 등도 시대의 변화에 따라 크게 변천해갔음이 확인된다.

산수화도 초기에 덕흥리 고분에서 보듯이 늦어도 5세기 초에는 그려지기 시작했으며 중기를 거쳐 후기로 이어지면서 보다 자연스럽고 사실적인 모습으로 발전하였음을 알 수 있다. 이러한 점은 다른 주제의 그림들의 경우에도 대동소이하게 나타난다. 종교적 측면, 외국과의 관계 등도 고분벽화를 통해 뚜렷하게 엿볼 수 있다.[24]

24 고구려 고분벽화의 외국과의 관계에 관해서는 권영필, 「高句麗 繪畫에 나타난 對外交涉 - 中國·西域관계를 중심으로 - 」, 『高句麗 美術의 對外交涉』, pp. 171~193 및 上原和, 앞의 논문 참조.

2 고분벽화를 통해 본 고구려의 문화

1) 머리말

한국 역사상 가장 막강했고 발해 다음으로 영토가 광대했던 나라,[1] 뚜렷한 독자적 문화를 이루고 이웃 나라들에 크나큰 영향을 미쳤던 나라, 그래서 한국 국민들이 매우 자랑스러워하는 나라, 그러면서도 상대적으로 연구와 소개가 제대로 되어 있지 않은 나라, 그래서 그 역사마저도 인접 강대국에 빼앗길 위험에 처해 있는 나라, 그 나라가 바로 고구려(기원전 37~기원후 668)이다. 이처럼 고구려에 대한 우리 국민들의 긍지와 애정은 매우 큰 반면에 그에 대한 이해는 지극히 제한되어 있다.

그나마 편향된 시각이 지배적이다. 즉, 고구려와 관련하여 교육받은 일반 국민들은 대체적으로 광개토대왕(재위 391~413)과 장수왕

1 발해사 전공자인 송기호 교수(서울대학교 인문대학 국사학과)에 의하면 어림잡아서 고구려의 영토는 대략 35만km², 발해의 영토는 약 50만~63만km² 정도로 추정된다고 한다. 발해의 영토가 고구려보다 1.6~1.8배 정도 넓었다는 얘기이다. 아직 학술적으로 정식 발표되지 않은 내용이지만 많은 참고가 된다. 저자의 질의에 답해준 송 교수에게 감사한다.

(재위 413~491), 수나라의 113만이 넘는 대군을 물리친(612) 을지문덕 장군, 당나라 태종의 30만 대군을 격퇴한(644) 안시성주 양만춘, 고구려 말기에 전권을 움켜잡고 다섯 차례나 당나라의 침입을 막아낸 연개소문(?~665) 등 영토를 크게 넓히거나 혁혁한 무훈을 세운 영웅호걸들만을 기억할 뿐, 고구려가 이룩했던 훌륭한 문화적 업적과 기여에 관해서는 구체적으로 알고 있지 못한 경우가 대부분인 듯하다. 곧 고구려가 군사대국이었던 사실은 잘 알면서도 문화 선진국이었던 더욱 중요한 사실은 간과하거나 모르고 있는 것이다. 바로 이 점이 우리 국민들이 고구려와 고구려사에 관하여 지니고 있는 제일 크고 심각한 오해이자 편견이라 하겠다.[2] 이를 바로잡는 것이 고구려와 고구려사를 올바르게 이해하는 첫걸음이 될 것이라고 본다.

근년에 실체를 드러낸 중국의 소위 '동북공정(東北工程)'이나 북한과 중국이 각기 신청했던 고구려 고분군의 세계문화유산 지정, 만리장성에 고구려와 발해의 장성 포함 등의 사안은 그동안 남북분단과 이념분쟁으로 인해 본의 아니게 소홀히 할 수밖에 없었던 고구려의 역사와 문화에 대한 좀더 적극적인 연구의 필요성을 절감하게 해주는 계기가 되었다.[3] 또한 국민적 경각심을 깨우치게 하는 계기가 되었다는 점에서도 그 의미가 대단히 크다고 할 수 있다.

국민들의 이해 부족과 새로운 시대적 상황을 염두에 둘 때 고구려 문화의 진면목을 살펴보는 것은 매우 뜻깊은 일이 아닐 수 없다. 이러한 관점에서 고구려 문화의 다양한 측면을 가장 구체적이고도 풍부하게 담고 있는 고분벽화를 다각적인 관점에서 요점적으로 살펴보고자 한다. 우선 무덤의 구조와 벽화의 내용이 시대에 따라 어떻게 변화하였는지를 간략하게 짚어보고 이어서 벽화가 담고 있는 다양한

문화적 측면들을 특성별로 구분하여 알아보기로 하겠다.

2) 고구려 고분벽화의 역사·문화적 성격

고구려는 동아시아의 역사상 명멸했던 많은 나라들 중에서 고분벽화를 가장 적극적으로, 그리고 제일 높은 수준으로 발전시켰던 국가이다.[4] 집안 지역과 평양 지역에 흩어져 있는 수많은 고분들 중에서 피라미드 모양의 석총보다는 석실봉토분인 토총들 중에서 100여 기가 벽화로 장엄되어 있음이 확인되었는데 이 벽화들은 고구려인의 기질과 기호, 창의성과 미의식, 우주관, 종교와 사상, 생활과 풍속, 복식과 꾸밈새, 과학기술과 건축, 외국 문화와의 교류 등등 실로 다양한 문화적 양상과 변천을 드러낸다. 고구려 문화의 독자적 특성과 국제적 보편성을 함께 보여준다.

고구려의 고분벽화는 대략 초기(4~5세기), 중기(5~6세기), 후기(6~7세기)로 나누어볼 수 있다. 무덤의 구조는 대체적으로 초기에는

2 안휘준, 「고구려 문화의 재인식」, 『문화예술』 229호(1998), pp. 16~20 및 『한국의
 미술과 문화』(시공사, 2000), pp. 361~368 참조.
3 '동북공정'을 비롯한 중국의 고구려사 왜곡에 관하여는 최광식, 『중국의 고구려사 왜곡』
 (살림출판사, 2004); 신형식·최규성 편저, 『고구려는 중국사인가 – 중국의 '동북공정'
 무엇이 문제인가』(백산자료원, 2004) 참조.
4 고구려의 고분벽화에 대한 종합적 저서로는 김원용, 『韓國壁畫古墳』(일지사, 1980);
 김기웅, 『高句麗古墳壁畫研究』(동화출판공사, 1982); 최무장·임연철, 『高句麗壁畫古墳』
 (신서원, 1990); 이태호·유홍준, 『高句麗古墳壁畫』(풀빛, 1995); 전호태, 『고구려
 고분벽화 연구』(사계절, 2000); 김용준, 『高句麗古墳壁畫研究』(조선사회과학원출판사,
 1958); 朱榮憲, 『高句麗の壁畫古墳』(東京: 學生社, 1977); 『集安 고구려 고분벽화』
 (조선일보사, 1993); 안휘준, 『고구려 회화』(효형출판, 2007) 등을 들 수 있다.

현실, 즉 주실과 그 앞의 전실 및 전실의 좌우에 있는 측실 등으로 짜인 T 자형 혹은 品 자형의 다실묘가 축조되기도 했으나, 중기에는 현실과 전실로 구성된 呂 자형의 이실묘로 변하게 되었으며, 후기에는 현실과 연도(羨道)만이 남는 口 자형의 단실묘로 통일되었다.[5] 다만 단실묘는 후기만이 아니라 초기와 중기에도 축조되었음이 유념된다. 묘실은 판석이나 벽돌 모양의 돌로 축조되었는데, 벽화는 판석 위에 직접 그려지기도 했고 벽의 표면에 회를 바른 후에 제작되기도 하였다.

무덤의 구조만이 아니라 벽화의 내용과 화풍도 시대에 따라 변화하였다. 이러한 변화는 벽면의 벽화에서만이 아니라 천장의 그림에서도 확인된다. 대개 벽면의 경우 초기에는 무덤 주인공과 부인의 초상화 및 행렬도와 수렵도 등 그들의 생활 장면이, 중기에는 주인공과 관련된 서사적이고도 설명적인 성격의 인물풍속도와 사신도가, 후기에는 인물풍속도가 사라지고 그 대신 사신(동쪽의 청룡, 서쪽의 백호, 북쪽의 현무, 남쪽의 주작)만이 중요하게 그려지는 것이 보편적이었다.[6] 반면에 천장에는 일월성신, 신수(神獸), 서조(瑞鳥), 영초(靈草), 비운(飛雲), 연화(蓮花) 등을 그려서 천상의 세계, 곧 주인공의 영혼이 향하게 되는 내세를 표현하였다. 이처럼 벽면에는 주인공이 살면서 누렸던 현실세계를, 천장에는 그의 영혼이 향하게 되는 천상의 세계를 표현함으로써 무덤의 내부를 일종의 소우주와도 같은 공간으로 만들었던 것이다.[7] 이에 따라 벽화의 내용과 구성이 시대별로 공통적이면서도 서로 다른 다양한 양상을 띠게 되었다.

대강 이상과 같은 변화를 겪은 고구려의 고분벽화가 보여주는 다양한 측면들을 몇 가지로 나누어 살펴보기로 하겠다.

가. 기록성과 사료성

고구려 고분벽화는 결코 감상을 위해서가 아니라 일종의 기록을 위해서 그려진 것이어서 그것이 지닌 가장 보편적인 특성은 기록성과 사료성이라 할 수 있다. 비단 중국적인 묵서명(墨書銘)이 있는 357년의 안악 3호분이나 408년의 덕흥리 벽화고분만이 아니라,[8] 명문이 없는 고분벽화의 경우도 기록성과 사료성을 지니고 있다. 문자로 쓰인 기록과 문헌만이 아니라 모든 미술품들은 나름대로의 기록성과 사료성을 지니고 있다. 특히 고구려 고분벽화를 위시한 회화의 경우에는 더욱 그러하다. 다만 문자가 아닌 조형언어로, 문장이 아닌 그림으로 기록되어 있을 뿐이다. 따라서 그림의 주제와 내용과 표현방법을 언어와 글로 풀어낼 수가 있는 것이다. 즉, 고구려의 고분벽화를 포함한 고대의 회화는 거짓 없는 사실적 표현 속에 다양한 역사적, 문화적 양상을 담고 있어서 훈련된 눈을 통하여 상당 부분을 신빙성 있게 읽어낼 수가 있다.

예를 들어 고구려 초기의 벽화 중에 보이는 초상화들은 비록 조선시대의 초상화들처럼 개성을 충분히 드러내지는 못할지라도 묘주의 대체적인 모습과 차림새를 표현하고 있어서 당시의 문화적 양상

5 김원용, 위의 책, pp. 55~59 및 朱榮憲, 위의 책, pp. 33~82 참조.

6 朱榮憲, 위의 책, pp. 83~109 참조.

7 Chewon Kim, "KOREA," Alexander B. Griswold·Chewon Kim·Peter H. Pott, *The Art of Burma, Korea, Tibet, Art of the World* (New York: Crown Publishers, Inc., 1964), p. 72 참조.

8 안악 3호분에 관해서는 『안악 제3호분 발굴보고』(과학원출판사, 1958) 참조.
 안악 3호분에 관한 논문목록은 공석구, 『高句麗領域擴張史硏究』(서경문화사, 1998), pp. 102~103, 주 130 참조. 그리고 덕흥리 고분에 관하여는 『德興里 高句麗 壁畵古墳』(東京: 講談社, 1986) 참조. 덕흥리 고분에 관한 논문목록은 공석구, 위의 책, pp. 139~140, 주 199 참조.

들을 엿보게 한다. 일례로 묵서명에 의해 현재까지 절대연대(357)를 지닌 가장 오래된 고분으로 밝혀진 안악 3호분의 주인공 초상화를 들어보아도 여러 가지 역사·문화적 양상들을 간취할 수 있다.

먼저 주인공은 장막을 걷어 올린 탑개(榻蓋) 안에 정면을 향하고 앉아 있는데, 어깨선이 가파르게 흘러내려 넓은 무릎 폭과 함께 정삼각형을 이루면서 고대 인물화의 특성을 드러낸다(도 I-4).[9] 얼굴은 장년의 모습이며 턱에 고양이 수염이 나 있어서 중국 한대 이후의 인물화의 영향을 보여준다. 얼굴 표현에서 개성을 충분히 드러내지 못했을 뿐만 아니라 눈과 코를 고쳐 그린 흔적이 엿보여 인물화의 수준이 4세기 중엽에는 아직 초보적 단계를 크게 벗어나지 못하고 있었음을 알 수 있다. 붉은색의 포(袍)를 입고 설법을 하는 듯한 손의 모습을 하고 있어서 신상(神像)을 연상시킨다. 즉, 주인공을 신격화시키고 있음이 주목된다.[10] 머리에는 검은 모자 위에 왕만이 썼던 백라관(白羅冠)을 겹쳐 쓰고 있어서, 향하여 오른쪽에 세워진 3단의 정절(旌節)과 함께 주인공이, 문지기 머리 위에 쓰인 묵서명 속에 등장하는 고구려에 투항해 온 전연(前燕)의 장수 동수(冬壽)가 아닌 고구려의 왕이었음을 말해준다.[11] 이 점은 안악 3호분 행렬도에 보이는 '성상번(聖上幡)'이라 쓰인 깃발에 의해 더욱 뒷받침된다. 주인공 좌우의 인물들은 주인공을 향하여 측면으로 서 있는데 주인공에 가까울수록 크고 멀수록 작아서 계급에 따른 크기의 차이를 보여주며, 전체적으로는 삼각구도를 이루고 있어서 고대 인물화의 특성을 드러낸다.

탑개의 위에는 연꽃장식으로 꾸며져 있는데 특히 모서리 위에 있는 연봉들은 그 안에 Y자 모양의 선 좌우에 눈처럼 점들이 한 개씩 두 개가 찍혀 있다. 이러한 연봉의 모습은 우에하라 가즈(上原和) 교

수가 지적하였듯이 고구려 특유의 것이다.[12] 또 이러한 연봉의 모습은 광개토대왕의 능에서 수습된 와당의 무늬와도 일치하며,[13] 중기의 벽화에도 자주 등장하여 고구려적 특징을 잘 드러낸다. 이와 같은 연꽃 무늬는 4세기 중엽에 그 모습이 이미 형성되었음과 불교가 공식적으로 전래된 것으로 전해지는 372년보다 15년 전인 357년에 이미 부분적으로 수용이 되고 있었을 가능성을 시사해준다. 이 점은 안악 3호분 현실과 서측실 천장에 그려진 만개된 연꽃에 의해서 재확인된다(도I-10).

　이처럼 안악 3호분의 주인공 초상화 한 가지 예에서만도 대단히 중요한 여러 가지 역사적 실마리와 문화적 양상을 파악할 수가 있는 것이다. 비단 초상화만이 아니라 인물풍속화 등 다른 고구려 고분벽화들도 일종의 시각적 기록으로서, 이것들로부터 마찬가지로 중요하고 다양한 양상들을 읽어낼 수가 있다. 이렇듯 고구려 고분벽화들은 기록성과 사료성을 지니고 있음을 알 수 있다. 따라서 문자로 쓰인 기록이나 문헌과 똑같이 중요함을 인정해야 하며, 그런 전제하에서 문헌기록과의 대조 연구가 필요하다고 본다. 진실성과 신빙성에서는

9　안휘준, 『한국 회화사 연구』(시공사, 2000), pp. 48~55 참조.
10　이러한 신격화 현상은 매산리(梅山里) 사신총(四神塚)의 부부상(夫婦像)에서 한층
　　뚜렷하게 엿볼 수 있다. 김원용, 앞의 책, p. 64 참조.
11　김정배, 「安岳 3號墳 被葬者 논쟁에 대하여 – 冬壽墓說과 美川王陵說을 중심으로 – 」,
　　『古文化』 16호(1977), pp. 12~25 참조. 동수묘설에 관해서는 공석구, 앞의 책,
　　pp. 102~138 참조.
12　上原和, 「高句麗 繪畵가 日本에 끼친 영향 – 연뢰문 표현으로 본 고대 중국·조선·일본의
　　교섭 관계 – 」, 『高句麗 美術의 對外交涉』(도서출판 예경, 1996), pp. 220~232 참조.
　　그리고 고구려 연화문에 대한 종합적인 연구로는 전호태, 「高句麗 古墳壁畵에 나타난
　　하늘 연꽃」, 『美術資料』 46호(1990), pp. 1~68 참조.
13　김원용·안휘준, 『한국미술의 역사』(시공사, 2003), p. 98 참조.

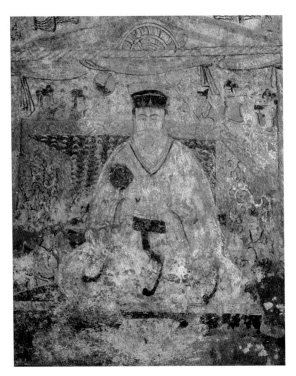

도 I-31
⟨주인공 초상⟩, 덕흥리
벽화고분 전실 북벽,
고구려 408년경,
평안남도 남포시
강서구역

종종 거짓이 끼어드는 문헌기록보
다도 오히려 벽화가 신뢰성이 더
있을 수 있음도 인정해야 할 듯하
다.[14] 벽화는 시대성, 사실성, 예술
성도 갖추고 있음을 유념해야 하
겠다.

안악 3호분에는 농려풍비(穠
麗豊肥)한 모습의 부인상도 그려져
있는데, 주인공의 초상화와는 솜
씨가 달라 다른 화가에 의한 것임
을 알 수 있다(도 I-5). 이로 보면 한
고분의 벽화는 최소한 두 사람 이
상의 화가들이 분담, 공동으로 작
업하여 완성했음이 분명하다.

안악 3호분 주인공 초상화의
전통은 반세기 뒤인 408년의 묵서명을 지닌 덕흥리 고분의 주인공
초상으로 이어졌다(도 I-12, 31). 정면을 향한 삼각형의 앉음새, 오른손
에 털부채를 들고 설법을 하는 듯한 손의 제스처 등등 매우 유사하다.
다만 머리에 청라관(靑羅冠)을 쓰고 있어 대신급 인물임을 드러내고
있음이 큰 차이라 하겠다. 또한 13군(郡) 태수(太守)들로부터 보고를
받는 장면도 새로운 요소라 하겠다. 이러한 회화사료들과 함께 묵서
명에 대한 편견 없는 문헌적 연구도 절실히 요구된다.

나. 종교사상성

고구려에서 고분벽화가 많이 제작된 이유는 현세에서의 부귀영화 등 모든 것이 내세에서도 이어진다고 믿었던 이른바 계세사상(繼世思想) 때문이었다고 믿어진다.[15] 계세사상이 고구려에만 있던 것이 아니고 고대 사회에 널리 퍼져 있던 보편적인 사상임은 물론이나 고구려에서는 그것을 벽화를 통하여 더욱 구체적으로 생생하게 표현하였다는 점에서 괄목할 만하다. 고대국가들 중에서 계세사상을 가장 적극적으로, 그리고 제일 효과적으로 표현했던 나라가 바로 고구려라고 할 수 있다.

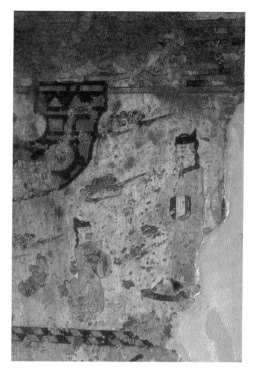

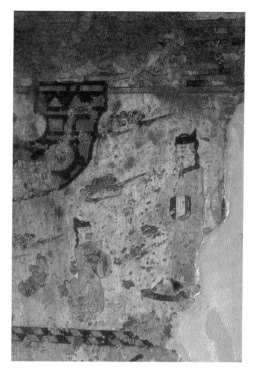

도I-32
〈배송도〉, 수산리
벽화고분 현실 동벽,
고구려 5세기 초,
평안남도 남포시
강서구역

계세사상과 관련하여 수산리 고분에 그려져 있는 〈배송도(拜送圖)〉는 특히 관심을 끈다. 구름을 타고 천상의 세계로 떠나려는 아버지를 아들이 무릎을 꿇고 읍하는 자세로 배송하는 모습을 표현하였는데(도I-32), 이와 유사한 장면이 중국 요령성 영성자의 후한시대 고분벽화에서도 확인되고 있어서 그 보편성을 엿보게 된다.[16]

고구려인들이 묘실의 벽면에는 현실세계의 일들을 표현하고 천

14 비슷한 견해로는 전호태, 『고구려 고분벽화 연구』, p. 356 참조.
15 이은창, 「韓國古代壁畵의 思想史的인 研究 – 三國時代 古墳壁畵의 思想史的인 考察을 中心으로 –」, 『省谷論叢』 16(1985), pp. 417~491; 전호태, 앞의 책, pp. 27~126 참조.
16 김원용, 『韓國壁畵古墳』, pp. 66~67 참조.

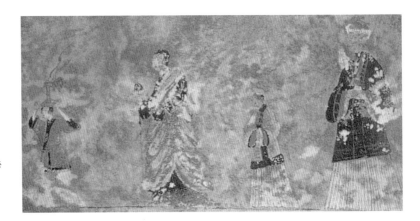

도I-33
〈불공도〉 세부, 쌍영총
현실 동벽, 고구려
5세기, 평안남도
용강군 용강읍

장에는 내세, 즉 천상의 세계를 나타내어 무덤 내부를 하나의 소우주
적인 공간으로 꾸몄던 사실은 이미 앞에서 지적한 바 있다. 따라서 고
구려의 고분벽화는 고구려인들의 우주관과 계세사상 등 내세관의 입
체적 구현체라고 볼 수가 있다.

　　고구려의 고분벽화에서는 이 밖에도 불교와 도교 혹은 도가사상
의 영향을 엿볼 수 있다.[17] 먼저 불교적 요소들은 앞에서도 지적하였듯
이 이미 357년의 안악 3호분 벽화에서도 나타나기 시작하였음을 알
수 있다. 주인공이 좌정한 탑개가 연꽃봉오리로 장식되어 있고 주실
의 천장에는 만개된 연꽃이 그려져 있어 불교적 영향을 부인하기 어
렵다(도I-4, 10). 묘실 천장의 중앙에 만개된 연꽃을 그려 넣는 일은 안
악 3호분 이후 초기와 중기의 고분벽화에서 일반화되었고, 경상북도
순흥의 어숙술간묘(於宿述干墓)와 고령 고아동 고분의 천장 그림에서
보듯이 신라와 가야 지역에까지 전해졌음이 확인된다.[18]

　　쌍영총의 〈불공도〉(도I-33)와 무용총의 〈접객도〉(도I-18) 등의 벽화
에는 불교 스님들의 모습이 그려져 있어서 주인공이나 부인의 생활

속에서의 승려들의 종교적 역할을 엿보
게 한다. 이처럼 불교는 중기에 이르러
가장 폭넓게 신봉되었음이 분명하다.

이러한 사실을 제일 적나라하게 보
여주는 고분이 만주의 집안에 있는 장
천 1호분이라 할 수 있다. 이실묘인 이
고분의 주실인 현실의 벽면과 천장의
층급받침 등에는 일체의 세속적 장면을
피하고 오로지 연꽃무늬만으로 장엄되
어 있어서 불교의 절대적 비중을 절감
하게 한다(도I-34). 주인공이 안치되었던
현실의 내부를 온통 불법(佛法)의 세계
로 꾸며놓은 것이다.

한편 전실과 현실을 잇는 통로의
위편과 천장의 층급받침 등에는 예불

도I-34
연화문, 장천 1호분
현실 벽면 및 천장
층급받침, 고구려
5세기경, 중국 길림성
집안시

도, 보살상, 비천상, 연화화생 장면, 연꽃 등이 적극적으로 표현되어
있어서 불교의 정토를 연상시킨다(도I-23,35,36).[19] 이처럼 중기에는 불
교의 영향이 최고조에 이르렀음을 엿볼 수 있다. 그러나 이와 같이 불
교의 영향이 넘치는 고분이면서도 제일 중요시되던 현실의 천장에는

17 불교적 요소에 관하여는 김원용, 「高句麗古墳壁畵에 있어서의 佛敎的 要素」,
 『韓國美術史硏究』(일지사, 1987), pp. 287~310 참조.
18 어숙술간묘에 관해서는 이화여자대학교박물관, 『榮州順興壁畵古墳發掘調査報告』,
 (이화여자대학교출판부, 1984), 고령 고아동 고분에 관하여는 김원용, 「고령 벽화고분의
 의의」, 『韓國美의 探究』(열화당, 1996), pp. 217~219 참조.
19 장천 1호분의 예불도에 관해서는 이 책 p. 51, 주 23 참조.

도I-35 보살상, 장천 1호분 전실 서벽 위편

도I-36 연화 화생도 및 보살상, 장천 1호분 전실 서벽 위편

도I-37
일상·월상·북두칠성,
장천 1호분 현실 천장

만개된 연꽃의 문양이 사라지고 대신 태양을
상징하는 일상(日象)과 달을 상징하는 월상(月
象), 그리고 북두칠성이 차지하고 있어서 곧
다가올 불교의 쇠퇴를 암시해준다(도I-37). 즉,
장천 1호분은 불교의 전성과 함께 쇠퇴의 기
미를 아울러 보여주는 셈이다.

후기에 이르면 불교의 영향은 현저하게
감소하고 그 대신 도교나 도가사상의 영향이
지배적인 경향을 띠게 되었다. 단실묘의 네
벽은 청룡, 백호, 현무, 주작의 사신이 독차지
하면서 음양오행사상을 반영하게 되었다.[20]
천장의 중앙부에는 만개된 연화문을 밀어내
고 그 자리에 일상과 월상이 들어섰다(도I-38).

이러한 변화는 위에서도 지적하였듯이
이미 5세기 후반의 장천 1호분의 현실 천장에
서 엿보이기 시작하였다(도I-37). 또한 천장의
층급받침에는 불보살들 대신에 여러 신선들
이 그려졌다. 마치 불교의 패퇴와 도교의 입

도I-38
일상·월상, 진파리
1호분 현실 천장,
고구려 6세기 후반~
7세기 전반, 평양시
역포구역

성을 보는 듯한 느낌을 자아낸다. 후기의 벽화에서 간취되는 이러한
종교문화의 교체는 후기에 연개소문에 의해 이루어진 국가적 차원의
도교진흥책과 일치하는 현상이라 할 수 있다.[21]

후기에 풍미했던 신선사상은 강서대묘나 통구 사신총, 집안의 오

20 음양오행사상에 관해서는 전호태, 앞의 책, pp. 300~330 참조.
21 차주환, 『韓國道敎思想硏究』(서울대학교 한국문화연구소, 1978), pp. 174~178 참조.

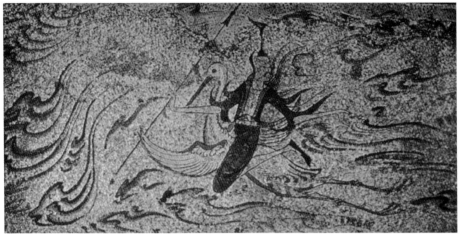

도I-39
〈승학선인도〉, 통구
사신총 현실 천장부,
고구려 7세기 전반, 중국
길림성 집안시

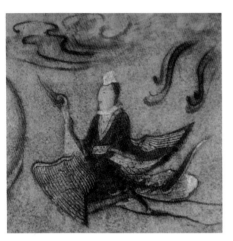

도I-40 〈승학선인도〉, 오회분 4호묘 현실 천장부, 고구려
7세기 전반, 중국 길림성 집안시

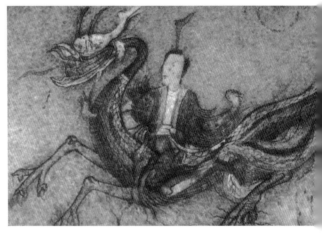

도I-41 〈승룡선인도〉, 오회분 4호묘 현실 천장부

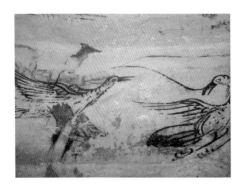

도I-42
〈승학선인도〉, 무용총
현실 천장부, 고구려
5세기경, 중국 길림성
집안시

회분 4호묘 등의 천장 층급받침에 그려진 용이나 봉황 혹은 학을 타고 하늘을 나는 신선들의 모습에서 엿볼 수 있다(도1-39~41). 그중에서 학을 타고 나는 신선의 모습을 그린 후기의 승학선인도(乘鶴仙人圖)는 이미 5세기의 무용총 천장에도 그려져 있어 늦어도 소극적이나마 중기부터 자리를 잡기 시작했음이 확인된다(도1-42). 어쨌든 후기의 도가사상이나 신선사상 등은 고구려의 종교사상과 관련하여 불교와 함께 그 의의가 매우 크다고 할 수 있다.

이 밖에 또 한 가지 주목되는 것은 강서대묘와 집안 지역의 통구 사신총, 오회분 4호묘와 5호묘의 천장 중앙부에 황룡이 등장한 점이다(도1-43, 44). 후기의 고분벽화 중에서도 연대가 올라가는 경우에는 천장의 중앙에 일상과 월상이 그려지는 것이 상례였으나 좀더 시대가 내려가는 7세기의 이 고분들 천장에는 새롭게 황룡이 등장한 것이다. 초기와 중기의 만개된 연꽃무늬가 후기의 일상과 월상으로 대체되었다가 또다시 황룡으로 바뀌게 된 것이다. 왜 집안의 이 고분들에서는 제일 중요시되던 천장의 중앙부로부터 일상과 월상을 천장의 층급받침으로 밀어내고 그 부분에 황룡을 배치한 것일까.

황색은 동의 청색, 서의 백색, 북의 흑색, 남의 주색 혹은 홍색과 달리 중앙을 상징한다. 그러므로 황룡은 동쪽의 청룡과 달리 천하의 중심을 상징하는 존재라 할 수 있다. 이러한 황색의 상징성 때문에 황색은 천하의 중심을 자처하는 중국의 황제만이 사용할 수 있다고 믿었다. 그러기에 중국의 황제는 황포(黃袍)를 입었고 그의 궁궐은 노란 기와로 지붕을 이었다. 그런데 고구려 말기의 이 고분들 천장의 중앙에 황룡이 등장한 것이다. 이는 고구려가 중국과 함께 천하의 중심을 이루고 있다고 믿었던 신념의 구현이 아닐까 믿어진다.[22]

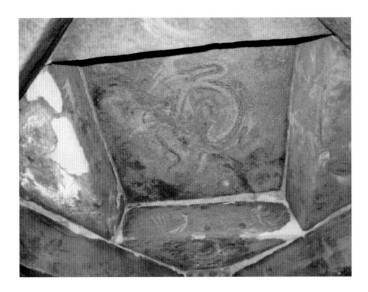

도1-43
〈황룡도〉, 통구 사신총
현실 천장

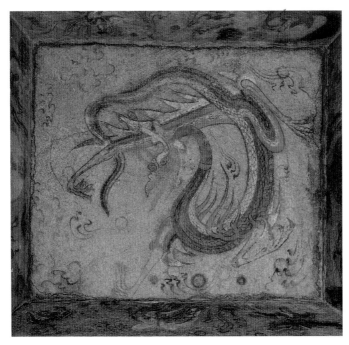

도1-44
〈황룡도〉, 오회분
4호묘 현실 천장

강서대묘를 제외한 이 고분들의 축조 연대가 벽화의 내용, 화풍, 채색 등으로 보아 고구려의 문화가 절정을 이루었고 연개소문이 득세하며 도교의 보급에 적극적으로 임했던 7세기 중엽(640년대)으로 추정되는 점도 흥미롭다.[23] 혹시 고구려가 천하의 중심이라는 사상이 연개소문의 지배하에서 새롭게 강화되었던 것은 아닐까 추측된다. 그리고 이곳의 황룡이 3개의 발톱만을 지닌 모습인 것은 아직 발톱의 숫자에 따른 중국과의 차등에 대한 개념이 성립되지 않은 상태였기 때문이거나 집안 지역이 수도였던 평양과 달리 지방이었기 때문일 수도 있을 것이라는 생각이 든다. 왜 평양 지역보다 집안 지역에서 황룡이 더 적극적으로 등장하였는지도 규명을 요하는 과제라 하겠다.

다. 과학기술성

고구려가 고도의 과학기술을 발전시켰던 나라라는 사실은 고분벽화에서도 확인된다. 그 가장 대표적인 증거를 집안 지역의 오회분 4호묘에서 찾아볼 수 있다. 고구려의 고분벽화들 중에서 가장 화려하고 장식성이 뛰어난데, 판석 위에 직접 그려진 그림의 색채가 1,400년이 지난 지금도 떨어지지도 변하지도 않은 채 마치 최근에 칠해진 것처

22 고구려가 천하의 중심이라고 믿었던 사상은 이미 5세기에 확립되어 있었던 것으로 믿어진다. 노태돈, 「금석문에 보이는 고구려인의 천하관」, 『고구려사 연구』 (사계절출판사, 2000), pp. 356~391; 전호태, 앞의 책, p. 303, 319 참조.

23 천장의 중앙에 황룡이 그려진 통구 사신총, 오회분 4호묘와 5호묘의 축조 연대는 6세기보다는 7세기 전반으로 보는 것이 합리적이라고 본다. 천장의 중앙에 일상과 월상이 그려진 진파리 1호분 등의 후기 고분들보다 분명히 연대가 떨어지며 벽화가 전반적으로 격렬한 고구려적인 특성을 더욱 두드러지게 드러내며 장식성이 현저할 뿐만 아니라 색채도 가장 발달된 양상을 보여주기 때문이다. 이들 고분들은 분명 고구려 말기인 7세기 전반의 것들로 보는 것이 합리적이라고 믿어진다.

럼 밝고 선명하다. 여름이면 습기가 심하여 물방울이 맺히고 줄줄 흘러내리기도 하지만 채색은 떨어지기는커녕 오히려 더 선명해 보인다. 초기와 중기에 회를 바르고 그린 그림들이 심한 박락의 피해를 입고 있는 것과는 대조적이다. 이는 결국 고구려가 변하지 않는 안료와 강력한 접착제를 만들어낼 수 있는 고도의 과학기술을 발전시켰음을 증명하는 것이라 하겠다.[24]

이 고분의 천장 층급받침에는 농사의 신과 함께 불의 신, 철을 다루는 야철신, 바퀴를 만드는 제륜신, 돌을 가는 마석신 등이 그려져 있어 큰 관심의 대상이 되고 있다(도1-45, 46). 이 신들은 인류의 문명을 발전시키는 데 가장 중요하게 평가되어야 할 존재들이다. 모두 과학기술을 대표하는 신들이라 하겠다. 그런데 이러한 신들이 고분의 벽화에 등장하는 것은 매우 특이한 일이다. 저자가 과문한 탓인지는 모르겠으나 이 신들이 그려진 예는 다른 나라에서는 찾아볼 수 없고 오직 고구려 후기의 오회분 4호묘와 그 옆의 5호묘뿐이다. 이는 결국 이 신들이 비록 신화적이고 도교적인 성격을 띠고 있을지라도[25] 고구려인들이 과학기술을 매우 중시했음을 말해주는 것이라 보지 않을 수 없다. 이 밖에 초기의 고분벽화에 종종 보이는 건축물과 별자리 등도 고구려의 건축술과 천문 등 과학기술을 말해주는 사례들이라 하겠다.[26] 고분벽화와는 직접적인 관계가 없지만 고구려 영토의 이곳저

24 이종상, 「고대벽화가 현대회화에 주는 의미」, 『集安 고구려 고분벽화』(조선일보사, 1993), pp. 206~211 참조.

25 이 신들의 신화적, 도교적 성격에 관해서는 정재서, 「高句麗 古墳壁畵의 神話 道敎的 題材에 대한 새로운 認識 - 中國과 周邊文化와의 關係性을 中心으로 - 」, 『白山學報』 46호(1999), pp. 27~51 참조.

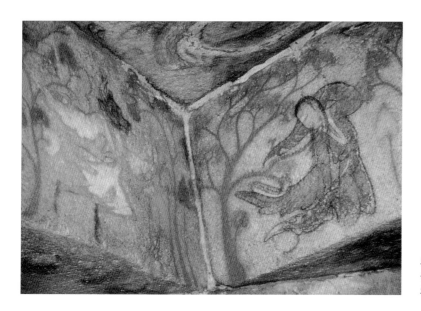

도I-45
농신과 수신(燧神),
오회분 4호묘 천장부

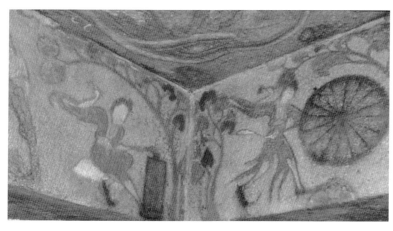

도I-46
야철신과 제륜신,
오회분 4호묘 천장부

곳에 남아 있는 석성(石城)들의 축성술과 각종 문화재들의 제조기법들도 고구려의 과학기술을 말해준다.[27]

라. 국제성

고구려는 문화적인 측면에서 중국, 서역 등지의 문화를 수용하여 자체적인 문화를 창출하고, 이를 백제, 신라, 가야, 일본 등에 전하며 국제적인 기여를 하였다. 이처럼 고구려의 문화는 중국의 문화와 함께 동아시아 지역에서 양대 선진문화였다. 고구려의 문화가 강한 국제성을 띠었던 것은 따라서 당연하다고 하겠다.

고구려가 중국, 한반도 내의 다른 나라들, 일본 등과 활발히 문화교류를 하였다는 사실은 대체로 잘 알려져 있는 편이나 서역과의 관계에 관해서는 별로 소개가 되어 있지 않은 편이다.[28] 즉, 동아시아 지역 내에서의 교류 위주로만 다루어져왔다고 볼 수 있다. 이에 이곳에서는 고구려 고분벽화에 보이는 서역적 요소들을 몇 가지 살펴봄으로써 고구려 문화가 지녔던 국제성을 밝혀보고자 한다.

벽화로 장엄된 고구려의 고분들은 구조적인 측면에서 볼 때 천장이 소위 말각조정(Lantern roof)으로 되어 있는 경우가 많다. 정사각형의 묘실 위에 천장을 만들 때 벽면 상단의 네 모서리에서 판석을 내밀어서 맞붙여 덮으면 천장의 열린 면적은 반으로 줄어들게 된다. 내부에서 올려다보면 벽면의 네 귀퉁이에 네 개의 삼각형 덮개가 보이게 된다. 이것을 되풀이하여 천장의 면적을 반씩 줄인 후 판석으로 덮개를 하여 천장을 마무리 짓는 방법이다(도 I-10, 47).[29]

이러한 말각조정은 아르메니아(Armenia), 키질(Kizil), 힌두쿠시(Hindu Kush), 투르키스탄(Turkestan), 카슈미르(Kashmir), 투르판

(Turfan) 등지의 민가와 사원건물에서 발견되며, 곳에 따라 마지막 열린 부분을 막지 않은 채 공기, 연기, 햇빛 등의 소통을 원활하게 하기도 하였다. 이로 미루어보면 강수량이 많지 않고 추위가 심하지 않은 중앙아시아나 서아시아의 어느 지역에서 생겨나 동서로 퍼지게 되었던 듯하다.[30] 어쨌든 이러한 말각조정을 적극적으로 수용한 나라는 동아시아 지역에서는 오직 고구려뿐이다. 중국에서도 수용은

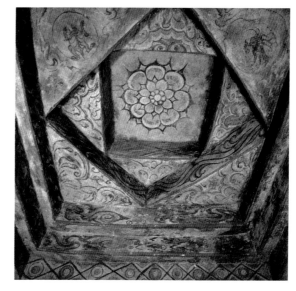

도1-47
쌍영총 현실 말각조정

했지만 다분히 형식적이었다. 백제, 신라, 가야, 일본은 전혀 수용하지 않았다. 한반도 내에서는 고구려의 통치권이 미쳤던 지역에서만 발견

26 김정기, 「高句麗 古墳壁畵에서 보는 木造建物」, 『金載元博士 回甲記念論叢』(을유문화사, 1969), pp. 865~906; 전상운, 『韓國科學技術史』(정음사, 1976), pp. 39~42; 나일성, 『한국천문학사』(서울대학교출판부, 2002), pp. 17~20, 71~76; 김일권, 「고구려 고분벽화의 별자리그림 考定」, 『白山學報』 47호(1996), pp. 51~106 참조.

27 윤장섭, 『韓國建築史』(동명사, 1990), pp. 48~53; 장경호, 『韓國의 傳統建築』(문예출판사, 1992), pp. 60~62 참조.

28 한국미술사학회 편, 『高句麗 美術의 對外交涉』(도서출판 예경, 1996); 중국 벽화와의 관계에 관해서는 한정희, 「高句麗 壁畵와 中國 六朝時代 壁畵의 비교 연구 - 6, 7세기의 예를 중심으로 - 」, 『美術資料』 68호(2002), pp. 5~31 참조. 서역 미술과의 관계에 관하여는 김원용, 「古代韓國과 西域」, 『韓國美術史研究』(일지사, 1987), pp. 42~73 참조.

29 김병모, 「抹角藻井의 性格에 對한 再檢討 - 中國과 韓半島에 傳播되기까지의 背景 - 」, 『歷史學報』 80호(1978. 12), pp. 1~26 참조.

30 말각조정은 근동 지역, 중앙아시아, 아프가니스탄, 인도, 이탈리아 등지에서도 발견되는데 대체로 기원전에 생겨나 동서로 퍼지면서 20세기까지도 사용되었다.

된다.[31] 고구려는 안악 3호분의 예에서 보듯이 늦어도 이미 4세기부터 말각조정을 채택하였음을 알 수 있다(도 I-10). 5세기에는 더욱 일반화 되었다(도 I-47). 이처럼 서역 지역의 말각조정을 적극적으로 받아들여 고분의 축조에 활용한 것은 고구려인들의 진취성과 중국 이외에 서방 과의 활발했던 문화교류를 증언해준다고 볼 수 있다. 또한 고구려가 국제성이 가장 두드러졌던 나라였음도 분명하게 드러낸다.

　　서역 문화의 전래는 서역 문물의 교역에 따른 간접적인 방법과 함께 서역인들의 직접적인 내왕에 따라 이루어졌을 가능성도 배제 할 수 없다. 이와 관련하여 안악 3호분의 〈수박도〉(도 I-9)와 각저총의 〈씨름도〉(도 I-17)가 눈길을 끈다. 이 두 그림에서 고구려의 남성과 겨 루는 상대는 큰 눈과 높은 매부리코를 지니고 있어 현저한 용모의 차이를 보이는데, 이는 곧 서역인을 나타낸 것으로 믿어진다. 아마 도 주인공인 고구려인이 자기보다 훨씬 체격이 크고 힘도 센 서역인 과 겨루어도 이길 정도의 장사였음을 표현한 것이라 추측된다. 아무 튼 이러한 그림들은 고구려에 서역인들이 와서 사는 경우도 있었을 가능성을 강력히 시사해준다. 이 그림들 속의 서역인은, 불법의 수호 를 담당하는 범안호상(梵顔胡相)의 사천왕이나 역사상(力士像) 등의 상징적 존재와는 달리 생활 속에서 힘을 겨루는 인물로 등장하고 있 기 때문이다. 만약 이것이 사실이라면 고구려는 서역에서 찾아온 서 역인들을 통해서 직접 서역문화를 수용하기도 하고 서역으로부터 전해진 문물을 통하여 간접적인 수용을 하기도 하였던 것으로 볼 수 있을 것이다.[32]

　　고구려 고분벽화 중에서 천장에 그려진 신수(神獸), 서조(瑞鳥), 영초(靈草)에 관한 연구가 아직 충분히 이루어져 있지 않아서 단언하

기는 어렵지만, 이것들 상당 부분은 중국에서 그 기원을 찾기가 어려운 점을 감안하면 서역에서 전래되었을 가능성이 매우 높다고 믿어진다. 이러한 추측을 뒷받침해주는 것으로 우선 벽화에 보이는 천마와 일각수(一角獸, unicorn), 당초문과 팔메트(palmette) 무늬 같은 것들을 들 수 있다.

서역 기원의 천마에 대한 관심은 중국에서도 대단했으나 고구려에서는 이미 408년의 덕흥리 고분 전실 북쪽 천장에 그려졌다. 말머리 쪽에 "천마지상(天馬之像)"이라고 쓰여 있어 이 말이 천마임을 분명히 밝히고 있다(도I-48). 이와 비슷한 천마는 무용총 현실 천장에서도 찾아볼 수 있다(도I-49). 수평을 이루며 날리는 갈기와 꼬리의 털이 달리는 천마의 속도감을 나타낸다. 이러한 예들은 날개가 없는, 현실적인 모습의 천마를 보여준다.

날개가 달린 전설적인 천마(Pegasus)의 모습은 안악 1호분에 그려져 있다(도I-50). 서방에서 전해진 상상 속의 이러한 날개 달린 천마가 중국과 고구려에서 날개가 없는 현실적 모습의 천마로 정착하게 되었던 것으로 유추해볼 수 있을 것이다. 어쨌든 이러한 천마도들은 빠른 속도를 나타내기 위해 날개나 수평을 이룬 갈기와 꼬리털을 지닌 말의 모습을 보여준다. 이러한 천마도들로 미루어보면 천마사상은 고구

기원지는 이란고원이라는 설이 유력하다. Benjamin Rowland, *The Art and Architecture of India* (Baltimore, Maryland: Penguin Books, 1967), p. 105 참조.

31 김원용, 「春城郡 茅洞里의 高句麗式 石室墳 二基」, 『考古美術』 149호(1981), pp. 1~5 참조.

32 고구려가 서역 미술을 수용하는 데에 있어서 타림분지를 장악하고 있던 북위와 가까웠던 것이 유리한 여건으로 작용하였을 것이라는 견해도 있다. 권영필, 「高句麗 繪畫에 나타난 對外交涉 – 中國 西域關係를 중심으로 – 」, 『高句麗 美術의 對外交涉』, p. 179 참조.

도 I-48
〈천마도〉, 덕흥리
벽화고분 전실 북벽
천장

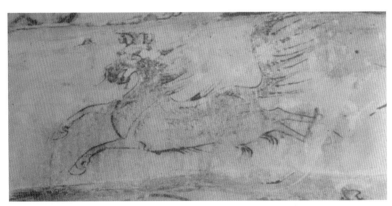

도 I-49
〈천마도〉, 무용총 현실
천장 좌벽

도 I-50
〈천마도〉, 안악 1호분
현실 천장부, 고구려
4세기 말~5세기
초, 황해남도 안악군
대추리

려에서 늦어도 5세기 초부터 자리를 잡았음을 알 수 있다. 또한 고구
려의 이러한 천마사상은 경주의 천마총에서 출토된 천마도에서 보듯
이 5세기 말, 6세기 초에 신라에서도 자리를 잡았던 것으로 믿어진다
(도III-21). 다만 이 신라의 천마도는, 혀를 길게 뺀 모습이나 머리에 외
뿔의 흔적이 엿보이는 점으로 미루어볼 때 천마보다는 일각수를 그린
것일 가능성이 높다는 주장도 있어 주의를 요한다.[33] 일각수의 전형적
인 예는 집안 지역의 삼실총에서 찾아볼 수 있다(도I-51). 아무튼 이러
한 예들도 고구려와 서역의 문화적 연관성을 말해준다.

　　고구려 고분벽화에 자주 등장하는 당초문이나 팔메트 무늬 등도
서역과의 불가분의 관계를 말해준다. 특히 강서대묘의 당초무늬(도
I-52)와 집안 오회분 4호묘와 5호묘의 벽면에 등장하는 팔메트 무늬는
그 대표적 예들이다(도I-53). 서역과의 관계는 이 밖에 카프탄(caftan)
을 위시한 복식과 요고(腰鼓)·오현비파 등의 악기 그림에서도 확인

33　　이재중, 「三國時代 古墳美術의 麒麟像」, 『美術史學硏究』 203호(1994), pp. 21~25 참조.

도I-52
비천상 및 인당초문,
강서대묘 현실 천장부,
고구려 7세기 초,
평안남도 남포시
강서구역

도I-53
팔메트 무늬, 오회분
4호묘 현실 북벽

된다.[34]

이상의 몇 가지 사례들로 보아도 고구려가 중국만이 아니라 멀리 떨어진 서역과도 긴밀한 문화적 연관을 맺고 있었음을 알 수 있다. 서역문화의 수용은 중국을 통한 2차적인 것도 있었을 것이고 또 직접적인 인적, 물적 교류를 통해 이루어진 것도 있었을 것이다. 앞으로 더욱 적극적인 연구가 요구된다. 이러한 서역적 요소들은 고구려의 문화를 종래와 달리 더 넓은 시각에서 바라볼 필요가 있음을 명시해준다.

3) 고구려 고분벽화의 미적 특성

고구려의 고분벽화는 앞에서 간략히 짚어본 역사·문화적 성격들 이외에 고구려인들의 미적인 특성들도 잘 보여준다. 고구려 특유의 역동성과 멋과 세련성이 함께 엿보여 주목된다.

가. 역동성

고분벽화를 위시한 고구려의 미술에서 간취되는 제일 큰 특징은 힘차고 역동적이며 율동성이 강하다는 점이다.[35] 이러한 특성은 고구려

34 유송옥,「中國 集安 高句麗 古墳壁畫에 나타난 服飾과 周邊地域 服飾 硏究」,『人文科學』
 25집(성균관대학교 인문과학연구소, 1995), pp. 195~218; 이혜구,「高句麗樂과 西域樂」,
 『서울大學校論文集(人文·社會科學)』 2집(1955), pp. 9~27; 송방송,「長川 1號墳의
 音樂史學的 點檢」,『韓國古代音樂史硏究』(일지사, 1985), pp. 1~38 참조.
35 김원용 박사는 고구려 미술의 특징을 '움직이는 선의 미'라고 정의하였다. 김원용,
 『韓國美의 探究』, pp. 18~19 참조. 그에 앞서 고유섭 선생은 그 특징을 "一線一劃의
 勢力의 膨脹味, 一動一態의 奔放한 覇氣"라고 요약한 바 있다. 고유섭,「高句麗의 美術」,
 『韓國美術文化史論叢』(통문관, 1966), p. 128 참조.

가 끊임없이 막강한 중국 및 북방민족들과의 충돌을 겪으면서 키운 무사적이고 상무적인 군사대국으로 성장했던 배경과 밀접한 연관이 있다고 생각된다. 지리와 기후적 환경도 한몫을 했을 가능성이 높다.

고구려가 상무적인 사회였다는 사실은 무사, 역사(力士), 씨름, 사냥, 전투 등 힘과 직접 연관이 되는 주제의 그림들이 고분벽화에 자주 등장하는 점에서도 쉽게 확인된다. 이러한 요인이 역동적이고 율동적인 경향의 미술을 낳게 했다고 믿어진다.

역동적이고 율동적인 경향은 5세기경에 더욱 뚜렷해진 것으로 판단된다. 이를 분명하게 밝혀주는 것이 무용총 현실의 서벽에 그려져 있는 수렵도라 하겠다(도I-20). 주인공(맨 뒤편 백마를 탄 인물)과 무사들의 사냥 장면을 표현하였는데, 힘차게 말을 몰아 달리며 동물들을 향하여 활을 겨누는 인물들과, 다급하게 달아나는 동물들이 어우러져 화면 전체를 쏜살같은 속도감, 팽팽한 긴장감, 터질 듯한 박진감으로 넘쳐나게 한다. 생명을 걸고 쫓고 쫓기는 인물들과 동물들의 다급한 동작들이 숙달된 솜씨로 능숙하게 묘사되어 있다. 생명이 경각에 달린 호랑이의 뒤집힌 눈과 벌어진 입에서는 절망적인 위기감이, 달리는 말들의 부릅뜬 눈에서는 힘찬 활력이 느껴져 화가가 마치 심리묘사까지 시도했나 하는 느낌마저 든다. 들판 곳곳에 위치한 산들조차 굵고 가는 구불구불한 선들로 능선들이 표현되어 있어서 강한 율동감을 자아내면서 역동적인 사냥 장면과 어우러져 박진감을 한층 고조시켜준다. 이처럼 이 수렵도는 고대의 사냥그림들 중에서 가장 뛰어난 작품으로 고구려 미술의 특성을 제일 잘 나타냈다고 볼 수 있다.

이 밖에 중요한 인물일수록 뒤쪽에 크게 포치시켜 그리고 신분이

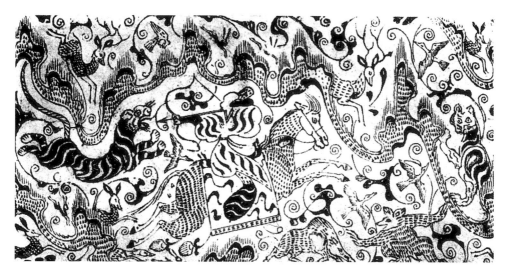

도 I-54
금착수렵문동통, 한대,
일본 도쿄예술대학
소장

낮은 사람일수록 앞쪽에 두어 작게 그림으로써 역원근법적 구성을
보여 주는 점, 산들을 근경에서 원경으로 갈수록 거리에 따라 흰색 –
빨간색 – 노란색으로 표현한 설채(設彩) 원리 등은 고대 중국을 위시
한 동아시아 지역 회화의 보편적 원리이다.

　무용총 수렵도의 연원은 후한대의 착금동통(錯金銅筒)의 수렵
장면에서 보듯이 중국 한대 미술의 영향에서 찾아볼 수 있겠으나(도
I-54), 고구려의 이 수렵도는 훨씬 역동적인 것으로 발전된 것이다. 즉
국제적 보편성과 독자적 특성을 함께 보여준다고 하겠다.

　이러한 고구려적 특성은 5세기 초에는 아직 충분히 숙성되지 않
았던 듯하다. 이 점은 408년의 덕흥리 고분 전실 동쪽 천장에 그려진
같은 주제의 수렵도와 비교해보면 알 수 있다(도 I-14).[36] 무대장치처럼

36　고구려 고분벽화들에 보이는 주요 수렵도에 관해서는 안휘준, 『한국 회화사 연구』,
　　pp. 75~81 참조.

일렬로 늘어선 산들, 미숙한 솜씨로 그려진 인물들과 동물들에서는 아직 무용총 수렵도에서 보고 느낄 수 있는 역동성과 율동성, 긴장감과 속도감, 박진감 같은 것들을 절감하기 어렵다. 아마도 반세기 이상 지난 5세기 중엽, 혹은 후반경에나 고구려적인 특성이 뚜렷한 모습을 드러내게 된 것이 아닐까 생각된다.

　　이러한 고구려적인 특성은 후기에 이르러 더욱 완연해졌던 것이 분명하다. 진파리 1호분과 통구 사신총의 현무도들은 그것을 입증하는 대표적 예들이다(도I-29, 26). 먼저 진파리 1호분의 현무도는 좌우의 U 자형 나무들이 마련한 공간의 중앙에 서 있는 현무와 그 위편에 비운과 연화들을 표현하였는데 모든 것이 큰 규모의 동세에 휘말려 있다(도I-29). 마치 웅장한 음악에 맞추어 큰 동작으로 춤을 추는 듯한 느낌을 자아낸다. 이러한 동세는 중국의 육조시대에도 있었음이 한 석관의 표면에 새겨진 석각화에서도 엿보인다.[37] 그러나 고구려의 것이

훨씬 동세가 크고 율동감이 더 강하게 표출되어 있음을 알 수 있다.

이러한 고구려적인 동세는 진파리 고분에서 출토된 맞새김용봉문 금동관형장식에서도 마찬가지로 나타난다(도I-55).[38] 이 금속공예품의 디자인에서는 중앙의 일상문(日象文)인 삼족오를 중심으로 모든 것이 대각선 방향으로 꿈틀대며 상승하는 듯한 동감(動感)을 자아내고 강한 율동성을 드러낸다. 이러한 고구려의 동세는 부여 능산리 벽화 고분의 천장에 그려진 비운·연화문에서 보듯이 백제에도 전해졌음을 알 수 있다.[39] 다만 이 백제의 벽화에서는 빠르고 강한 고구려의 동세가 한결 누그러지고 완만해져서 백제화된 것이 차이라 하겠다.

고구려 미술의 동적인 특성은 7세기의 통구 사신총의 현무도에 이르러 절정을 이루었음이 분명하다(도I-26). 거북이와 뱀이 뒤엉켜 격렬한 동작을 연출하고 있다. 뱀의 몸은 새끼처럼 꼬이고 매듭처럼 엉켜 있어 동작의 격렬함을 그대로 노정하고 있다. 모든 주변의 것들은 파도처럼 소용돌이치고 있다. 선명한 색채는 조명처럼 폭발적 분위기를 고조시키고 있다. 천지 음양합일의 격렬함이 역동적으로 묘사되어 있다. 이러한 현무도는 고구려 후기의 벽화 이외에 다른 나라에서는 찾아볼 수 없다. 고구려 미술의 독자적 특성이 7세기에 이르러 가장 뚜렷하게 구현되고 표출되었음이 확인된다.

37 안휘준, 『韓國繪畵의 傳統』(문예출판사, 1988), pp. 103~105 및 『한국 그림의 전통』(사회평론, 2012), pp. 133~135; Osvald Sirén, *Chinese Painting: Leading Masters and Principles*, Vol. III (New York: The Ronald Press Company, 1956), Pls. 24~28 참조.

38 안휘준, 『청출어람의 한국미술』(사회평론, 2010), pp. 142~143 참조.

39 위의 책, pp. 144~146 참조.

나. 멋과 세련성

군사대국으로서의 상무적 고구려에서 힘에 넘치는 역동적 미술이 발전하였던 사실은 쉽게 이해가 되겠지만 동시에 멋과 세련성이 넘치는 문화가 함께 발전했던 사실은 앞에서도 언급하였듯이 대개 간과하기가 쉽다. 그러나 고구려는 멋과 세련미의 나라였다. 이 점은 고구려 고분벽화의 이곳저곳에서 확인된다. 몇 가지 예만을 살펴보기로 하겠다. 아무래도 멋과 세련성은 남녀의 차림새에서 찾아보는 것이 제일 용이할 것이다.

먼저 5세기 쌍영총의 기마인물상과 세 여인상이 관심을 끈다(도 I-56, 57). 전자는 조우관을 쓰고 활과 화살을 챙겨 말을 타고 가는 남자의 모습을 보여준다(도 I-56). 말고삐를 잡고 적당한 속도로 달려가는 늠름한 자세, 약간 홍조를 띤 갸름하고 잘생긴 얼굴, 팔을 약간 걷어 올린 옷매무새 등이 멋쟁이 고구려 무사의 멋지고 세련된 모습을 부족함 없이 드러낸다.

후자는 남자 주인공을 향하여 서 있는 세 여인을 그렸는데 그들은 춤이 긴 저고리와 잔주름치마를 입고 머리띠(hair-band)를 하고 양 볼에 연지를 바른 모습이다(도 I-57). 현대적 감각을 풍기는 차림새라 아니할 수 없다. 이런 멋쟁이 여성들의 세련된 모습은 수산리 고분에서도 찾아볼 수 있다. 눈이 크고 예쁜 얼굴이 차림새와 함께 돋보인다.

수산리 벽화고분의 그림들 중에서 특히 주목되는 것은 곡예도에 보이는 여주인공의 모습이다(도 I-58). 춤이 길고 붉은 깃과 단이 대어져 있는 검은 저고리에 색동주름치마를 입고 있고 볼에는 역시 연지를 발랐다. 손은 앞에 본 여자들이 소매 속에 감추고 있는 데 반하여

도I-56 〈기마무사상〉, 쌍영총 연도 서벽

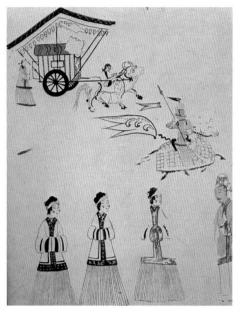

도I-57
〈거마인물 및 주인공
부인과 세 여인상〉,
쌍영총 연도 동벽

이 여주인공은 소매 밖으로 내어 공수(拱手)자세를 취하고 있다.

그런데 이 색동주름치마는 이미 408년의 덕흥리 고분에서 시녀들과 직녀(織女)가 입고 있음이 확인되어 흥미롭다(도I-59, 15). 이는 5세기 초에 고구려에는 이미 색동주름치마가 있었으며 낮은 신분의 여인들도 입었음을 말해준다. 후에 여주인공처럼 지체 높은 여인들도 입게 된 것이 아닌가 추측된다. 어쨌든 이러한 고구려의 멋쟁이 색동주름치마는 일본에까지 전파되었음이 다카마쓰즈카(高松塚)의 벽화에 의해 확인된다(도I-80,81).[40] 또한 현대까지 이어져온 우리나라의

40　다카마쓰즈카의 벽화에 대한 양식적 특징과 고구려 고분벽화와의 관계에 관해서는, 안휘준, 「삼국시대 회화의 일본 전파」, 『한국 회화사 연구』, pp. 173~185 및 이 책의 제 I장 제3절 참조.

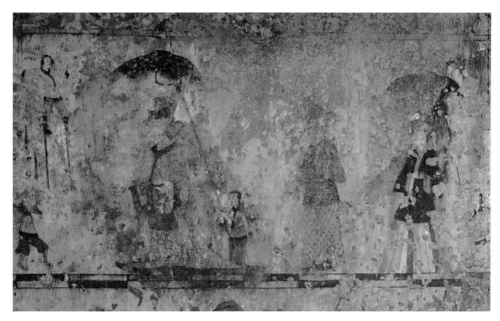

도I-58 〈곡예감상도〉, 수산리 벽화고분 현실 서벽

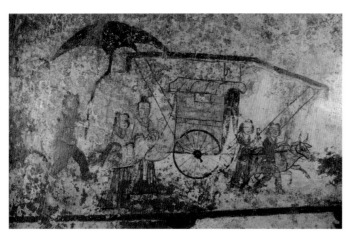

도I-59 〈주인공 부인의 우교차(牛轎車) 및 시동·시녀도〉, 덕흥리 벽화고분 전실에서 현실로
이어지는 통로의 동벽

도I-60 〈여인상〉, 삼실총 제1실 남벽

색동저고리의 연원도 고구려의 이 색동주름치마에서 비롯되었을 가능성을 배제할 수 없을 듯하다. 다만 치마로부터 저고리로 색동이 옮겨졌을 뿐이라고 믿어진다.

　　고구려 여인들의 멋과 세련성은 머리모양에서도 잘 드러나는데 삼실총의 여인이 하고 있는 애교머리는 그 압권이라 할 수 있다(도 I-60). 볼 양쪽으로 가늘게 흘러내린 머리카락들이 끝에서 곡선진 모양을 하고 있는데 이러한 모양은 불에 달군 인두 같은 것으로 공들여 만들지 않으면 나올 수 없는 형태라는 것이 미용전문가의 얘기이다. 멋과 세련성을 나타내기 위한 고구려 여성들의 미에 대한 집념의 일단을 엿볼 수 있다. 고구려가 힘만을 중시했던 나라가 아님을 쉽게 확인할 수 있다.

4) 맺음말

이제까지 고구려의 미술과 문화를 고분벽화에 의거하여 살펴보았다. 중국과 서역의 미술과 문화를 수용하여 국제적 보편성을 띠면서도 고구려만의 수준 높고 다양한 문화와 독자적 특성을 뚜렷하고 분명하게 확립하였음을 확인할 수 있다. 또한, 백제, 신라, 가야, 일본에 미술과 문화를 전해서 그 나라들의 문화 발전에 기여하였음도 엿볼 수 있다. 이처럼 고구려는 중국과 함께 동아시아 지역에서 선진의 문화 국가로서 양대 축을 이루고 있었음도 알 수 있다.

　　앞으로 고구려의 미술과 문화를 보다 폭넓고 구체적으로 연구하기 위하여 그 유적과 문화재를 대부분 소유하고 관할하고 있는 북한

및 중국과의 본격적인 학술교류를 모색함이 필요하다고 본다. 또한 역사와 더불어 문화의 각 분야를 함께 연구하여 문헌사의 한계성을 보완, 극복하고 고구려를 더 넓은 시각에서 올바르게 조망함으로써 그 독자성과 공헌을 분명하게 밝히는 작업도 절실하게 느껴진다.

아울러 중국만이 아니라 서역과의 관계를 좀더 적극적으로 규명하고 동시대의 다른 나라들(일본 포함)에 어떠한 영향을 얼마나, 어떻게 미쳤는지도 더욱 구체적으로 밝히는 것이 요구된다.

3 고구려 고분벽화 속의 인물화

1) 머리말

선사시대의 선각화를 논외로 한다면 문방사보를 이용한 진정한 의미에서의 회화는 삼국시대부터 발전하게 되었다고 볼 수 있다. 고구려·백제·신라·가야 등 삼국시대의 나라들 중에서 가장 풍부한 회화자료를 남기고 있는 것은 잘 알려져 있는 바와 같이 고구려이다. 고구려는 토총의 내부에 각종 그림을 그린 이른바 벽화고분을 많이 축조하였던 관계로 다양한 회화자료를 남겨놓았다. 이러한 고구려의 고분벽화는 주인공의 초상화를 비롯한 각종 인물화는 물론 복식, 산악·수목, 건축 및 성곽, 각종 기물, 신수(神獸), 서조(瑞鳥), 영초(靈草), 일월성신 등 실로 다양한 소재들을 묘사하고 있어서 다방면의 연구에 도움을 주고 있다. 또한 고구려의 회화는 백제·신라·가야·일본 등 각국에 영향을 미치고 발해 회화의 토대가 되기도 하였다. 이렇게 볼 때 삼국시대의 회화 중에서 고구려의 그것을 가장 중시하지 않을 수 없다.

고구려의 고분벽화에 관하여는 고(故) 김원용(金元龍) 박사를 위

시하여 국내외의 여러 학자들이 비교적 다양한 연구 결과를 내놓아 많은 참고가 되고 있다.[1] 그러나 막상 고분벽화의 핵심이 되는 인물화에 관한 본격적인 연구는 거의 이루어진 바가 없다. 아마도 고(故) 최순우(崔淳雨) 박사의 「고구려 고분벽화 인물도의 유형」이 고구려의 인물화에 관한 최초의 업적이 아닐까 생각된다.[2] 그러나 이 논문도 복식에 의거한 인물화의 유형을 살펴보았을 뿐 인물화 자체의 양식을 분석하고 비교 검토를 시도한 것은 아니다. 이처럼 고구려의 인물화에 관한 연구는 앞으로 보다 적극적인 천착(穿鑿)을 요하고 있다.

저자는 고구려 문화의 성격이나 회화의 특징을 잘 반영하고 있는 고분벽화 속의 인물화를, 주인공과 부인의 초상, 행렬도, 수렵도, 기타 주인공 부부의 생활도, 투기도(鬪技圖) 등의 대표적인 예들을 중심으로 하여 요점적으로 살펴보고자 한다.

2) 고구려의 인물화

지금까지 밝혀진 100여 기의 벽화고분에 그려진 그림들의 내용을 보면 실로 대단히 풍부하고 다양함을 알 수 있다. 벽면에는 초기(4~5세기)의 경우처럼 주인공의 초상화와 생활상 등 인물풍속을 그리거나, 중기(5~6세기)의 예들에서 보듯이 주인공과 관련된 행사나 사건을 서사적이고 설명적으로 묘사하는 것이 상례였다.

고구려 고분벽화의 구성요소 중에서도 가장 중요시되는 것은 말할 것도 없이 주인공의 초상화, 주인공과 관련된 행사나 사건에 참여하였던 사람들을 묘사한 인물화이다. 특히 초기와 중기의 벽화에서

인물이 차지하는 비중은 절대적이라고 할 수 있다. 그러나 후기로 가면서 초기와 중기의 다실묘나 이실묘의 전통과는 달리 단실묘가·주를 이루고 그나마 네 벽을 사신이 차지하게 됨으로써 주인공의 초상이나 기타 인물들의 묘사가 배제되었다. 즉 초기와 중기에 현저하였던 불교 사상이나 신앙이 후기로 오면서 도교가 지배적인 경향으로 바뀌는 사상과 신앙의 추이와 단실묘가 지닐 수밖에 없는 표현 공간의 축소가 함께 작용하여 인물의 묘사가 생략될 수밖에 없었다고 여겨진다.

가. 주인공 초상화

고구려에서는 인물화를 포함한 회화가 국초(國初)부터 그려졌을 가능성이 높고 비단 고분벽화만이 아니라 일반회화도 빈번하게 제작되었을 것으로 생각된다. 이 점은 비파채를 뱀의 껍질, 물고기의 비늘, 개오동나무, 상아 등으로 장식하고 국왕의 모습을 그렸다는 『신당서』의 「고려기(高麗伎)」의 기록에 의해서도 짐작이 된다.[3] 그러나 현재로서는 고분벽화 이외에는 남아 있는 작품이 없어 그 구체적인 양상을 파악할 길이 없다. 그러므로 부득이 고분벽화에 나타나 있는 인물화만을 근거로 하여 살펴볼 수밖에 없다.

　인물화 중에서도 가장 큰 비중을 차지하고 있는 것은 무덤 주인공의 모습을 담은 주인공 초상화이다. 주인공의 초상은 시자들의 보

1　이 책 제I장 제1절의 주 1 및 전호태, 『고구려 고분벽화의 세계』(서울대학교출판부, 2006), pp. 396~639 참조.
2　최순우, 「高句麗 古墳壁畵 人物圖의 類型」, 『考古美術』150(1981. 6), pp. 166~179 참조.
3　『新唐書』卷21, 志第11, 禮樂11, 燕樂, 「高麗伎」, "……琵琶, 以蛇皮爲槽, 厚寸餘, 有鱗甲, 楸木爲面, 象牙爲扞撥, 畵國王形."

좌를 받으며 홀로 앉아 있는 단독상과 부인과 함께 앉아 있는 모습의
부부상으로 크게 구별된다. 단독상은 안악 3호분(安岳三號墳), 덕흥리
(德興里) 벽화고분, 감신총(龕神塚) 등에 보이며 부부상은 약수리(藥水
里) 벽화고분, 매산리(梅山里) 사신총, 쌍영총(雙楹塚), 각저총(角抵塚)
등에 그려져 있다.

(1) 단독상
[1] 안악 3호분 주인공 및 부인의 상
주인공의 단독 초상화와 관련하여 가장 먼저 주목되는 것은 물론 안
악 3호분이다. 황해도 안악군 용순면(龍順面) 유설리(柳雪里)에 있는 이
고분은 1949년에 발견되었는데 전실의 서측실 입구 좌측의 수문장인
장하독(帳下督)의 머리 위에 묵서명(墨書銘)이 적혀 있어 참고가 된다.[4]

이 묵서명에 의거하여 안악 3호분의 주인공은 바로, 전연의 모
용황(慕容皝) 밑에서 장하독의 직책을 맡았다가 후에 고구려에 도망
쳐 왔던 동수(冬壽)로 간주되기도 하였다. 그러나 이 무덤의 주인공
은 결코 동수가 아니라 고구려의 왕임이 틀림없다는 강력한 설이 대
두되어 있으며, 더 나아가서는 동수가 섬겼던 고국원왕(故國原王, 재위
331~371)이나 미천왕(美川王, 재위 300~331)의 능일 것으로 보는 견해
까지 나와 있다.[5] 이 고분의 주인공이 동수가 아닌 고구려의 왕일 것
이라는 설은 대체로 다음과 같은 이유들에 의거하고 있다.[6]

첫째, 묵서명은 묘주 초상화의 근처가 아닌 수문장에 해당하는
장하독의 머리 위 옹색한 공간에 단정하지 못한 모양으로 쓰여 있어
주인공에 관한 기록으로 보기 어렵다(도I-3). 따라서 이 묵서명은 주인
공에 관한 것이라기보다는 문지기인 장하독에 관한 것이다.

둘째, 무덤의 규모나 내용이 웅장하여 투항해 온 선비족 장군의 것으로 볼 수 없다.

셋째, 주인공이 왕만이 쓸 수 있었던 백라관을 쓴 모습으로 그려져 있으며(도I-4),[7] 회랑에 묘사된 대행렬도 중 주인공의 수레 앞에 '성상번(聖上幡)'이라고 쓰인 흑기가 보여 왕의 행렬임을 나타내고 있다.

넷째, 250명이 넘는 행렬의 위용, 악대의 구성, 주인공 부부의 복식, 기타 기물의 특징 등으로 미루어볼 때 주인공 부부는 왕과 왕비일 것이다.

이 밖에도 저자의 생각으로는 이 무덤의 주인공 부부초상을 비롯한 벽화의 내용과 특징이 중국보다는 고구려의 덕흥리 벽화고분(408), 쌍영총, 각저총 등으로 잘 연결되고 있는 점도 유념할 필요가 있다고 본다.

이러한 몇 가지 점들로 미루어볼 때 안악 3호분은 중국인인 동수의 묘로 보기보다는 역시 고구려 왕의 능으로 보는 것이 보다 합리적이라고 생각한다. 또한 이 무덤의 주인공이 누구든 이 고분의 벽화는 중국의 회화보다는 고구려의 회화를 이해하는 데 더욱 직접적인 자

4 이 책 제I장 제1절 「고구려 고분벽화의 변천」에 이 묵서명의 원문과 설명이 실려 있다. p. 27, 주 7 참조.

5 이에 대한 논란을 정리한 글로는 김정배, 「安岳3號墳 被葬者 논쟁에 대하여 ‒ 冬壽墓設과 美川王陵說을 중심으로 ‒ 」, 『古文化』16(1977. 6), pp. 12~25 참조.

6 전주농, 「안악 '하무덤(3호분)'에 대하여 ‒ 그 발견 10주년을 기념하여 ‒ 」, 『문화유산』(1959. 5), pp. 14~35 참조.

7 고구려의 복식에 관하여는 『舊唐書』 卷199上, 列傳 卷149上, 東夷, 高麗條의 "衣裳服飾, 唯王五彩, 以白羅爲冠, 白皮小帶, 其冠及帶, 咸以金飾, 官之貴者, 則靑羅爲冠, 次以緋羅, 揷二鳥羽, 及金銀爲飾, 衫筒袖, 袴大口, 白韋帶, 黃革履, 國人衣褐載弁, 婦人首加巾巾國"의 기록이 크게 참고 된다. 그리고 고구려 복식에 관한 종합적 고찰은 유송옥, 「高句麗服飾硏究」, 『成均館大學校論文輯(人文·社會系)』 28, pp. 235~297 참조.

료가 됨을 간과할 수 없다. 이 점은 이 글의 앞으로의 논의에서 좀더 분명해지리라고 본다.

안악 3호분의 벽화 중에서 제일 먼저 관심을 끄는 것은 말할 것도 없이 서측실의 서쪽 벽에 그려진 주인공의 초상화와 서측실의 남쪽 벽에 표현되어 있는 주인공 부인의 초상화이다(도I-4,5). 이 고분의 다른 그림들과 마찬가지로 주인공 초상도 잘 다듬어진 화강석인 판석의 표면에 먹과 색채를 써서 그려져 있다. 주인공이 탑개 안에 정면을 향하여 앉아 있고 그 좌우에는 기실(記室)·소사(小史, 향하여 좌측)·성사(省事)·문하배(門下拜, 향하여 우측)의 직함이 옆에 붉은 글씨로 쓰여 있는 인물들이 보좌하고 있다. 그런데 이러한 직함은 한대의 제왕(諸王)·삼공(三公)·대장군(大將軍) 등의 막부(幕府)에 두었던 것으로 나타나 있어 이 벽화의 중앙에 표현된 주인공의 지위가 제왕일 가능성을 더욱 높여준다.[8] 이 점은 주인공이 검은 복두(幞頭) 위에 겹쳐서 쓴 백라관이 『구당서』의 「동이전」 '고려'조에 나오듯이 왕만이 쓰게 되어 있었던 점(唯王五綵以白羅爲冠), 왕의 의복색인 자색(紫色)에 주색(朱色)의 줄무늬가 있는 합임(合袵)의 활수포(闊袖袍)를 입고 있는 점, 붉은 털로 둥글게 삼단을 이룬 정절이 탑개의 바깥(향하여 좌측)에 세워져 있는 사실에서도 엿보인다.[9]

어쨌든 주인공은 정면을 향하여 당당하게 앉아 있는데 어깨는 가파르게 흘러내리고 앉은 무릎의 폭은 넓어서 전체적으로 정삼각형의 자세를 보여준다. 주인공 가까이 좌우에 서 있는 기실과 성사는 그들 뒤에 있는 소사나 문하배보다 크게 그려져 있다. 즉 주인공을 가장 크고 중요하게 묘사하고 그 밖의 시자들은 주인공에 가까울수록 크게 그리고 주인공으로부터 멀리 떨어져 있을수록 작게 그려 주인공을

중심으로 하는 하나의 커다란 삼각구도를 형성하고 있다. 이러한 삼각구도는 인물들의 계급이나 비중에 따라 그 크기가 달리 표현되는 이른바 '계급적 차등 표현'과 관계가 깊다고 볼 수 있다. 어쨌든 주인공과 좌우의 시자들이 이루는 바와 같은 삼각구도는 동양의 인물화에서 가장 고식이며 고전적인 것이다.

향하여 우측 첫 번째 인물인 성사는 붉은 선이 쳐진 서책을 들고 주인공에게 무엇인가 보고를 하고 있거나 명령을 듣고 있는 듯한 모습이며 그 뒤에 서 있는 문하배는 양손으로 홀(笏)을 모아 쥐고 있다. 반대쪽의 기실도 비슷한 모습을 하고 있다. 그런데 이들의 모습은 좁고 가파른 어깨를 하고 있어서 북위나 고구려의 불상과 비교된다. 즉 연가 7년명 금동여래입상 등의 고구려 불상들처럼 어깨가 지극히 좁고 가파른 것이다.[10] 이 점은 4세기 전후부터 중국의 육조시대나 우리나라의 삼국시대 전반기에 인물의 표현이 회화나 불상에서 기본적으로는 공통점을 띠고 있었음을 말해준다.

주인공의 모습을 좀더 살펴볼 필요가 있다. 우선 그는 장막이 쳐져 있는 탑개(榻蓋) 안에 앉아 있는데, 이 탑개의 꼭대기와 모서리는 연꽃봉오리로 장식이 되어 있다. 이것은 아무래도 불교의 영향을 반영하고 있다고 보아야 마땅하다. 주인공의 모습에 불교적 색채가 엿보이는 것도 이와 함께 크게 주목된다. 즉 그는 오른손에는 새의 깃털

8 전주농, 앞의 논문, pp. 22~25 참조.
9 위의 논문, pp. 31~32 참조.
10 대부분의 고구려 불상들이 6세기 이후의 것들이어서 안악 3호분의 벽화보다 연대가
 훨씬 뒤지지만 어깨가 좁고 가파른 점에서는 상통한다. 이 점은 초기 백제 불상의
 경우에도 마찬가지이다. 황수영, 『韓國佛敎美術(佛像篇)』, 韓國의 美 10(중앙일보사,
 1979), 도 1~12 참조.

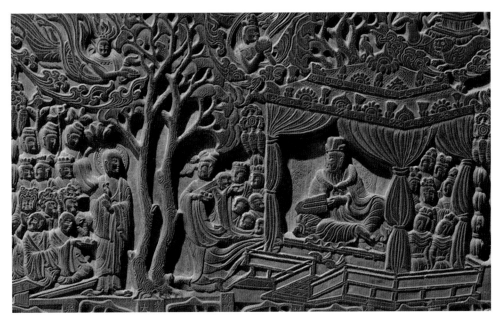

로 만들어진 부채를 들고 있고, 왼손은 마치 설법을 하고 있는 듯한 몸짓을 하고 있다. 이러한 주인공의 모습은 어딘지 유마거사(維摩居士)를 연상시킨다(도I-61). 유마거사는 『유마힐경(維摩詰經)』으로 대표되는데 그는 석가 재세 시의 인물로 불문에 입문하지 않고도 지혜의 보살 문수와 불이법문(不二法門)에 관하여 논전(論戰)을 폈을 정도로 뛰어난 현자였다.[11] 이처럼 유마거사는 그 특이한 위치에 힘입어 일찍부터 중국의 재가불자(在家佛者)들인 현관고사(顯官高士)들 사이에 인기가 있었고 육조시대부터는 성중(聖衆)을 이끌고 문수와 논전을 펴는 모습으로 묘사되곤 하였다.[12] 불법(佛法)에 입문하지 않고도 불법에 통달했던 유마거사의 모습을 안악 3호분과 후에 논할 덕흥리 벽화고분의 주인공 표현에 차용한 것이 아닐까 추측된다. 유마거사도 한

손에 부채를 들고 있는 모습을 도상(圖像)적인 특징으로 삼고 있다. 이렇게 본다면 고구려에서 372년에 불교가 국가적으로 공인되기 15년 전인 357년경에 이미 불교가 상류층에 보급되기 시작하였고 이때에 유마거사가 심도 있게 소개되었을 가능성이 있다고 생각된다.

안악 3호분을 위시한 대부분의 고구려 고분벽화는 묘주의 권위, 지위, 재력으로 보아 당시의 능력 있는 화공들에 의하여 제작되었다고 볼 수 있으며, 따라서 시대마다의 회화 수준을 가늠하는 데 크게 참고가 된다고 하겠다. 안악 3호분의 주인공 초상을 그린 화공의 경우도 마찬가지임은 말할 것도 없다. 누구인지 이름이 밝혀져 있지 않은 이 화공은 주인공의 모습을 닮게 그리고자, 흰색의 안료로 지우고 고치기를 반복하였던 것으로 조사, 보고되어 있다.[13] 이처럼 정성을 다했음에도 불구하고 이 주인공의 초상은 특정인의 얼굴을 충분

11 『유마힐경』은 중국에서 후한(後漢) 영제(靈帝) 때인 중평(中平) 5년(188)에 최초로
 번역되기 시작하였으며 그 후에도 223년, 291년, 303년, 406년에 거듭 번역되었다.
 목정배 역주, 『維摩經』, 三星文化文庫 150(삼성미술문화재단, 1984), 解題, pp. 221~222
 참조. 유마거사는 이러한 한역을 통하여 중국에서는 이미 2세기부터 알려지게
 되었다고 볼 수 있다. 그러므로 유마가 4세기 우리나라에 알려졌다고 보아도 큰 무리가
 없을 것이다.

12 유마경변(維摩經變)이 중국에서 회화나 조각으로 표현되기 시작한 것은
 위진남북조시대부터라고 믿어진다. 특히 고개지(顧愷之)가 와관사(瓦棺寺)의 벽에
 그린 후로는 더욱 유명해져서 많은 작품들이 제작되었다. 유마는 탑상(榻床)에
 부좌(趺坐)하여 우선(羽扇)을 손에 쥐고 있는 모습을 하고 있다. 沈以正,
 『敦煌藝術』(臺北: 雄獅圖書公司出版, 1980), pp. 81~83 참조. 현재 알려진 작품들은
 대부분 6세기 이후의 것이다. Laurence Sickman and Alexander Soper, *The Art
 and Architecture of China* (Penguin Books, 1978), p. 122, pl. 80 참조. 돈황(敦煌)의
 막고굴(莫高窟) 220굴, 103굴, 159굴에도 당대의 유마변상이 그려져 있다.
 石嘉福·鄧健吾, 『敦煌への道』(東京: 日本放送出版協會, 1978), pp. 109~111의 도판;
 『敦煌の美術: 莫高窟の壁畵·塑像』(東京: 太陽社, 1979), pp. 70~71, 102, 118의 도판 참조.

13 전주농, 앞의 논문, p. 22 참조.

히 나타냈다고 보기가 어렵다. 길고 각이 진 얼굴, 도식화된 이목구비의 표현, 눈썹과 눈 사이의 지나친 간격, 좌우로 수평을 이루며 뻗친 고양이 수염 같은 구레나룻의 묘사 등은 특정인의 초상화라기보다는 당시의 보편적인 인물화의 한 정형을 정성껏 표현한 것이라는 느낌이 강하게 풍긴다. 이 점은 주인공의 얼굴과 좌우의 기실(記室)이나 성사(省事)의 얼굴이 대동소이하고 뒤에 살펴볼 주인공 부인과 시녀들의 얼굴이 서로 대단히 비슷한 점에서도 확인이 된다. 아무튼 이러한 사실은 4세기 인물화의 수준이 아직 개개인의 특성을 충분히 표현할 수 있는 단계에 이르지 못했음을 말해준다고 하겠다. 또한 고양이 수염은 한대 인물화에서 종종 보이는 것으로,[14] 중국 한대 회화와 고구려 회화의 관계를 시사한다. 주인공의 모습은 회랑에 그려진 행렬도에 다시 나타난다(도1-8). 이에 대하여는 뒤에 살펴보기로 하겠다.

그런데 안악 3호분의 주인공상의 모습은 중국 하북과 요양(遼陽) 지역의 한(漢)·위(魏)·진(晉)대 고분벽화 속의 주인공상과 연관이 짙어 보여서 그 연원을 짐작케 한다.[15] 그러나 안악 3호분의 벽화가 수준이 훨씬 높아서 고구려의 독자적 발전이 4세기부터 궤도에 올랐음을 말해준다.

주인공 초상과 비슷한 구도와 특성은 주인공 부인의 초상에서도 찾아볼 수 있다(도1-5). 부인 초상은 서측실 남벽에 그려져 있는데 부인은 인접한 서벽에 표현된 남편을 향하고 있어 부득이 측면관을 하고 있다. 부인이 중앙에 크게 그려져 있고 좌우에는 시녀들의 모습이 작게 묘사되어 있다. 부인의 앉음새도 삼각형을 이루고 있으며 시녀들도 삼각구도 속에 짜여 있다. 이러한 인물의 배치는 물론 부인이 앉아 있는 탑개도 주인공의 초상화에서와 유사하다.

부인은 정교한 무늬가 들어찬 화려한 옷을 입고 사치스러운 머리 장식을 하고 있다. 통통한 몸매와 살이 오른 복스러운 얼굴이 화려한 복식과 어울려 농려풍비한 모습을 드러낸다. 가늘고 긴 눈, 얼굴에 비하여 지극히 작은 입도 눈길을 끈다. 부인의 이러한 모습은 뒤편에 서 있는 두 여인들에서도 엿보인다. 즉 부인과 뒤편 여인들의 모습이 서로 비슷비슷하여 각기 초상화다운 개성을 드러내지 못하고 있다. 이처럼 부인 초상화도 주인공 초상화의 경우처럼 개인에 따른 특성을 충분히 살리지 못했던 것이다. 이것은 결국 4세기 고구려의 인물화가 처했던 수준과 위상을 말해주는 것이다. 즉 발전의 단계에 오르고 있었으나 아직 인물 각각의 특징이나 생김새를 개성 있게 표출해내는 단계에는 이르지 못했던 것이다.

도I-62
〈노사춘처(魯師春妻)〉, 북위, 목판 칠화, 중국 산서성 대동 사마금룡 부처묘 출토

이 밖에, 부인의 앞에 서 있는 시녀는 머리매무새가 같은 그림 속의 다른 여인들과 현저하게 달라, 고구려 여성들의 머리모양은 신분에 따라 차이가 있었음을 드러내고 있어서 흥미롭다. 이런 관점에서 본다면 부인 뒤편의 두 여성들은 주인공의 두 번째 부인과 세 번째 부인일 가능성이 없지 않다고 생각된다.

그런데 이 안악 3호분의 부인 초상화는 고개지(顧愷之, 약 344~

14 그 대표적인 예로 후한대 2세기 묘인 하북성(河北省) 망도(望都) 1호묘(1952년 발굴)에 그려진 벽거오백팔인도(辟車伍伯八人圖)를 들 수 있다. 이곳의 인물들은 대부분 고양이 수염을 지니고 있다. 『東洋の美術 I: 中國·朝鮮』(東京: 旺文社, 1977), 圖 68~69 참조.
15 전호태, 『고구려 고분벽화의 세계』(서울대학교출판부, 2006), pp. 125~129 참조.

406) 화풍으로 그려진 북위의 목판 칠화(漆畵, 474~484년경)에 묘사된 '노사춘처(魯師春妻)'라는 부인상과 평상에 측면관으로 앉은 모습, 농려풍비한 몸매, 머리모양 등에서 유사하여 흥미롭다(도I-62).[16] 안악 3호분의 인물화에 반영된 4세기 인물화의 전통이 고개지에 의해 종합되고 5세기로 이어졌던 것으로 믿어진다.

〔2〕 덕흥리 벽화고분의 주인공 초상

고구려의 초기 주인공 초상과 관련하여 안악 3호분에 이어 주목되는 것은 덕흥리 벽화고분의 주인공 초상이다. 이 고분은 평안남도 남포시 강서구역 덕흥리에 위치하고 있는데 1976년 12월 8일 배수구 공사 중에 발견되었다고 한다. 전실과 후실(현실)로 이루어진 이 무덤의 전실 북벽에는 주인공의 초상화가 그려져 있고 현실로 이어지는 통로의 위쪽 상부의 벽면에는 14행의 긴 묵서명이 별로 세련되지 않은 솜씨로 적혀 있다. 이처럼 이곳의 주인공의 초상이 그려진 위치나 그에 관한 묵서명이 쓰인 위치는 안악 3호분과 큰 차이가 있다.

　　덕흥리 벽화고분 묵서명은 주인공의 고향, 이름, 경력, 사망 당시의 나이, 장례일, 사후의 기원 등을 밝혀준다.[17] 주인공은 이름이 진(鎭)이며 고향은 신도(信都)인데 건위장군(建位將軍), 국소대형(國小大兄), 좌장군(左將軍), 용양장군(龍驤將軍), 요동태수(遼東太守) 등을 거쳐 유주자사(幽州刺史)에 이르렀으며 77세로 사망하여 영락(永樂) 18년(408) 12월 25일(음력)에 장례를 치렀음을 알 수 있다. 또한 주공이 상지하고(周公相地), 공자가 택일하며(孔子擇日), 무왕이 시간을 선택하여(武王選時) 장례를 치른 후에, 부(富)가 칠세 자손에 미쳐 번창하고, 관직이 날로 승진하여 후왕(侯王)에 이르며, 광에는 재물이 가득 차고, 매일 소와

양을 도살하며, 술과 고기와 쌀밥이 다함이 없고, 식염(食鹽)과 된장도 마찬가지로 (이러한 형편이) 후세까지 이어져 기우(寄寓)하는 자가 끊이지 않기를 기원하고 있다. 주인공이 누렸던 풍요하고 영예로운 부귀영화가 후세에 지속되기를 염원하고 있음이 잘 드러난다.

주인공의 성은 알 수 없으나 이름이 '진(鎭)'인 것은 밝혀져 있는데 그의 고향인 신도에 관하여는 평안남도 운전군(雲田郡) 가산(嘉山)이라고 보는 견해도 있으나 고 김원용 선생은 한대(漢代)의 후국(侯國)인 신도국(信都國)의 수도였던 신도현[信都縣, 현재의 하북성(河北省) 기현(冀縣)]으로 간주한 바 있다.[18] 이러한 차이는 주인공의 국적을 고구려로 보느냐 중국으로 보느냐 하는 문제와도 직접 연결되어 있다. 주인공이 석가문불제자(釋迦文佛弟子)라고 한다든지 그의 장례와 관련하여 '주공상지', '공자택일', '무왕선시' 등의 중국식 과장법을 쓴 것 등을 보면 그가 김원용 선생의 주장대로 유주자사를 지낸 자로서 "어떠한 사정으로 고구려에 투항해 왔던" 인물로 볼 수 있는 여지도 없지 않을 듯하다.[19] 이와 함께 동진(東晋)의 연호를 썼던 안악 3호분의 경우와는 달리 이 고분에서는 고구려 광개토대왕 때의 연호인 '영락'을 사용한 점, 고구려의 관직명인 '국소대형'이 진의 경력 중에서 두

16 이 목판 칠화는 1965년에 산서성(山西省) 대동(大同) 석가채(石家寨) 사마금룡(司馬金龍) 부처묘(夫妻墓)에서 출토된 것으로 제왕, 충신, 열녀, 효자 등 유교적인 감계를 위한 고사와 전설을 묘사한 것이다. 이곳의 인물들은 고개지 화풍을 따라 그려졌는데 그중에서 "魯師春妻"라고 방제(榜題)가 적혀 있는 여인의 상이 안악 3호분 주인공 부인의 모습과 비슷하다.

17 덕흥리 벽화고분 묵서명의 판독된 내용과 자세한 해석은 이 책의 제I장 제1절 「고구려 고분벽화의 변천」, pp. 34~37 참조.

18 김원용, 『韓國美術史硏究』(일지사, 1987), pp. 407~408 참조.

19 위의 책, p. 409 참조.

번째의 관직인 점, 이러한 고구려의 관직을 거쳐 마지막으로 지녔던 관직명이 '유주자사'인 점, 당시 고구려는 가장 강성하고 광활한 영토를 확보하고 있었던 사실, 벽화의 회화양식이 중국적이기보다는 고구려적인 특성을 더 강하게 띠고 있는 점 등을 종합하여 검토할 필요성도 크다고 하겠다. 이러한 점들을 고려하면 주인공이 고구려 사람일 가능성이 더 크다고 볼 수 있다. 그가 어느 나라 사람이든 덕흥리 벽화고분의 벽화는 고구려와 떼어놓을 수 없다.

덕흥리 고분의 벽화 중에서 무엇보다도 관심을 끄는 것은 전실 북벽에 그려진 주인공 진의 초상화와 전실 서벽에 그려져 있는 유주 13군 태수의 그림이다(도 I-12). 먼저 서벽에는 유주에 속한 13군의 태수와 내사(內史)가 상하 이단으로 그려져 있는데 이들은 모두 진을 향하여 공손한 자세를 취하고 있으며 상단의 맨 앞의 태수는 무릎을 꿇고 무엇인가 보고를 하고 있는 모습이다. 이 태수의 머리 쪽에는 "차십삼군 속유주군 부현칠십오주(此十三軍屬幽州郡部縣七十五州) 치광계금치연국 거낙양이천삼백리 도위일부병십삼군(治廣薊今治燕國去洛陽二千三百里都尉一部幷十三郡)"의 묵서가 있고, 상단에 6명, 하단에 7명의 태수가 그려져 있는데 이들 옆에는 묵서의 설명이 직함과 함께 적혀 있다.[20] 이로써 보면 연군(燕郡), 범양(范陽), 어양(漁陽), 상곡(上谷), 광녕(廣寧), 대군(代郡) 태수(이상 상단), 북평(北平), 요서(遼西), 창려(昌黎), 요동(遼東), 현토(玄菟), 낙랑(樂浪), 대방(帶方) 태수(이상 하단) 등 13군 태수가 주인공 유주자사 진에게 찾아와 정사를 논하거나 하례하는 모습을 그린 것임을 알 수 있어 주인공 진의 권위가 짐작된다. 유주자사와 이 13군 태수 등에 대하여는 앞으로 고대사 연구자들에 의해 정치적·제도적인 측면에서 역사적 고찰이 적극적으로 시도되

어야 할 것이다.

어쨌든 이 13군 태수들은 차림새만이 아니라 큰 눈과 콧수염 등 얼굴들이 거의 똑같아서 개성이 드러나 있지 않다. 이런 점에서는 앞서 살펴본 안악 3호분의 경우와 크게 다를 바 없다. 그러나 인물들을 단으로 구분 지어 배치하고 표현한 점, 또 인물마다 직사각형 난에 직함이나 설명을 적어 넣은 점 등은 안악 3호분에서는 볼 수 없었던 일로, 이는 육조시대의 영향을 반영하고 있는 것이다.[21] 이는 새로운 양상이라 하겠다.

그러나 주인공의 초상은 안악 3호분의 전통을 계승하고 있어 흥미롭다. 주인공 진은 갈색의 둥근 옷깃에 넓은 소매의 갈색 옷을 입고, 흑색의 내관(內冠) 위에 청라관(靑羅冠)을 겹쳐 쓴 채로 정면을 향하여 앉아 있다. 허리에는 검은 띠 장식이 늘어진 흑대를 두르고 있으며 오른손에는 깃털부채[羽扇]를 들고 왼손은 설법을 하는 듯한 자세를 취하고 있다. 이는 진이 '석가문불제자'로 적혀 있는 묵서명의 내용으로 보나 안악 3호분 주인공과의 유사성으로 보아 유마거사의 모습을 차방(借倣)한 것으로 추측된다.

둥글게 흘러내린 어깨의 선과 넓은 무릎 폭이 어울려 이루는 삼각형의 앉음새와 모습, 길쭉하고 부드럽게 각이 진 듯한 얼굴, 개성을

20 상단에는 "舊威將軍燕郡太守來朝時," "范陽內史來論州時," "漁陽太守來論州時," "上谷太守來朝賀時," "廣寗太守來朝賀時," "代郡內史來朝□□□," 하단에는 "北平太守來朝賀時," "遼西太□□朝賀時," "昌黎太守論州時," "遼東太守來朝賀時," "玄菟太守來朝□□," "樂浪太守來□□□," "帶方太守……"로 적혀 있다. 김기웅, 『韓國의 壁畵古墳』(동화출판공사, 1982), p. 259; 『德興里高句麗壁畵古墳』(東京: 朝鮮畵報社, 1986), p. 66 참조.
21 이 글의 주 14 및 주 12에서 인용한 책 중의 육조시대 벽화 도판; 이 책의 p. 109, 107 참조.

충분히 드러내지 못하는 이목구비, 고양이 수염 등도 이 덕흥리 고분벽화의 주인공 초상이 약 반세기 전의 안악 3호분 주인공 초상을 많이 따르고 있음을 말해준다. 그러나 고구려의 대신급이 착용하던 청라관을 쓰고 있는 점이나 고분의 작아진 규모 및 벽화의 내용 등으로 보아 덕흥리 고분의 주인공인 진(鎭)은 안악 3호분의 주인공에 비하여 지위와 신분이 떨어짐을 알 수 있다.

그런데 주인공 진과 13군 태수가 그려져 있는 전실에서 보듯이 덕흥리 고분벽화의 내부에는 목조건축물이 재현되어 있다. 방의 네 귀퉁이에는 두공(枓栱)을 얹은 기둥과 창방(昌枋)이 그려져 있어 현세의 건물을 나타내고 있다. 기둥과 창방에는 복잡한 모습의 검은색 파상유운문(波狀流雲文)이 장식되어 있고, 이 창방 위에는 삼각형의 붉은색 화염문이 늘어서 있다. 이러한 요소들은 후대의 다른 고분벽화에도 종종 나타난다. 이처럼 덕흥리 벽화고분의 벽화는 고구려의 벽화와 관련하여 대단히 중요한 의미를 지니고 있다고 하겠다.

〔3〕감신총의 주인공상

안악 3호분이나 덕흥리 고분벽화의 주인공상과 같은 계통에 속하는 주인공 단독상은 평안남도 용강군(龍岡郡) 신녕면(新寧面) 신덕리(新德里)에 있는 감신총(龕神塚)의 벽화에서 찾아볼 수 있다. 전실의 좌우(동서)에 감이 달려 있는 소위 '유감이실묘(有龕二室墓)'로 5세기경의 무덤으로 생각되는데, 동감과 서감에 각각 주인공 단독상이 그려져 있다.[22]

이 중에서 서감에 그려져 있는 주인공상을 주목하지 않을 수 없다(도I-63). 주인공은 평상 위에 앉아 있는데 줄무늬가 있는 붉은 옷을 입

고 허리에는 흰 띠를 맸다. 두 손을 가슴 높이까지 들어 올려 마치 설
법을 하는 듯한 인상을 준다. 평상의 밑에는 연화대좌가 받쳐져 있는
모습으로 그려져 있다. 이 점은 결국 감신총의 이 주인공상도 안악 3
호분 주인공의 경우와 마찬가지로 '재세불자(在世佛者)'로서의 유마거
사의 모습을 따른 결과인 것으로 풀이될 수 있을 듯하다. 두 고분의 주
인공들이 모두 줄무늬가 있는 붉은 옷을 입고 있는 점에서도 공통되
나, 감신총의 주인공은 안악 3호분 주인공과는 달리 깃털부채를 들고

22 김기웅, 『韓國의 壁畵古墳』, pp. 66~70 참조.

있지 않고 설법인의 모습을 하고 있는 점이 두드러진 차이라 하겠다.

주인공은 허리를 흰 띠로 졸라매고 두 팔을 들어 올린 관계로 허리 부분이 잘록하게 들어가 보이며 이것이 상체와 하체를 구분 지어준다. 이 때문에 어깨의 선과 양 무릎의 끝이 자연스럽게 이어져 하나의 안정된 삼각형을 형성하는 안악 3호분이나 덕흥리 벽화고분 주인공들의 모습과는 달리, 이곳 묘주의 상체와 하체는 마치 두 개의 삼각형을 상하 정점이 마주하듯 포개어놓은 것과 같은 형상을 하고 있다. 특히 하체의 앉음새는 변화가 없고 딱딱해서 마치 붉은 칠을 하여 오려 놓은 판자를 연상시킨다. 뿐만 아니라 평상의 표현도 역원근법의 구사가 지나쳐 마치 뒤쪽이 들려 있는 듯한 모양이다. 이러한 점들은 모두 이 벽화를 그린 화가의 솜씨가 아직도 미숙한 단계를 벗어나지 못했음을 분명히 해준다.

주인공의 얼굴 부분은 박락되어 알 수 없으나 이 고분의 전실 동감(東龕)에 그려져 있는 같은 주제의 주인공상은 백라관(白羅冠)을 쓰고 있고 얼굴이 약간 길고 넓은 편이며 "가늘고 긴 눈매와 긴 콧등, 잘 다스려진 팔자수염을 하고" 있음을 보아,[23] 안악 3호분이나 덕흥리 벽화고분의 주인공상과 엇비슷했을 것으로 생각된다.

주인공 뒤편에는 '王' 자가 종횡으로 반복하여 들어 있는 장막을 치고 있어서 그가 왕의 신분이었을 가능성을 강력하게 시사한다. 동쪽 감실에 그려진 주인공의 상이 왕이나 쓸 수 있던 백라관을 쓰고 있는 점과 결부해서 볼 때 그 가능성은 더욱 높다고 하겠다.

시자(侍者)의 표현에서도 감신총의 경우는 안악 3호분이나 덕흥리 벽화고분과는 다른 양상을 보여준다. 주인공이 앉아 있는 평상 뒤쪽에 두 사람, 그리고 좌우에 각각 두 사람씩 그려 넣었는데, 특히 좌

우의 시자들은 상하로 표현되어 있다. 아마도 이것은 감의 좌우 벽의 공간이 협소하여 부득이했던 것이라고 생각되지만 어쨌든 이들의 크기가 거의 모두 같아서 위계적 표현이 나타나지 않는다. 주인공에 비하여 시자들의 크기는 현저하게 다르지만 시자들 사이의 위계적 차이는 나타나 있지 않다. 여인인 듯한 우측 하단의 시자들을 제외하고는 모두 남자들인데 좌우의 위쪽에 그려진 인물들은 장검을 짚고 서 있어 무관임을 나타낸다. 이곳에 표현된 시자들은 아마도 주인공을 보좌하는 문무(文武)의 직책을 대표하는 인물들인 듯하다. 그리고 평상 뒤편에 두 명의 시자들을 배치한 모습은 덕흥리 벽화고분의 주인공상과 잘 비교되어 상호 관련성을 짐작게 한다(도 I-12). 아무튼 주인공은 물론 시자들까지도 큰 삼각구도 안에 들도록 표현하던 종래의 표현방법이나 포치법이 감신총에 이르러서는 변화를 겪게 되었음을 알 수 있다.

이상 살펴본 바와 같이 357년경의 안악 3호분→408년의 덕흥리 벽화고분→5세기의 감신총으로 이어져 내려오면서 주인공의 초상화는 하나의 뚜렷한 전통과 맥을 이루었음을 알 수 있다. 이 점은 포치, 주인공의 모습과 몸짓, 주변의 모습 등에서 거의 일관되게 엿보인다. 아직 특정인의 초상으로 볼 수 있을 정도의 개성이나 특성은 충분히 발현되지 않았지만 주인공의 권위는 잘 드러낸다. 그리고 주인공 주변의 벽화 내용들은 대단히 풍부하고 다양하여 기록적 성격을 두드러지게 보여준다. 주인공들이 유마거사를 연상시켜주거나 설법하는 듯한 모습을 지니고 있어 당시 상류층에 파고든 불교문화의 영

23　위의 책, pp. 69~70 참조.

향을 엿보게 하는 점도 크게 주목된다.

(2) 부부병좌상

안악 3호분과 덕흥리 벽화고분 그리고 감신총에서 단독상으로 나타났던 주인공의 모습이 5세기경 어느 시기부터인가 부인과 함께 앉아 있는 부부초상, 즉 부부병좌상(夫婦並座像)으로 표현되어 변화하였던 것으로 여겨진다. 이에 따라 단독상에서 비교적 충실하게 지켜지던 전형적인 삼각구도에도 불가피하게 약간의 변화가 수반되었고 점차로 더욱 확대된 공간에 묘사하는 경향을 띠게 되었다.

〔1〕 약수리 벽화고분의 부부상

부부병좌상이 그려져 있는 고구려의 고분들 중에서 상대연대가 가장 올라간다고 믿어지고 있는 것은 1958년에 발견되었고 평안남도 강서군(江西郡) 강서면(江西面) 약수리(藥水里)에 위치해 있는 약수리 벽화고분이다. 이 고분은 좌우에 감(龕)이 나 있는 전실과, 짧은 통로를 통하여 연결된 현실로 이루어진 이른바 '유감이실묘'로서 5세기 초에 축조된 것으로 생각된다.[24] 이 고분에 그려진 벽화 중에서 무엇보다 먼저 눈길을 끄는 것은 현실의 북벽에 보이는 주인공 부부의 초상이다(도I-64). 벽면에 기둥과 주두로 받쳐진 가로로 긴 창방(昌枋)을 갈색 안료로 그려 넣어 벽면의 공간을 상하로 구분 짓고 그 북벽의 위쪽에 장막을 걷어 올려 맨 장방에 좌정해 있는 주인공 부부의 초상과 현무를 표현하였다. 인물풍속과 사신(四神)이 함께 그려져 있다. 이로써 보면 부부병좌상이 그려진 이 고분이 주인공 단독상을 지닌 앞서 거론한 고분들보다 다소간 연대가 내려갈 가능성이 높다고 생각된다. 주

도1-64
〈주인공 부부상〉,
약수리 벽화고분 현실
북벽, 고구려 5세기
초, 평안남도 남포시
강서구역

인공 부부는 장방 안에 놓인 평상 위에 붙어 앉아 있다. 부인은 남편
의 왼쪽 어깨 뒤에 바짝 다가앉아 있고 이들 좌우에는 각각 두 명씩
의 남녀 시자들이 보좌하고 있다. 부부를 포함한 이 인물들의 표현은
부부는 크게, 시자들은 작게 나타내는 전통적인 방법을 보여주며 전
반적으로 포치가 매우 옹색하고 화풍 역시 아직 치졸한 단계를 벗어
나지 못하였다.

그런데 이처럼 주인공 부부를 함께 나란히 앉아 있는 모습으로
그리는 경향은 한대(漢代)의 미술에서도 엿보인다.[25] 아무튼 이러한

24 약수리 벽화고분에 관한 상세한 설명은 위의 책, pp. 236~253 참조.
25 이와 관련하여 주목되는 것은 낙랑(樂浪)의 왕간(王旰) 묘에서 발굴된
 명채화반(銘彩畵盤)의 표면에 그려진 도교적 소재의 동왕공과 서왕모상이다. 서기
 69년에 제작된 이 칠기의 표면에는 산 위에 올라앉은 동왕공과 서왕모를 묘사하였는데
 동왕공은 정면관으로, 서왕모는 측면관으로 좌정한 모습을 하고 있다. Michael

부부병좌상은 앞서 본 안악 3호분이나 덕흥리 벽화고분의 예와는 달라진 양상을 보이며, 앞으로 살펴보게 될 쌍영총 등의 후대 부부초상의 선례가 된다. 또한 창방의 위쪽에 천상의 세계를 상징하는 현무(玄武), 운문(雲文), 북두칠성(北斗七星) 등의 성좌와 함께 주인공 부부의 초상을 그려 넣은 것은 천상을 나타냄과 동시에 사후에도 부부의 연이 지속되기를 바라는 염원을 담고 있는 것이 아닐까 생각된다.

그리고 이 고분의 전실 북벽에는 이 밖에도 주인공의 단독상이 그려져 있어서[26] 주인공의 단독상과 부부병좌상이 공존함을 보여준다. 아마도 이 고분이 축조되었던 때를 즈음하여 주인공 단독상으로부터 부부병좌상으로 바뀌게 되었던 것이 아닐까 추측된다.

〔2〕 매산리 사신총의 부부상

부부상으로서 매우 이색적인 예가 매산리 사신총(梅山里四神塚)에 그려져 있다(도 I-65). 주인공과 세 부인들이 나란히 앉아 있어서 일부일처가 아닌 일부다처의 모습을 보여준다.

매산리 사신총은 단실묘로서 평안남도 용강군(龍岡郡) 대대면(大代面) 매산리(梅山里)에 위치하고 있는데, 현실 서벽에 그려진 수렵도 때문에 한때 수렵총이라고도 불려졌다. 주인공 부부의 가슴에서 좌우로 뻗쳐 나온 불꽃 모양, 천장의 초롱 무늬, 말의 모습, 평상(平牀)의 형태 등이 한대의 미술과 관계가 깊어서 늦어도 5세기 전반의 고분일 것으로 추정되기도 하고, 인물풍속보다 사신의 비중이 커서 5세기 말~6세기 초로 보기도 한다.[27] 그러나 화풍으로 보아 5세기 전반으로 간주함이 다른 이유들과 함께 타당할 듯하다.

주인공 부부상은 현실의 북벽에 그려져 있는데, 가느다란 기둥을

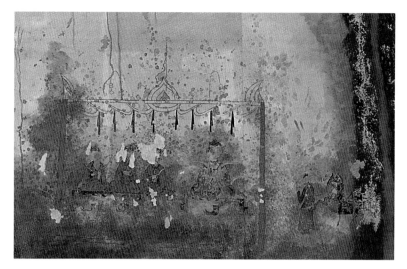

도I-65
〈주인공 부부상〉,
매산리 사신총 현실
북벽, 고구려 5세기경,
평안남도 남포시
와우도구역

세우고 장막을 친 간이식 건물 안에 평상을 놓고 앉아 있는 모습이
다. 주인공은 우측을 향하여 그리고 그 옆 왼편에 첫째 부인을 묘사하
고 그 부인에 이어서 둘째와 셋째 부인이라고 생각되는 여인들이 평
상에 앉아 있는 모습으로 표현되어 있다. 그림의 진행 방향이 우측의
주인공으로부터 시작되어 좌측으로 이어지고 있음이 주목된다. 전통
적인 동양화의 전개 방향이 이 그림에 자리 잡혀 있음을 엿볼 수 있
다. 이에 따라 오른쪽의 주인공을 가장 크게 표현하고 왼편으로 갈수
록 세 부인들의 크기가 점차로 작아지고 있다. 평상도 마찬가지로 주
인공의 것이 높으며, 그 다음 첫째 부인의 것이 다른 두 부인들의 것

Sullivan, *The Birth of Landscape Painting in China* (University of California Press,
1962), pl. 21 참조.
26 김기웅,『韓國의 壁畵古墳』, p. 238 삽도 참조.
27 위의 책, pp. 105~106 참조.

보다 약간 높은 모습이다. 둘째와 셋째 부인은 같은 평상에 함께 앉아 있고 평상의 높이가 가장 낮아서 주인공이나 첫째 부인과 차등이 있음을 보여준다. 이곳의 주인공과 세 부인들은 특수한 상황 때문인지 전통적인 삼각구도에 따라 표현되지 않고 일직선상에서 우로부터 좌로 점차 작아지는 방식으로 구성하고 있어 새로운 양상을 드러낸다. 주인공을 중앙에 가장 크게 배치하고 한쪽에 두 부인을, 다른 한쪽에 나머지 한 부인을 두어 삼각구도법을 따를 수도 있었을 텐데 그것을 피하고 있는 것이다. 어쨌든 이것은 고구려 인물화, 특히 부부초상에서의 한 변모라고 하지 않을 수 없다.

주인공은, 정면을 향하여 손을 모으고 앉아 있는 모습, 나발(螺髮) 비슷한 머리모양, 앞가슴과 뒤판에서 기다란 소뿔 모양이 뻗쳐 나오는 것 등으로 미루어볼 때 불상을 연상시킨다. 특히 소뿔 모양의 표시는 중국 한대와 육조시대의 선인도(仙人圖)에서 종종 엿볼 수 있는 것으로 신통력 또는 '신선의 위력'을 나타내는 것으로 생각된다.[28] 주인공이 붉은 띠가 있는 검은색의 소매가 넓은 광포[闊袖廣袍]를 입고 있는 점이나 그의 머리 위에 '선각(仙覺)'이라고 적혀 있는 점도 그가 사후에 불선(佛仙)이 되기를 염원함을 나타낸 것일 가능성이 크다고 생각된다. 혹은 주인공의 법명(法名)일지도 모르겠다. 이렇게 본다면 고구려의 고분 벽면에 그려진 초상화들은 단순히 주인공의 모습을 남기기 위한 기록적인 성격 이상의 의미, 즉 사후의 염원을 담아서 표현한 것일 가능성이 크다고 생각된다.

부인들은 모두 점무늬가 있고 깃이 달린 저고리를 입고 있어 고구려 복식을 착용했음을 알 수 있다. 그런데 첫째 부인의 옷은 오른쪽으로 여민 우임(右袵)이 뚜렷하여 평양 지역에서의 고구려 복식에 나타

나는 중국적 우임의 전통을 드러내고 있다. 부인들은 모두 가슴에 두 손을 모은 채 정면을 향하여 앉아 있는데 어깨가 좁고 가파르게 흘러 내려 앉음새가 주인공과 마찬가지로 삼각형을 이루며 머리모양은 나 발을 연상시켜 가슴에서 솟아나는 소뿔 모양의 것과 함께 불선의 모 습을 상징하는 듯하다. 그런데 주인공과 둘째·셋째 부인은 모두 평상 앞에 코끝이 뾰족하고 목이 긴 검은색 신발을 좌향(左向)하여 벗어놓 고 있어 흥미롭다. 첫째 부인의 것은 보이지 않으나 본래는 그려 넣었 던 것이 지워진 것이 아닐까 추측된다. 아무튼 묘주와 세 부인이 모두 함께 불선이 되기를 희망하는, 또는 현세에서 그들 모두가 어쩌면 불 선처럼 불교를 신봉했음을 나타내는 특이한 부부상이라 하겠다. 이처 럼 매산리 사신총의 부부상은 구도나 포치, 그림의 내용 면에서 특이 한 예라고 하겠다. 그러나 그림의 수준은 아직도 그다지 높은 편이 아 니다. 그리고 여전히 불교적 색채가 강하게 드러나 있음이 주목된다.

주인공 부부가 앉아 있는 축조물의 오른편 밖에는 점무늬가 있는 황색의 긴 저고리와 역시 황색의 치마 속에 바지를 받쳐 입은 인물이 검은 말을 끌고 오고 있다. 주인공이 탈 말을 대기시키기 위한 것으로 보인다. 이 말은 가슴이 넓고 다리가 유난히 가늘어서 한대의 요양(遼 陽) 지방 벽화에 보이는 말들과 유사한 모습이다.[29]

이 밖에 주인공 부부가 들어앉아 있는 건물의 좌우 기둥에는 세 겹 의 테에 이어진 갈고리 모양이 그려져 있어 흥미롭다. 실제로 기둥에 부착하여 갈비나 다른 물건들을 매달았던 갈고리를 나타낸 것이 아닐

28 김원용, 『壁畵』, 韓國美術全集 4(동화출판공사, 1974), p. 139(도 27의 해설문) 참조.
29 Laurence Sickman and Alexander Soper, *The Art and Architecture of China*, p. 69(pl. 34)의 말들과 비교.

까 추측된다. 또한 장막이 여러 겹으로 매어져 있고 그것을 맨 끈들이 여러 갈래 주렁주렁 매달려 있어 건물이 매우 넓음을 나타낸다. 기둥 위에는 측면관의 치미형(鴟尾形) 장식을, 장막의 중앙 상부에는 보주형 (寶珠形) 장식을, 그리고 보주형 장식 좌우에는 벼 이삭이 구부러진 모습처럼 되어 있는 줄기 끝에 풍경(風磬)을 매달아 장식하였다. 이처럼 건물의 모습도 색다른 측면을 보여준다. 전반적으로 볼 때 매산리 사신총의 이 부부상은 앞서 본 약수리 고분의 부부상보다는 진일보한 편이나 아직도 고졸한 측면을 벗어나지는 못한 게 사실이다.

〔3〕 쌍영총의 부부상

묘주의 초상이 그려져 있으면서도 약수리 고분이나 매산리 사신총 부부초상보다 훨씬 세련된 면모를 보여주는 것이 쌍영총(雙楹塚)의 주인공상이다. 쌍영총은 평안남도 용강읍(龍岡邑) 안성리(安城里)에 있다. 전실과 현실로 이루어진 전형적인 이실묘이지만 전실과 현실 사이의 통로에 중국 운강석굴(雲岡石窟)에서 볼 수 있는 바와 같은 팔 각기둥이 한 쌍 서 있으며 천장은 대부분의 고구려 벽화고분처럼 말 각조정으로 되어 있다. 인물풍속이 주이지만 사신도의 일부가 천장 으로부터 벽면에 내려와 큰 비중을 차지하고 있으며 팔각기둥이 운 강석굴과 비교되어 5세기 중엽의 고분으로 생각된다.[30] 이 고분의 벽 화들은 앞서 살펴본 무덤의 벽화들에 비하여 화려하고 수준이 높으 며 고구려적인 웅장함을 더욱 두드러지게 나타낸다.

쌍영총의 벽화 중에서 가장 관심의 대상이 되는 것은 현실 북벽 에 그려진 주인공 부부상이다(도 I-66). 주인공 부부는 평상에 정면을 향하여 나란히 앉아 있다. 남편이 오른편(향하여)에, 부인이 왼편에

자리 잡고 있어 앞서 본 약수리 벽화고분의 주인공 부부상(도1-64)과
는 반대이다. 남편은 부인보다 훨씬 크게 그려져 있는데 주황색의 품
이 넉넉하고 소매 폭이 넓은 합임(合袵)의 활수광포를 입고 흑책(黑
幘)에 백라관인 듯한, 망으로 짠 관을 덧쓰고 있어서 지체가 높은 인
물임을 보여준다. 두 손을 배 앞에 모으고 앉아 있는 모습, 붉은 띠선
모양의 의습(衣褶) 등은 어딘지 불교적인 분위기를 드러내며, 후조(後
趙)의 건무(建武) 4년(338)명 금동여래좌상을 연상시킨다.[31] 주인공의
옷은 또한 안악 3호분 주인공의 것과도 유사하여 전통상의 상호관계
를 짐작케 한다.

주인공의 얼굴은 적당히 살이 올라 있고 팔자형의 콧수염과 다섯

30 김원용, 『韓國美術史硏究』, p. 339 참조.
31 위의 책, pp. 337~338 참조.

갈래의 턱수염이 나 있다. 눈과 눈썹 사이가 많이 떠 있는 것은 안악 3
호분이나 덕흥리 벽화고분의 주인공과 마찬가지이지만 쌍영총의 이
주인공은 이전의 묘주 초상에 비하여 개인의 특성을 두드러지게 나
타내고 있어서 진정한 의미에서의 초상화에 가까워져 있다. 이것은
인물화의 발달 과정에서 큰 진전이라 하겠다.

　부인도 같은 색깔의 옷을 입고 있는데 우임으로 되어 있고, 높은
상투 모양의 머리에 빨간색의 댕기를 맸다. 그런데 이들 부부는 모두
가슴 위에 손을 모은 공수(拱手) 자세를 하고 있어서 삼국시대의 불상
을 연상시켜 준다.[32] 이들은 평상 앞에 장화 모양의 신들을 벗어놓고
있는데 신들은 서로 코를 마주하고 있다. 또한 평상은 역원근법으로
그려져 있어 마치 뒤쪽이 들린 것처럼 보인다. 주인공 부부의 주변에
는 반쯤 무릎을 꿇은 시자(향하여 오른쪽)와 서 있는 시녀들(향하여 왼
쪽)이 보인다. 이들은 지위에 따라 크기가 조정되어 있지만 주인공 부
부에 비하여 현저하게 작아서 위계에 따른 표현이 두드러져 있음을
다시 확인하게 된다.

　그런데 주인공 부부가 앉아 있는 평상은 평기와로 된 목조건축
안에 놓여 있는데, 그 지붕 위에는 화염문이 보인다. 이 화염문은 덕
흥리 벽화고분의 것보다 진일보한 것이다. 이 평기와 건물은 장막이
드리워진 보다 큰 목조건축물 안에 들어 있다. 따라서 주인공 부부는
삼중으로 된 구조물 중에서 가장 안쪽의 건물 안에 들어 있는 모습이
다. 가운데의 장방(帳房)은 가마 모양의 덮개가 있으며 그 꼭대기에는
부귀를 상징하는 봉황이 서 있다. 이 장방을 받치고 있는 기둥들은 붉
은색, 파란색, 노란색의 '화살깃 무늬[箭羽文]'가 표현되어 있으며, 그
위에는 귀면(鬼面)이 있고, 이 귀면 위에는 관형(冠形)의 '역계단식' 장

식이 올려져 있다.[33] 이러한 기둥들은 안악 3호분에도 나타나 있는데, 어딘지 이국적인 분위기가 강하여 서역적인 요소가 아닌가 추측되지만 앞으로의 고증을 요한다.

이 장방을 품고 있는 벽면의 양쪽 끝 모퉁이에는 기둥과 두공(枓栱)이 그려져 있고 그 위에 횡장한 창방이 표현되어 있어 큼직한 목조 건축물을 재현하고 있다. 또한 창방 위에는 ∧형의 활기가 붙어 있고 그 좌우의 공간에는 꽃이 꽂혀 있는 화병들이 놓여 있다. 그런데 이처럼 창방 위에 ∧형 복화반(覆花盤)이 붙어 있는 점이나 창방 안에 '파상평행유운문(波狀平行流雲文)'이 가득히 그려져 있는 점 등은 덕흥리 벽화고분과 안악 3호분 등의 벽화에도 나타난다.[34] 다만 쌍영총의 두공이 덕흥리 벽화고분의 것보다 더 복잡하고 세련되어 있다는 점이 차이이다. 이 밖에 쌍영총과 덕흥리 벽화고분의 주인공이 앉아 있는 평상의 안상(眼象)도 비슷하게 닮아 있어 두 고분 사이의 관계를 시사한다. 이 고분의 부부상은 약수리 벽화고분의 그것보다 훨씬 진전된 것으로 고구려의 인물화가 점차 발달하고 있었음을 말해준다.

[4] 각저총의 부부상

앞서 살펴본 부부상들이 모두 평양 지역의 고분들에 그려진 것인데 비하여 각저총(角抵塚)의 부부상은 통구 지역의 고분에 묘사되어 있는 드문 예라는 점에서 우선 주목된다. 이 점은 고분벽화의 다른 많

32 부여 군수리(郡守里) 출토 석조여래좌상, 고 남궁련(南宮鍊) 씨 구장의 금동여래좌상 등이 그 좋은 예들이다. 황수영, 『韓國佛敎美術(佛像篇)』, 韓國의 美 10, 도 98, 4 각각 참조.

33 김기웅, 『韓國의 壁畵古墳』, p. 164 참조.

34 『高句麗文化展』(東京: 高句麗文化展實行委員會, 1985), 圖 31, 49 참조.

은 양상들과 함께 주인공이나 주인공 부부의 초상을 벽화에 그려 넣는 풍조가 중국의 영향을 받아 평양 지역에서 먼저 시작되어 통구 지방으로 전파되었을 가능성을 강력히 시사하는 것으로 생각된다. 또한 그러한 풍조가 자리 잡은 시기도 고구려가 평양으로 천도한 이후가 아닐까 생각된다.

그런데 이러한 관점과 관련하여 매우 중시되는 것이 통구 지역에 쌍분(雙墳)처럼 나란히 붙어 있는 각저총과 무용총이다. 이 두 고분들의 연대는 무덤의 구조, 벽화의 내용, 화풍 등으로 보아 거의 같은 시기로 생각된다. 각저총이 과연 언제 축조되었는지에 관하여는 4세기설과 6세기설이 있어서 논란의 여지를 지니고 있다.[35]

각저총은 전실이 장방형으로 되어 있고 현실은 방형으로 되어 있는 이실묘이며, 사신도가 전혀 그려져 있지 않다. 사실상 각저총의 씨름 장면(도I-17)과 무용총의 수렵 장면(도I-20)에는 '손바닥 위에 주먹밥을 올려놓은 것' 같은 모양의 나무들이 몰골법으로 그려져 있는데 이러한 나무들의 모습은 한대(漢代)의 회화에서 보인다.[36]

각저총과 무용총에 그려진 이러한 나무들의 형태는 대단히 고식에 속하는 것으로 이 고분들의 연대를 지나치게 낮추어 볼 수 없는 측면을 말해준다. 그러나 반면에 이 두 고분들의 인물이나 그 밖의 요소들은 매우 숙달되고 또 지금까지 살펴본 어느 고분의 벽화 못지않게 발달된 것이어서 그 연대를 너무 올려볼 수도 없게 한다. 아마도 인물화에 비하여 당시의 산수화 또는 산수화의 중요 구성요소인 수목의 표현이 보다 보수적이거나 전통적인 측면을 강하게 유지하고 있었던 데에서 연유된 상황이 아닐까 추측된다. 종래의 연구와 이러한 실마리를 토대로 하여 각저총과 무용총의 연대를 일단 5세기로 보

면 어떨까 하는 생각이 든다.

길림성(吉林省) 집안현(輯安縣) 여산(如山) 남록에 위치한 이 두 고분 중에서 각저총만이 부부상을 지니고 있고, 무용총은 결여하고 있다. 무용총은 그 대신 현실의 북벽 접객(接客) 장면 속에 주인공을 측면관으로 보여주고 있다(도 I-18). 이 작품들에 대하여는 뒤에 다시 살펴보기로 하겠다.

각저총의 부부상은 현실 북벽에 그려져 있는데, 앞서 고찰한 다른 어느 부부상보다도 능란한 솜씨를 보여준다(도 I-16). 벽면의 양쪽 구석에 기둥이 서 있고 그 위에 두공이 올라 있으며, 이를 다시 창방이 이은 것처럼 짙은 갈색으로 그려져 있어 부부상을 위한 공간의 틀을 마련하고 있다. 이 안에 장막을 걷어 올린 널찍한 장방(帳房)이 설치되어 있는데 그 안에 주인공과 두 부인이 자리하고 있다. 주인공은 중앙에서 약간 왼편에 치우쳐 의자에 앉아 있으며, 위에는 춤이 길고 선이 달린 노란색 저고리, 밑에는 점무늬가 있는 통이 넓은 바지를 입고 있다. 주인공의 왼편에는 칼이, 오른쪽 탁자 위에는 활과 화살이 놓여 있어 주인공의 무사적 신분을 상징한다. 얼굴은 회가 박락되어 알 수 없다. 두 부인들은 무릎을 꿇고 두 손을 공손하게 모은 채 남편을 향하여 측면관으로 앉아 있다. 이곳의 부인들이 앞서 본 다른 부부상들과 달리 측면관으로 묘사된 것은 안악 3호분의 주인공 부인상처럼 남편을 바라보고 있는 모습이기 때문이라 하겠다. 이 부인들은 모두 춤이 길고 깃이 달린 저고리와 주름이 잘게 잡힌 치마를 입고 있

35 朱榮憲, 「高句麗の壁畵古墳」, p. 134에서는 4세기 말로, 김원용 『韓國美術史研究』, p. 321에서는 6세기 전반으로 추정되어 있다.

36 Michael Sullivan, *The Birth of Landscape Painting in China*, pl. 17, 19 참조.

는데 저고리는 모두 왼쪽으로 여며져 있어 통구 지역 고구려식 복식의 전통을 강하게 보여준다.

주인공이 가장 크게 그려져 있고, 두 부인은 오히려 둘째 부인이 첫째 부인보다 크게 그려져 있어 이채롭다. 혹시 둘째 부인이 주인공인 남편에게 더 소중했던 때문인지도 모르겠다. 종래의 부부상들이 평상에 앉아 있는 모습으로 그려졌던 데에 반하여, 이곳에서는 평상이 사라지고 의자가 등장하고 있으며 다리가 넷 달린 각종 음식상이나 탁자 같은 가구들이 나타나고 있어 주목된다. 상 위에 놓인 그릇들은 대부분 칠기인 듯 검고 둥근 모습이다.

그리고 장방 안의 주인공과 부인들 좌우에는 남녀 한 명씩의 시자들이 작게 그려져 있는데, 주인공 쪽에는 어린 남자 시자가, 부인들 쪽에는 여자 시자가 서 있다. 주인공과 남자 시자 사이에는 의자에 누구인가 앉아 있으나 박락되어 알 수 없다. 그런데 이 주인공 부부가 앉아 있는 널찍하고 화려한 장방은 열 지어 있는 운문(雲文)들 위에 떠받쳐 있는 형상을 하고 있다. 이것은 아마도 이들 부부가 사후 천상에서도 현세에서의 부부의 인연이 계속되기를 염원하는 뜻을 내포하고 있는 듯하다.

장방의 바깥쪽 좌우에도 각기 한 명씩의 시자가 서 있는데 이들은 장방 안쪽의 시자들에 비하여 훨씬 크게 그려져 있다. 시자들 간의 신분상의 차이와 함께 장방 바깥과 안쪽 사이의 원근을 나타낸 것인지, 혹은 바깥쪽의 시자들은 현세의 보좌인들이고 안쪽의 시자들은 내세의 보좌인들을 뜻하는 것인지 확단하기 어렵다. 그리고 장막 위쪽과 창방 상부에는 불교적 색채를 반영하는 화염문이 그려져 있다. 이러한 모든 요소들은 무용총과 매우 흡사함을 보여준다.

각저총의 부부상은 위에서 언급한 것처럼 매우 세련되고 진전된 모습을 보이고 있어서 주목된다. 통구 지역의 이 각저총 부부상은 여러 가지 면에서 평양 지역의 부부상들 중 쌍영총의 것과 제일 가깝다고 믿어지며, 이것은 두 고분의 상호 연대를 추정하는 데에 참고가 될 것으로 생각된다.

이상 살펴보았듯이 거의 모든 부부상들이 5세기 전반 이전에 그려졌다고 생각되며 그 이후에는 점차 사라진 듯하다. 왜 사라지게 되었는지는 확실치 않으나 묘실의 구조가 단실묘로 바뀌면서 그려 넣을 공간이 줄어들고 또한 사신의 비중이 점차 커지면서 벽면을 크게 차지하게 되었던 것도 한 가지 원인일 가능성이 있다고 생각된다. 이러한 추세로 변해가는 과정에서 남자 주인공 자신에 관한 기록적 표현을 부부상보다 더 중요시했던 점도 무시할 수 없을 듯하다. 이러한 관점에서 본다면 무덤의 구조, 벽화의 성격과 화풍 등에서 서로 대단히 유사한 각저총과 무용총 중에서 전자에는 부부상이 보이는데, 후자에는 그것이 그려져 있지 않음이 주목된다. 각저총과 무용총이 그 갈림길을 나타내고 있는 것이라고 판단된다.

부부병좌상은 통구 지역보다는 평양 지역에서 주로 그려졌는데 주인공 단독상의 경우와 마찬가지로 여전히 불교적 색채가 짙음을 알 수 있다. 현실 북벽에 주로 그려진 이 부부상들은 종래 주인공 단독상에 보편적으로 나타나던 삼각구도를 차차로 벗어났지만 대부분의 경우 여전히 개성은 충분히 드러내지 못하였다. 그러나 이러한 부부상들은 당시 고구려 사람들의 생활상, 내세관 등을 주인공 단독상의 경우보다 더 다양하고 두드러지게 보여준다는 점에서 더욱 주목된다.

나. 주인공 행렬도와 수렵도

고구려의 인물화에서 주인공 초상이나 주인공 부부상에 못지않게 중요한 것은 주인공이 직접 참여하고 있는 행렬, 수렵, 기타 행사나 행위의 장면을 묘사한 그림들이다. 행사의 내용과 규모, 그리고 고구려적인 특성을 이러한 그림들이 잘 보여주므로 간략하게나마 살펴볼 필요가 있다. 대표적인 예들만을 추려서 되도록 요점적으로 알아보고자 한다.

(1) 행렬도

〔1〕 안악 3호분의 행렬도

주인공의 위엄과 권세를 과시하는 것으로 무엇보다도 전형적인 것은 주인공과 많은 사람과 말이 참여하는 행렬임에 이론의 여지가 없다. 이를 그린 행렬도도 같은 의미를 지닌다. 고구려의 고분벽화 속의 행렬도 중에서 가장 연대가 올라가면서도 제일 규모가 대단한 것은 영화(永和) 13년(357)의 연기를 지닌 안악 3호분의 대행렬도이다(도I-8). 높이 2m, 길이 10m 정도의 회랑 벽면에 그려진 이 행렬도에는 250명 이상의 인원이 묘사되어 있다. 수레를 타고 있는 주인공, 그를 호위하는 기마의 문무고관, 각종 악기를 연주하는 악대, 여러 가지 무기나 기를 들고 걸어가는 의장병과 무사 등이 장관의 긴 행렬을 형성하고 있다. 이 많은 인물들이 열을 지어 행진하고 있는데 이들 사이에는 공간이나 거리감 등이 잘 드러나 있어 당시 인물화 표현의 포치 능력이 대단히 뛰어났었음을 분명하게 해준다.

또한 수레에 버티고 앉아서 행렬의 중심을 이루고 있는 주인공은 위풍이 당당하며 복식이나 고양이 수염 등의 모습에서도 서측실

의 서벽면에 그려진 주인공 초상화와 유사함을 나타낸다. 그리고 그가 타고 있는 수레에는 한 겹의 덮개가 씌워져 있고 바퀴는 테가 두터워 중국 한대의 날렵한 수레바퀴와 차이를 드러낸다. 고구려의 수레도 안악 3호분의 것에서 출발하여 덕흥리 벽화고분(도I-59), 쌍영총(도I-57), 무용총으로 이어지면서 좀더 복잡하고 화려한 모습으로 바뀌었던 것으로 확인된다.

〔2〕 덕흥리 벽화고분의 행렬도

안악 3호분의 웅장한 행렬 장면과 비교될 만한 행렬도가 그보다 반세기 뒤의 벽화고분인 덕흥리 벽화고분의 전실 동벽에 그려져 있다(도I-67). 이 벽면의 상단과 하단에는 찰갑(札甲)을 입힌 말을 탄 개마무사(鎧馬武士)들이 각기 열을 지어 주인공의 행렬을 호위하고 있으며, 중앙에는 말 탄 문관들과 의장병들의 호위를 받으며 두 대의 마차가 달리고 있다. 사열(四列)로 구성된 이 행렬의 선두에는 노궁(弩弓)을 높이 쳐든 기마인물이 그려져 있는데 여기에는 "薊슈捉軒弩"라는 설명문이 적혀 있어 유주가 위치했던 지역인 계(薊)의 현령이 행렬의 앞에서 길을 안내하고 있음을 알 수 있다.[37] 중앙 열에는 마차가 두 대 보이는데 앞의 것은 말이, 뒤의 것은 소가 끌고 있다. 두 대 모두 산개(傘蓋)가 세워져 있으나 앞쪽과 위쪽이 트여 있어 요즈음의 행렬에 등장하는 무개사열차(無蓋査閱車)를 연상시켜준다. 즉 행렬의 주인공이 주변을 쉽게 볼 수 있고 주변의 사람들이 주인공을 또한 볼 수 있게 되어 있다. 두 대 모두 장막이 바람에 휘날리고 있어 행렬의 위용

37　『高句麗文化展』, p. 33 참조.

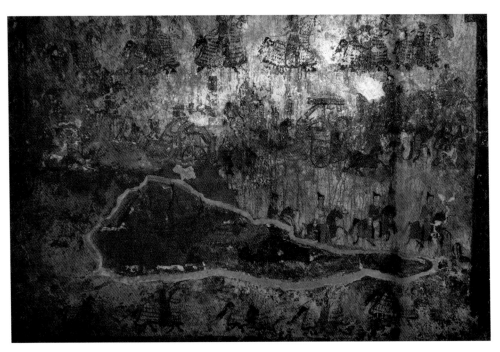

도I-67
〈행렬도〉(부분),
덕흥리 벽화고분 전실
동벽, 고구려 408년경,
평안남도 남포시
강서구역

과 속도감을 나타냈다. 앞의 마차는 좌우 칸막이가 높고 둥글게 위쪽으로 곡만(曲灣)되어 있어 마차를 타는 사람을 좌우로 가리게 되어 있다. 이런 점들을 고려하면 앞의 마차는 주인공이, 뒤의 우차는 주인공의 부인이 타게 되어 있었던 것으로 믿어진다. 이렇게 볼 때 당시의 귀부인들은 빨리 달리는 말이 아닌, 소가 끄는 우차를 탔던 것으로 볼 수 있을 것이다. 이 점은 뒤에서 살펴볼 주인공 부인의 우교차(牛轎車)를 통해서도 확인할 수 있다.

이 행렬도에서도 인물들의 포치가 종횡으로 잘 짜여 있다. 이러한 뛰어난 포치에도 불구하고 다른 장면에서와 마찬가지로 인물 개개인의 특성은 충분히 살리지 못하였다. 그러나 수많은 사람들이 참

여하는 행렬도에서 사람마다의 개성 표현이 이루어지기를 기대하기는 어려운 일이다. 아무튼 4세기와 5세기 초 고구려에서는 많은 사람들을 효율적으로 포치하여 표현하는 능력을 이미 터득하고 있었음이 안악 3호분과 이 덕흥리 벽화고분을 위시한 고분들의 벽화를 통하여 확인된다.

이 행렬도는 주인공 진(鎭)이 유주자사로 있을 때의 모습을 재현한 것일 가능성이 높다. 따라서 이 그림은 주인공 생전의 중요한 일을 서사적, 설명적, 기록적으로 묘사한 것이라고 볼 수 있을 것이다.

또한 이 행렬도의 위쪽에는 당초문대가 그려져 있어 현실세계를 묘사한 벽면과 천상의 세계를 표현한 천장부를 갈라놓고 있다. 이 당초문대 위에는 화염문이 일정한 간격으로 그려져 있는데 이것은 불교적 색채를 띤 것이며 대체로 육조시대 중국 불상의 광배를 연상시켜준다.[38]

〔3〕 약수리 벽화고분의 행렬도

고구려의 전형적인 행렬도의 또 한 가지 예로는 약수리 벽화고분 전실 남벽 우측상반부, 동벽 상반부, 북벽 우측상반부에 걸쳐 길게 뻗어 있는 행렬의 모습에서 찾아볼 수 있다(도 I-68). 이곳에서 주인공은 소가 끄는 우교차를 탔고, 그 뒤를 부인이 탔으리라고 생각되는 우차가 따르고 있는데 그 전후좌우에는 기마인물들이 호위하여 행진하고 있다. 말들은 발이 몹시 가늘며 빠르지 않은 속도로 진행하고 있는 느낌

38 Laurence Sickman and Alexander Soper, *The Art and Architecture of China*, pl. 64(p. 104), 66(p. 106) 참조.

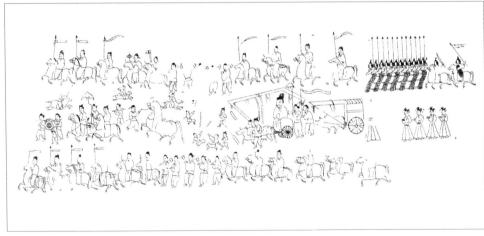

도I-68
〈행렬도〉 및 그
실측도, 약수리
벽화고분 전실
남·동·북벽

이다. 비교적 완만한 동세, 인물들의 비슷비슷한 모습, 작고 테가 굵은 바퀴와 굽어진 덮개가 씌워진 고식의 우교차(안악 3호분 행렬도의 것과 비슷함) 등에서 아직 고졸함을 확인하게 된다. 주인공은 검은 관을 쓰고 흰옷을 입고 있다. 흰옷을 입은 모습은 어딘지 덕흥리 벽화고분 주인공 초상을 연상시켜준다. 어쨌든 열 지어 가는 인물들이 일정한 거리와 공간을 유지하고 있으며, 이들이 질서 정연하게 묘사되어 있고 제법 동세를 나타내고 있어서 비록 고졸하기는 하지만 고구려적인 특성이 어느 정도 구현되어 있음을 본다.

어쨌든 이상 살펴본 행렬도들은 고구려 지배계층의 권위와 위용을 십분 드러내며 동시에 고구려 인물화의 특징과 발달 정도를 잘 보여준다. 즉 많은 인물과 말을 효율적으로 포치하고 소화하는 능력을 지니고 있었으며 또한 고구려 특유의 동적인 느낌을 강하게 드러낸다. 행렬도는 등장하는 인물, 말과 기물이 많아 제작에 많은 시간과 정력을 요했으리라 생각되는 바, 아마도 이 때문인지 시대의 흐름에 따라 차차 자취를 감추게 되었던 듯하다. 따라서 역으로 보면 이러한 행렬도가 그려진 고분들은 연대가 올라간다고 간주될 수 있을 것이다.

큰 규모의 행렬도는 이후 별로 나타나지 않는데 이것은 아마도 행렬도가 많은 인물과 말을 포함하므로 그리기가 번거롭고, 많은 화면을 차지하므로 공간의 점유가 너무 크며, 굳이 과시적인 표현을 할 필요가 없다고 생각하는 실리적 추세 등이 결합되었던 것에 기인했을 가능성이 크다고 믿어진다.

(2) 수렵도

고구려인들의 기질이나 고구려 회화의 특성을 무엇보다도 잘 나타내

는 것은 수렵도이다. 고구려적인 동세의 표현이 수렵도에서 가장 잘 나타나기 때문이다.

〔1〕 덕흥리 벽화고분의 수렵도

고구려의 수렵도 중에서 연대적으로 제일 먼저 주목되는 것은 말할 것도 없이 408년에 축조된 덕흥리 벽화고분에 그려져 있는 것이다(도I-14).

전실의 동측 천장과 그 좌우의 북측과 남측의 천장에 걸쳐 그려져 있는 수렵 장면은 우선 벽면이 아닌 천장에 묘사된 점이 주목된다. 아마도 생전에 즐겼던 사냥을 사후에도 계속하게 되기를 기원하여 천상의 세계를 나타내는 천장에 그린 것이 아닐까 추측된다. 고구려에서는 사람들이 승마와 활쏘기를 즐겼고 또 이를 마음껏 구사할 수 있는 수렵이 성행했다는 사실은 잘 알려져 있다.[39] 봄·가을로 국가적인 규모의 사냥대회가 열리기도 했을 정도로 사냥은 무와 힘을 숭상했던 고구려인들의 기상과 패기를 잘 드러낸다고 볼 수 있다. 수렵도가 고구려 고분벽화에 종종 나타나는 것은 따라서 당연하다고 할 수 있고, 또 이러한 수렵도야말로 고구려 회화의 특성을 잘 보여준다고 하겠다.

말을 탄 여덟 명의 사수들이 호랑이·멧돼지·사슴·노루·꿩 등을 사냥하고 있다. 달리는 말과 동물들에서 약간의 속도감이 드러나지만 무용총의 수렵도와 비교하면(도I-20) 아직 상당히 미숙함을 쉽게 알 수 있다. 말 탄 사수들의 동작도 어설프며 무용총의 수렵도에 보이는 인물들에 비하여 힘찬 느낌을 충분히 자아내지 못한다. 또한 산들도 판때기를 오려서 적당히 세워놓은 무대장치와 같은 느낌을 주며 산 위에 나 있는 나무들도 버섯 모양을 하고 있다.[40] 이처럼 덕흥리 벽화고분의 수

렵도는 모든 면에서 고구려적인 특성을 나타
내기 시작하고 있는 것은 사실이나 아직 미
숙하고 어설픈 수준을 벗어나지 못하고 있다.
빠른 속도감, 힘찬 동작, 팽팽한 긴장감 등 무
용총 수렵도에서 느낄 수 있는 고구려적인 특
성이 아직은 충분히 발현되지 못했다. 덕흥리
벽화고분과 무용총의 수렵도들이 드러내는
이러한 차이를 연대 차, 지역 차(평양과 통구),
화가의 솜씨 차 등에서 연유한 것으로 보아야

도I-69
〈양수지조〉, 덕흥리
벽화고분 전실 천장

할 것인지 이것들의 복합에서 기인된 것인지 등에 대한 검토가 요구된
다. 무용총 벽화를 살펴볼 때 좀더 생각해보기로 하겠다.

덕흥리 벽화고분의 이 수렵도 위쪽에는 태양을 상징하는 양광(陽
光), 즉 양수지조(陽燧之鳥)가 그려져 있다(도I-69). 전실의 동측 천장에
이것이 그려져 있는 것은 해가 뜨는 동쪽을 염두에 둔 것이 분명하다.
날개를 펴고 서 있는 태양의 상징인 이 새는 고구려에서 후에 다리가
셋 달린 검은 까마귀 삼족오(三足烏)로 대체된다. 그러나 이 새와 비
슷한 것이 고신라의 기미년명 순흥 읍내리 벽화고분의 동쪽 벽에 산
위로 솟아오르는 모습으로 그려져 있어 양수지조가 신라에 전해졌을
가능성이 높다(도III-2).[41] 이 점은 뒤에 논의하듯이 덕흥리 벽화고분의

39 『三國史記』卷45, 列傳 卷5, 溫達傳, "高句麗常以春三月三日 會獵樂浪之丘 以所猪鹿
 祭天及山川神 至其日 王出獵 群臣及五部兵士皆徒";『隋書』卷81, 列傳 卷46, 東夷(高麗),
 "……每春秋狩獵 王親臨之"의 기록 참조.
40 안휘준,『韓國繪畵의 傳統』(문예출판사, 1988), pp. 97~98 및『한국 그림의
 전통』(사회평론, 2012), pp. 124~126 참조.
41 이 책의 제III장 제1절「기미년명 순흥 읍내리 벽화고분의 벽화」참조.

전실 북측 천장에 그려진 천마도와 유사한 천마도가 신라의 천마총에서 발굴된 사실과 함께 주목된다.

[2] 약수리 벽화고분의 수렵도

덕흥리 벽화고분의 수렵도에 이어 주목되는 사냥 장면은 약수리 벽화고분 묘실의 서벽 상반부에 그려져 있는 수렵도이다(도I-70). 이실묘에서 전실의 동벽에는 주인공의 행렬도를 그리고, 서벽에는 수렵도를 그렸던 풍조가 이 약수리 고분에서 확인된다.

　　약수리 벽화고분의 수렵도에서는 사수들이 검은 말, 갈색 말, 황색 말을 타고 각종 동물들을 사냥하고 있는데, 덕흥리 벽화고분의 수렵도보다 말 탄 인물들의 동세와 동감이 좀더 두드러져 보인다(도I-14와 비교). 무대장치 같은 산들이 앞쪽에 늘어서 있는 덕흥리 벽화고분의 수렵도서와는 달리 이곳에서는 뒤편에 몰려 있으며 형태도 많이 달라져 있다. 산들은 작고 둥글둥글하며 꼭대기에 잎이 없는 메마른 나무가 서 있는 모습인데 한곳에 겹치고 쌓인 듯 몰려 있어 마치 쟁반 위에 쌓아놓은 과일들처럼 보인다. 이 산들은 전면이 각기 흰색, 붉은색, 또는 노란색으로 칠해져 있으며 계곡과 굴곡을 나타내기 위해 반원의 선들이 두세 겹으로 그어져 있다. 이 산들은 무용총 수렵도에 보이는 산들의 앞선 형태라 하겠다(도I-20과 비교). 무용총의 수렵도에 그려진 산들은 형태에 좀더 변화가 있는 데 반하여 이 약수리 고분의 산들은 그러한 원리를 따르지 않았다. 이러한 차이는 무용총의 연대 추정에도 참고가 될 듯하다. 그리고 이 약수리 벽화고분 수렵도의 왼편에는 보다 작은 언덕들이 몰려 있는데 마치 포도송이들 같은 느낌을 준다.[42] 이처럼 이 수렵도에서 보면 5세기 전반 평양 중심의

도I-70
〈수렵도〉, 약수리
벽화고분 전실 서벽

지역에서는 인물화와 산악도가 아직 미숙한 상태를 완전히 벗어나지
못했으나 산악도는 인물화에 비하여 더욱 수준이 떨어져 있었음을
엿보게 된다.

〔3〕무용총의 수렵도

고구려의 수렵도 중에서 가장 우수하고 또 제일 잘 알려져 있는 예는
말할 것도 없이 무용총(舞踊塚)의 현실 서벽에 그려져 있는 수렵도이
다(도I-20).

　기둥·두공·창방이 마련한 공간에 주인공과 그의 무사들이 산에
서 수렵하는 장면을 묘사하였다. 우측 근경에 장대한 나무가 치솟듯
서 있고 그 뒤에 크고 작은 산들이 대각선을 이루며 펼쳐져 있으며

42　　김기웅,『韓國의 壁畵古墳』, pp. 247~248 참조.

이 산들 사이의 넓은 초원에서 무사들이 말을 달리며 사슴, 호랑이 등을 사냥하고 있다.

하늘 높이 솟아 있는 나무와 그 뒤쪽의 산들이 이루는 대각선상의 끝 부분에 사슴 한 쌍을 표현하고, 이 대각선과 교차하는 또 다른 대각선의 끝 부분에 백마를 달리며 몸을 뒤로 틀어서 한 쌍의 사슴들을 향하여 활을 당기는 주인공을 묘사하였다. 다른 무사들은 이 대각선의 아래쪽에 그려져 있다. 사냥한 동물들을 실어 갈 두 대의 우교차들은 큰 나무의 우측 한적한 공간에 표현되어 있다. 주인공과 한 쌍의 도주하는 사슴들 사이에는 하늘을 상징하는 운문이 그려져 있는데 이것은 각저총의 것과 거의 동일하다.

기마인물들의 힘찬 동작, 목숨이 경각에 달린 동물들의 경황없는 모습, 이들 사이에 작열하는 격동과 속도와 긴장감이 적나라하게 표현되어 있다. 이 점은 꽉 짜인 효율적인 구성과 함께 이 그림을 그린 화가가 대단한 재능의 소유자였다는 것과 당시의 고구려 회화의 수준이 이전에 비하여 상당한 궤도에 올랐음을 말해준다. 그러나 인물과 동물들의 표현에는 중요성에 따라 크기를 조절한 위계적 차등 표현이 여전히 간취된다. 이 점은 회화의 수준과는 무관한 전통임을 유념할 필요가 있겠다.

포치, 인물과 동물의 묘사에 나타나는 높은 수준의 솜씨와는 대조적으로 나무와 산의 표현에는 여전히 고졸함이 보인다. '손바닥 위에 주먹밥을 올려놓은 듯한 모습'의 나무, 굵고 가는 선들을 백·적·황의 바탕 위에 그려서 표현한 상징적인 산의 표현 등은 한대(漢代)의 미술과 관계가 깊은 고졸한 요소들이다.[43] 인물과 동물의 표현에 보이는 뛰어난 솜씨와, 산과 나무의 표현에 보이는 이러한 고졸함이 드러

나는 극적인 대조는 무용총의 연대를 상정하는 데에 큰 어려움을 제기한다. 산과 나무의 표현만을 보면 이 고분의 연대를 4세기로 보아도 지장이 없을 것이나 뛰어난 인물 묘사를 감안하면 408년의 덕흥리 벽화고분보다 더 올라간다고는 도저히 볼 수 없다. 그러므로 후대적 요소가 강한 인물화의 발달에 중점을 두고 그 밖의 목조건축, 화염문, 운문, 연화문 등의 요소들을 감안하여 일단 5세기 전반으로 보는 것이 좋을 듯하다. 산수적 요소들이 보여주는 고졸함은 앞서도 언급했듯이 통구 지역의 특수한 전통성과 특수성에 기인한 것으로 볼 수 있을 것 같다. 나무의 우측에 그려져 있는 우교차도 크고 테가 굵은 바퀴, 어깨가 넓고 힘이 세어 보이고 표정이 있는 소의 묘사 등으로 볼 때 덕흥리 것보다 좀더 진전된 것임을 알 수 있다.

이처럼 무용총의 수렵도는 같은 주제의 고구려 그림들 중에서 가장 뛰어나며 고구려적인 동감, 속도감, 긴장감을 제일 두드러지게 표현하였다. 따라서 무용총에 이르러 수렵도의 전통이 꽃을 피웠다고 볼 수 있을 듯하다.

〔4〕장천 1호분의 수렵도

수렵도의 또 다른 좋은 예는 1970년 6월 압록강 중류 연안의 충적지대에서 발견된 장천 1호분(長川一號墳)에서 찾아볼 수 있다. 이실묘인 이 고분의 연대는 5세기 중엽 또는 5세기 말∼6세기 초로 추정되고

43 특히 이러한 산과 수렵 장면의 표현은 감신총 전실에도 그려져 있는데, 다 같이 낙랑의 고분에서 출토된 후한대의 금은입사동관(金銀入絲銅管)의 문양에서 그 기원을 찾아볼 수 있다. 김원용, 『韓國美術史』, pp. 60∼61 및 이태호, 「韓國古代山水畵의 發生硏究」, 『美術資料』38(1987. 1), pp. 32∼34 참조.

있는데,[44] 대체로 무용총보다 다소 늦은 5세기 후반으로 볼 수 있지 않을까 생각된다. 이 고분 전실의 서벽에는 수렵 장면이 그려져 있다 (도I-21). 이 고분의 전실 동측 천장의 하부에는 선정인(禪定印)을 한 여래좌상이 표현되어 있고(도I-23), 북측 천장 하부에는 네 구의 보살입상이 그려져 있어 불교적인 색채가 대단히 강하게 반영되어 있다.[45]

전실 서벽에 그려져 있는 수렵도에는 사냥 장면과 함께, 큰 나무의 주변에 야유회인 듯한 장면도 표현되어 있어 흥미롭다. 아마도 사냥과 그것을 기회로 삼아 야유회가 함께 열렸음을 보여주는 것이라 추측된다. 넓은 공간에 크고 작은 나무들이 여기저기에 드문드문 서 있고 그 사이의 넓적한 대지 위에서 사냥과 야유회가 벌어지고 있다. 대체로 화면의 하반부에는 사냥 장면이, 상반부에는 야유회의 모습이 표현되어 있다.

이곳에는 산이 전혀 표현되어 있지 않아 위에서 이미 살펴본 다른 고분의 수렵 장면과 현저한 차이를 보인다. 그림을 위한 넓은 공간을 확보하기 위한 것인지, 아니면 평평한 초원의 모습을 나타내기 위한 것인지 분명치 않다. 아무튼 산들이 배제됨으로써 화면이 훨씬 여유 있어 보인다. 모퉁이에 기둥과 두공이, 위쪽에 창방이 그려져 있어 북벽의 화면에 수렵도가 있는 다른 고분들의 경우와 마찬가지로 수렵도를 위한 공간이 확보되어 있는데, 공간을 아주 효율적으로 활용하고 있어 주목된다.

화면 전체에 수많은 인물과 동물이 가득 차게 그려져 있는데, 하반부에는 급하게 쫓기는 각종 동물들과 새들, 그리고 이들을 향하여 쾌속으로 말을 달리며 활을 당기는 기마 무사가 그려져 있다. 경쾌한 속도감, 넘치는 박진감, 팽팽한 긴장감이 이들 인물들과 동물들의 동

도I-71
〈씨름도〉, 장천 1호분
전실 서벽

작에서 느껴진다. 그러나 상반부에는 춤이 긴 점무늬 저고리와 바지를 입은 남자들, 주름치마 위에 포를 겹쳐 입은 여인들이 유쾌한 듯 오고 가는 모습이 그려져 있어서 훨씬 여유 있고 평화로운 분위기이다. 이들은 사냥에는 직접 참여하지 않고 수렵대회에 구경꾼으로 와서 즐거운 야유회를 갖고 있는 듯하다. 화면의 왼편 상단부에 묘사된, 두 사람의 장사가 맞붙어서 씨름을 하고 있는 모습에서도 이를 짐작할 수 있다(도I-71). 그리고 화면의 중앙에는 유난히 큰 백마를 마부가 끌고 가고 있는데 이는 주인공의 것이라고 믿어진다. 이곳의 모든 인물과 동물들도 역시 중요성에 따라 크기가 달리 표현되어 있다. 또한 인물들의 모습과 복식, 나무의 형태 등이 전반적으로 무용총과 비슷하여 연대 차이가 반세기 이상은 나지 않을 것으로 생각된다. 그러나 표현기법이나 솜씨는 아무래도 무용총의 수렵도에는 미치지 못한다고 판단된다. 이것은 양식적으로 보아 큰 연대적 차이를 의미하기보다는 화가들 간의 솜씨 차이에 기인한 것으로 보아야 할 듯하다. 어쨌

44 장천 1호분에 관하여는 吉林省文物工作隊·集安縣文物保管所 編, 「集安長川一號墳」, 『東北考古與歷史』 1(1982)라는 보고서가 나와 있는 모양이나 구해 보지 못했다.
45 김리나, 「三國時代 佛像研究의 諸問題」, 『미술사연구』 2(1988), p. 3 참조.

든 이 고분의 수렵도는 세부적인 묘사는 좀 뒤져도 많은 인원과 동물 등 복잡한 요소들을 넓은 공간에 적절히 배치하여 거리감, 깊이감, 공간감 등을 효율적으로 표현했을 뿐만 아니라 고구려적인 힘, 속도, 긴장감 등을 두드러지게 나타냈음을 부인할 수 없다. 이처럼 5세기에 고구려의 회화는 자체의 특성을 충분히 발현하고 있었음을 알 수 있다.

수렵도도 5세기 이후에는 행렬도처럼 자취를 감추게 되었다고 믿어진다. 많은 인원과 동물을 그려 넣어야 하는 이러한 주제들은 점차 비교적 단순한 소재들로 대체되었던 것으로 생각된다. 아무튼 수렵도는 그림의 주제와 내용, 표현방법상 다른 어느 주제의 그림보다도 고구려적인 특성을 강하게 나타내고 있음을 확인하게 된다. 또한 이들 수렵도들에서는 시대의 변화에 따른 발전의 정도가 보다 분명하게 나타난다.

다. 주인공과 부인의 생활도

많은 인원이 동원되는 행렬도와 수렵도 이외에도 주인공과 그의 부인의 생활상을 표현한 그림들이 고구려의 벽화 중에 많이 있다. 이러한 그림들은 당시의 생활상을 다양하게 보여줄 뿐만 아니라 인물화의 표현에서도 어떤 형식이나 틀에 덜 매여 있어 당시의 화풍과 특성 및 실력을 가늠하는 데에 많은 참고가 된다. 이러한 의미에서 특별히 주목을 요하거나 인물화의 발달 정도를 엿보는 데 도움이 된다고 판단되는 대표적인 예들만을 몇 가지 간추려서 살펴보기로 하겠다.

(1) 덕흥리 벽화고분 여주인공의 우교차 및 시녀들, 견우직녀상

덕흥리 벽화고분에서 이미 살펴본 주인공 초상에 이어 흥미를 끄는

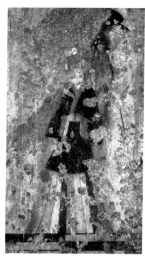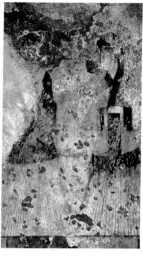

도I-72
〈곡예감상도〉 세부,
수산리 벽화고분 현실
서벽, 고구려 5세기 초,
평안남도 남포시
강서구역

것은 전실과 현실 사이의 통로 동벽에 묘사되어 있는 여주인공의 우교차와 그 뒤를 따르는 여인들이다(도I-59). 한 마리의 소가 끄는 수레 뒤에는 두 명의 시녀들, 크고 검은 일산(日傘)을 받쳐 든 남자, 기마인물들이 차례로 따르고 있다. 소의 옆과 뒤에는 어린 소년들이라고 생각되는 인물들이 걷고 있다. 이들 중 앞의 인물은 고삐를 쥐고 있다. 수레 속에는 여주인공이 타고 있는 듯하나 가려서 보이지 않는다.

그런데 이 장면에서 남자들은 춤이 긴 합임의 저고리를 입고 허리띠를 매었으며 발목에서 오므려진 바지를 입고 있어서 안악 3호분의 일부 인물들과 차림새가 유사하나 우교차 뒤에 따르고 있는 여인들의 복식은 좀 색다른 면을 드러낸다. 이들의 상의는 합임이지만 치마는 약간 짧고 색동의 주름 잡힌 모양으로 되어 있으며 치마 속에는 발목에서 조인 바지를 받쳐 입고 있다. 이처럼 치마에 바지를 받쳐 입은 여인들의 모습은 무용총(도I-19)과 각저총 등의 벽화에 보이고, 또

색동의 주름치마는 이 고분의 견우와 직녀도 입고 있으며(도 I-15) 수산리(修山里) 벽화고분(도 I-72)과 고구려의 영향을 강하게 받은 일본 다카마쓰즈카(高松塚)의 벽화에도 나타나 있다(도 I-80,81).[46] 이 점은 이 시녀들이 고구려의 여인들임을 나타내주는 것은 물론, 고구려 복식이 안악 3호분이 축조된 4세기 중엽보다 반세기 뒤인 5세기 초에 이르면 좀더 적극적으로 착용되게 되었음을 강력하게 시사하는 것으로 풀이된다.

이곳의 인물들은 상하로 구분된 공간의 상단에 그려져 있는데 하나같이 눈이 크고 개인별 특성이 드러나 있지 않다. 묘사가 서투르고 어설프며 단순하여 앞의 13군 태수의 그림의 경우와 비슷한 수준을 반영한다(도 I-12와 비교).

이 그림에 표현되어 있는 수레의 모양은 안악 3호분의 것과 큰 차이를 나타낸다(도 I-8과 비교). 바퀴의 테는 얇아졌으며 겉덮개 아래 덮개 있는 가마가 달려 있다. 앞에는 검은색 장막이, 그리고 뒤편에는 노란색의 장막이 쳐져 있는데 뒤의 장막은 바람에 날리고 있어서 좌우에만 칸막이가 되어 있고 앞뒤는 트여 있음을 알 수 있다. 그리고 위쪽에는 덮개가 씌워져 있고 그 아래쪽에 사각형의 투창(透窓)이 마련되어 있다. 이처럼 마차의 꾸밈새가 전대에 비하여 좀더 복잡하고 고급스럽게 변하였음을 알 수 있다. 이러한 유형의 우차는 무용총의 수렵도에서도 보인다. 다만 무용총의 우차는 겉덮개가 없는데 아마도 산행 때문에 떼어낸 것이 아닐까 추측된다.

덕흥리 벽화고분에서 또 한 가지 흥미로운 것은 견우와 직녀의 모습을 그린 장면이다(도 I-15). 이것은 우리에게 잘 알려져 있는 애틋한 전설을 표현한 것이지만 당시의 인물풍속을 반영하고 있어 회화

사적인 측면에서도 관심을 끈다. 사랑하는 견우와 직녀가 일 년에 단한 번 칠월칠석에 까마귀들이 만든 다리를 건너 서로 만난다는 이 전설은 물론 중국에서 생겨난 것이고, 은하수와 관련되면서 천상의 세계를 반영한다. 덕흥리 벽화고분에 그려진 이 견우와 직녀의 그림도 이러한 배경을 지니고 있음에 이론의 여지가 없다. 이 견우직녀의 그림은 중국 전설의 수용, 천상세계에 대한 당시의 우주관의 피력 이외에 주인공 진(鎭)의 부부애를 상징하고 있는지도 모른다.

소를 끌고 가는 견우와 곡선진 은하수 건너편에서 남편 쪽을 향하여 다가오고 있는 직녀의 모습이 그려져 있다. 이들 옆에는 각각 '견우지상(牽牛之像)', '직녀지상(織女之像)'이라고 쓰여 있다. 견우는 두루마기 같은 긴 옷을, 직녀는 소매가 풍성한 저고리와 색동의 주름치마를 입고 있음이 주목된다. 이들 주변에는 성성(猩猩)과 운문(雲文)이 그려져 있다. 전체적인 포치와 표현에는 마치 어린이의 그림을 대하는 듯한 약간 서툴고 천진한 면모가 드러난다. 특히 크고 둥근 눈을 지닌 소와 직녀를 따르는 강아지의 그림에서는 더욱 그러한 느낌이 강하게 든다. 5세기 초 회화의 고졸함이 재확인된다.

(2) 쌍영총 여주인공 불공도, 거마행렬도

쌍영총의 현실 동벽에 그려져 있는, 여주인공이 불공(佛供)을 드리러 가는 그림은 주인공 부부의 불교 신앙이나 극락왕생을 염원하는 뜻을 보여줄 뿐만 아니라 당시 인물들의 차림새와 인물화의 발달 정도

46 末永雅雄·井上光貞 編, 『高松塚古墳と飛鳥』(東京: 中央公論社, 1972) 및 『朝日シンポジウム 高松塚壁畵古墳』(朝日新聞社, 1972); 綱干善教 外, 『高松塚論批判』(大阪: 創元社, 1974); 김원용, 「高松塚古墳의 問題」, 『韓國考古學研究』(일지사, 1987), pp. 585~591 참조.

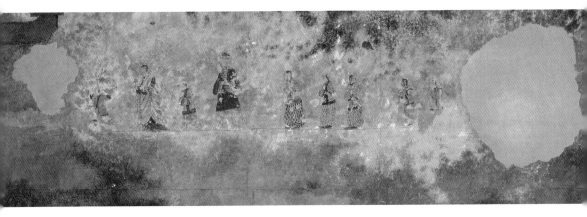

를 가늠하는 데 크게 참고가 된다(도I-73).

　　연기가 나는 향로를 머리에 인 여인, 석장(錫杖)을 짚고 가사(袈裟)를 입은 승려, 시녀, 여주인공인 듯한 귀부인 등이 일렬로 걸어가고 있어 이들이 불공을 드리러 가고 있음을 알 수 있다. 또한 주인공이나 부인이 돈독한 불교 신자였을 가능성이 높다고 생각된다. 그런데 이 그림에서도 주인과 승려는 크게 그려져 있는 반면에 다른 두 여인들은 작게 그려져 있어 위계적 차등 표현을 뚜렷하게 드러낸다. 이 때문에 마치 두 사람씩 짝을 지어 걸어가고 있는 듯한 시각적 착각을 불러일으킨다. 그런데 여인들은 춤이 긴 반코트 모양의 저고리를 오른쪽으로 여며 입었고 주름이 잘게 접힌 긴치마를 착용하였다. 특히 가장 크게 표현된 귀부인이 입은 검은색 상의에는 빨강 깃과 끝동이 달려 있고 단에는 붉은색 무늬가 그려져 있어 멋이 넘친다. 이처럼 쌍영총의 인물들이 입은 옷들은 고도로 세련되어 있으며, 그 표현도 종래의 벽화들과는 달리 대단히 숙달된 수준을 보여준다. 또한 승려의 가사에도 파상(波狀)의 붉은색 띠무늬가 두드러져 있어 불교와

붉은색의 관계를 엿보게 한다. 귀부인의 뒤에는 크고 작은 크기의 남자들이 다섯 명 따르고 있는데 이들 중 앞의 세 명은 고구려 특유의 점무늬 바지저고리를 입고 있으며, 이러한 복장은 수산리 고분벽화와 무용총의 벽화에서도 간취된다.

고구려 문화와 인물화의 발달된 면모는 쌍영총의 연도 동벽에 그려진 거마행렬도(車馬行列圖)에서도 잘 엿볼 수 있다(도I-57). 이곳의 세 여인들도 춤이 길고 아름다운 저고리와 잔주름 치마를 입었는데 머리에는 똑같이 건괵(巾幗)을 쓰고 있다. 또한 이들은 모두 가슴에 모은 소매 속에 손을 감춘 채로 오른편의 남자를 바라보고 있다. 얼굴의 양볼에는 하나같이 붉은색 둥근 연지를 찍은 모습이다. 우리나라에서 연지의 역사가 오래인 것을 이로써 분명히 알 수 있다. 아름다운 얼굴에 성장을 한 이 세 명의 여인들은 자세와 차림새에서 서로 쌍둥이처럼 비슷하지만 이들의 얼굴에는 개인별 생김새와 표정의 차이가 드러나 있어서 이전의 벽화들보다 발달된 인물화의 양상을 보여준다.

이 세 여인들이 바라보고 있는 남자의 얼굴에도 얘기를 하는 듯한 표정이 잘 드러나 있다. 이 남자도 긴 저고리와 바지를 입고 있는데 저고리는 여인들의 경우와 마찬가지로 우임을 하고 있다. 평양 지역에서는, 고구려식 좌임을 했던 통구 지역과는 달리 고구려 옷에 중국적 우임을 하고 있었음이 재확인된다. 그리고 이 남자는 위쪽 끝이 둥글게 되어 있는 관모를 쓰고 있는데 이것이 혹시 발해의 정효공주(貞孝公主, 757~792)의 묘에 그려진 인물들이 쓴 관모의 시원 형태가 아닐까 여겨진다(도I-74).

이 세 여인들과 남자의 위쪽에는 말을 탄 무사와 우교차가 그려져 있다. 먼저 무사를 보면, 목을 포함하여 전신을 보호해 주는 찰갑

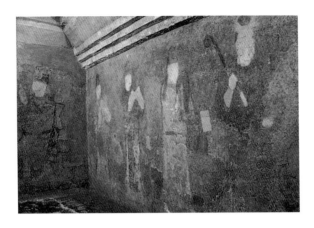

도I-74
〈인물도〉, 정효공주
묘 현실 동벽, 발해
8세기, 중국 길림성
화룡현

(札甲)을 입고 털장식이 달린 투구를 썼으며, 마갑(馬甲)과 마면갑(馬面甲)을 입힌 말을 타고 달리고 있다. 왼손은 고삐를 잡고 오른손은 갈래 진 깃발이 달린 기다란 창을 움켜쥐고 있다. 당당하고 씩씩한 무사의 모습이 역연(歷然)하여 고구려의 기상과 특성을 실감케 한다. 당시 고구려 인물화의 또 다른 면모를 엿볼 수 있다.

그런데 이 말의 안장 뒤쪽에는 꼬불꼬불한 연결쇠가 달려 있고 그 끝에는 세 갈래진 장식기가 바람에 펄럭이며 고구려 미술의 한 특성인 속도감을 잘 나타내고 있어 주목된다. 이 꼬불꼬불한 연결쇠는 가야 지역에서 출토된 바 있고, 또 거기에 매달린 깃발 모양을 나타낸 토마(土馬)는 일본에서 발굴되고 있어서 이 당시의 고구려 문화가 가야와 일본에까지 널리 파급되어 있었음을 분명히 해준다.[47]

이 개마무사의 위쪽에 보이는 우교차도 관심을 끈다. 우선 소의 모습을 보면, 어깨가 넓고 강인한 한국 소의 전형을 나타내고 있으며, 덕흥리 벽화고분에 그려진 소들보다 훨씬 특성 있게 묘사되어 있다 (도I-59와 비교). 또한 이곳의 소와 비슷한 것은 무용총 수렵도에서도 찾

아볼 수 있다. 우교차는 주황색의 곡개(曲蓋)를 덮고 옆면에 창이 나 있는 수레와 다시 이것을 덮듯이 가린 ∧ 모양의 평산개(平傘蓋)로 짜여 있다. 잘 꾸며진 우교차임을 누구나 알 수 있다. 이와 유사한 우교차의 모습은 이미 덕흥리 벽화고분의 전실과 현실 사이의 통로 동벽에 그려진 우교차에서 보았다(도1-59). 이 둘은 대단히 비슷하지만, 쌍영총의 것이 훨씬 사치스럽게 꾸며져 있으며, 또 수레바퀴가 작아진 대신에 그 테의 두께가 현저하게 두꺼워진 점이 큰 차이이다. 우차의 바퀴가 이처럼 변한 것은 소가 끄는 것이기 때문에 속도보다는 바퀴의 견고성이 더 중시되었던 데에 연유했을 가능성이 클 것이다.

쌍영총의 벽화에서 또한 빼놓을 수 없는 것은 연도의 서벽에 그려져 있는 유명한 기마무사상이다(도1-56). 두 개의 기다란 새 깃을 꽂은 관모를 쓰고, 왼손으로는 고삐를 잡아 쥐고 오른손엔 채찍을 거머쥔 채, 당당하고 품위 있는 얼굴의 무사가 적당한 속도로 말을 몰고 있다. 왼쪽 무릎 위에는 각궁(角弓)을 반쯤만 낀 활집을 매달고 등에는 화살을 잔뜩 꽂은 살통을 메고 있다. 말은 입에 재갈이 물려 있고 몸에는 장식된 마구들이 부착되어 있다. 이 기마무사상은 구체적이고 사실적인 묘사가 뛰어날 뿐 아니라 무사와 말이 각기 개성이 있고 기운생동하도록 표현되어 있어서 당시의 인물화에 상당한 진전이 있었음을 확인하게 된다.

이처럼 쌍영총의 벽화는 그 이전의 안악 3호분, 덕흥리 벽화고분, 약수리 벽화고분 등에 비하여 훨씬 발전되었음을 알 수 있다. 뛰어난

47 가야 지역에서 출토된 꼬불꼬불한 연결쇠는 국립경주박물관에 소장되어 있다. 그리고 깃발 달린 일본 출토의 토마(土馬)는 『朝鮮日報』(1988. 2. 11. 토), 5면의 기사 및 도판 참조.

사실적 묘사, 개성이 두드러진 표현, 고구려적인 특성의 구현 등이 특히 돋보인다. 이러한 의미에서 쌍영총의 벽화는 평양 중심 지역의 벽화 발달에서 하나의 뚜렷한 획을 긋는다고 볼 수 있다.

(3) 무용총 접객도, 무용도

무용총의 벽화 중에서 앞서 이미 살펴본 수렵도와 함께 크게 주목되는 것은 현실의 북벽에 그려진 접객도와 현실의 동벽에 표현되어 있는 무용도이다(도I-18, 19). 먼저 북벽에 그려져 있는 접객도를 살펴보기로 하겠다. 장막을 걷어 올린 널찍한 실내에 주인공이 내방한 두 사람의 승려와 의자에 앉아 얘기를 나누고 있다. 주인공과 그의 시자들은 장방의 오른편에, 두 명의 승려들은 왼편에 그려 넣어 대강 대칭이 이루어져 있다. 주인공과 첫째 승려 사이에는 반쯤 무릎을 꿇고 음식상을 주인에게 바치는 하인이 그려져 있어 대칭구도의 중심을 이루고 있다. 그러나 주인공이 승려들보다 약간 크게, 그리고 그의 음식상과 음식의 양도 승려들의 것들보다 좀더 크고 많게 묘사되어 있어 당시의 철저한 위계적 차등 표현을 다시 확인하게 된다.

주인공은 붉은 선(襈)이 달린 검은색 저고리에 허리띠를 매었고 붉은 점무늬가 있는 통이 넓은 바지를 입은 채 공수(拱手)를 하고 있다. 손을 들어 얘기하고 있는 승려의 모습으로 보아 주인공은 공손한 자세로 설법을 경청하고 있는 듯하다. 이곳의 시자들은 모두 점무늬가 촘촘히 나 있는 긴 저고리와 바지를 입었으며 주인공과 마찬가지로 통구 지방의 고구려 전통대로 저고리를 여미고 허리띠를 매고 있다. 그런데 이들은 고구려의 전형적인 좁은 바지를 입고 있는 데 반하여 주인공은 고구려의 복식을 하고 있으면서도 바지의 통만은 넓게 만들어진 관고

(寬袴) 또는 대구고(大口袴)를 입고 있음이 주목된다.[48] 이 점은 주인공
과 시자들 사이의 신분에 따른 바지폭의 차이를 말해주는 것이라 하겠
다. 이것은 또한 5세기경 통구 지역에서 고구려 문화의 양상을 이해하
는 데에도 참고가 될 듯하다. 한편 승려들은 검은색 가사 밑에 주름이
잡힌 치마를 받쳐 입고 있어 당시의 승복을 알 수 있게 한다.

그런데 이 접객도의 경우 모든 인물들이 측면관으로 표현되어
있는 것은 대강의 대칭구도와 함께 주목된다. 이러한 측면관은 고대
인물화에서 보편적으로 찾아볼 수 있는 것으로 고구려의 회화에서
도 제일 흔하게 보인다. 그러나 이미 부부초상화들에서 보았듯이 주
인공만은 정면을 향한 자세로 그릴 수도 있었음 직한데 그러지 않았
다. 아마도 부부초상의 경우와는 달리 이 경우에는 주인공에게 불법
과 그 대변자인 승려의 비중이 매우 컸고, 또 설법을 하고 듣는 장면
이기 때문에 다른 벽화에서와 달리 예외적으로 대칭구도가 채택되었
고 측면관이 준수되었던 것이 아닐까 생각된다. 특히 이러한 대칭구
도는 이미 본 벽화들에 나타나는 전형적인 삼각구도와 차이를 드러
내는 것으로 주목된다. 또한 이와 함께 이 무용총에는 주인공 초상이
나 부부상이 그려져 있지 않은 점도 큰 변화의 하나로 주목된다. 이러
한 점들도 이 고분의 벽화에서 볼 수 있는 비교적 세련된 솜씨와 함
께 이 고분의 연대를 4세기로 올려 보기 어렵게 한다. 5세기로 보는
것이 합당하다고 생각한다.

그리고 이 현실 북벽의 틀을 이루고 있는 목조건축의 표현, 장막

48 석주선, 「한국복식의 변천」, 『韓國의 美: 衣裳·裝身具·袴』(국립중앙박물관, 1988),
 pp. 119~120 참조.

위에 일정한 거리를 두고 그려져 있는 삼각형, 화염문 등은 옆에 위치
한 각저총과의 친연성을 분명히 해준다(도 I-16과 비교). 또한 먹선으로
벽면을 상하로 구분하여 위쪽에 접객도를 표현하고 아래쪽에는 열 지
어 서 있는 인물을 그려 넣은 벽면의 상하 분획은 덕흥리 벽화고분, 약
수리 벽화고분, 수산리 벽화고분 등에서 볼 수 있는 전통이라 하겠다.

무용총의 벽화 중에서 또한 빼놓을 수 없는 장면은 이 고분의 명
칭의 근거가 된 무용도이다(도 I-19).[49] 현실의 동벽에 그려져 있어 서벽
의 수렵도와 마주하고 있는 이 무용 장면은 고구려 인물화의 또 다른
면모를 보여준다. 북벽에 인접해 있는 이 벽의 중앙에는 위쪽에 무용
수가, 아래쪽에는 말을 탄 주인공이 그려져 있어 화면을 좌우로 양분
하고 있다. 좌반부의 공간에는 두 채의 기와집이 위아래에 그려져 있
는데 위쪽 집에서는 음식을 든 세 명의 여인들이 줄지어 나오고 있다.
이 여인들은 북벽 쪽을 향하고 있어서 북벽의 접객도와 연결된 듯이
보이기도 하지만 양 벽 사이에 기둥이 그려져 있는 것으로 보아 그렇
게 보기는 어려울 것 같다. 이 동벽의 우반부에는 위쪽에 무용수들이,
그리고 아래쪽에는 기타 인물들이 묘사되어 있다. 이처럼 동벽의 그
림도 말 탄 주인공을 중심으로 하여 좌우로 반분되어 있고 대강 보아
대칭을 이루고 있음을 볼 수 있다. 이 점은 이미 본 북벽의 접객도에
서도 확인된 바 있다.

이 동벽 전체는 이처럼 반분되어 있어 통일감을 잃고 있으며 나
타내고자 하는 내용이 명확치 않다. 아마도 주인공을 위한 연회 장면
이 아닐까 생각된다. 즉 좌반부의 그림은 연회에 필요한 음식을 내가
는 장면이고, 우반부의 그림은 가무 장면을 나타낸 것으로 추측된다.
주인공이 말을 타고 있는 것으로 보아 승전을 하고 돌아왔거나 어떤

큰일을 하고 온 것임을 나타내고 있는 듯하다. 특히 말을 탄 주인공이 우반부의 무용수들과 인물들을 향하고 있어 이 장면은 주인공을 위한 가무 행사임을 알 수 있다. 이 우반부의 위쪽에는 일렬을 이룬 다섯 명의 무용수들 외에도 더 위쪽에 도창(導唱)으로 보이는 또 한 사람의 무용수와 거의 박락된 또 다른 인물의 존재가 보인다. 그리고 우반부의 아래쪽에는 일렬로 늘어선 일곱 명의 남녀 인물들이 자유로운 모습을 하고 있다.

주인공은 변(弁)이나 절풍(折風)으로 생각되는 것을 쓰고 검은 저고리를 입고 있어 북벽의 접객도에 보이는 주인공 모습을 연상시킨다. 말을 탄 주인공의 앞쪽에는 한 마리의 강아지가 말과 같은 방향을 향하여 앉아 있어 풍속화적인 분위기를 높인다. 이처럼 강아지가 등장하는 장면은 안악 3호분의 주방도, 각저총의 씨름도 등에서도 보인다(도I-6,17).

동벽의 그림 중에서 가장 관심을 끄는 것은 무용수들의 모습이다. 이들은 모두 점무늬가 촘촘한 저고리와 바지를 입고 허리끈을 매었다. 저고리는 왼쪽으로 여며져 있고 소매가 길며 바지는 통이 좁다. 이들 중에서 두 여인은 바지 위에 주름치마를 입고 겉에는 다시 긴 포(袍)를 겹쳐 입고 있다. 고구려식 복식과 고구려화한 중국 전래의 포의 착용이 주목된다. 그런데 이 무용수들이 입은 저고리와 포의 소매는 유난히 길어서 눈길을 끄는데 이는 아마도 무용복의 특수성 때문이 아닐까 생각된다.

49 고구려인들이 가무를 즐겼음은 널리 알려져 있는 것으로 이를 소재로 한 그림이 무용총과 장천 1호분에 나타나 있다. 方起東, 「集安高句麗墓壁畵中的舞樂」, 『文物』(1980. 7), pp. 33~39 참조.

무용수들의 표현은 고졸성을 꽤 강하게 보여준다. 우선 팔들이 모두 왼쪽 겨드랑이에서 돌출한 것처럼 표현되어 있어 합리성을 결여하고 있을 뿐만 아니라 작은 얼굴들도 서로 비슷할 뿐 개성이 보이지 않는다. 그러나 열 지어 선 다섯 명의 무용수들을 완벽한 수평선상에 세우지 않고, 처음 세 명은 엇비스듬하게 사선을 이루게 하고 뒤의 두 명만 수평을 이루게 포치하여 변화를 주고 있는 것은 괄목할 만하다.

전반적으로 이 동벽의 그림은 서벽의 수렵도에 비하여 수준이 떨어짐을 보여준다. 이는 동벽과 서벽의 화가가 동일인이 아님을 뜻하며, 또한 고구려 벽화의 제작이 적어도 경우에 따라서는 한 사람에 의하지 않고 몇 사람의 분업 아래 공동 제작되었을 가능성이 있음을 시사하는 것이라 하겠다. 따라서 화가에 따른 솜씨의 차이가 같은 고분의 벽화, 같은 시대의 벽화에서 나타날 수 있음을 알 수 있다. 아무튼 무용총의 벽화는 동벽의 벽화에서처럼 아직 고졸성을 강하게 지니고 있으면서도 서벽의 수렵도에서처럼 상당히 활력에 넘치고 세련된 면모를 보여주는 등 복합적인 성격을 띠고 있다.

(4) 수산리 벽화고분 주인공 부부 곡예감상도

쌍영총과 연대나 벽화의 여러 가지 양상이 매우 엇비슷한 것이, 1971년에 발견된 평안남도 강서군 수산면 수산리 소재의 수산리(修山里) 벽화고분이다. 판석으로 된 단실묘로 남쪽에 연도가 나 있으며 방대형 분구(方臺形墳丘)를 지었다. 이처럼 다실묘나 이실묘가 아닌 단실묘이기 때문에 인물풍속화를 그려 넣는데 화면 공간이 극히 제한을 받을 수밖에 없다. 그래서 벽면을 가로로 긴 문양띠로 상하 양분하여 화면 공간을 효율적으로 활용하였다.

이 수산리 벽화고분은 북벽에 부부초상이 그려져 있어 약수리 고분 및 쌍영총과 비교되고, 동벽 하부에는 주인공의 행렬도가 묘사되어 있어 안악 3호분·덕흥리 벽화고분·약수리 벽화고분·대안리(大安里) 1호분·팔청리(八淸里) 벽화고분과 비교된다.[50] 또한 여인들의 옷차림은 쌍영총·무용총·안악 3호분과 비교되며, 서벽 상부에 표현된 곡예 장면은 약수리 벽화고분 및 팔청리 벽화고분과 비교된다. 이것들을 종합하여 보면 수산리 고분의 연대는 대체로 5세기로 판단되고 있다.

수산리 벽화고분의 그림들 중에서 가장 잘 알려져 있고 관심을 끄는 것은 서벽 상부에 그려져 있는 곡예 장면과 그것을 감상하는 주인공 부부의 모습이다(도 I-58). 이 장면에서 주인공과 부인은 서벽에, 곡예 장면은 남벽 서측에 연이어 그려져 있다. 곡예는 위편에 긴 나무다리 걷기를 하는 장면을, 아래편에 "다섯 개의 둥근 고리와 둥근 고리가 달린 막대기를 엇바꾸어 던지는 사람들"[51]로 이루어져 있다. 이 곡예사들은 활동에 간편하도록 바지를 각반으로 감싼 듯하며, 주인공 부부와 시자들과는 달리 좌임의 상의를 입고 있어 흥미롭다. 이로 보면 이들은 어쩌면 주인공 부부를 위해 멀리 통구 지방으로부터 왔는지도 모르겠다.

그런데 곡예 장면 중에서 긴 목족(木足)을 타고 재주를 부리는 소년 같은 인물은 머리를 양쪽 귀 쪽에서 묶었는데 이러한 머리모양은 백제의 아좌태자(阿佐太子)가 그렸다고 전해지는 〈쇼토쿠태자와 두 왕자상[聖德太子及二王子像]〉의 좌우 왕자들이 하고 있는 머리와 비슷

50 김기웅, 『韓國의 壁畵古墳』, p. 79 참조.
51 위의 책, pp. 87~88 참조.

도I-75
〈곡예감상도〉 세부,
수산리 벽화고분 현실
서벽

도I-76
필자미상(전 아좌태자),
〈쇼토쿠태자와 두
왕자상〉, 아스카시대
7세기 말경, 지본설채,
125×50.6cm,
일본 궁내청 소장

하여 주목된다(도I-75,76).⁵² 고구려 소년들의 머리매무새가 백제나 일본에까지 전파되어 영향을 미치게 되었던 것으로 보인다.

주인공은 어린 소년처럼 보이는 시자가 받쳐 든, 자루가 구부러지고 긴 검은 색의 일산(日傘)을 받고 측면관으로 서서 보고 있다. 현대 여성들의 웨딩드레스처럼 길게 늘어지고 넓게 퍼진 누런색의 장포를 입었는데 소매는 넉넉한 모습이며 깃과 소매와 끝동에는 검은색의 선이 달려 있다. 머리에는 검은색의 관을 쓰고 있다. 그의 차림새는 마치 군왕과 같은 모습이다.⁵³ 주인공 뒤에 일산을 든 동자 같은 시종이 있고 그 뒤에 검은 저고리와 점무늬가 있는 통이 넓은 바지를

입은 시자가 서 있는데 그는 신분이 꽤 높은 듯 주인공 부부와 비슷한 크기로 그려져 있다. 그가 입고 있는 옷은 쌍영총 주실 동벽에 그려져 있는 여주인공 불공행렬도 중의 점무늬 옷을 입은 시종들과 비슷하다(도I-73과 비교).

이 사람 뒤에 주인공의 부인이 서 있는데 머리 뒤에는 주름치마를 입은 시녀가 받쳐 든 검은색 일산이 보인다. 남자 주인공은 남자 시자가, 부인은 시녀가 모시고 있어 철저한 남녀유별을 나타낸다. 부인은 얼굴에 연지를 찍었으며 붉은색 옷깃과 소매 끝동이 있는 검은색 저고리와 색동으로 된 주름치마를 입고 있다. 이러한 색동의 주름치마는 이미 덕흥리 벽화고분에 그려진 여주인공의 우교차 뒤를 따르고 있는 두 여인들에게서 보았다(도I-59). 이러한 주름치마는 또한 일본 다카마쓰즈카 벽화에 나타나는 여인들도 입고 있어 고구려 복식의 일본 전파를 알 수 있다.[54] 이처럼 여러 가지 색으로 된 색동의 주름치마는 늦어도 5세기 초부터 유행하기 시작하였고 멀리 일본에까지 영향을 미쳐 다카마쓰즈카가 축조되었던 7세기 말~8세기 초까지 이어졌음을 알 수 있다.

이 부인 뒤에는 다섯 명의 여인들이 따르고 있는데 이들은 모두

52 朱榮憲, 「高句麗古墳壁畵を語ろ」, 『阪急文化セミナ-10周年紀念 國際シンポジウム: 高句麗と日本古代文化』(1985. 9. 14), p. 12.

53 이 수산리 곡예감상도에 보이는 주인공의 모습은 돈황 막고굴 220굴 동벽 남측에 그려진 〈유마경변상도〉 중 문수보살 밑에 보이는 제왕과 유사하여 흥미롭다. 이 220굴에는 정관(貞觀) 16년(642)의 제명(題銘)이 있어 초당시대에 축조된 것으로 믿어지며, 따라서 수산리 고분보다 연대가 뒤짐을 알 수 있으나 두 인물들 사이에는 모습, 동작 등에서 흡사함을 나타낸다. 石嘉福·鄧健吾, 『敦煌への道』, p. 109, 110의 도판 참조.

54 이 글의 주 46에서 인용한 책들의 도판 참조.

얼굴에 연지를 찍었으며 춤이 긴 저고리와 흰색의 잔주름 치마를 입고 있다(도I-72). 이 다섯 명의 여인들은 그 차림새가 대체로 앞에서 본 쌍영총 연도 동벽에 그려진 여인들과 매우 흡사하다. 머리모양, 볼에 연지를 찍은 모습, 좁은 어깨, 가슴에 손을 모은 모양, 검은색 단이 달린 춤이 긴 저고리와 잘게 주름 잡힌 치마, 정면을 향한 채 약간 측면으로 몸을 튼 듯한 자세 등이 서로 매우 비슷하다(도I-57과 비교). 이것은 결국 쌍영총과 수산리 고분의 축조 연대가 비슷함을 말해준다. 이 점은 이 밖에도 벽면과 천장을 구분 짓는 창방과 그 안에 그려진 파상평행유운문(波狀平行流雲文)이 서로 유사한 점에서도 재확인된다.

　　이와 같이 수산리 벽화고분은 쌍영총과 함께 5세기 고구려의 활달하고 당당하며 세련된 인물화의 면모를 잘 보여준다. 그 이전의 약간 어설픈 듯한 표현과는 달리 매우 숙달된 양상을 나타내고 있어서 5세기에 이르러 고구려의 회화는 높은 수준에 이르렀음이 확인된다.

라. 투기도

고구려인들의 기질과 고구려 회화의 특성을 잘 드러내는 것으로 수박(手搏)이나 씨름 등의 투기(鬪技) 장면을 묘사한 그림들이 있다. 이러한 그림들은 힘과 재주를 겨루는 장면을 묘사하고 있다.

(1) 안악 3호분의 수박도

투기 장면을 보여주는 고구려의 벽화 중에서 제일 먼저 관심의 대상이 되는 것은 안악 3호분의 전실 동벽 상부에 그려져 있는 수박도이다(도I-9). 두 인물이 공수나 태권도로 여겨질 수도 있는 수박희(手搏戱)를 하고 있는데 그 표현이 매우 허술하여 주인공 부부초상이나 대행렬도

를 그린 화가의 솜씨로 보기가 어렵다. 아마도 비교적 덜 중요한 그림 이기 때문에 다소 솜씨가 떨어지는 화공이 그린 것이 아닐까 추측된 다. 이렇게 본다면 안악 3호분의 벽화는 한 사람에 의하여 제작된 것 이 아니라 몇 사람이 분담하여 그렸을 가능성이 높다고 하겠다.

아무튼 이 인물들의 신체적 특성과 동작의 표현은 어설프게 느 껴진다. 그런데 주목되는 것은 왼편의 인물은 코가 유난히 크고 구부 러져 있어서 상대의 인물과 차이를 드러낸다. 아마도 서역인일 것으 로 판단된다. 이는 신체가 장대하고 용맹한 서역인과 겨루어서도 이 길 수 있었던 주인공의 힘을 상징적으로 표현한 것일 가능성이 높다 고 생각되는데 무용총의 수박희와 각저총의 씨름도에서도 이와 유사 한 표현을 볼 수 있다(도I-77, 17). 특히 각저총의 씨름도에 그려진 왼편 의 인물은 유난히 큰 눈과 매부리코를 지니고 있어 서역인일 가능성 이 특히 높은데, 이 안악 3호분의 수박도도 역시 그러하다. 이 점은 안 악 3호분을 비롯한 많은 고구려의 벽화고분에 나타나는 말각조정, 신 수·서조·영초 등의 서역적인 요소들과 함께 주목을 요하는 일이라 고 본다.[55]

(2) 각저총의 씨름도

투기도의 대표적인 예는 각저총 현실 동벽에 그려져 있는 씨름 장면 이다(도I-17). 벽면의 중앙에 큰 나무가 한 그루 비스듬히 솟아올라 화 면을 좌우로 양분하여 좌반부에는 세 개의 보주(寶珠)로 장식된 집과 운문(雲文)들을, 우반부에는 맞붙어 씨름하는 인물들과 이들을 지켜

55 고구려를 비롯한 삼국시대의 미술에 보이는 서역적인 요소들에 관하여는 김원용, 「古代韓國과 西域」, 『韓國美術史研究』, pp. 42~73 참조.

보는 노인과 강아지를 표현하였다. '손바닥 위에 주먹밥을 올려놓은 듯한' 모습의 나무에는 검은색의 새들이 씨름 장면을 구경하듯 묘사되어 있다. 이곳의 나무, 집, 운문 등은 모두 무용총의 것들과 유사하다. 또한 화면을 반분하는 것도 무용총의 현실 동벽의 무용도와 상통한다.

그런데 이 각저총의 그림에서는 주제를 나무 밑에 표현하고 있어 일종의 수하인물도(樹下人物圖)의 유형을 보여준다. 두 명의 장사가 맞붙어 씨름을 하고 있는데 이들은 간단한 하의와 샅바를 착용하고 있다. 오른쪽 장사는 전형적인 한국 사람의 모습이지만 왼편의 인물은 눈이 유난히 길고 크며 매부리코를 지니고 있어 서역인을 연상시킨다. 아마도 각저총의 주인공이 신체가 장대한 서역인과 대결하는 장면을 보여주는 것인 듯하다. 즉 주인공이 신체가 장대한 서역인을 이길 정도로 힘이 세고 담력 있는 무사였음을 표현한 것이라 생각된다. 이들 옆에는 지팡이를 짚은 노인이 서 있고 위에는 또 하나의 운문이 그려져 있다. 나무로 경계 지어진 오른쪽의 씨름 장면만을 보면 삼각구도의 전통이 아직 남아 있음이 엿보인다. 또한 연령, 개성 등의 표현이 두드러져 보인다. 그리고 장사들의 하체는 굵고 튼튼한 모습이다. 이러한 모든 점들은 이 각저총의 화가가 꽤 솜씨 있던 인물이었음과 고구려의 인물화가 각저총 축조기에 이르러 높은 수준에 올라 있었음을 확인시켜준다. 또한 나무의 표현에는 몰골법이, 인물의 묘사에는 구륵법이 구사되어 있는 것도 주목된다. 그리고 측면관이 인물들의 표현에서 여전히 지배적인 경향으로 남아 있음을 볼 수 있는데 전통성과 함께 주제의 성격 및 묘사의 용이성에 연유한 것으로 보인다.

(3) 무용총의 수박도

고구려적인 힘과 활력을
잘 표현하고 있는 투기의
장면은 무용총 현실 북벽
천장 받침에 그려져 있는
수박도(또는 태권도)이다
(도I-77). 이곳의 두 장사들
도 각저총 씨름 장면의 장
사들처럼 간단한 하의와
샅바를 착용하고 있는데

도I-77
〈수박도〉, 무용총 현실
북벽, 고구려 5세기경,
중국 길림성 집안시

모두 힘이 넘쳐 보인다. 두 사람이 서로 떨어져 한 팔은 상대를 향하
여 힘차게 뻗고 다른 한 팔은 다음 공격을 위하여 접은 채로 대결의
자세를 취하고 있다. 적을 대하고 있는 긴장된 표정, 강인해 보이는
턱, 가슴과 장딴지에 두드러지게 보이는 근육 등이 특히 왼편의 인물
에서 현저하게 드러난다. 인물의 사실적 묘사는 약간 미숙하지만 힘
과 긴장감의 표현에는 제법 성공하고 있음을 보여준다. 약간의 담채
가 곁들여져 있지만 마치 백묘화를 보는 듯한 느낌을 준다.

(4) 장천 1호분의 씨름도

고구려의 씨름 장면은 각저총 이외에 이미 소개한 장천 1호분의 수렵
과 야유 장면에서도 보인다(도I-21,71). 여기에서는 씨름이 수렵과 야
유 장면의 한쪽 구석에 나타나 있어 소극적으로 다루어진 느낌이 들
지만, 반면에 고구려인들은 수렵이나 야유회 등 기회 있을 때마다 씨
름을 하거나 태권도를 겨루거나 했음을 보여주는 예가 된다. 이곳의

씨름꾼들은 서로 붙들고 서서 다리를 걸어 쓰러뜨리려는 모습을 하고 있다. 이들은 끝에 검은 깃이 붙어 있는 하의를 입고 있고 검은 띠를 매고 있는데 하체가 굵고 튼튼해 보인다. 이는 장사들의 신체적인 특징과 힘을 표현하기 위한 것이라고 볼 수 있다. 이 장사들은 그러나 얼굴은 작게 표현되어 있어 신분이 높지 않은 인물들임을 나타낸다. 각저총, 무용총, 장천 1호분을 위시한 고분의 벽화들에서 신분 낮은 인물들은 신체에 비하여 얼굴이 아주 작게 표현되어 있음을 확인할 수 있다.

이상 검토한 바와 같이 투기 장면을 묘사한 그림들은 힘과 무예를 중시하던 고구려인들의 기질과 고구려 회화의 특성을 드러낸다. 그러나 각저총의 경우를 제외하고는 이러한 투기도들은 대부분 솜씨가 떨어지는 화가에 의해 제작되었거나 주요 벽면을 벗어난 화면에 그려져 있어 그 특성이 충실히 부각되지 못하는 측면이 있다. 그리고 투기에 임하는 두 인물들 중에서 한 사람은 코가 크고 눈이 큰 서역 계통의 인물로 간주되는 점도 주목된다.

마. 신선도

후기에 이르러 단실묘가 지배적이 되고 사신도(四神圖)가 네 벽을 차지하게 되면서 묘주의 생활상을 보여주는 인물풍속도는 거의 그려지지 않게 되었다. 일상생활 속의 인물화는 이처럼 후기가 되면서 사라지게 되었지만 신선(神仙)들의 모습이 도교적 경향과 함께 종종 그려졌으므로 이러한 신선도들을 통하여 6~7세기 고구려 인물화의 양상을 어느 정도 살펴볼 수 있다. 후기의 인물화를 이해하는 데 참고가 되는 그림으로는 신선도 이외에도 비천, 인면사신(人面蛇身)의 복희·

도I-78
〈비천도〉, 강서대묘
현실 천장 받침,
고구려 7세기 초,
평안남도 남포시
강서구역

여와 등이 있지만 성격상 통상적인 인물의 모습과 거리가 많이 있으
므로 이곳에서는 되도록 고찰에 포함시키지 않겠다. 그리고 후기 이
전에도 무용총의 경우에서 대표적으로 볼 수 있는 바와 같이 신선도
가 그려졌던 것이 사실이지만[56] 이곳에서는 신선의 연구가 목적이 아
니므로 그것들에 대한 고찰은 생략하고 후기의 신선도에 한정하여
살펴보기로 하겠다.

후기의 고분들 중에서 참고가 될 만한 신선도를 가장 풍부하게
지니고 있는 것은 집안 오회분 4호묘와 5호묘이다. 이 고분들은 단
실묘로서 7세기에 축조된 것으로 추정되는데, 수신(燧神), 야철신(冶
鐵神), 제륜신(製輪神), 농신(農神), 각종 악기를 연주하는 신들, 용이나
학을 탄 신 등 다양한 신선들의 모습이 그려져 있다.[57] 전반적으로 4
호묘의 벽화가 5호묘보다 세련되어 있으므로 이 4호묘 벽화 중에서

56 『高句麗文化展』, 圖 76의 승학신도(乘鶴神圖) 참조. 학을 탄 신선이 또 다른 두 마리의
 학들을 앞세우고 고삐를 물려 몰면서 날고 있는 모습이다.
57 위의 책, pp. 78~82의 도판들 참조. 또한 吉林省文物工作隊, 「吉林集安五盔墳 四號墓」,
 『考古學報』(1984, 1期), pp. 121~136 및 도판 참조.

대표적인 몇 작품만을 간략하게 살펴보기로 하겠다.

먼저 집안 오회분 4호묘의 천장 1층 말각에 그려져 있는 수신(燧神)과 야철신의 그림이 주목된다(도Ⅰ-45,46). 화면의 중앙에 입을 크게 벌리고 머리와 몸을 뒤튼 채 서 있는 청룡을 표현하고 그 좌우의 공간에 각기 수신과 야철신을 그려 넣었다. 왼편에는 두 그루의 나무들이 이룬 공간에 수신의 모습이 그려져 있는데 얼굴은 길고 넙적하며 긴 머리와 옷자락들이 바람에 휘날리고 있다(도Ⅰ-45). 이 수신은 길고 넓은 소매가 달린 장포를 입고 있는데 마치 춤추는 듯한 자세이며, 소맷자락과 옷자락들이 바람에 나부끼고 있다. 이 때문에 동적인 느낌을 강하게 풍기는데, 이 점은 강서대묘의 비천상이나 진파리 1호분의 비운연화문(飛雲蓮花文)에서 느낄 수 있는 것과도 같아서(도Ⅰ-78,29와 비교) 고구려 후기의 공통된 특색임을 알 수 있다. 얼굴도 초기나 중기의 인물들에 비하여 훨씬 개성과 특징을 잘 드러내고 있다. 뒤로 날리는 소맷자락들 사이에는 불을 나타내는 붉은 화염이 보인다.

야철신은 나무 밑에서 무엇엔가 걸터앉아 오른손에 망치를 들고 모루 위에 놓인 벌겋게 달구어진 쇠를 두드리며 일을 하고 있는데 작업에 편리하도록 소매가 짧은 저고리와 다리가 드러나는 짧은 바지를 입고 있다(도Ⅰ-46). 저고리는 합임으로 되어 있고 노란색의 깃이 달린 담흑색이다. 앉음새, 동작 등이 흠잡기 어려울 정도로 자연스러운 모습이어서 종래의 고졸함을 찾아보기 어렵다. 후기에 이르러 고구려 인물화의 수준이 현저하게 높아졌음을 이에서 확인하게 된다. 그리고 반원을 긋는 나무의 밑에 주제를 표하는 수하인물화적인 경향은 이미 각저총의 씨름 장면에서 본 바 있다(도Ⅰ-17과 비교). 이로써 구성상의 전통을 확인하게 된다.

이 4호묘의 야철신과 모서리를 경계로 하여 그려져 있는 것이 제륜신의 모습이다(도1-46). 나무가 마련한 공간에 바퀴를 굴리며 달리는 모습을 표현하였다. 역시 노란 동정이 달린 담흑색 포를 입었는데 소맷자락과 옷자락이 갈라져서, 뛰는 동작에 따라 바람에 휘날리고 있다. 발에는 검은색의 큰 신을 신었다. 이 인물의 빠른 동작과 동세 등이 아주 자연스럽고 능란한 솜씨로 묘사되어 있어 화가의 기술과 회화의 발달을 느끼게 한다. 그리고 바퀴는 직경이 크고 테가 가늘어서 앞에서 보았던 어느 수레의 바퀴보다도 효율적으로 발달된 것임을 알 수 있다.

이곳의 나무들은 몰골법으로 그려져 있는데 나무의 모습이 이전의 것들에 비하여 훨씬 사실적이며 진전된 형태를 지니고 있다. 공간의 구획을 담당하는 기능과 함께 형태도 육조풍(六朝風)을 지니고 있다.

이처럼 이 고분은 신선, 수목, 기타의 소재를 능숙하게 표현하는 정확하고 숙달된 묘사력, 넘치는 활력과 힘찬 동작, 선명한 색채 감각 등이 돋보여 7세기에 이르러 고구려의 인물화를 포함한 회화가 크게 발전했음을 확실하게 밝혀준다.

이 점은 이 4호묘의 천장에 그려진 여와(女媧)의 모습에서 재확인된다(도1-79). 머리에 두꺼비인 섬여(蟾蜍)가 든 둥근 월상(月像)을 이고 있는데, 상체는 사람의 모습이며 하체는 뱀의 몸을 하고 있다. 정상적인 인물의 모습은 아니지만 얼굴과 상체의 표현은 고구려 후기 인물화의 수준을 이해하는 데 크게 도움이 된다. 붉은색 저고리에 흰 깃이 달려 있으며 소맷자락은 갈라진 채 나부끼고 있다. 무엇보다도 이목구비가 뚜렷하며 개성이 분명하게 나타나 있다. 얼굴이 약간 길고 희며 미인이다. 마치 살아 있는 고구려 미인을 대하는 듯한 느낌이 든

다. 고구려 후기의 인물화가 이전과 달리 궤도에 올랐음을 다시 확인
시켜준다.

　이제까지 인물화를 중심으로 대강 살펴보았듯이 고구려 고분벽
화는 그 내용이나 화풍 면에서 대단히 풍부하고 괄목할 만한 것이다.
또 시대의 변천에 따라 그 양상이 계속 변화하였고 화풍 면에서는 발
달을 거듭했음을 알 수 있다. 이러한 변화나 발달에 관해서는 이미 앞
서 여러 번 언급하였다. 고분벽화에서 확인할 수 있는 여러 가지 양
상들은 당시 고구려의 일반회화에도 대부분 투영되었을 가능성이 높
고, 또 다른 문화적 요소들과 함께 백제, 신라, 일본 등에 영향을 미쳤
을 것이 확실하다. 다만 고구려의 일반회화나 고구려의 문화적 영향
을 받았던 이 나라들의 화적(畵跡)이 드물어 구체적인 양상의 규명이
어려울 따름이다. 그러나 일본에서 발견된 다카마쓰즈카의 벽화, 쥬
구지(中宮寺) 소장의 〈천수국만다라수장(天壽國曼茶羅繡帳)〉, 호류지(法

隆寺) 소장의 다마무시즈시(玉蟲廚子)의 그림들은 그러한 고구려 영향의 실례로서 주목된다.[58]

3) 맺음말

이제까지 고구려의 고분벽화를 인물화를 중심으로 하여 살펴보았다. 지금까지 살펴본 바와 같이 고구려의 인물화를 위시한 회화는 초기부터 후기에 이르기까지 시대의 흐름에 따라 계속 발전하면서 변화했음이 확인된다.

　　인물화의 주제와 내용은 주인공 초상, 주인공 부부상, 행렬도, 수렵도 등 주인공과 직접 관련된 것들이 초기부터 중기에 걸쳐 활발하게 제작되었지만 후기에 이르면 실제 인물들의 모습은 사라지고 그 대신 여러 신선들이 등장하여 큰 변화를 보여준다. 주인공의 권위와 부귀영화를 보여주는 초·중기의 벽화도 시대의 변천에 따라 점차 간소화되었던 것으로 보인다. 많은 사람과 말이 등장하는 주인공의 행렬도 같은 것이 안악 3호분, 덕흥리 벽화고분, 약수리 벽화고분 등 초기의 고분벽화에 적극적으로 그려지다가 그 후에는 자취를 감추게 된 것은 그 좋은 예이다. 수렵도의 경우도 대동소이하다. 이는 무덤의 내부구조가 다실묘 → 이실묘 → 단실묘로 시대의 흐름에 따라 점차 단순화되었던 것과도 맥을 같이하는 것으로 볼 수 있다. 즉 불필요하게 복잡하고 번거로운 것을 피하면서 꼭 필요한 내용의 표현에 주력

58　안휘준, 『고구려 회화』(효형출판, 2007) 참조.

하려던 실리적 경향과 묘실 및 공간의 축소에 따른 화면의 축소가 합치되었기 때문인 것으로 여겨진다.

주제를 표현하는 방법도 중국적인 것으로부터 고구려적인 것으로 빠르게 변화하였다. 가장 연대가 올라가는 357년 안악 3호분의 주인공 부부를 위시한 인물들의 모습이나 복식이 중국적 요소를 비교적 강하게 드러내고 있으나 그 반세기 뒤인 408년의 덕흥리 벽화고분에 이르면 인물들의 모습과 복식이 더욱 고구려화되었음을 보여준다. 이후 벽화들은 고구려적인 특성을 그 내용이나 표현방법에서 더욱 철저하고 강하게 드러내고 있다. 그러므로 덕흥리 벽화고분이 축조되었던 5세기 초가 고구려 회화나 문화가 고구려화로 치닫게 된 고비로 여겨진다. 안악 3호분과 덕흥리 벽화고분 이후에는 모두루묘(牟頭婁墓)를 제외하고는 주인공에 관한 중국식 묵서명(墨書銘)이 사라진 점이나 인물들이 지위고하를 막론하고 모두 고구려 복식을 착용하고 있는 점, 화풍이 더욱 고구려의 특성을 드러내고 있는 사실 등은 그 증거들이라 하겠다.

고구려의 문화는 평양 지역과 통구 지역 사이에 어느 정도의 차이가 있었던 것으로 생각된다. 평양 지역 고분벽화에 나오는 인물들이 고구려 복식을 착용하고 있으면서도 중국식으로 좌임을 하고 있는 데 반하여 통구 지역에서는 인물들이 고구려적인 좌임을 고수하고 있는 점은 이를 강력히 시사한다.[59] 이로써 보면 평양 지역에서는 중국문화의 수용에 더 적극적이었던 듯하고 통구 지역에서는 고구려 문화의 전통을 강하게 고수하려는 경향을 띠었던 것이 아닌가 추측된다.

고구려의 인물화는 인물의 신분에 따라 크기와 비중을 달리 나타

내는 '위계적 차등 표현'을 강한 전통으로 유지했다. 이에 따라 주인공 초상의 경우 삼각구도가 보편적으로 채택되었다. 많은 인물들이 등장하는 경우에는 대체로 균형을 이루는 대칭구도 등 보다 자유로운 구도가 채택되었다. 이러한 경우에 주인공은 대체로 중심이나 중심축 가까이에 표현되었다. 또한 정면관의 주인공 초상이나 주인공 부부상의 경우를 제외하고는 거의 모든 인물들이 측면관으로 표현되었다. 이러한 점에서 보면 고구려의 인물화는 고대 인물화의 보편적인 특성을 지니고 있다고 할 수 있다.

종교나 사상과 관련하여 보면 고구려의 벽화에 나타나는 인물화는 초기부터 중기에 걸쳐 불교적 색채를 강하게 띠었으나 후기에 이르면 도가적 취향이 현저해졌다. 안악 3호분과 덕흥리 벽화고분의 주인공이 유마거사를 연상시키는 모습을 하고 있는 점 이외에, 무용총의 주인공이 승려들을 접대하고 있는 장면, 쌍영총의 여주인공이 불공을 드리러 가는 장면, 장천 1호분의 예불도와 불보살상, 연화화생도 등은 초·중기의 인물화와 불교의 밀접한 관계를 말해주는 분명한 예들이다. 이와는 대조적으로 후기 고분벽화에서는 통상적인 인물들이 아닌 여러 신선들의 모습이 종종 보이고 있어 도가적 측면을 강하게 보여준다.

고구려의 인물화는 사실적 표현에 충실하였다. 복식이나 각종 기물 등의 충실한 묘사만을 보아도 알 수 있다. 이러한 충실한 사실적 묘사는 시대의 변천에 따라 점차 발달하였다. 초기의 주인공 초상들이 충실한 묘사에 노력을 기울였음에도 불구하고 아직 주인공 특유

59 유송옥, 「高句麗服飾研究」, p. 333 참조.

의 개성을 다른 인물들과 구분하여 표현하지 못했던 데에 비하여 후기의 신선도나 복희·여와 등의 얼굴이 뚜렷하게 개성 있는 표정을 지니고 있는 점에서도 그러한 사실을 확인할 수 있다.

이 밖에도 고구려의 인물화는 고구려의 회화나 미술문화가 일반적으로 나타내는 힘차고 활달하며 동적이고 다소 긴장감이 감도는 특성을 드러낸다. 많은 인물들이 정지된 모습보다는 움직이는 모습으로 표현되어 있는 점에서도 이를 단적으로 엿볼 수 있다. 특히 행렬도, 빠른 속도를 필요로 하는 수렵의 장면, 강한 힘겨루기의 표본인 투기도, 나는 비천과 신선 등의 그림들에서는 고구려 특유의 힘차고 동적이며 긴장된 분위기가 더욱 잘 드러난다. 고구려의 인물화는 이처럼 고구려 문화의 다양한 측면과 특성을 잘 담고 있다고 하겠다. 이러한 고구려의 인물화는 다른 회화나 미술과 마찬가지로 백제, 신라, 가야, 발해, 일본에 전해져 영향을 미쳤을 것으로 판단된다.

4 일본에 미친 고구려 고분벽화의 영향

1) 벽화의 내용

고구려의 고분벽화는 바다 건너 일본에까지 큰 영향을 미쳤다. 이러한 사실을 뚜렷하게 보여주는 대표적인 예는 1972년 3월에 일본 나라현(奈良縣) 다카이시군(高市郡) 아스카(明月香)에서 발견된 다카마쓰즈카(高松塚)의 벽화이다. 이 고분은 회석(灰石)을 다듬어서 석곽을 만들고 그 안에 목관을 안치한 후에 가옥형 천장석으로 덮고 봉토를 씌운 원형의 횡혈식 석곽봉토분이다. 석곽의 크기는 길이가 약 2.655m, 너비는 약 1.035m, 높이는 1.134m이며, 무덤 전체의 크기는 직경이 약 18m, 높이는 약 5m이다.[1] 현재 본래의 고분은 항구적인 보존을 위해 완전히 밀폐되어 있고 그 옆에 원형을 충실하게 재현한 모형이 축조되어 있다.

석곽은 규모가 작고 협소한 편인데 벽면에 회칠을 한 후 남녀군상(男女群像), 사신(四神), 일상과 월상을 채색을 써서 표현했으며, 천

1 『高松塚壁畵館』(日本 奈良縣 高市郡 明月香村, 1980), p. 57 참조.

장부에는 하늘을 상징하는 성수도(星宿圖)를 그려 넣었다.

　　이 고분이 1972년에 발견된 후 일본 학계에서는 '센세이션'이 일어나 여러 학자들이 피장자(被葬者), 연대, 출토품, 벽화 등에 대하여 다양한 견해들을 피력하였고, 그 개요는 여러 저술에 정리되어 있다.[2] 여기에서 그것들을 일일이 소개할 수는 없으나, 다만 연대에 관해서는 대체로 7세기 후반~8세기 초경으로 의견이 어느 정도 모아져 있음을 참고로 우선 밝혀둔다. 피장자가 누구이든 연대가 어떻게 되든 한 가지 분명한 것은 이 고분이 벽화를 위시하여 여러 가지 측면에서 삼국시대 우리나라의 문화, 특히 고구려 고분벽화의 전통을 계승하여 바탕으로 삼았다는 점이다. 이런 관점에서 벽화의 내용과 특징을 살펴볼 필요가 있다.

　　석곽의 동벽에는 중앙의 하부에 청룡을, 중앙의 상부에 일상을, 북측에 여인군상을, 남측에 남자군상을 표현하였다(도I-85, 80, 83). 청룡과 남자군상은 짙은 채색으로 그려진 반면에 일상은 금박을 붙여서 나타낸 점이 특이하다고 하겠다.[3] 서벽의 벽화는 동벽과 대칭을 이루듯 같은 구성을 지니고 있다. 즉 중앙의 하부에 백호, 중앙의 상부에 은박의 월상, 남측에 남자군상, 북측에 여인군상을 표현하였다(도I-87, 91, 84, 81). 그리고 북벽에는 현무가 그려져 있다(도I-89). 남쪽 돌에는 도굴 시에 뚫린 구멍이 나 있을 뿐 주작은 남아 있지 않다. 이 벽화의 내용을 보면 벽면의 가장 중요한 부분에 사신도(四神圖)를 표현하고 그 나머지 공간에 풍속화적 성격이 강한 남녀군상을 나타냈음을 알 수 있다. 말하자면 사신에 가장 큰 비중을 두고 인물들을 곁들인 형식을 보여주고 있는 것이다. 이처럼 사신도를 가장 중요시한 것을 보면 강서대묘나 중묘, 통구 사신총 등으로 대표되는 고구려 후기 고

분벽화의 전통이 연상된다.[4] 그러나 인물군상들의 모습은 주인공 부부의 생활상을 포함한 풍속적 내용을 담은 고구려 중기의 고분벽화의 전통을 엿보게 한다. 이러한 관점에서 보면 다카마쓰즈카의 벽화는 내용 면에서는 고구려 중기와 후기 고분의 전통이 함께 어우러져 있음이 확인된다.

이 고분에서 사신도가 가장 중요시된 것은 사실이지만 회화적 측면에서 보면 역시 인물상들이 먼저 관심의 대상이 되지 않을 수 없다. 그러므로 인물상, 사신도, 일·월상의 순으로 벽화의 내용과 특징을 살펴보면서 고구려 고분벽화와의 관련성을 비교하여 보고자 한다.

2) 벽화의 특징

가. 여인군상

인물상 중에서도 특히 아름답고 두드러져 보이며 보존 상태가 비교적 양호한 것은 동벽과 서벽의 북쪽에 각각 4명씩 그려져 있는 여인군상이다(도 I-80,81). 이 여인들은 노랑·빨강·초록 등 화려한 색깔의

2 안휘준, 『한국 회화사 연구』(시공사, 2000), p. 208 참조.
3 『高松塚壁畵館』, p. 11 참조.
4 김원용 박사는 사신도가 이미 고구려 중기인 6세기 전반에 발생하였다고 보았다(김원용, 『韓國壁畵古墳』, 일지사, 1980, p. 130). 그러나 사신도가 지배적인 위치를 차지하게 된 것은 누구나 인정하듯이 후기였음에 틀림없다. 강서대묘와 중묘, 통구 사신총의 사신도는 김원용, 『壁畵』, 韓國美術全集 4, 도 71, 72, 76, 77, 78, 80, 84, 85 참조. 다카마쓰즈카의 사신도와 그 비교에 관해서는 有光敎一, 「高松塚古墳と高句麗壁畵古墳－四神圖の比較－」, 『佛敎藝術』 87(1972. 8), pp. 65~72: 猪熊兼勝·渡邊明義 編, 『高松塚古墳』, 日本の美術 6(東京: 至文堂, 1984), pp. 59~63 참조.

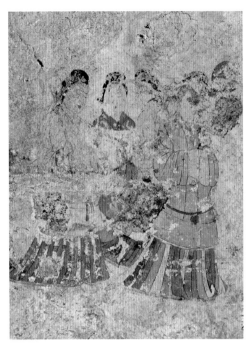 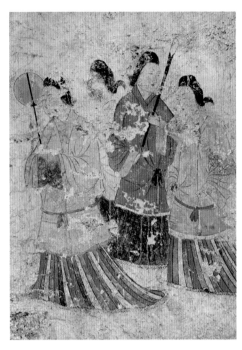

춤이 긴 저고리와 색동치마를 입고 있는데 각기 남쪽을 향하여 걷고 있는 모습이다. 몸의 자세와 뒤로 나부끼는 치맛자락이 행보의 모습을 잘 드러낸다. 동벽과 서벽의 첫 번째 여인들은 둥근 모양의 자루와 긴 원예(圓翳)를 들고 있다. 동벽의 맨 끝의 여인인 네 번째 여인은 털이개 모양의 승불(蠅拂)을 어깨에 메듯이 들고 있고 건너편 서벽의 세 번째 여인은 현대의 하키채를 연상시키는 여의(如意)를 역시 어깨에 메듯이 왼손으로 들고 있다. 이러한 여의는 발해 정효공주 묘의 남자상에도 보여 주목된다(도I-74).

이 여인들을 포치한 방법은 동쪽 벽이나 서쪽 벽의 경우 거의 동일하여 함께 보면 좌우대칭을 이룰 듯하다. 원예를 든 첫 번째의 여

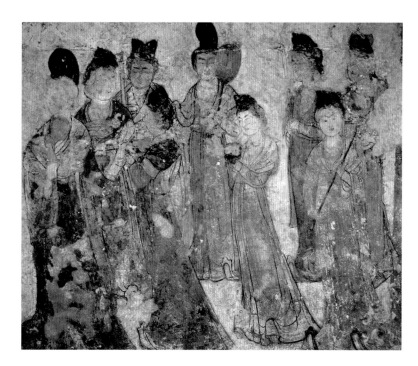

인들, 머리를 나머지 여자들과 다른 방향으로 돌리고 있는 두 번째의
여인들 등을 예로 비교하여 보면 비슷한 대칭성은 쉽게 이해가 된다.
이러한 대칭성은 여인들의 전체적인 포치에서 더욱 두드러져 보인
다. 보는 사람의 눈을 기준으로 해서 볼 때 첫째와 넷째 여인을 거의
동일 선상에 사이를 떼어 배치하고 그 사이의 뒤쪽 공간에 나머지 셋
째와 둘째 여인을 그려 넣었다. 이 점은 양쪽에서 마찬가지여서 대칭
성을 드러낸다. 그러나 이러한 대칭성에도 불구하고 괄목할 만한 점
은 이 여인들의 포치에는 거리감과 깊이감이 함께 표현되어 있다는
사실이다. 즉 고대 인물화의 삼각형 구도를 기본으로 하고 있으면서
도 이렇게 변화를 주어 거리감과 깊이감을 함께 표현한 것은 고대 회

화의 고졸성을 상당히 벗어난 발전된 화법과 능숙한 솜씨를 보여주는 것이라 하겠다. 그리고 셋째 여인과 넷째 여인은 마치 대화를 나누며 걷고 있는 듯한 모습이어서 화면에 생동감을 자아내기도 한다. 이러한 점들은 고대 회화로부터 진일보한 것으로 706년에 축조된 당의 영태공주 묘(永泰公主墓)에 그려져 있는 여인군상과 어느 정도 비교할 만한 요소라고 볼 수 있다(도I-82).[5] 그러나 영태공주 묘의 여인군상이 삼각구도의 고졸성을 거의 완전하게 탈피한 반면에 다카마쓰즈카의 여인군상의 경우에는 아직 그 전통이 남아 있으며, 또 전자의 여인들이 9등신에 가까운 세장한 삼곡자세의 모습을 하고 있는 것과는 달리 후자의 여인군상에 보이는 인물들은 비교적 통통하고 5등신 정도의 모습을 하고 있어 현저한 차이를 보여준다. 이 점은 다카마쓰즈카의 벽화가 아직 성당기(盛唐期)의 영향을 적극적으로 받았다고 보기 어려우며, 또 연대적으로 8세기 이후에 제작되었다고 간주될 가능성이 희박함을 말해주는 것이라 할 수 있겠다. 그러나 다카마쓰즈카의 여인들 모습에 초당대(初唐代) 인물화의 영향이 어느 정도 스며 있음을 부인할 수 없다. 농려풍비(穠麗豊肥)한 몸매, 통통한 얼굴, 가늘고 긴 눈, 작은 입, 턱선의 표현 등은 아무래도 초당대 인물화의 영향을 반영하고 있는 것으로 보아야 할 것이다.

이러한 후대적 요소와 함께 이 다카마쓰즈카의 여인군상에는 삼국시대 우리나라 회화, 특히 고구려 회화와의 관련성을 보다 짙게 나타내고 있다. 비록 변형되기는 했지만 고구려 고분벽화에서 흔히 보이는 삼각형 구도의 전통이 아직도 현저하게 남아 있고,[6] 또 색동 주름치마 등 여인들의 복식이 고구려의 영향을 강하게 반영하고 있는 점에서도 이를 확인하게 된다. 물론 삼각구도가 고구려 회화에서만 볼

수 있는 특성은 아니며, 또 고구려 복식을 하고 있다고 해서 그 회화까지도 고구려 것으로 보기는 어렵다고 하는 논리도 성립될 수 있다.[7] 그러나 고구려계 화가들이 백제계 화가들과 함께 아스카시대 이래로 일본 화단을 이끌었으며 그 전통이 8세기 이후까지도 면면히 이어졌음을 다카마쓰즈카에 보이는 농도 짙은 고구려적 요소와 함께 고려할때,[8] 과연 다카마쓰즈카의 벽화가 고구려의 회화 전통과 전혀 무관하다고 볼 수가 있겠는가라는 의문이 든다. 물론 고구려계이든 백제계이든 삼국시대의 회화가 일본에서 수용된 이후 정도의 차이를 막론하고 일본화되었을 가능성과 시대의 흐름에 따라 화풍도 변했을 것임이 십분 짐작되지만, 그렇다고 그 영향이 하루아침에 한꺼번에 사라졌다고 볼 수만은 없을 것이다. 이러한 일반론은 〈천수국만다라수장〉, 다마무시즈시를 비롯한 작품들에 의해서도 뒷받침된다.[9] 특히 고구려계의 가서일(가세이쓰, 加西溢)이 밑그림을 그린 〈천수국만다라수장〉에 다카마쓰즈카 여인들의 복식과 비슷한 고구려 복식이 보이는 점은 크게 참고가 된다(도III-12). 어쨌든 어느 면으로 보아도 다카마쓰즈카의 벽화는 고구려의 문화와 회화의 전통과 관련지어서 보는 것이 가장 합당하다고 여겨진다. 실제로 다카마쓰즈카가 일본 학계에서도 669

5 위의 책, pp. 73~78 참조.
6 삼각형 구도는 357년의 묵서명을 지닌 안악 3호분, 408년에 축조된 덕흥리 벽화고분을 위시한 고구려 초기의 고분에 그려진 주인공 초상에서 가장 전형적으로 엿보이나 기타 인물화에서도 엿보인다. 이 책 제I장의 제3절 「고구려 고분벽화 속의 인물화」 참조.
7 高橋三知雄, 「高松塚への疑問」, 網干善教 外, 『高松塚論批判』(創元社, 1974), pp. 42~43 참조.
8 안휘준, 「삼국시대 회화의 일본전파」, 『한국 회화사 연구』(시공사, 2000), pp. 135~210 참조.
9 위의 글 참조.

년에 당에 다녀온 기부미노 모토자네(黃文本實)를 비롯한 고구려계 화사씨족과 관계가 있을 것으로 보는 견해도 있어 참고가 된다.[10]

　다카마쓰즈카의 여인들의 차림새를 좀 살펴볼 필요가 있겠다. 이들은 앞서도 지적한 바와 같이 한결같이 춤이 긴 저고리와 주름치마를 입고 있다. 허리에는 끈을 매고 저고리는 합임으로 되어 있으며 옷깃이 합쳐진 부분에는 끈이 매어져 있기도 하다. 또 소매 끝에는 저고리의 바탕색과 다른 색깔의 깃이 달려 있다. 이러한 저고리는 고구려의 것을 토대로 하고 있는 것이면서도 통구 지방의 좌임이나 평양 지방의 우임의 옷처럼 왼쪽이나 오른쪽 어느 한쪽으로 여미게 되어 있던 고구려 초기와 중기의 저고리와는 차이를 드러내는 후기적인 것으로 생각된다. 특히 합임의 저고리는 앞서 살펴본 고구려 후기의 고분인 집안 오회분 4호묘와 5호묘의 벽화에 그려져 있는 복희와 여와, 신적인 인물들과 신선들의 그림에 잘 드러나 있어 다카마쓰즈카와의 상호 연관성을 엿보게 한다.

　한편 이 다카마쓰즈카 여인들의 치마는 주름치마인데 그중에서도 빨강·파랑·노랑 등의 색동 주름치마가 눈길을 끈다. 이러한 색동 주름치마는 잘 알려져 있는 바와 같이 고구려 수산리 벽화고분의 주인공 부인의 모습에서 찾아볼 수 있다(도I-72). 이 수산리 벽화고분의 여인이 입고 있는 치마의 색채는 많이 없어져서 희미하지만 비교적 넓게 잡힌 주름과 색동이 확인되어 이 다카마쓰즈카 여인들이 입고 있는 치마의 원류임을 말해준다. 이러한 색동 주름치마는 408년에 축조된 고구려의 덕흥리 벽화고분에서도 확인되어 그 복식이 이미 오래전에 고구려에서 자리를 잡았음을 알 수 있다. 덕흥리 벽화고분에는 색동 주름치마를 입은 여인의 모습이 여럿 보이는데 그중에서도 여주

인공의 우차(牛車)를 따르는 시녀들의 모습에서 더욱 뚜렷하게 엿볼 수 있다(도I-59). 이 시녀들은 바지를 입은 후에 빨강·파랑·노랑으로 된 색동의 주름치마를 입고 있으며 치마의 길이가 짧아서 수산리 벽화고분의 여주인공이나 다카마쓰즈카의 여인들의 치마와 차이를 드러낸다. 그러나 색동과 주름 이외에도 치마 끝에 술이 달려 있는 모습이 상통하여 서로 간의 관련성을 엿보게 된다. 어쨌거나 이러한 주름치마는 늦어도 이미 5세기 초에 고구려에서 형성되어 있었으며 그 전통이 일본에까지 이어졌음을 확인하게 된다. 또한 이 인물들은 대부분 고구려 고분벽화의 경우와 마찬가지로 철선묘(鐵線描)로 그려져 있음도 주목을 요한다. 이 밖에 이 여인들의 머리는 뒤에서 모아 접어 올린 후에 끈으로 동여맨 모습을 하고 있어 특이하다. 또한 서벽의 첫째와 셋째 여인의 머리에서 보듯이 리본을 단 모습도 보여 흥미롭다.

나. 남자군상

동벽과 서벽의 남쪽에는 여자군상의 경우와 마찬가지로 각기 네 명씩의 남자군상이 그려져 있는데 인물들의 포치 방법이 엇비슷하다. 즉 모두 남쪽을 향하고 있는 모습인데 세 번째 남자만이 변화를 주고 있어 포치에 관한 한 동·서벽이 좌우대칭을 이루듯이 표현되어 있다. 이 점은 여자군상들에서 두 번째 여자에 변화를 가하고 있는 점과 상통하는 것이라 하겠다.

동벽 남자군상의 첫 번째와 세 번째 인물들은 괘대(掛袋)를 어깨에 걸어 가슴 앞으로 내렸으며 두 번째 인물은 산개(傘蓋)를 받쳐 들

10 　長廣敏雄, 「高松塚古墳壁畵の意義」, 『佛敎藝術』 87(1972. 8), p. 36; 佐和隆硏,
　　「高松塚壁畵筆者の問題」, 위의 잡지, pp. 41~42 참조.

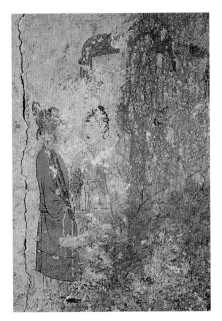

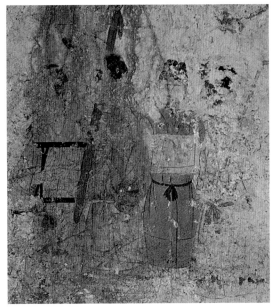

도I-83
〈남자군상〉,
다카마쓰즈카 동벽
남측

도I-84
〈남자군상〉,
다카마쓰즈카 서벽
남측

고 있다(도I-83). 맨 끝의 네 번째 인물은 자루 모양의 천으로 싸서 동여맨 큰 칼을 오른쪽 어깨에 메듯이 들고 있다. 서쪽 벽의 남쪽에 표현된 남자군상도 각각 지물(持物)을 지니고 있다(도I-84). 첫 번째 남자는 접는 의자를 들고 있고, 두 번째 인물은 긴 자루 모양의 천으로 감싸서 동여맨 창 비슷한 무기를 어깨에 기대어 들고 있다. 세 번째 남자는 괘대를 앞가슴에 걸치고 있으며, 네 번째 남자는 옥장(玉杖)을 어깨에 메고 있다.

그런데 이 동·서 양 벽의 남자상들을 자세히 보면 대체로 둘씩 짝을 지어 있는 모습이다. 즉 첫째와 둘째, 셋째와 넷째가 나란히 서 있는 모습을 보여준다. 둘째와 넷째가 이 그림을 보는 사람의 시점으로 볼 때 첫째와 셋째의 남자보다 거리상으로 더 가까울 뿐만 아니라

지물과 신발이 더 귀해 보인다. 따라서 둘째와 넷째 남자들이 첫째와 셋째의 남자들보다 신분이 더 높거나 적어도 맡은 역할이 더 중요시 되었을 것으로 여겨진다.

남자들도 색깔이 다른 옷을 입고 있다. 춤이 긴 포(袍) 비슷한 겉옷을 모두 왼쪽으로 여미면서 허리띠를 매고 왼쪽 어깨 방향에서 단추 모양으로 조였다. 일종의 좌임이라 볼 수 있는데 좌임은 중국과 다른, 고구려 본래의 복식의 전통임은 잘 알려져 있는 사실이다. 이 겉옷 안에 바지를 입고 있는데, 고구려 사람들이 무용총의 무용도에서 전형적으로 보듯이(도I-19) 바지 끝을 바람이 새어들지 않도록 조였던 데 반하여 이 벽화의 남자들은 모두 현대식 바지처럼 동여매지 않고 있다. 아마도 고구려에 비하여 춥지 않은 일본에서 그곳의 기후 풍토에 알맞게 변형된 것이 아닐까 추측된다. 칠사관(漆紗冠)을 쓴 모습도 특이하다.

다카마쓰즈카 벽화에 그려져 있는 남자들은 대체로 수염이 없어 젊어 보이며, 이목구비를 포함한 얼굴이 여인상과 비슷하게 예쁜 모습을 하고 있다. 그러나 전반적으로는 여인상들에 비하여 몸이 가늘어 보이며 솜씨에도 차이가 있어서 여인군상과 남자군상은 각기 다른 화가에 의하여 분업적으로 제작된 것으로 생각된다.[11]

다. 사신도

동·서·북벽의 한가운데에는 각각 청룡(靑龍)·백호(白虎)·현무(玄武)가 그려져 있다(도I-85,87,89). 이것들이 차지하고 있는 공간이나 위치를 보면 앞서도 언급한 바와 같이 가장 중요시되었던 것으로 믿어진

11 猪熊兼勝·渡邊明義 編, 『高松塚古墳』, p. 76 참조.

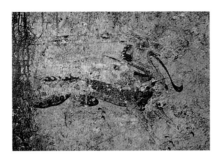

도I-85 〈청룡도〉, 다카마쓰즈카 동벽 중앙부

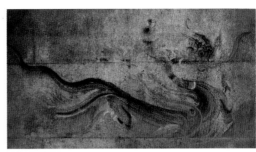

도I-86 〈청룡도〉, 강서대묘 현실 동벽, 고구려 7세기 초, 평안남도 남포시 강서구역

도I-87 〈백호도〉, 다카마쓰즈카 서벽 중앙부

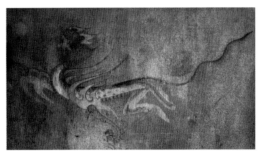

도I-88 〈백호도〉, 강서중묘 현실 서벽, 고구려 6세기 중반, 평안남도 남포시 강서구역

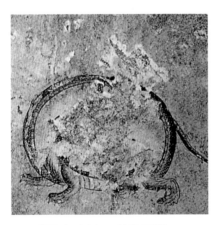

도I-89 〈현무도〉, 다카마쓰즈카 북벽 중앙부

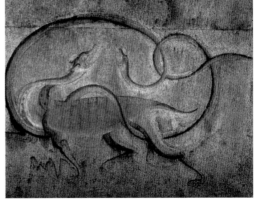

도I-90 〈현무도〉, 강서대묘 현실 북벽

다. 무덤의 안전을 지켜주는 기능을 사신(四神)이 지녔던 것을 감안하면 당연하다고 하겠다. 이처럼 사신을 중요시한 것은 고구려의 고분벽화 중에서도 후기의 것들이다. 고구려의 고분벽화에서는 사신이, 본래 초기에는 천장부에 그려지다가 시대가 흐름에 따라 풍속적 요소가 강한 벽면으로 내려와 자리를 잡기 시작하며 후기에 이르러서는 벽면을 독차지하게 되었던 것이다. 따라서 고구려 고분의 벽면 그림의 내용이 인물풍속→인물풍속 및 사신→사신으로 바뀌어갔던 것으로 판단되고 있다.[12] 이렇게 본다면 다카마쓰즈카의 벽화는 이미 앞서도 지적하였듯이 고구려 중기 벽화의 전통을 잇고 있으면서도 후기적인 요소를 강하게 반영하고 있다고 볼 수 있다. 이 점은 사신도 자체의 양식에서도 드러난다.

다카마쓰즈카의 사신도는 중국 수대(隋代)의 것들과 비교되기도 하지만[13] 일반적으로 고구려 후기의 것들과 특히 친연성이 강함을 부인하기 어렵다. 이 사신도에 관하여는 일본 학자들이 적극적으로 비교를 시도한 바 있으므로 이곳에서는 간단히 언급하는 데 그치고자 한다. 동벽의 청룡은 혀를 길게 빼고 있는 모습이나 강한 S 자형을 이룬 목, 적당히 길고 유연한 몸체에서 고구려 강서대묘의 청룡과 대체로 유사하다(도I-85,86 비교). 다만 다카마쓰즈카의 청룡은 앞발을 모두 앞으로 뻗고 있고 꼬리가 오른쪽 뒷발을 감듯이 굽어져 있어 강서대묘의 청룡에 비하여 동세가 강하지 못한 것이 큰 차이라고 여겨진다.

백호 역시 자세는 청룡과 마찬가지인데 대강의 모습은 고구려 강서중묘의 백호와 비슷하다(도I-87,88 비교). 눈을 부릅뜨고 입을 크게 벌

12 朱榮憲 著, 永島暉臣愼 譯, 『高句麗の壁畵古墳』(東京: 學生社, 1972) 참조.
13 猪熊兼勝·渡邊明義 編, 『高松塚古墳』, pp. 59~67 참조.

린 모습, 바람에 날리는 어깨 부분의 긴 털들, 횡선들로 표현된 등 위의 줄무늬, 띠 모양의 배 줄기 등이 두 백호도에서 공통적으로 간취된다.

북벽의 현무는 다리가 굵고 짧은 거북이를 역시 굵은 몸체의 뱀이 감고 있다. 타원형을 이룬 뱀의 꼬임새가 고구려 강서대묘의 현무도를 연상시켜주지만(도I-89,90 비교), 고구려 것에 비하여 박제품을 보는 듯이 변화가 없고 동세가 결여된 모습이다. 이 현무도는 동벽의 청룡도에 비하여 솜씨가 현저하게 떨어지며 차이가 있어 각기 다른 화가들에 의하여 제작된 것으로 생각된다. 그런데 이 현무도는 쇼소인(正倉院) 남창(南倉)의 십이지팔괘배원경(十二支八掛背圓鏡)에 표현된 현무도와 비슷하여 주목된다.[14] 거북이의 굵고 짧은 다리는 가늘고 긴 다리에 비하여 부자연스러워 보이기는 해도 사실성에 더 접근한 것으로서 후대적인 요소라고 생각된다. 이 점은 다카마쓰즈카의 사신도들이 대체로 고구려 후기의 것들과 상통하는 점과 함께 연대 추정에 시사하는 바가 크다고 하겠다.[15]

라. 일상과 월상

동벽의 중앙에 그려진 청룡의 위편에는 일상이, 서벽의 가운데에 묘사된 백호의 상부에는 월상이 각각 표현되어 있다. 일상과 월상은 모두 직경이 약 7.2cm의 원 안에 각기 금박과 은박을 붙여 나타냈는데 고구려 고분벽화에서도 금박이 때때로 사용되었던 것과 관련하여 주목된다.[16] 원의 바깥쪽에는 붉은 칠을 하여 일상과 월상이 두드러져 보이게 했다. 일상과 월상의 밑에는 여러 개의 붉은색 수평선을 평행하게 긋고 그 선들의 이곳저곳에 청색이나 녹색으로 산 모양을 나타내었다(도 I-91). 이러한 원산(遠山)의 모습은 내리 1호분과 강서대묘 등 고구려 후

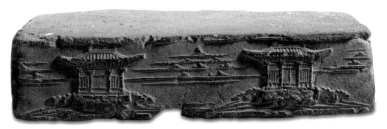

도I-91
〈월상〉, 다카마쓰즈카
서벽 중앙 상부

도I-92
〈누각산수문전〉,
통일신라 8세기경,
6.7×28cm,
경주 사천왕사지 출토,
국립경주박물관 소장

기의 벽화에도 비슷하게 나타난다(도I-30, 28). 그러나 이러한 단순한 모습의 산들이 수평선과 함께 결합하여 있는 형태는 통일신라시대의 전(塼)에서 뚜렷하게 엿보인다(도I-92).[17] 또한 수평선상의 산과 둥근 일상이나 월상이 함께 나타나는 모습은 당대 영태공주 묘에서도 보이고 있어 당의 영향을 엿보게 한다.[18] 그런데 일상과 월상 밑에 쳐진 여러 겹의 수평선들이 무엇을 나타내는지는 확실치 않지만 구름이나 혹은 바다의 물결을 표현한 것이 아닐까 생각된다. 바다 위에 솟아오르는 태양과 바다 위로 지는 달의 모습을 표현한 것일 가능성이 높다.

이 다카마쓰즈카의 일상 및 월상과 관련하여 또 한 가지 생각되는 것은 통구 사신총, 집안 오회분 5호묘 등 고구려 후기의 고분에는 일상과 월상이 각각, 종종 인면사신(人面蛇身)의 복희와 여와가 함께 나타나는 데 반하여,[19] 이곳의 일상과 월상들은 그것들과 관계가 없다는 사실이다. 태양을 상징하는 삼족오나 달을 나타내는 두꺼비 혹은

14 위의 책, p. 70의 도판 참조.
15 朱榮憲 著, 永島暉臣愼 譯, 『高句麗の壁畵古墳』, p. 84 참조.
16 위의 책, p. 84 참조.
17 안휘준, 『한국 그림의 전통』, pp. 141~142 참조.
18 『高松塚壁畵館』, p. 11의 도판 참조.
19 김원용, 『壁畵』, 도 88; 『高句麗文化展』, 圖 92 참조.

계수나무와 토끼의 모습도 찾아볼 수 없고, 금박과 은박으로 대체되었다. 평행하는 수평선군과 원산 모양이 다마무시즈시의 일상과 월상 부근에 나타나는 것과 유사하면서도 이러한 변화를 보이는 것은 결국 다카마쓰즈카의 벽화가 다마무시즈시보다 좀더 뒤진 시기에 그려졌을 가능성이 높음을 시사한다고 여겨진다.[20]

지금까지 다카마쓰즈카 벽화의 이모저모를 살펴보았다. 인물들의 포치와 묘사, 사신과 일상 및 월상 등의 표현에는 고구려적 요소가 토대를 이루고 있으면서도 중국 당대의 미술과 관련되는 새롭고 후대적인 요소가 가미되어 있음이 확인된다. 특히 고구려적인 요소들 중에도 후기적인 것들이 적지 않게 눈에 띈다.

다카마쓰즈카의 연대에 관해서도 여러 학자들에 의하여 다양한 설이 나와 있다. 우선 김원용 박사는 반출(伴出) 유물의 하나인 해수포도문경(海獸葡萄文鏡)이 당(唐)에서 박재(舶載)되어 온 것으로 7세기 후반기의 작품으로 보이며 화법에 당 양식이 반영되어 있는 것으로 보아 7세기 말~8세기 초로 보았다.[21] 한편 일본에서는 벽화 속의 인물들이 입고 있는 복식에 의거하여 684년 윤 4월 5일~686년 7월 2일 사이로 보는 견해, 사신(四神)의 양식에 의하여 650년을 전후해서 부터 720년경까지의 50년간으로 보는 의견, 후지와라쿄(藤原京)의 성스러운 주작대로(朱雀大路)의 연장선상에 덴무(天武), 지토(持統), 몬무(文武)의 능들과 마찬가지로 다카마쓰즈카가 위치하고 있음을 보아 후지와라쿄가 조영되어 천도한 694년 이후로 보는 주장, 반출된 스에키(須惠器)가 양식상 큰 변화를 일으켰던 672년보다 올라간다고 보는 견해 등이 그 대표적 예들이다.[22] 대체로 700년대를 지나 8세기 초로 접어든 시기의 것으로 보는 견해가 가장 널리 받아들여지고 있는 듯

하다.

　이미 살펴보았듯이 다카마쓰즈카 벽화는 고구려의 문화를 기반으로 하면서 신양식을 수용하였음이 분명하고, 또 고구려 고분벽화의 인물풍속을 중시하던 중기적 전통과 사신을 중요하게 다루던 후기적 경향의 결합을 보이고 있음도 확인된다. 이러한 사실들을 함께 고려하면 다카마쓰즈카의 연대를 너무 올릴 수도 없고 또 너무 내릴 수도 없다고 본다. 이와 연관 지어 고구려 후기의 고분벽화에서는 인물풍속의 표현이 배제되는 것이 상례였던 점과 고구려 문화의 전통을 이은 발해 정효공주 묘에는 사신도가 전혀 그려져 있지 않다는 점이 유념된다.[23] 즉 다카마쓰즈카의 벽화는 고구려 후기에서 8세기의 발해 사이에 위치한다고 볼 수 있을 듯하다. 따라서 고구려 후기 고분벽화의 연대를 어떻게 보느냐가 중요한데 절대연대가 밝혀져 있지 않은 상황이라 어렵긴 해도 대체로 6세기 후반부터 고구려가 멸망한 668년까지로 보는 것이 상례가 아닌가 한다.[24] 이러한 점들을 함께 고려하면 다카마쓰즈카 벽화는 7세기 후반에 그려진 것으로 일단 볼 수 있지 않을까 생각된다.

20　다마무시즈시의 그림에 관하여는 안휘준, 『한국 회화사 연구』, pp. 155~173 참조.
21　김원용, 「高松塚古墳의 問題」, 『韓國考古學硏究』(일지사, 1987), pp. 586~591 참조.
22　有坂隆道, 「高松塚の壁畫とその年代 － 高松塚論を批判し天武末年說を提唱する － 」,
　　『高松塚論批判』(大阪: 創元社, 1974), pp. 235~244 참조.
23　「渤海貞孝公主墓發掘淸理簡報」, 『社會科學戰線』17(1982. 1), pp. 174~180 및 pp. 187~188
　　도판 참조.
24　김원용, 『韓國壁畵古墳』, p. 131의 편년표 참조.

Ⅱ 백제의 고분벽화

1
백제의 고분벽화

백제의 회화도 삼국시대 다른 나라 미술의 경우와 마찬가지로 고분
벽화와 일반회화로 대별해볼 수 있을 것이다.[1] 백제도 고구려처럼 무
덤 내부에 벽화를 그려서 장엄했음이 확인된다. 다만 초기인 한성시
대(漢城時代, 건국~475)의 고분벽화는 확인된 것이 없고 중기인 웅진
시대(熊津時代, 475~538)와 후기인 사비시대(泗沘時代, 538~660)의 예
만이 각기 1기씩 밝혀져 있을 뿐이다.

1) 웅진시대의 고분벽화: 공주 송산리 6호분

먼저 중기인 웅진시대의 것으로는 공주 송산리(宋山里) 6호분이 유일
하다. 6세기 전반의 전축분(塼築墳)인 이 고분에는, 벽돌로 된 네 벽의
그림을 그릴 부분에만 진흙을 발라 토벽을 만든 다음에 회를 바르고 먹
과 채색으로 사신(청룡, 백호, 현무, 주작)을 그렸던 흔적이 남아 있다(도

1 백제의 회화 전반에 관하여는 안휘준, 『한국 미술사 연구』(사회평론, 2012), pp. 225~254
 참조.

II-1). 박락이 심하여 사신의 정확한 모습이나 사용된 채색 등은 파악하기 어렵다. 그러나 중국 남조의 영향을 수용한 전축분의 표면에 사신을 표현한 것이 주목된다. 네 벽에 사신을 그리는 일은 고구려에서 후기(6~7세기)에 풍미했으므로 이 송산리 6호분의 사신도도 고구려의 영향을 받았을 가능성이 없지 않다. 그러나 이 송산리 6호분의 사신도가 고구려 후기의 사신도들보다 연대가 다소 올라갈 가능성도 있어서 그렇게 단정 짓는 데 다소 주저되는 바가 있다. 어쨌든 이 송산리 6호분의 예로 볼 때 백제에서는 늦어도 6세기 전반에 이미 무덤의 네 벽에 사신을 그려 넣는 풍조가 확립되어 있었음이 분명히 밝혀진다. 또한 이러한 전통은 뒤에 보듯이 후기인 사비시대에도 전해졌음이 확실하다.

송산리 6호분과 지역, 축조 연대, 사용된 재료 등 모든 면에서 상통하는 고분이 또 다른 전축분인 무령왕(武寧王, 462~523; 재위 501~523)의 능이다.[2] 무령왕의 사후 2년인 525년에 축조된 무령왕릉에는 송산리 6호분의 경우와 달리 벽화가 그려져 있지 않다. 아마도 벽돌로 된

울퉁불퉁한 벽면에 흙과 석회를 바르고 벽화를 그리는 것이 그다지 좋은 방법이 아님을 송산리 6호분에서 경험하고 난 후여서 방법을 달리하여 벽화 대신 장막에 사신을 그려서 무덤 내부의 네 벽에 쳤던 때문이 아닐까 추측된다.[3] 이렇게 본다면 송산리 6호분은 525년의 무령왕릉보다 다소 연대가 올라갈 가능성도 있을 듯하다.[4]

무령왕릉의 내부에 벽화는 남아 있지 않으나 왕비의 머리를 받쳤던 베개인 두침(頭枕)과 발을 고였던 족좌(足座)에는 그림이 그려져 있어서 주목된다.[5] 이 그림들은 벽화가 아닌 공예화(工藝畵)이기는 하지만 당시 백제의 회화나 사상과 관련하여 관심을 기울이지 않을 수 없다. 먼저 두침의 그림들은 붉은색의 주칠(朱漆) 바탕의 목침(木枕) 앞뒤 양면에 연꽃, 인동, 봉황, 어룡(魚龍), 화생도(化生圖) 등의 다양한 주제를 흑칠세화(黑漆細畵)로 그리고 그림 하나하나를 금박의 귀갑문(龜甲文)으로 감쌌다(도II-2). 말하자면 연속 구갑문 안에 여러 가지 주

2 『백제 사마왕: 무령왕릉 발굴, 그 후 30년의 발자취』(국립공주박물관, 2001) 참조.

3 이러한 견해는 무령왕릉 발굴의 책임자였던 고 김원용 선생이 발굴단원이었던
 조유전(경기도박물관 관장)에게 이미 밝힌 바 있다. 조유전 박사의 증언에 감사한다.
 그러나 벽면에 등잔을 안치했던 감(龕)들이 설치되어 있는 점으로 보아 그것이
 가능했겠는지 의문을 표하는 이들도 있다. 감이 있는 부분만 장막의 일부를 오려내면 안
 될 것도 없다는 생각이 든다. 송산리 6호분 백호도의 경우를 보아도 벽화가 있던 부분은
 감들과 겹치지 않고 있는 점에서 가능할 수 있었으리라는 생각이 더욱 강하게 든다.

4 송산리 6호분과 무령왕릉의 축조 연대와 관련된 선후 관계에 관해서는 학자들
 사이에서 의견이 엇갈리는데 고 윤무병 선생은 "6호분이 무령왕릉보다 형식상으로
 선행한다는 것은 거의 틀림없는 것 같다는 결론을 얻게 되었다"고 밝혀 송산리 6호분이
 무령왕릉보다 먼저 축조되었으리라고 보았다(윤무병, 「武寧王陵 및 宋山里六號墳의
 塼築構造에 관한 考察」, 『百濟研究』 5, 1974, p. 177 참조).

5 진홍섭, 「武寧王陵發見 頭枕과 足座」, 『百濟武寧王陵研究論文集 I』(공주대학교부설
 백제문화연구소, 1991), pp. 119~127; 『백제 사마왕: 무령왕릉 발굴, 그 후 30년의
 발자취』, 도 192 및 p. 103의 세부 사진 참조.

제가 담겨 있는 듯한 모습이다. 불교적 색채가 짙으면서도 왕권을 나타내고 있는 듯하다. 고구려의 고분벽화 속에서는 천상의 세계 혹은 내세를 표현하는 공간인 천장 부분에 그려져 있을 법한 주제들이 이 무령왕릉 출토의 두침에 묘사되어 있는 셈이다. 이 점은 족좌에 그려져 있는 비운문(飛雲文)에서도 마찬가지로 확인된다.[6]

이처럼 공예화 혹은 도안적(圖案的) 성격의 도안화에서도 백제인들이 고구려인들의 경우와 마찬가지로 영혼불멸의 계세사상(繼世思想)이나 극락왕생(極樂往生)의 염원을 지니고 있었던 것으로 믿어진다. 이와 함께 두침이나 족좌조차도 그림으로 장식하는 백제인들의 예술적 성향과 장의문화를 엿볼 수 있어서 주목된다.

2) 사비시대의 고분벽화: 부여 능산리 동하총

무덤의 내부를 사신의 그림으로 장엄하는 백제의 전통은 부여 능산리

(陵山里)에 위치한 사비시대 벽화고분에서 더욱 분명하게 확인된다(도II-3).[7] 능산리 동하총(東下塚)이라고도 불리는 이 고분에는 판석(板石)으로 짜인 네 벽에 사신이, 천장에는 비운(飛雲)과 연화(蓮花)가 그려져 있었음이 분명하나, 동벽 상층 중앙부와 천장의 동쪽 일부에 걸쳐 도굴공이 크게 뚫렸던 관계로 심하게 훼손되어 북벽의 현무(玄武) 그림은 흔적조차 찾아볼 수 없다. 현재 국립부여박물관이 소장하고 있는 서벽의 백호도(白虎圖), 동벽의 청룡도(靑龍圖), 남벽 동쪽의 주작도(朱雀圖)의 거친 모사화를 통해서 이 고분 본래의 사신도의 대강만을 확인할 수 있을 뿐이다.[8] 그나마 서벽의 백호도만이 비교적 양호한 편이고 동벽의 청룡도는 대강의 윤곽만 파악이 가능하다(도II-4, 5).[9] 남벽의 주작도 중 서쪽의 것은 존재조차 없고 오직 동쪽의 것만이 극히 일부만

도II-3
비운연화문, 능산리 벽화고분 현실 천장, 백제 7세기, 충청남도 부여군

6 『백제 사마왕: 무령왕릉 발굴, 그 후 30년의 발자취』, 도 193 참조.
7 이 고분에 관해서는 그 중요성에도 불구하고 제대로 된 발굴보고서가 출판된 바 없다. 오직 단편적인 간략한 기록만이 눈에 띈다. 이것들의 전거는 김원용·안휘준, 앞의 책, p. 169의 주 63 참조.
8 이 모사화들의 조사에 협조해준 국립중앙박물관의 김영원 미술부장 (현 국립문화재연구소장), 국립부여박물관의 이내옥 관장, 김종만 학예실장, 이병호 학예사와 관계 직원들에게 감사한다.
9 『扶餘博物館陳列圖錄(先史·百濟文化)』(국립부여박물관, 1986/6판), 원색도판 18(백호)·19(청룡);『국립부여박물관』(국립부여박물관, 2006), p. 46 도판(백호도) 참조.

도II-4
〈백호도〉, 능산리
벽화고분 서벽

도II-5
〈청룡도〉, 능산리
벽화고분 동벽

흔적을 남기고 있으나 윤곽조차 파악이 불가능한 상태이다. 백제 회화사나 미술사 연구에서 너무도 중요한 이 벽화고분의 벽화에 대하여 이 고분을 조사했던 일제강점기의 일본인 고고학자들이나 해방 후의 우리 학자들이 보고서조차 쓰지 않고 방치했던 것은 실로 안타깝기 그지없는 일이다. 회화자료에 대한 인식의 부족과 회화사 전공자의 부재가 당시의 시대적 여건과 어우러져 빚어낸 현상으로 여겨진다. 이 벽화들이 사실상 백제의 고분벽화를 구체적으로 이해할 수 있는 거의 유일한 것임을 고려하면 그 안타까움은 더욱 클 수밖에 없다.

이 고분벽화에서 제일 먼저 주목되는 것은 도교적 요소와 불교적 요소의 조화라 하겠다. 즉 벽면에는 도교적 요소인 사신을 그리고 천장에는 불교의 상징인 연꽃을 그려 넣어 도교와 불교가 한 고분 내에서 조화를 이루고 있는 것이다. 두 가지 상이한 종교문화가 이처럼 어우러져 조화를 이루는 모습은 부여에서 출토된 백제 후기의 금동대향로(金銅大香爐)에서도 보여,[10] 이 시대 백제의 미술과 문화에 구현된 보편적 현상이었던 것으로 믿어진다. 이러한 현상은 정도의 차이는 있지만 고구려의 고분벽화에서도 확인되나 백제의 경우처럼 불교와 도교가 거의 대등한 비중을 차지하는 것은 아니다. 특히 시대적으로 대비가 되는 고구려 후기의 고분벽화에서는 도교적 요소가 압도적이고 불교적 요소가 미미하게 남아 있는 형식이어서 이 능산리 백제의 고분벽화와는 현저하게 다르다. 이 점에서도 백제 고분벽화의 독자성과 특성이 주목된다.

이 능산리 벽화고분에서 먼저 주목되는 것은 당연히 사신도이

10 『백제금동대향로 발굴 10주년 기념 특별전 百濟金銅大香爐』(국립부여박물관, 2003);
 안휘준,『한국의 미술과 문화』(시공사, 2000), pp. 162~167 참조.

다. 그중에서도 동벽에 그려진 청룡과 서벽에 표현된 백호이다(도II-4, 5). 앞에서도 언급하였듯이 북벽의 현무와 남벽의 주작은 그 형태조차 알아볼 수 없다. 청룡과 백호는 모두 머리를 남쪽으로 두고 있다. 청룡보다는 백호의 그림이 보존 상태가 더 나으므로 백호도를 먼저 살펴보기로 하겠다.

서벽에 그려진 백호는 먹과 붉은색으로 그려져 있는데 부릅뜬 두 눈, 짧은 귀, 밑으로 늘어진 붉은 혓바닥, 굽어진 긴 몸, 위를 향하여 뻗친 구부러진 꼬리 등이 인상적이다(도II-4). 특히 눈에 붉은 테가 둘러져 있고 눈동자는 점으로 찍혀 있어서 화가가 화룡점정(畵龍點睛)의 효과를 나타내고자 한 것이 아닐까 추측된다. 머리와 목, 몸 등에는 쌍을 이루는 가로줄 무늬들이 일정한 간격으로 구사되어 호랑이의 특징인 줄무늬를 나타냈다. 네 개의 발의 모습은 박락이 심하여 그 형태나 동작을 알 길이 없다. 목의 뒤편과 등에는 바람에 나부끼는 갈기와도 같은 것들이 나타나 있어서 신령한 존재의 기(氣)를 표현한 것이 아닐까 생각된다. 이러한 표현은 고구려 고분벽화에서 종종 엿보이는 특징이다. 전체적으로 유연한 선으로 동세가 완만한 백호를 표현한 것이 명백하다.

백호의 등 위편에는 법륜(法輪) 모양의 둥근 테가 중앙부에 그려져 있고 그 좌우에는 각각 하나씩의 비운문이 표현되어 있다. 그리고 백호의 아랫부분에는 왼편에 종류를 알 수 없는 검고 작은 동물인 듯한 것이, 오른편에는 검은색의 용 비슷한 것이 그려져 있으나 분명하지 않다.

서벽의 벽화에서 백호와 함께 특히 관심을 끄는 것은 백호의 등 위쪽에 그려진 둥근 테 모양의 그림이다. 둥근 테 안에는 무엇인가가

노란색으로 그려져 있고 테 바깥쪽에는 열 개의 동그란 돌기가 달려 있다. 이 동그라미 테와 그 안에 그려진 것이 과연 무엇일까가 관심사가 아닐 수 없다. 이것은 달을 상징하는 월상(月象)이고 따라서 테 안에 그려진 것은 두꺼비[蟾蜍]임이 틀림없다고 믿어진다. 달리 해석할 길이 없다. 실제로 백호와 월상(두꺼비)을 같은 서쪽 벽에 그린 예가 고구려 5세기의 고분인 약수리 벽화고분의 현실 서벽에서 확인된다(도II-6).[11] 다만 약수리 벽화고분의 경우에는 월상이 백호의 등 위쪽이 아닌 앞쪽에 그려져 있는 것이 차이일 뿐이다. 그러나 둥근 테 안에 두꺼비를 노란색으로 표현한 것은 백제의 능산리 벽화고분과 고구려의 약수리 벽화고분이 일치한다. 약수리 벽화고분에서는 또한 현실 동벽에 청룡을 그리고 그 앞쪽에 붉은색 바탕의 원 안에 태양을 상징하는 다리 셋 달린 까마귀(三足烏), 즉 일상(日象)을 표현한 것이 확인된다(도II-7).[12] 능산리 벽화고분은 이러한 고구려의 전통을 수용하여 자기화(自己化)한 것이라 하겠다. 또한 능산리 벽화고분의 월상을 에워싼 동그라미의 바깥쪽에 붙어 있는 10개의 동그란 돌기 모양은 고구려의 덕흥리 벽화고분의 당초문대(唐草文帶)나 삼실총(三室塚)의 당초문대 등에서 쉽게 찾아볼 수 있다(도II-8,9).[13] 이러한 점은 능산리 백호의 코앞에 보이는 낚싯바늘 비슷한 갈고리 모양의 무늬가 고구려 삼실총의 역사상(力士像)들의 몸 주변에서 흔히 눈에 띄는 점에서도 확인된다.[14]

11 『특별기획전 고구려』(동광문화인쇄사, 2002), p. 90의 도판;『高句麗文化展』(東京: 大日本印刷株式會社, 1985), 圖 33 참조.
12 위 도록들 중『특별기획전 고구려』, p. 91의 도판;『高句麗文化展』, 圖 35 참조.
13 덕흥리 벽화고분의 당초문대에 보이는 돌기는『특별기획전 고구려』, p. 73의 도판; 삼실총 당초문대의 돌기는『고구려 고분벽화』(한국방송공사, 1994), 도 73~74 참조.
14 위의『고구려 고분벽화』, p. 103, 도 72 참조.

도II-6 〈백호 · 월상도〉, 약수리 벽화고분 현실 서벽, 고구려 5세기
초, 평안남도 남포시 강서구역

도II-7 〈청룡 · 일상도〉, 약수리 벽화고분 현실 동벽

도II-8 당초문대, 덕흥리 벽화고분 전실 북벽, 고구려 408년경, 평안남도 남포시 강서구역

도II-9 당초문대, 삼실총 제3실 동쪽 천장 받침, 고구려 5세기경, 중국 길림성 집안시

이처럼 능산리의 백호도는 5세기 이래 고구려의 고분벽화와 밀접한 연관성이 있음이 분명하다. 능산리 벽화 백호도 위쪽에 있는 비운문들은 고구려의 후기 것들과 유관한 모습이다. 즉, 능산리 벽화고분의 백호도를 그린 화가는 고구려의 후기 벽화 전통은 물론 초기와 중기의 전통에서도 영향을 받았음이 확실하다. 다시 말하면 백제의 화공들은 일찍부터 고구려에서 백제로 전해져 이어져 내려오던 고구려 고분벽화의 전통을 숙지하고 있었으며 이를 토대로 벽화를 백제화하고 있었던 것이다. 달을 상징하는 월상을 백호의 앞쪽이 아닌 위쪽에 표현하고 그것을 둘러싼 둥근 테에 돌기를 붙인 것은 그러한 작은 예에 불과하다. 달이나 해가 하늘에 뜨는 것임을 감안하면 동일 화면의 앞쪽보다는 위편에 표현하는 것이 훨씬 합리적이고 이상적이라 하겠다. 아무튼 서벽의 한 벽면에 서쪽을 상징하는 백호와 달을 상징하는 월상을 아래위로 함께 표현한 것은 새로운 사실로서 괄목할 만하다.

이렇게 보면 동벽의 청룡 위쪽에도 법륜 모양의 둥근 테 안에 태양을 상징하는 일상과 비운문이 그려져 있어야 하는데 그렇지 않다(도II-5). 아마도 일상이 그려져 있던 부분이 도굴공 바로 아래여서 특히 훼손 가능성이 높았을 뿐만 아니라 모사화를 그린 사람이 미술사적 훈련이 안 되어 있어서 희미한 흔적조차 확인하지 못한 결과가 아닐까 유추된다.

어쨌든 동벽의 청룡은 구불거리는 붉은 혀를 길게 빼고 있고 몸은 곡선을 이루고 있으며 꼬리가 길게 뻗어 있다. 머리에 짧은 뿔이 두 개나 있고 몸 윗부분에는 바람에 날리는 듯한 갈기 모양의 것들이 표현되어 있다. 전체적인 표현은 서벽의 백호와 대체로 유사한 느낌을 주

도 II-10
비운연화문, 능산리
벽화고분, 백제 7세기,
충청남도 부여군 소재,
국립부여박물관 소장

나 세부의 특징은 워낙 보존 상태가 나빠서 구체적인 언급이 어렵다. 다만 용이 붉은 혀를 길게 빼고 있는 모습은 고구려 후기 강서대묘의 청룡과 비슷하고 용의 입을 검게 나타낸 것은 강서중묘의 청룡과 유사하여 7세기 고구려의 청룡도와 친연성이 있음을 알 수 있다.[15]

능산리 벽화의 특징과 백제 후기 벽화의 양상은 벽면의 사신도 못지않게 천장에 그려진 비운연화문에서도 잘 드러난다(도II-10). 천장에 그려진 비운연화문의 표현을 보면 전반적으로 고구려 후기의 고분인 진파리 1호분의 벽화와 상통하는 바가 있다(도I-29).[16] 비운연화와 동세(動勢)의 표현에서 그러하다. 그러나 비운연화가 이 고구려 고분에서는 네 벽에 사신과 함께 적극적으로 표현되어 있어서 천장에만 그려진 능산리 백제 고분과 차이가 있다. 또한 진파리 1호분의 비운연화는 움직임이 크고 속도가 빠른 반면에 능산리 백제 벽화고분의 비운연화는 느긋하고 완만한 동세를 보여준다. 즉 고구려 고분벽

화는 힘차고 동세가 빠른 고구려적인 무사적(武士的) 특성을 보여주는 반면에, 백제의 이 고분벽화는 백제적인 도인적(道人的) 성향을 드러내고 있다고 볼 수 있다.[17] 이처럼 백제는 고구려 미술의 영향을 수용하였으면서도 고구려와 현저하게 다른 백제적 특성을 발전시켰던 것이다.

이 능산리 벽화고분의 천장에 그려진 비운연화문 중에서 연화문만을 따로 떼어서 보면 만개된 연꽃의 모양이나 넓적하고 부드럽고 도톰한 느낌을 주는 연판의 형태가 백제 후기의 전형적인 연화문 와당(瓦當)의 모습과 일치하여 시대양식을 공유하고 있음이 확인된다. 연꽃무늬를 적극적으로 표현하는 경향은 고구려의 중기 고분인 장천1호분(長川一號墳)의 현실(도I-34)이나 산연화총(散蓮花塚) 등에서 확인되나 능산리 고분의 경우와 달리 천장보다는 벽면에 적극적으로 그려졌던 점에서 차이가 난다고 볼 수 있다.[18] 천장의 전면에 걸쳐 많은 만개된 연꽃을 비운문과 함께 적극적으로 그려 넣은 예는 백제의 능산리 벽화고분이 유일하다고 판단된다. 이러한 점에서도 백제의 이 능산리 고분의 벽화는 특이하다고 보지 않을 수 없다. 비운문은 가늘고 다듬어진 곡선으로 표현된 후 채색을 곁들였다. 선의 구사에 숙달된 솜씨가 엿보인다. 비운연화문의 묘사에 백제 특유의 세련미가 넘친다.

15 『특별기획전 고구려』, p. 147의 청룡도 및 p. 153의 청룡도 참조.
16 김원용, 『壁畵』, 韓國美術全集 1(동화출판공사, 1973), 도 95 참조.
17 안휘준, 『한국 그림의 전통』(사회평론, 2012), pp. 80~83 참조.
18 예를 들어 장천 1호분 현실의 경우 네 벽은 온통 연꽃무늬로 장식이 되어 있는 데
 반하여 천장 중앙부에는 오직 일상과 월상이 북두칠성과 함께 그려져 있을 뿐 연꽃의
 모습은 찾아볼 수 없다. 『集安 고구려 고분벽화』(조선일보사, 1993), 도 68~71 참조.

백제와 고구려 고분벽화의 차이는 능산리 고분과 진파리 1호분의 천장의 구조와 벽화의 주제 면에서도 재차 확인된다. 즉, 백제의 이 능산리 벽화고분의 천장은 평평한 평천장[平天井]인 데 반하여 고구려의 진파리 1호분의 천장은 서역의 영향을 받은 말각조정(抹角藻井, Lantern roof)으로 되어 있다. 또한 천장벽화의 주제도 이 백제 고분의 경우에는 비운연화문인 데 비하여 고구려의 진파리 1호분 천장 그림의 주제는 태양을 상징하는 까마귀로 묘사된 일상과 달을 상징하는 월상(토끼와 계수나무)이어서 현저한 차이를 드러낸다(도 I-38).[19] 이처럼 백제 후기의 능산리 고분벽화와 고구려 후기의 진파리 1호분 사이에는 상호 밀접한 연관성과 유사성이 있음에도 불구하고 벽화의 내용과 화풍, 천장의 형태와 천장그림의 주제 등 여러 가지 면에서 현저한 차이가 있음을 알 수 있다. 백제 고분벽화의 고구려 영향의 수용과 그것을 바탕으로 한 두드러진 백제화(百濟化)가 분명하게 드러난다. 백제적인 세련미도 돋보인다. 백제의 회화를 비롯한 미술과 문화의 성격과 수준을 이해하는 데 크게 참고가 된다.

이상 살펴본 바와 같이 백제에서 고분벽화는 아무리 늦어도 중기인 웅진시대부터는 그려지기 시작하여 후기인 사비시대에 높은 수준으로 발전하였음을 알 수 있다. 불교와 도교가 습합되었고 백제적 특성이 뚜렷하게 구현되었다. 고구려 고분벽화의 다양한 전통을 수용하면서 백제적 고분벽화를 발전시켰음도 확인된다.

19　『高句麗古墳壁畵』(東京: 朝鮮畫報社, 1985), 圖 176 참조.

III

신라의 고분벽화

1 기미년명 순흥 읍내리 벽화고분의 벽화

1) 머리말

잘 알려져 있는 바와 같이 우리나라 삼국시대의 회화는 풍부한 고분 벽화를 남긴 고구려의 경우를 제외하고는 남아 있는 작품이 거의 없어서 그 구체적 양상의 규명이 대단히 어렵다. 신라의 경우는 더욱 그러하다. 이러한 한 가지 실정만 고려해도 1985년에 햇빛을 보게 된 경북(慶北) 영풍군(榮豊郡) 순흥면(順興面) 읍내리(邑內里)의 기미년명(己未年銘) 벽화고분에 그려진 그림들은 대단히 큰 의의를 지니고 있다고 하겠다.[1] 더구나 이 고분이 위치하고 있는 지역이 고구려 및 신라의 영토였으며, 그 벽화의 내용이나 화풍이 양국의 문화와 직접적인 관계를 지니고 있다는 측면에서 더욱 관심의 대상이 되지 않을 수 없다.

이 고분의 벽화와 관련해서 고려해야 할 사항은, 벽화의 내용과 그 의미, 화풍상의 특징과 그 의의, 국적 문제(고구려의 것인지 신라의

1 이 고분에 관하여는 『順興邑內里壁畵古墳』이라는 제목의 발굴 보고서가 문화재관리국 문화재연구소와 대구대학교박물관에 의해 1986년과 1995년에 각각 출판된 바 있다. 졸고도 이 두 책의 보고서에 모두 실려 있다.

것인지의 문제), 그리고 연대 문제(고분 내부에 적힌 기미년의 연기가 구체적으로 서기 몇 년을 의미하는지의 문제) 등으로 크게 구별된다고 하겠다. 이러한 사항들은 한결같이 중요하면서도 어려워서 당장 단정적인 결론을 내리기는 곤란한 것이 사실이다. 그러므로 저자는 우선 이 벽화의 내용들을 하나하나 살펴보면서 다른 작품들과의 비교를 시도하고 이것을 토대로 하여 나름대로의 의견을 제시해보고자 한다.

벽화들은 동·서·남·북의 네 벽면과 관대(棺臺)의 전면, 연도(羨道)의 좌우 벽에 그려져 있는데 백회를 칠한 후에 묵선으로 윤곽을 잡고 그 안에 적색, 황색 등 약간의 색을 칠해 넣은 일종의 구륵전채법(鉤勒塡彩法)을 위주로 하고 있다. 이 밖에 먹선에만 의존한 백묘법도 보인다. 그리고 북벽의 서측에 그려진 연화문의 경우에는 묵선(墨線) 대신 주선(朱線)으로 윤곽을 잡고 황색을 칠해 넣어 좀더 산뜻하고 섬세한 느낌을 자아낸다. 그러나 기본적으로는 묵선을 위주로 하고 있고 색채도 붉은색이 지배적이며 약간의 노란색이 사용되었을 뿐 파란색 등의 다른 색은 일절 찾아볼 수 없다.

천장에는 회(灰)는 발라져 있으나 벽화는 전혀 그려져 있지 않아, 일월성신(日月星辰)·신수(神獸)·영초(靈草) 등을 그려 넣어 천상의 세계 또는 영계(靈界)를 표현하던 고구려의 전형적인 고분벽화들과는 차이를 드러낸다. 또한 이 고분으로부터 멀지 않은 곳에 위치하며 고(故) 진홍섭(秦弘燮) 박사에 의해 발굴 조사된 어숙술간묘(於宿述干墓)의 경우와는 달리 석비(石扉)와 연도 천장에 벽화의 흔적이 남아 있지 않다. 그러나 두 고분은 그 구조나 축조 방법, 벽화의 존재 등으로 보아 관련이 깊을 것으로 생각된다.[2]

그림의 소재는 산악, 연화, 괴운(怪雲), 새, 장선(長扇)인 듯한 문양

들, 가옥과 담장, 버드나무, 박산문(博山文)이라고 생각되는 문양, 점형기(鮎形旗)와 그것을 든 인물, 역사상 등으로 되어 있으며 화풍은 고졸한 편이다.

그러면 편의상 피장자가 머리를 두었다고 믿어지는 동벽의 벽화로부터 시작하여 북벽, 서벽, 남벽, 관대 전면, 연도의 순으로 벽화의 내용과 양식상의 특징들을 살펴보기로 하겠다.

2) 벽화의 내용과 특징

가. 동벽의 그림

먼저 동벽은 이 고분의 구조상 이승과 통하는 연도로부터 제일 멀리 떨어진 후미진 부분이며 또 묘주가 해가 뜨는 동쪽을 향하여 머리를 두는 동침장(東枕葬)되었을 가능성도 짙어서, 네 벽 중에서 제일 큰 비중을 차지하는 공간이었을 것으로 생각된다. 이 점은 이 고분 내에 그려진 산악들 중에서 가장 큰 산과 또 태양을 상징한다고 여겨지는 크고 위압적인 새가 바로 이 동벽에 표현되어 있는 사실로도 쉽게 짐작이 된다(도III-1, 2).

이 동벽의 우반부(남측부)는 도굴로 인해 큰 구멍이 뚫린 채 파괴되어 있어서 벽화가 남아 있지 않으나 좌반부에는 큰 산이 능선을 북벽 쪽을 향하여 뻗어 있는 모습이 확인된다. 이 산의 바로 좌측 상부에는 주둥이를 벌리고 날개를 편 채 직립한 듯한(하부의 박락으로 확

2 어숙술간묘에 관해서는 진홍섭 편, 『榮州順興壁畵古墳調査報告』(이화여자대학교박물관, 1984) 참조.

도굴광

확장
시상대

시상대

0 1m

도 III-1
기미년명 순흥 읍내리
벽화고분 동벽의
벽화실측도

도 III-2
〈양광 및 산악도〉,
기미년명 순흥 읍내리
벽화고분 동벽, 신라
479년, 경상북도
영풍군 순흥면 읍내리

인 불가능) 새가 커다란 원형의 틀 안에 그려져 있다. 이 새의 머리 모습은 까마귀를 연상시키는데 눈에는 생기가 깃들어 있어 벌어진 주둥이와 함께 어떤 활력을 느끼게 한다. 이 새의 머리도 이곳 산의 능선과 마찬가지로 북쪽을 향하고 있는 것이 주목된다.

그런데 이 새는 동벽에 그려져 있을 뿐만 아니라 날개를 펴고 있는 모습이 408년에 축조된 고구려의 덕흥리 고분 전실 동측 천장의 수렵도 위에 그려진 새 그림인 양수지조(陽燧之鳥)와 흡사하여 태양을 상징한다고 믿어진다(도 I-69). 양광은 양기광(陽氣光) 또는 태양광, 즉 태양을 상징하는 새로서 고구려 중기나 후기의 고분벽화에 나타나는 일상日象)으로서의 검은색 삼족오의 전신(前身)이라고 생각된다. 덕흥리 고분의 양광이 이 순흥 고분의 경우와 마찬가지로 태양의 방향인 동쪽에 그려져 있고, 머리를 북쪽으로 향하고 있는 점 또한 주목된다. 이 순흥 벽화의 새는 원형의 틀 속에 들어 있고, 앞서 지적했듯이 덕흥

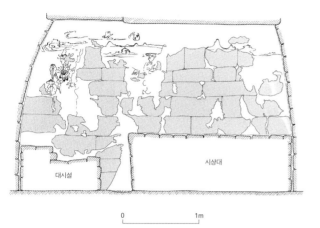

0 _____ 1m

도III-3
기미년명 순흥 읍내리
벽화고분 북벽의 벽화
실측도

도III-4
〈산악도〉, 기미년명
순흥 읍내리 벽화고분
북벽 동측

리 고분의 양광과 흡사하며, 해가 떠오르는 동쪽 벽에 그려져 있음을 보아 봉황이나 주작이기보다는 역시 태양을 상징하는 양광 또는 일종의 일상(으로 믿어진다. 이렇게 본다면 이 동벽의 산과 새는, 바로 동쪽의 산 위로 솟아오르는 태양을 함께 상징한다고 볼 수 있을 것이다. 이것은 영혼의 불멸을 기원하는 뜻을 담고 있는지도 모르겠다.

나. 북벽의 그림

북벽의 그림들은 우측(동측)으로부터 좌측(서측)으로 전개되고 있다고 보인다. 이 벽에 그려진 새들과 구름이 머리를 한결같이 좌측(서측)으로 향하고 있기 때문이다. 이 북벽에 그려진 그림들의 내용을 보면, 여러 개의 산과 새, 연화, 괴운(怪雲)으로 이루어져 있어 다른 벽면에 비해 비교적 다양한 편이다(도III-3).

이 북벽에는 산 그림이 더욱 두드러지게 표현되어 있는데, 특히

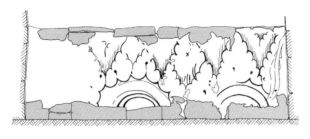

0 1m

도 III-5
기미년명 순흥 읍내리
벽화고분 관대 서측면
실측도

도 III-6
〈박산문·산악문〉,
기미년명 순흥 읍내리
벽화고분 관대 서측면

우측의 산들은 거의 동일한 수평선상에 놓여 있으며 그 형태도 무대
장치용 산들처럼 단순한 것들이다(도 III-4). 이 산들은 붉은색으로 칠해
져 있는데 형태 면에서는 대체로 영락(永樂) 18년(408)의 연기가 있는
고구려 덕흥리 고분의 전실 동측 천장부 수렵도에 보이는 산들과 매
우 흡사한 모습을 하고 있다(도 I-14). 지극히 단순한 형태, 수평적인 이
음새, 먹으로 윤곽선을 잡고 붉은 색채를 칠해 넣은 기법과 색채감각
등에서 이곳의 산악도와 덕흥리 고분의 산악도 사이에는 현저한 유
사성이 엿보인다. 다만 덕흥리 고분의 산악도에는 버섯 모양의 나무
들이 산봉우리 여기저기에 서 있는 반면, 이곳의 산에는 나무가 나 있
지 않으며 일종의 운문(雲文)이 우측에 간혹 곁들여져 있다는 점에서
차이를 찾아볼 수 있다.

　　이곳의 산악도들이 앞서 살펴본 동벽의 태양을 상징하는 새의 경
우와 마찬가지로 덕흥리 고분의 그것들과 형태상 유사성을 띠고 있
다는 점은 이 고분의 관대 전면에 그려진 또 다른 형태의 산악도들과
함께(도 III-5,6) 이 고분의 벽화가 고구려 초기 및 중기의 고분벽화의
영향을 강하게 수용했음을 시사해주는 것이라 풀이된다.[3]

도 III-7
〈화문·산악·비조도〉,
기미년명 순흥 읍내리
벽화고분 북벽 중앙부

도 III-8
〈석관 석각화〉,
육조시대 525년경,
미국 캔자스
넬슨갤러리 소장

 한편 3단을 이룬 원산(遠山)들의 모습은 525년경에 제작된 중국 육조시대의 석관(미국 넬슨갤러리 소장) 표면에 새겨진 각화(刻畵)의 원산들과도 간접적이나마 어느 정도 유사한 점이 있다고 생각된다(도 III-7,8 비교).[4] 이 석관 각화는 고구려 후기의 고분인 진파리 1호분의 벽화와도 양식상 관계가 깊은데 이곳의 원산들이 3~4단을 이루며 거리상의 원근을 표현하고 있는 점은 순흥 고분의 산악들과 비슷하다고 하겠다. 다만 순흥 고분의 경우 근경을 생략하고 원산들만을 부각시킨 점이 형태상의 두드러진 차이라 하겠다. 이러한 형태의 원산들은 중국의 경우 6세기 이전부터 그려지기 시작했을 가능성이 크며, 육조시대 이후에도 자주 그려졌다.

 이 순흥 고분의 북벽과 동벽에 그려진 이러한 산악도들은 비록

3 고구려 고분벽화의 편년에 관해서는 학자에 따라 이견이 있을 수 있겠으나 필자는 김원용 박사의 것이 가장 합리적이고 타당하다고 믿어 그것을 따르기로 하겠다. 김 박사에 의하면 초기는 450년경 이전, 중기는 약 450~약 550년, 후기는 550년경 이후로 볼 수 있다. 김원용, 『韓國壁畵古墳』(일지사, 1980), pp. 89~131 및 p. 131의 편년표 참조.

4 Osvald Siren, *Chinese Painting: Leading Masters and Principles* Vol. 3 (New York: The Ronald Press Co., 1956), pl. 27.

형태적인 면에서는 고구려의 초·중기의 것들이나 중국 고대의 것들과 유사하지만 그 상징성에서는 차이가 있다고 생각된다. 즉 고구려의 덕흥리 고분이나 무용총 등 초기 및 중기의 고분벽화에 보이는 산악도들은 단순히 수렵 장면의 배경으로 나타나고 있을 뿐이며, 또 앞서 본 중국 육조시대의 석관 각화도 유교적 효행을 도시(圖示)하기 위한 수단으로 표현되었던 데 반해, 이 고분의 산 그림들은 오히려 어떤 종교적 또는 사상적 상징성을 내포하고 있다고 생각된다. 이것이 북벽에서 특히 강조되어 표현된 것을 감안하면 혹시 사자(死者)의 영혼이 향하게 될 아름답고 태평스러운 도교적 북망산천(北邙山川)을 표현하고자 했는지 모르겠다. 또한 이 북벽의 서측에 그려진 연화들과 연관 지어 생각하면, 극락왕생을 염원하는 불교적 정토의 세계를 나타냈을 가능성도 없지 않다고 생각된다. 아무튼 이곳의 산악도들은 아무런 의미 없이 이루어진 단순한 자연의 재현이라고 보기에는 어려운 측면을 지니고 있다고 생각된다.

고구려의 경우, 산악도들이 초·중기와는 달리 후기에 이르면 도교사상 표현 수단의 하나로 종종 이용되었던 것이 사실이다. 이렇게 보면 순흥 고분의 산 그림들이 사상적인 측면에서는 고구려 후기와 보다 연관이 있지 않을까 생각해볼 가능성도 있을 것이다. 그러나 강서대묘나 내리 1호분의 경우에서 볼 수 있듯이 고구려 후기의 산악도들은 주산(主山) 및 객산(客山)이 갖추어진 삼산(三山) 형태, 거리와 공간의 표현, 산다운 분위기의 묘사에서 순흥 고분에 표현된 고식의 산들과는 달리 훨씬 발달된 모습으로 현저한 차이를 드러낸다.[5] 그러므로 이곳 순흥의 산 그림들이 고구려 후기의 산악도들로부터 영향을 받았다고 보기는 대단히 어렵다. 오히려 이 그림들은 고구려 고식의

산악도들을 형태 면에서 수용하고 거기에 불교 및 도교를 토대로 한 신라적 종교관이나 내세관을 반영시켰다고 보는 것이 합당할 듯하다.

북벽 중앙부에 그려진 새들과 화문(花文)도 이러한 측면에서 이해될 수 있을 것이다(도III-7). 세 마리의 새들이 확인되는데 모두 서쪽을 향하여 날고 있으며 선묘 위주로 비교적 단순하게 표현되어 있다. 이들 중 두 마리는 상하로 짝을 지어 날고 있는데 위쪽에 있는 새는 머리가 유난히 큰 편이고 밑을 향하고 있는 모습이 눈길을 끈다. 그리고 다른 한 마리는 날개 부분만 남아 있어 자세한 모습을 알 수 없으나 서쪽을 향하고 있는 것만은 확실하다. 이 새들이 사자(死者)의 영혼을 천상으로 실어 나르는 역할을 맡고 있다고는 생각되지 않으며, 오히려 사자의 영혼이 향하게 될 저승 산천의 유현(幽玄)한 모습을 강조하고 있을 뿐이라고 믿어진다. 사실상 자연의 아름다움을 강조해주는 새들의 이러한 역할은 고구려 장천 1호분 전실 서벽에 그려진 수렵야유회도(狩獵野遊會圖)의 중앙부에 보이는 새들이나(도I-21) 앞서 언급한 중국 육조시대 석관 각화에 나타나는 새들의 경우를 통해서도 쉽게 확인된다. 또한 이곳의 원산 위쪽 공중에 떠 있는 화문은 그 비슷한 형태를 고구려 5세기경의 평남(平南) 용강(龍岡) 대안리(大安里) 1호분 전실(前室) 인물도 상부 괴운문(怪雲文)들의 중앙에서 찾아볼 수 있고, 또 안악 3호분의 말각조정 삼각 받침돌에 그려져 있는 둥근 연화문이나 중국 육조시대의 인동당초문(忍冬唐草文)들과 비슷한 모습이어서 아마도 일종의 연화문이나 인동당초문이 아닐까 생각된다.[6]

5 김원용, 『壁畵』, 韓國美術全集 4(동화출판공사, 1974), 도 74, 100 및
 『高句麗古墳壁畵』(東京: 朝鮮畫報社, 1985), 圖 195, 197 참조.
6 김원용, 『壁畵』, 도 6; 위의 『高句麗古墳壁畵』, 圖 132; 김원용, 『韓國壁畵古墳』,
 p. 79의 그림 28과 각각 비교 참조.

도 III-9
〈연화문과 괴운문〉,
기미년명 순흥 읍내리
벽화고분 북벽 서측

도 III-10
〈연화도〉, 무용총 현실
천장부 삼각형 받침,
고구려 5세기경, 중국
길림성 집안시

도 III-11
〈연화도〉, 통구 12호분
현실 천장, 고구려
5세기경, 중국 길림성
집안시

　　북벽의 그림들 중에서 산악도 못지않게 흥미를 끄
는 것은 서측부에 그려진 연화와 괴운문들이다(도 III-9).
이 연화문들은 주선(朱線)으로 윤곽을 잡고 줄기 등에는
황색을 곁들이고 있는데 연밥과 줄기, 약간 오므라든 연
잎, 측면의 연꽃 등은 제법 세련된 솜씨를 보여준다. 이
곳의 연꽃들은 도식화된 단독의 문양으로서보다는 자연스럽게 자생
하는 모습 그대로의 형태를 보여주고 있어 주목된다. 이처럼 자생하
는 연꽃의 모습은 고구려 덕흥리 고분의 현실 동벽 북측 부분의 연지
도(蓮池圖)를 비롯하여, 중기의 무용총 주실 천장의 삼각 받침과 통구
12호분(通溝十二號墳) 주실 천장에도 그려져 있다(도 III-10, 11).[7] 고구려
것들에 비해 순흥 고분의 연화들이 대체로 좀더 사실적이고 섬세한
느낌을 주는 것이 두드러진 차이라 하겠다.
　　이러한 연화의 모습은 고구려 후기에도 계속 제작되었고 일본에
도 파급되었던 것으로 믿어진다. 예를 들면 고구려 출신의 화가 가서
일(가세이쓰, 加西溢)가 아야노 누노 가고리(漢奴加己利), 야마토노 아
야노 마켄(東漢末賢) 등과 함께 밑그림을 그린 일본의 쥬구지(中宮寺)
소장 〈천수국만다라수장(天壽國曼茶羅繡帳)〉에 표현된 연꽃들이 그것

을 말해준다(도 III-12). 이 〈천수국만다라수장〉은 쇼토쿠태자가 사망한(622) 후에 그의 왕생을 빌기 위해 그의 비(妃)가 제작하게 한 것으로 연화의 모습에서는 물론 인물들의 복식 등에서도 고구려의 영향을 뚜렷하게 반영하고 있다.[8]

이 순흥의 고분에 그려진 연꽃들도 불교의 영향을 반영하고 있음이 분명하다. 이미 앞서도 언급한 바와 같이 사자가 서방정토에 극락왕생하기를 염원하는 뜻이 담겨져 있을 가능성이 높다. 비록 북벽이기는 하지만 서벽과 가장 가깝게 접하고 있는 서측에 이 연꽃들을 그려 넣었다는 사실이 그러한 가능성을 더욱 짙게 해준다. 아무튼 이러한 연화의 존재는 이 고분이 축조되었을 당시에 순흥 지역에 불교가 전래되어 적어도 일부 계층에서는 신봉되고 있었음을 의미한다. 이 점은 당시 불교문화의 전파 및 수용 상황, 그리고 이 고분의 성격 규명에 하나의 좋은 참고가 될 것으로 본다.

한편 북벽 서측의 연화의 위쪽에 그려진 괴운문들은 다른 그림들에 비해 큼직큼직하게 표현된 편인데(도 III-9), 그 형태로 보면 고구려 수

7 이 글 주 5의 『高句麗古墳壁畫』, 圖 79; 池內宏·梅原末治, 『通溝』(日鮮文化協會, 1940) 下卷, 圖 23, 24-2 및 김원용, 『韓國壁畫古墳』, p. 102의 그림 51 각각 참조.

8 〈천수국만다라수장〉에 관하여는 안휘준, 『한국 회화사 연구』(시공사, 2000), pp. 144~155 참조. 도판은 久野健·鈴木嘉古, 『法隆寺』, 日本の美術 3(東京: 小學館, 1977), 圖 92 참조.

산리 고분(동벽)의 것들과 가장 가까운 편이다.[9] 그러나 이곳의 괴운문들은 보다 평행적인 경향을 보여주고 있어서 예리하게 마무리된 고구려의 것들로부터 꽤 변모된 모습을 나타낸다.

전체적으로 볼 때, 북벽의 벽화 내용은 불교 및 도교의 요소들을 드러내고 있으며 이러한 점은 이곳의 벽화가 아마도 사자의 영혼을 위한 천상세계의 일단을 표현하고 있음을 말해주는 듯하다.

다. 서벽의 그림

서벽은 북벽과 모서리를 접하고 있으며 동시에 연도(羨道)의 우측 벽(현실에서 내다볼 때)으로 이어져 있다. 이 벽의 주요부에 그려진 벽화는 우측(향하여)으로부터 좌측으로 옮기면서 볼 때, 장선(長扇)인 듯한 문양들, 기와집과 그것을 둘러싼 담, 담 안에 솟아오른 버드나무(연도 쪽) 등으로 구성되어 있다(도Ⅲ-13). 확인되지 않은 부분이 많아 단정하기는 어려워도 이 벽에 그려진 그림의 내용은 아마도 주인공 생전의 생활상의 한 면을 표현한 것이 아닐까 추측된다. 이렇게 본다면 이 서벽에 묘사된 벽화의 내용은 넓은 의미에서 풍속화적인 성격을 띠고 있다고 생각되며, 또한 무덤의 주인공이 현실세계에서 누린 생활의 단면을 사실적, 기록적으로 표현하던 고구려 중기의 고분벽화의 내용과 관련이 있을 것으로 보인다. 담의 앞면에는 꽈배기 모양의 문양(∝∝)이 상하로 그려져 있는 것이 보이는데 이것도 당시 실재하던 것을 표현한 것이라 생각된다.

이 벽면의 그림에서 또한 관심을 끄는 것은 버드나무이다(도Ⅲ-14). 선묘 위주로 되어 있으나 동체 부분에는 노란색이 칠해져 있다. 과문한 탓인지는 모르나 이 버드나무 그림은 아마도 지금까지 밝혀

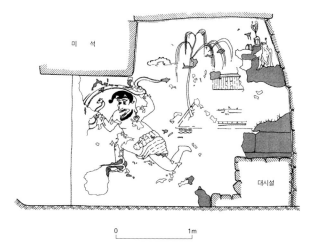

도 III-13
기미년명 순흥 읍내리
벽화고분 서벽의 벽화
실측도

도 III-14
〈유수도〉, 기미년명
순흥 읍내리 벽화고분
서벽 남측

진 삼국시대 최고유일(最古唯一)의 것이라 믿어진다. 이처럼 버드나
무를 담장 안에서 높게 자란 모습으로 그린 것은 중국 사천성(泗川省)
출토의 한대(漢代) 도전(陶塼)에서 볼 수 있듯이, 사자(死者, 주인공)가
살던 집안 모습의 단순한 재현일 듯하다.[10] 아니면 혹시 불교에서의
'청정(淸淨)'을 상징하고 있는지도 모르겠다.

버드나무의 반대쪽 북벽과 접하는 모서리 가까이에는 장선(長扇)
을 든 여인인 듯한 형상이 그려져 있는데 인물인지의 여부는 단정할
수 없다. 그 옆에는 역시 장선의 머리 부분이라고 생각되는 것들이 셋
정도 엿보인다.

이 서벽의 그림들은 전반적으로 볼 때 그 내용이나 상징적인 측
면에서 이웃하는 북벽이나 건너편 동벽과는 많은 차이를 드러낸다.

9 　김원용, 『壁畵』, 도 18 참조. 수산리 고분에 관해서는 김기웅, 『韓國의 壁畵古墳』
　　(동화출판공사, 1982), pp. 71~89 참조.

10 　Michael Sullivan, *The Birth of Landscape Painting in China* (Berkely and Los Angeles:
　　University of California Press, 1962), p. 97.

이 서벽은 연도와 이어져 있어 입구로부터 가장 가깝고, 또 현실세계와 제일 근접한 벽면으로서 주인공이 이승에서 누렸던 생활과 관련 깊다고 믿어지는 내용을 표현한 것이 크게 주목을 끈다.

라. 남벽의 그림

연도의 좌측 벽(현실에서 볼 때)과 모서리를 접하고 있는 남벽의 주요 부분에도 벽화가 그려져 있다고 믿어지나 보존 상태가 불량하여 확인하기가 지극히 어려운 실정이다(도Ⅲ-15). 다만 동측 상부에 꽃이 세 포기 정도 남아 있어 주목을 끈다. 이 꽃들은 북벽 서측의 연화들에서 볼 수 있는 것과 비슷한 꽃술들을 지니고 있으나 밑으로 늘어진 잎들은 일년생 들꽃을 연상시켜 그 종류를 단정할 수 없다. 이 밖에도 부분적으로는 삼산형(三山形)의 산이 그려져 있는 듯한 부분이 있으나 확실치 않다.

이 남벽의 연도 쪽 끝 부분에는 메기 모양의 점형기(鮎形旗)를 든 인물이 서 있고, 이 인물의 위쪽에는 "기미중묘상(?)인명□□(己未中墓像(?)人名□□)"의 묵서명이 적혀 있다(도Ⅲ-15,16). 아마도 이 무덤의 주인공이 "기미년에 이 무덤에 묻혔는데 이름은 □□이다"라는 뜻인 듯하다. 기미년은 479년, 539년, 599년 중에서 언제인지 단정하기 어려우나 벽화의 화풍으로 보아 479년으로 보는 것이 타당하지 않을까 생각된다(좀더 구체적인 이유는 이 글의 결론 부분 ⑦ 참조). 그리고 이 묘주의 이름 첫 자에는 '衤'변이 보이나 그 이상은 확인하기 어렵다.

이곳의 인물은 장포(長抱)를 입고 그 옷자락의 일부는 관대의 전면 향우측으로까지 이어져 있다. 그러나 얼굴과 상체 부분은 박락되어 있다. 인물이 묘주 자신의 모습인지 아니면 그의 부하의 모습인지

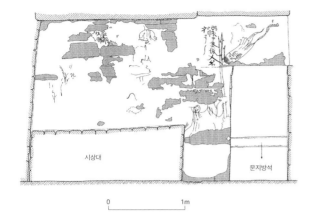

시상대

문지방석

0 　　　　　　　1m

도III-15
기미년명 순흥 읍내리
벽화고분 남벽의 벽화
실측도

도III-16
〈점형기〉, 기미년명
순흥 읍내리 벽화고분
남벽 서측

는 확실치 않다. 그러나 북벽이나 동벽이 아닌 남벽 연도 근처에 그려
져 있는 사실이나 고구려의 묘주 그림들과 비교해보면 아무래도 주
인공이기보다는 시위자(侍衛者)일 가능성이 더 높다고 생각된다.

　　이 점형기는 그 유사한 예를 고구려 쌍영총 연도의 동벽에 그려
진 거마행렬도(車馬行列圖)(도I-57) 및 수산리 고분의 문위무사도(門衛
武士圖)에 보이는 기(旗)에서 찾아볼 수 있다.[11] 즉 이 기들의 갈라진
모습 등에서 순흥 점형기의 시원형을 엿보게 된다.

마. 시상대(屍床臺) 전면의 그림

관대(棺臺)의 앞면에 그려진 그림들도 매우 중요하고 흥미롭다. 일종
의 화염문 같기도 하고 혹은 산악문 같기도 한, 겹으로 된 문양들이
횡으로 잇대어 그려져 있다(도III-5,6). 밖으로 볼록한 작은 곡선을 잇
대어 그어서 그린 후 바깥쪽에 가늘고 촘촘하게 붉은 선들을 종(縱)

11　　김원용,『壁畵』, 도 45 및 이 글 주 5의『高句麗古墳壁畵』, 圖 74, 114 참조.

으로 가하여 마감했다. 전체적으로 보면 삼각형에 가까워 화염문 또는 산악문을 연상시킨다.

이와 비슷한 형태의 화염문은 중국 운강석굴(雲崗石窟), 고구려의 덕흥리 고분, 쌍영총, 무용총, 각저총 등 초·중기의 고분벽화들에 보이며, 이러한 고구려식 화염문의 변형된 모습은 신라의 천마총 및 황남대총 남분에서 출토된 칠기 표면에도 그려져 있다.[12] 그러나 이들 분명한 화염문들과 순흥 고분의 이 문양들을 자세히 비교해보면 세부에서 현저한 차이가 있음을 확인할 수 있다. 따라서 순흥 고분의 이 문양들이 반드시 화염문이라고 단정 짓기는 대단히 어렵다.

이 문양들은 오히려 산악문일 가능성이 크다. 전체의 형태가 삼각형이라 산형에 가깝고 바깥의 촘촘한 종선들은 산 위에 서 있는 나무들의 도식화된 표현처럼 느껴진다. 또한 뒤에 살펴보듯이 이 문양들 밑부분에 또 다른 형태의 산악문들이 나타나 있어 더욱 그러한 생각을 뒷받침해준다. 사실상 이곳 삼각형의 문양들은 박산문(博山文)일지도 모른다.[13] 이 문양들을 중국 한대 박산로(博山爐)의 뚜껑에 조형된 산의 형태(특히 윤곽선)와 비교해보면 그 유사함을 쉽게 발견할 수 있다(도III-17).[14] 뿐만 아니라 이곳의 문양과 비슷한 산형은 키질(Kizil) 등 서역의 산악문들에서 엿보인다.[15] 또한 바깥쪽에 촘촘하게 나 있는 바늘 모양의 수초문(樹草文)은 한대(漢代)의 동통(銅筒)에 새겨진 문양이나 그 밖의 도식화된 박산문에도 나타난다(도I-54).[16] 그러므로 이 고분 관대의 문양들은 화염문이라기보다는 도식화된 박산문, 즉 산악문일 가능성이 짙다고 생각된다. 박산문은 봉래산(蓬萊山), 화산(華山) 또는 수미산(須彌山)에서 유래한 것이라는 설들이 제기되어 있고, 벽사(辟邪)의 기능도 띠고 있는 것으로 여겨지기도 한다.[17]

이곳의 문양이 박산문 또는 산악문일 가능성은 이 문양들의 밑부분에 묘사된 또 다른 형태의 산악문들에 의해 더욱 짙어진다. 이 밑부분의 산들은 고구려 무용총의 현실 서벽 수렵도에 보이는 산들처럼 굴곡진 띠 모양의 선들로 이루어져 있고, 삼각을 이룬 봉우리에는 앞에 지적한 단순한 형태의 나무들이 붉은색으로 그려져 있다(도I-20, III-5 비교). 이처럼 이곳의 산들이 무용총의 수렵도에 보이는 산들과 유사함은 이 고분의 연대 추정에 하나의 참고가 된다.[18]

도III-17
중국 한대 박산로의
산형

어쨌든 관대 전면의 그림들은 이처럼 밑부분에 무용총 수렵도의 산과 비슷한 산악문을, 그리고 윗부분에 박산문 형태의 산악문을 함께 결합시켜 표현하였다고 볼 수 있다. 즉 밑부분에 현실세계의 산을, 윗부분에는 박산 또는 수미산, 즉 전설적인 영계(靈界)의 산을 결합하여 묘사한 것이라 생각된다.

12　김원용, 『韓國壁畵古墳』, pp. 82~84의 그림 38~41; 김원용, 『壁畵』, 도 43, 47~48, 51~52, 60~63 참조.

13　박산문에 관해서는 小杉一雄, 『中國文樣史の 研究』(東京: 新樹社, 1959), pp. 40~92 참조.

14　위의 책, 圖 38~39; Michael Sullivan, 앞의 책, pl. 46, 48 참조. 그리고 중국의 박산향로에 관하여는 조용중, 「中國 博山香爐에 관한 考察」(上)(下), 『美術資料』 제53호(1994. 6), pp. 68~107 및 제54호(1994. 12), pp. 92~140 참조.

15　Michael Sulivan, 위의 책, pp. 140~141 사이의 삽도 28 참조.

16　위의 책, pl. 33a~33d, 46, 48, 54; 小杉一雄, 『中國文樣史の 研究』, 圖 23A~23B 참조.

17　小杉一雄, 위의 책, p. 51, 53 참조.

18　김원용, 『壁畵』, 도 56과 비교 참조.

바. 연도의 그림

도III-18
〈역사상〉, 기미년명
순흥 읍내리 벽화고분
연도 서벽

서벽과 연결되는 서쪽 연도의 벽에 그려진 역사상(力士像)과 그 건너편 연도 동벽에 그려진 역사상은, 물론 이 무덤을 지켜주는 역할을 맡고 있다. 그런데 연도의 서벽에 그려진 역사상은 두 손으로 귀 달린 뱀을 머리 위로 치켜들고 바깥쪽을 향해 황급하게 달리는 모습을 하고 있다(도III-13,18). 몸이 퉁퉁하고 강인하게 생겼는데 상체는 벗었으나 하체는 간단한 의복이 감겨져 있다. 동작이 비교적 잘 표현되어 있고 뱀의 눈에도 생기가 깃들어 있다. 턱이 매우 큰 편인데, 모사 과정에서 확인된 바로는 입을 벌린 채 이를 드러내고 있는 모습을 하고 있으며 송곳니가 두드러져 있어 귀면(鬼面)의 입을 연상시킨다. 그리고 이 역사의 왼쪽 귀에는 귀걸이가 매달려 있다. 이는 대단히 이색적인 것으로 주목된다.

이를 악문 채 뱀을 치켜든 이 역사상은 고구려 삼실총의 제3실 동벽에 그려진 역사상(장사도)과 비교된다(도I-24). 그러나 고구려 삼실총의 장사는 고구려 옷을 갖추어 입고 뱀을 목도리처럼 목에 건 채 천장을 받쳐 든 모습을 하고 있어 순흥 고분의 역사상과는 많은 차이를 드러낸다.

이 순흥 고분에 그려진 역사상은 위로 굽은 코끼리의 코와 비슷한 머리모양을 하고 있는데 이러한 머리모양과 어느 정도 관계가 있는 것은 각저총의 씨름 장면 중에서 서역인이라고 생각되는 인물의

머리 모습이다(도I-17). 또한 이와 비슷한 모습
이 경주 단석산(斷石山) 신선사(神仙寺)의 신
라 석굴 마애불에도 나타나 있어 관심을 끈
다.[19] 이 머리 형태와 관련하여, 기원전 2세
기에 서역의 박트리아(Bactria)에서 만들어진
데메트리우스(Demetrius) 은전(銀錢)에 코끼
리 머리 모습의 모자를 쓴 인물상이 표현되
어 있는 것이 흥미롭다.[20] 비록 시대적으로 신
라와 동떨어진 예라는 느낌이 들기는 하지만
이러한 코끼리 머리모양이 고대 서역인들의

도III-19
〈역사상〉, 통구 사신총
연도 동벽, 고구려
7세기 전반, 중국
길림성 집안시

머리 형태에 어떤 영향을 미쳤을지도 모른다는 점에서 하나의 참고
로 유념할 만하다.

또한 이곳의 역사(力士)가 달고 있는 귀걸이도 주목된다. 고구려
의 역사상들 중에서 옷과 신발을 갖추어 착용하면서도 귀걸이를 단
예는 보이지 않으며, 삼국 중에서도 신라인들이 특히 적극적으로 그
것을 애용했던 점을 고려하면 역사상에게까지 귀걸이를 달게 한 것
은 아무래도 고구려보다는 신라적인 발상이 아닐까 믿어진다. 또한
이중심엽형(二重心葉形)의 형태도 고구려보다는 신라 것일 가능성이
높아 보인다.

이 순흥 고분 역사의 하체를 가리고 있는 의복은 천을 몇 겹 겹
쳐서 두른 것으로 통구 사신총의 연도 동벽에 그려진 역사상이 착용

19 황수영, 『韓國佛像의 硏究』(삼화출판사, 1973), 도 36 및 삽도 21 참조.
20 Benjamin Rowland, *The Art of Central Asia* (New York: Crown Publishers Inc., 1974), p.
 210(8a).

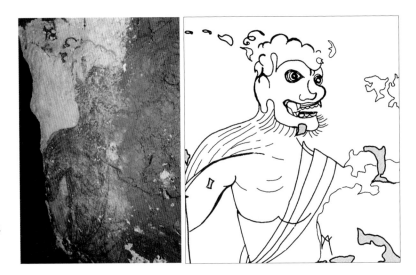

도 III-20
〈역사상〉 및 그
실측도, 기미년명 순흥
읍내리 벽화고분 연도
동벽

한 것과 유사하다(도 III-19). 다만 고구려의 경우 짧은 바지를 입고 그
위에 받쳐 대듯이 착용하고 있어, 나신(裸身)을 가리기 위한 수단으로
이용한 순흥의 것과 차이를 나타낸다.

연도의 동벽에 그려진 역사상도 머리를 바깥쪽(남쪽)으로 향하고
있는데 눈을 고구려 삼실총의 역사상이나 무사상처럼 동그랗게 부릅
뜨고 있고, 머리는 관대 전면에 보이는 문양과 비슷한 곡선을 이어 털
모자를 쓴 것처럼 표현되어 있다(도 III-20). 또한 천의 자락 같은 것으
로 상체를 감고 있어 반대편의 역사상과 차이를 드러낸다.

3) 맺음말

지금까지 동벽, 북벽, 서벽, 남벽, 관대 전면, 연도의 순으로 벽화의 내

용과 특징 및 상징성에 관하여 대강 살펴보았다. 이 고분의 벽화는 앞서 자주 지적하였듯이 고구려의 초기 및 중기의 고분벽화와 관계가 깊다. 그러나 벽화에는 고구려의 것과는 다른 점들도 많이 보인다. 이제 이 순흥 고분의 벽화에 관해서 간략하게 정리하면 대체로 다음과 같은 점들이 유의된다고 하겠다.

① 벽화의 화풍은 고졸한 편이지만 내용은 형태적으로나 사상적인 측면에서 복합적인 성격이 짙다.

② 벽화의 내용으로 보면 연도 또는 바깥 세계와 가장 가까운 서벽과 남벽의 일부를 묘주의 현세에서의 실생활의 표현이나 기록을 위해 할애하였고, 그것으로부터 멀고 깊숙한 동벽과 북벽에 그의 영혼이 향하게 될 천상의 세계를 표현한 것으로 보인다.

③ 사벽 중에서 죽은 자의 영혼과 직접 관련되는 동쪽과 북쪽의 벽면을 특히 중요하게 여겼다고 믿어지며 그중에서도 태양이 떠오르는 동쪽의 벽을 더욱 중시했던 듯하다. 이 점은 고신라 시대의 동침장(東枕葬) 선호의 경향을 반영하는 것일 가능성이 크며, 이와 아울러 북벽을 중시한 것은 신라식 동침장에서 중국식 북침장으로 바뀌기 시작하는 단계의 과도기적 현상을 나타낸 것이 아닐까 추측된다.

④ 벽화의 내용을 살펴보면 도교와 불교의 영향이 함께 나타나 있다고 믿어진다. 산악도가 적극적으로 표현된 점이나 그 밖에 운문, 새의 표현 등은 도교와 밀접한 관계가 있다고 볼 수 있고, 연화문 등은 불교적 색채를 짙게 반영하고 있다고 하겠다.

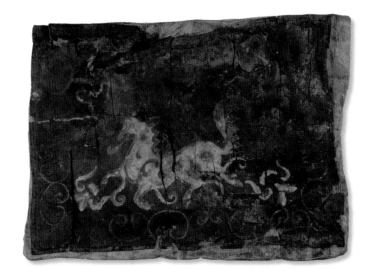

⑤ 벽화의 내용이나 화풍으로 보면 고구려의 고분벽화, 특히 초기 및 중기의 고분벽화의 영향을 강하게 받았음이 확인된다.

⑥ 화풍에 의거해서 보면 이 벽화는 묘주(墓主)의 국적이 어디이든 고구려의 영향을 받아서 제작된 고신라의 것으로 믿어진다. 이 점은 그림의 내용과 양식, 천장 벽화의 부재, 동벽을 제일 중시한 점(고분의 구조도 마찬가지), 역사상의 귀걸이 패용(佩用)에서도 그렇게 유추된다.

⑦ 연대는 기미년의 묵서명(墨書銘)에 의해 479년, 539년 또는 599년 중의 어느 하나로 볼 수 있겠으나 그중에서도 479년으로 간주하고 싶다. 그 이유로는 산악도를 비롯하여 그림의 내용이나 양식에서 고구려 초기 및 중기의 영향을 강하게 반영하고 있다는 점을 들 수 있다. 산악도가 고구려의 덕흥리 고분(408)이나 무용총(5세기 후반)의 그것들과 매우 유사하며, 그

밖의 그림들도 이미 살펴보았듯이 고구려 초·중기의 것들과 관련이 깊다는 점도 빼놓을 수 없다. 또 고구려 후기에 크게 유행했던 사신도가 나타나지 않는 사실 등도 이를 뒷받침해 준다. 그리고 동벽을 중시하는 경향도 중국의 영향을 받아 북 침장이 보편화되기 이전의 시기를 시사하고 있는 듯하다.

이 고분의 연대 문제와 관련하여 신라 천마총 출토의 〈천마도〉가 고구려 덕흥리 고분 및 무용총에 그려진 천마도와 대단히 흡사한 점도 참고할 만하다(도III-21,I-48,49).[21] 이 점은 이 고분의 국적 문제에도 시사하는 바가 크다고 하겠다.

⑧ 이처럼 이 순흥 고분의 벽화는 삼국시대의 회화는 물론, 당시의 종교관·내세관, 고구려와 신라 간의 문화교류 등을 이해하는 데 매우 귀중한 자료이다.

21　덕흥리 고분과 무용총의 천마도에 관해서는 이 글 주 5의 『高句麗古墳壁畵』, 圖 72 및 池內宏·梅原末治, 『通溝』 下卷, 圖 32-(3) 각각 참조.

IV 　　　　고려의 고분벽화

1 파주 서곡리 고려 벽화고분의 벽화

1) 머리말

고분의 내부 벽면이나 천장에 그림을 그려 넣는 벽화의 전통은 고구려나 백제, 신라, 가야의 예에서 보듯이 이미 삼국시대에 확고하게 세워졌으며 이러한 전통은 비록 소극적이기는 하지만 발해를 거쳐 고려로 이어졌다.[1] 명종(明宗, 재위 1170~1197)의 지릉(智陵)에 그려진 성신도(星辰圖), 개풍군(開豊郡) 수락암동(水落岩洞) 1호분에 표현된 사신도와 십이지신상(十二支神像), 장단군(長湍郡) 법당방(法堂坊) 벽화고분에 보이는 십이지신상과 성좌도(星座圖), 공민왕릉(恭愍王陵)의 사신도와 십이지신상, 철원군(鐵原郡) 내문리(內門里) 벽화고분에 묘사된 십이지신상과 팔괘도(八卦圖) 등은 고려시대에 주로 북한 지역에서 벽화고분이 자주 축조되었음을 말해준다.[2] 이 밖에 거창군(居昌郡) 둔마

1 김원용, 『韓國壁畵古墳』(일지사, 1980) 및 『壁畵』, 韓國美術全集 4 (동화출판공사, 1974);
 김기웅, 『韓國의 壁畵古墳』(동화출판공사, 1982); 朱榮憲, 『高句麗의 壁畵古墳』(東京:
 學生社, 1972), pp. 240~246 참조.
2 김원용, 위의 책들; 『大正五年度古墳調査報告』(朝鮮總督府, 1916);

리(屯馬里)에서 주악천녀상(奏樂天女像)이 그려진 벽화고분이, 그리고 안동(安東)의 서삼동에서 사신도(四神圖)와 천체도(天體圖)가 표현된 고분이 발견되어 고려시대에는 벽화고분의 전통이 남부지역에서도 계승되었음을 밝혀준다.[3]

1991년에 휴전선 근처의 비무장지대인 파주군(坡州郡) 서곡리(瑞谷里)에서 새로 발견된 벽화고분도 이러한 전통의 맥락과 불가분의 관계가 있음은 물론이다. 이 고분의 덮개석 남서쪽 모퉁이로부터 80cm쯤 떨어진 곳에서 "유원 고려국 삼한벽상 공신 삼중대광(有元高麗國三韓壁上功臣三重大匡) 길창부원군(吉昌府院君) 권공묘지명 병서(權公墓誌銘幷序)"라고 새겨진 묘비가 출토된 것으로 미루어보면,[4] 이 무덤의 주인공은 권준(權準, 1281~1352)이며 따라서 벽화의 제작연대는 1352년으로 믿어진다. 그러므로 이 고분의 벽화는 14세기 중엽 고려 말기 고분벽화의 변화 양상을 보여주는 매우 중요한 자료라고 볼 수 있다. 비단 고분벽화라는 측면에서만이 아니라 화적(畵蹟)이 드문 14세기 인물화의 연구를 위해서도 많은 참고가 된다고 하겠다. 이러한 관점에서 네 벽에 그려진 십이지신상과 천장에 표현된 성수도(星宿圖)를 간략하게 검토해보고자 한다.

2) 네 벽의 십이지신상

이 글에서 다루는 벽화묘는 2호분으로 지칭되는 한상질(韓尚質, ?~1400)의 무덤 아래에 위치하고 있는 1호묘이며, 화강암반층을 남북 394cm, 동서 202cm, 깊이 103cm의 크기로 파낸 후에 다듬은 판석(板

石)을 이용하여 석실로 지어진 무덤이다. 천장은 3매의 큰 판석으로 덮었다. 이처럼 횡구식(橫口式) 석실묘(石室墓)로 되어 있는 이 고분의 안쪽 네 벽에 십이지신상을 표현하고 천장에는 성수도를 그려 넣었다. 그러면 먼저 네 벽의 벽화를 살펴보고 이어서 천장의 성수도를 검토하여 보기로 하겠다.

가. 십이지신상의 배치

이 고분의 네 벽면에는 오직 십이지신상(十二支神像)만을 그려 넣었는데 먼저 관심을 끄는 것은 십이지신을 배치한 방법이다. 즉 수락암동이나 법당방의 고분보다 연대가 올라가는 벽화고분의 십이지신상 배치법과는 현저하게 달라 14세기 중엽에 이루어진 변화를 엿보게 한다.

수락암동 고분, 법당방 고분 등의 경우에는 십이지신이 북벽의 동쪽에 자(子), 동벽에 북으로부터 남으로 축(丑)·인(寅)·묘(卯)·진(辰), 남벽의 동쪽에 사(巳), 서쪽에 오(午), 서벽에 남으로부터 북으로 미(未)·신(申)·유(酉)·술(戌), 북벽의 서쪽에 해(亥)를 그려 넣는 것이 전통이었다(도IV-1). 즉 북벽의 동쪽에서 시작하여 동벽·남벽·서벽을 거쳐 북벽의 서쪽에서 끝나는, 말하자면 시계 방향을 따라 배치하는 방식을 따르되 북벽과 남벽에는 각각 둘씩, 동벽과 서벽에는 각각 넷

이홍직, 「高麗壁畫古墳發掘記 – 長瑞郡 津西面 法堂坊 – 」, 『韓國文化論攷』(을유문화사, 1954), pp. 3~36; 안휘준, 「고려시대의 인물화」, 『한국 회화사 연구』(시공사, 2000), pp. 240~246 참조.

3 『居昌 屯馬里 壁畫古墳 및 灰槨墓發掘調査報告』(문화재관리국, 1974); 임세권, 『西三洞壁畫古墳』, 安東大學博物館叢書 1(안동대학박물관, 1981) 참조.

4 묘지명을 비롯하여 이 고분에 관한 종합적인 조사는 문화재연구소가 낸 『坡州 瑞谷里 高麗壁畫墓 發掘結果 報告』(1992) 참조.

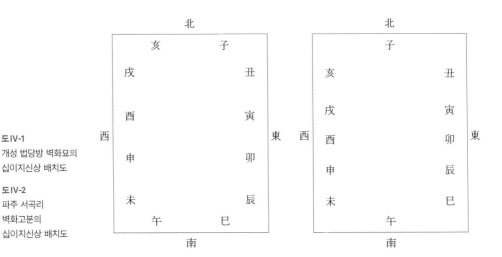

씩 배치하는 것이 상례였음이 확인된다. 또한 십이지신은 한결같이 크기가 같고 입상이며 관모(冠帽) 위에 나타낸 동물의 형상에 의하여 어떤 상인지 구분되게 되어 있는 점이 공통적인 특징이다.

이러한 종래의 고려시대 십이지신상과는 달리 서곡리 벽화고분의 경우에는 그 배치법은 말할 것도 없고 좌상(坐像)과 입상(立像)을 혼용, 표현하고 있어 많은 차이를 드러낸다. 무엇보다도 이 무덤의 십이지신 배치법은 기왕에 밝혀진 이전의 고분들의 경우와 너무나 달라 흥미롭다. 북벽에서 시작하여 동벽 → 남벽 → 서벽으로 시계 방향을 따른 점은 공통되나, 북벽과 남벽에 각기 2구씩이 아닌 1구씩만, 그리고 동벽과 서벽에는 각각 4구씩이 아닌 5구씩 배치한 점이 우선 주목할 만하다. 즉 북벽에는 자(子) 1구만을, 동벽에는 축·인·묘·진·사의 5구를, 남벽에는 오(午) 1구만을, 그리고 서벽에는 미·신·유·술·해의 5구를 배치하였다(도 IV-2). 또한 북벽과 남벽의 자상(子像)과 오상(午像)은 단독 좌상으로, 동·서벽의 10구 중 2구를 제외한

8구는 모두 입상으로 표현되었다. 동벽의 첫 번째 상인 축상(丑像)과 서벽의 끝의 상인 해상(亥像)은 예외적으로 동·서벽의 다른 상들과는 달리, 또는 남·북벽의 상들과 마찬가지로 좌상으로 표현되어 있다. 즉 12구의 신상 중에서 북벽의 자상, 자상과 가장 가까운 거리에 배치된 동벽의 축상과 서벽의 해상, 자상과 마주 보이는 남북의 오상 등 4구만을 좌상으로 나타내고 나머지 동·서벽의 8구는 모두 입상으로 표현하였다. 특히 동벽의 축상과 서벽의 해상은 북벽의 자상을 보좌라도 하듯이 좌우대칭을 이루며 좌상으로 묘사되어 있다. 이처럼 이 무덤의 벽화 중에서 북벽에 그려진 자상이 가장 중요하고 또 비중이 제일 크게 다루어졌다고 판단된다. 왜 이처럼 자상은 단독으로, 가장 중요하게 다루었는지는 분명치 않으나, 자(子)가 십이지의 첫째이고 또 북침장(北枕葬)의 장제(葬制)에서 북벽이 제일 중요하게 간주되었기 때문이 아닐까 추측된다. 어쨌든 이상에서 살펴본 바와 같이 이 무덤의 십이지신상의 배치법은 분명히 고려시대 종래의 전통과는 상당히 다른 것임에 틀림없다. 어째서 이러한 변화가 생겼는지, 또한 이러한 변화가 14세기 중엽 이후에 어느 정도 보편화되었는지의 여부는 확인할 길이 없다. 이와 관련하여 14세기에 축조된 공민왕릉에서도 십이지신상을 종래와는 달리 남벽을 제외한 세 벽에 그려 넣은 것을 보면 14세기에는 그 이전의 배치법이 변화를 겪게 된 것이 확실시된다. 그리고 북벽을 중시하는 관념이 이 시대에 이르러 좀더 심화되었던 것은 아닐지 막연하게 추측된다.

나. 십이지신상의 화풍

비교적 거칠게 다듬어진 울퉁불퉁한 화강석 표면에 검은 선과 약간

의 붉은색을 써서 십이지신상을 표현하였다. 각각의 십이지신상은 한결같이 머리에 꼬리가 달린 붉은색의 모자를 착용하고 품과 소매가 넓은 포(袍)를 입고 있으며 두 손을 가슴 앞에 모아 기다란 홀(笏)을 받쳐 들고 있는 모습이다.[5] 붉은색의 모자 위에는 본래 각 상의 정체를 밝혀주는 동물의 모습이 그려져 있었음이 서벽에 위치한 미상(未像)의 모자 위에 뿔이 달린 양이 그려져 있는 사실에서 분명하게 확인된다.

그런데 우선 주목되는 것은 십이지신상들이 향하고 있는 몸의 방향이다. 북벽과 동벽의 상들은 몸을 한결같이 남쪽을 향하여 약간 측면관의 자세를 취하고 있는 데 반하여 서벽의 상들은 북쪽을 향하고 있다. 남벽의 오상(午像)은 거의 알아보기 어려워 어느 쪽을 향하고 있는지 확단하기 어려우나 북쪽을 향한 모습일 가능성이 높다. 이처럼 모든 십이지신상들이 북벽에서 시작하여 동벽 → 남벽 → 서벽으로 이어지면서 순서대로 배치되었듯이 몸의 방향도 이러한 순서를 따라 타원을 이루듯 향하고 있어 흥미롭다. 원래는 동벽이나 서벽의 상들이 모두 남쪽을 향하도록 배치하는 것이, 일본의 다카마쓰즈카(高松塚)나 발해 정효공주 묘(貞孝公主墓)의 인물 배치에서 전형적으로 볼 수 있듯이 고대로부터의 관례였으나 이곳에서는 시계 방향대로 배치되어 있는 것이다.[6] 이것이 고려시대 언제부터 생겨난 것인지는 확인되지 않는다.

이 서곡리 벽화고분의 십이지신상 벽화 중에서 비교적 상태가 양호한 편인 것은 북벽의 자상, 서벽의 미상(未像) 정도이다. 이 밖에 동벽의 축상(丑像)·인상(寅像)·묘상(卯像), 서벽의 신상(申像)·유상(酉像)이 대강의 모습을 짐작할 수 있을 정도의 상태에 있다. 대체로 비슷비

슷하고 특별한 차이가 없으므로 상태가 좋은 북벽의 자상과 서벽의 미상을 위주로 하여 이 고분벽화의 특징을 알아보기로 하겠다.

북벽의 자상(子像)은 2매의 판석으로 이루어진 벽면의 중앙에 좌정한 모습으로 그려져 있다(도 Ⅳ-3). 관모(冠帽)는 2매의 판석 중에서 이음새의 윗부분에 그려져 있으나 얼굴과 몸은 벽면의 주를 이루는 하석(下石)에 묘사되어 있다. 두 손을 가슴 앞에 모으고 홀을 오른쪽으로 삐딱하게 받쳐 들고 있는데 얼굴은 약간 동쪽(즉 오른쪽)을 향하고 있다.

어깨는 갸름하게 밑으로 처져 있고 무릎의 폭은 넓어서 몸 전체의 앉음새가 삼각형을 이룬다. 이러한 모습은 동양에서 고대로부터 보편적으로 구사되던 고식의 인물화법을 나타낸다. 얼굴은 비교적 이마가 좁고 볼이 넓어서 마치 잘라놓은 조선무의 아래 토막을 보는 듯하다. 이러한 얼굴의 모습은 파주 용미리(龍尾里) 석불입상이나 관촉사(灌燭

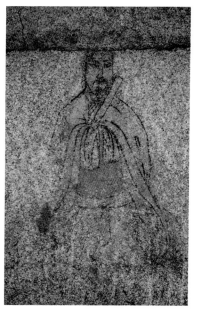

도 Ⅳ-3
〈자상〉, 파주 서곡리 벽화고분 북벽, 고려, 경기도 파주시

5　유희경 교수는 이 고분의 십이지신상이 착용하고 있는 모자는 양관(梁冠), 옷은 조복(朝服)으로 보고 있다. 유희경, 「高麗壁畵墓의 服飾」,『坡州 瑞谷里 高麗壁畵墓 發掘調査 報告書』(문화재관리국 문화재연구소, 1993), pp. 92~98 참조.

6　다카마쓰즈카 벽화에 관하여는 末永雅雄·井上光貞 編,『高松塚壁畵古墳』(朝日新聞社, 1972); 猪熊兼勝·渡邊明義 編,『高松塚古墳』, 日本의 美術 6(東京: 至文堂, 1984); 網干善敎 外,『高松塚論批判』(東京: 創之社, 1974);『佛敎藝術』87(1972. 8); 김원용, 「高松塚古墳의 問題」,『韓國考古學硏究』(일지사, 1987), pp. 586~591; 이 책 제Ⅰ장 제4절 「일본에 미친 고구려 고분벽화의 영향」 참조. 그리고 정효공주 묘의 벽화에 관하여는 「渤海貞孝公主墓發掘淸理簡報」,『社會科學戰線』17(1982. 1기), pp. 174~180; 정병모, 「渤海 貞孝公主墓壁畵 侍衛圖의 硏究」,『講座美術史』제14호(1999. 12), pp. 95~116; 김원용·안휘준,『한국미술의 역사』(시공사, 2003), pp. 348~349 참조.

寺) 석조보살입상 등의 고려시대의 불상에서도 엿보여 흥미롭다.[7] 특히 파주의 석상은 이 고분과 같은 파주 지역이어서 더욱 관심을 끈다. 콧수염과 구레나룻이 나 있고 부릅뜬 듯한 큰 눈은 안쪽 부분에 각각 각이 져 있어서 마치 장삼각형을 옆으로 뉘어놓은 듯하다. 눈동자는 검은 점으로 표현되어 있다. 이처럼 검은 눈동자를 지닌, 크고 각이 진 부릅뜬 모습의 비현실적인 눈은 조선무 형태의 무거운 얼굴과 함께 이곳의 십이지신상에서 공통적으로 나타난다. 갈고리 모양의 코와 작은 입의 경우도 마찬가지이다. 즉 이곳의 십이지신상의 얼굴이나 이목구비, 그리고 몸의 모습은 모두 한결같이 닮은꼴이며 짧은 목의 경우도 마찬가지이다. 이처럼 변화가 적은 몸과 얼굴의 표현방법은 결국 이곳의 십이지신상이 고식의 인물화법을 고수하고 있는 고졸한 면을 드러내고 있음을 말해준다. 이것은 고려시대 능묘 벽화의 전통이나 인습 및 이 십이지신상을 그린 화가의 보수성이 함께 작용한 결과일 가능성이 높다고 생각된다.

　　얼굴이나 몸의 의습 표현에 구사된 선들은 기본적으로 비수(肥瘦)나 태세(太細)의 변화가 크지 않은 일종의 철선묘(鐵線描)라고 볼 수 있는데, 울퉁불퉁한 벽면에도 불구하고 제법 힘차고 기(氣)가 배어 있어 둔중한 얼굴의 표현과 묘한 대조를 보인다. 일종의 철선묘이기는 하지만 뻣뻣하고 직선적이기보다는 곡선적이고 유연하면서도 힘찬 묘선인 것이 특징적이다. 고려시대의 인물화에서 간취되는 철선묘 이외의 정두서미묘(釘頭鼠尾描)나 행운유수묘(行雲流水描)는 이곳의 벽화에는 보이지 않는다.[8] 이곳의 벽화는 전체적으로 보면 북송대 이공린(李公麟)계의 백묘화(白描畵) 전통을 따르고 있음이 분명하다고 생각된다. 선 이외에 일체 선염(渲染)이 가해져 있지 않음을 보아도 알 수 있

다. 이러한 백묘화의 전통은 이보다 연대가 올라간다고 판단되는 수락암동의 벽화고분에 그려진 십이지신상에서 이미 나타났던 것이다.[9]

이처럼 기본적으로는 백묘화의 전통을 따르면서도 관모, 얼굴, 가슴 부분의 폐슬(蔽膝) 등에는 비교적 선명한 붉은색이 칠해져 있어 백묘가 자아내는 담백한 분위기와 대조를 이룬다. 특히 얼굴에 홍조를 띠도록 양쪽 볼에 적당하게 붉은색을 칠한 점이나 입술에 짙은 적색을 가해 악센트를 준 것 등은 더욱 돋보이는 점이다.

옷은 오른쪽으로 여민 우임(右袵)을 하고 있으며 가슴에 붉은 폐슬 또는 늑백(勒帛)이라고 생각되는 것을 두르고,[10] 그 밑에 백대(白帶)를 하고 있으며 가슴부터 아래로 붉은 띠가 하나 수직으로 늘어져 있다.

이상 살펴본 북벽의 자상(子像)에서 간취되는 모든 특징들은 다른 십이지상들에서도 일관되게 나타난다. 비교적 보존 상태가 양호한 서벽의 미상(未像)을 일례로 들어 보아도 이 사실은 분명하게 확인된다(도 IV-4). 꼬리가 달린 붉은 모자, 아래턱과 볼이 넓은 홍조 띤 얼굴, 각이 지고 부릅뜬 큰 눈, 낚싯바늘 모양의 선으로 묘사된 코, 작은 입, 좌우로 뻗친 콧수염과 아래로 난 턱수염, 가파르게 흘러내린 어깨선, 빗겨 쥔 기다란 홀, 우임의 옷 여밈새, 붉은 폐슬과 백대, 철선묘로 구사된 간결하고 힘찬 백묘의 의습선, 약간 옆으로 비껴선 측면관 등이 앞서 살펴본 자상과 한결같이 일치한다. 굳이 다른 점을 억지로 찾아본다면 앞의 자상과는 달리 이 미상은 좌상이 아닌 입상이고, 머리

7 황수영, 『佛像』, 韓國美術全集 5(동화출판공사, 1974), 도 123, 124 참조.
8 안휘준, 『繪畵』, 國寶 10(예경산업사, 1984), 도 15 및 「고려시대의 인물화」, 『한국 회화사 연구』, pp. 225~250 참조.
9 위의 논문 참조.
10 유희경 박사는 폐슬로, 유송옥 교수는 늑백으로 보고 있다.

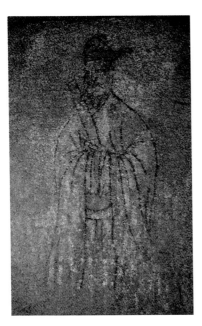

도IV-4
〈미상〉, 파주 서곡리
벽화고분 서벽

에 쓴 관모 위에 양의 모습이 분명하게 나타나 있으며, 몸이 북쪽을 향하여 반좌향하고 있다는 점 정도에 불과하다.

이곳의 십이지신상을 모두 통관하여 보면 이제까지 말한 특징들을 공통되게 나타내는데, 전반적으로 얼굴의 고졸한 표현에 비하여 몸의 의습 표현이 좀더 숙달된 솜씨를 보여주고 있어서 마치 두 사람의 화가가 얼굴과 몸을 따로따로 맡아서 그린 것은 아닐까 하는 추측이 들기까지 한다. 그러나 이러한 일이 실제로 이루어졌는지의 여부는 확단할 수 없다. 다만 얼굴의 표현이 의습의 표현에 비하여 고졸할 뿐만 아니라 관모와 얼굴의 윤곽선이 제법 세련된 의습선의 표현에 비하여 좀더 섬세하여 강한 대조를 이루고 있는 것만은 분명하다고 하겠다. 이는 어쩌면 얼굴을 섬세하게 그려야 하는 당위성에서 연유한 결과일 가능성도 배제할 수 없다.

어쨌든 이러한 제반 특징과 사항들은 비록 십이지신상을 묘사한 것이기는 하지만 사람의 모습을 그대로 따라서 표현하였다는 점에서 14세기 고려 말기의 인물화 이해에 많은 참고가 됨을 부인할 수 없다. 또한 고려의 수도였던 개성이 아닌 당시로서는 지방에 축조된 무덤의 벽화라는 점에서 비단 중앙화단의 양상만이 아니라 일종의 지방 양식의 일면을 나타내고 있을 가능성도 있어서 앞으로 이 방면의 연구에도 거창 민묘(居昌民墓)의 벽화와 더불어 많은 참고가 될 것으로 추측된다.

3) 천장의 성수도

천장은 3매의 판석으로 연결되어 있는데 남쪽과 북쪽의 작은 판석에는 아무것도 그려져 있지 않으나, 중앙의 큰 판석에는 천계를 나타내는 커다란 원이 표현되어 있고 그 안쪽에 북쪽으로부터 남쪽으로 북두칠성, 삼태성(三台星), 북극성(?)이 묘사되어 있으며 북두칠성의 좌우에는 두 무더기의 구름이라고 생각되는 것이 나타나 있다(도 IV-5). 원 안의 남쪽에 보이는 흰 원은 뒤에서 언급하듯이 북극

도 IV-5
〈성수도〉, 파주 서곡리
벽화고분 천장

성을 나타낸 것이라고 생각된다. 본래는 흰색의 안료가 동그랗게 칠해져 있었으나 박락된 것이라고 생각된다.

천장에 사자(死者)의 영혼이 향하게 되는 천상의 세계, 또는 영혼의 세계를 일월성신(日月星辰), 신수(神獸), 서조(瑞鳥), 영초(靈草) 등을 그려 넣어 표현하는 경향은 고구려의 고분벽화에서 보듯이 삼국시대 이래의 전통이며, 이곳의 천체도(天體圖)도 이와 깊은 연관이 있음을 부인하기 어렵다. 다만 이곳의 천계도는 우선 천상의 세계를 원으로 먼저 정의하고 그 원 안에 수많은 성좌 중에서 오직 민간신앙과 연관이 각별히 깊은 북극성, 북두칠성과 삼태성만을 큼직하게 압축하여 표현한 점이 돋보이는 특징이라 하겠다.

그런데 흥미로운 것은 황도(黃道)라고 불릴 수 있는 천계를 규정

하는 원과 별자리들을 표현한 방법이다. 자세히 관찰해보면 천계를 정의한 큰 원과 별들을 연결하는 선은 본래의 화강암 색깔로 아무것도 칠하지 않은 채 남겨놓고, 그 밖의 면은 검은 먹을 천장 전면에 걸쳐 칠하고 그것이 마른 다음에 별들은 먹으로 된 동그라미 속에 하얀색의 안료를 발라서 표현한 것임이 확인된다. 그러므로 천장의 벽화가 처음 제작되었을 당시에는, 천장은 전면이 검은색으로 되어 있어 그야말로 검은 하늘을 나타냈을 것이 분명하며, 이러한 검은 바탕을 배경으로 본래의 돌 색깔대로 남겨진 황도와 구름무늬와 별들의 연결선, 그리고 하얀 안료로 묘사된 북극성, 북두칠성과 삼태성이 강한 대비를 이루었을 것으로 추정된다. 다만 북극성만은 안료가 떨어져 나가서 다른 별들처럼 하얗게 보이지 않는다. 특히 하얀 별들과 검은 하늘이 이루는 강한 흑백의 대조는 매우 인상적이었을 것으로 믿어진다. 그러나 엄밀히 말하면 천장은 세 가지 색들이 어우러졌음이 분명하다. 즉 하얀색의 별들, 배경을 이루는 바탕의 검은색, 그리고 황도, 운문(雲文), 별들을 잇는 성계선(星繫線)이 나타내는 화강암 색의 세 가지 색이 조화를 이루었으리라 생각된다. 그러나 세월이 흐름에 따라 바탕에 칠해졌던 검은색이 부분적으로만 그 자취를 남긴 채 대부분 탈락되어 현재와 같은 상태에 이르게 된 것임에 틀림없다.

이곳의 성수도가 검은 바탕에 흰색으로 표현되어 흑백의 대조를 강하게 나타낸 것은, 초록색 바탕에 붉은 점으로 묘사하여 강한 색조의 대비를 이룬 12세기의 고분인 안동 서삼동 벽화고분 성수도와 잘 비견된다고 볼 수 있다.[11] 다만 안동의 것은 28성수를 제대로 갖추어 170여 개의 별을 나타낸 데 비하여 이곳의 것은 오직 3개의 성좌를 이루는 11개의 별만을 단순화하여 표현한 것이 큰 차이라 하겠다.

그리고 북극성, 삼태성, 북두칠성 등 북쪽의 별자리들만을 그린 것도 흥미롭다. 북쪽이 죽음과 가장 관계가 깊은 현무(玄武)의 방향이기 때문이 아니었을까 추측된다.

　　또 한 가지 주목되는 것은 본래는 가장 북쪽에 북극성, 그 다음에 삼태성, 그리고 이어서 북두칠성이 그려졌어야 하고 또 실제로 그러한 순서를 밟아서 그렸을 것이나 현재는 오히려 그 반대로 나타나 있다는 사실이다. 즉 본래의 순서가 뒤집혀 있다고 생각된다. 이는 천장석을 덮은 다음에 무덤 안에서 그리지 않고 무덤 밖에서 천장석을 놓고 위로부터 아래로 북극성 → 삼태성 → 북두칠성의 순서로 그린 후에 윗부분이 남쪽을 향하도록 잘못 덮은 데에서 연유한 것이라고 믿어진다. 이 결과 가장 북쪽에 위치해야 할 북극성이 가장 남쪽에 놓이게 되고 동쪽에 있어야 할 삼태성이 서쪽에 가게 되고 북두칠성의 좌우도 뒤바뀌게 된 것이라고 판단된다.

　　이처럼 무덤의 천장석 안쪽에 그려 넣을 그림을 무덤을 덮기 전에 미리 그린 이유는 무덤의 높이가 낮아 내부에서 천장에 그림을 그리기가 어려웠기 때문이었을 것으로 추측된다. 이처럼 사전에 그림을 그린 후 덮었던 점은 큰 원으로 표현된 황도가 완전한 원을 나타내지 못하고 서벽의 상부 이음새 안쪽으로 원의 일부가 숨겨진 사실에서도 확인된다. 동쪽 벽으로 좀더 옮겨서 덮었다면 천계를 나타내는 원은 현재보다 훨씬 완전하게 드러났을 것이다. 혹은 '천부족동남(天不足東南) 지불만서북(地不滿西北)'이라는 동양의 전통적 관념, 즉 '하늘은 동남쪽이 부족하고, 땅은 서북쪽이 차 있지 않다'라는 생각에

11　　임세권, 『西三洞壁畵古墳』 참조.

연유한 것인지도 모르겠다.[12] 사실상 현재의 상태와 반대되도록, 즉 북극성이 북쪽으로 가도록 제대로 천장석을 덮었다면, 현재의 서쪽 부분이 동쪽으로 가게 되어 '천부족동남'과도 부합되었을 것이다. 만약 이를 염두에 두고 있었다면, 천계를 나타내는 원이 현재 서쪽 부분에서 가장 북쪽이 아닌 남쪽을 향하게 천장석을 덮은 것은 실수라고 판단되며, 이를 다시 바로잡지 않은 것은 무거운 돌을 다시 들어 올려 제대로 덮는 일이 수월치 않고, 또 그러한 과정에서 네 벽에 손상을 입힐 가능성이 염려되었던 때문일지도 모르겠다.

이러한 실수와 극도로 생략적인 성수도의 표현은 국운이 기울기 시작하고 백성들의 마음이 들떴던 고려 말기의 사회적 분위기를 반영하고 있는 듯한 느낌이 든다. 그러나 이곳의 별 그림은 고려 말기의 단순화된 성수도의 일면을 엿보게 하는 중요한 자료임에 틀림없다. 또한 하늘을 검게, 별을 하얗게 묘사하여 강한 흑백의 대조를 보여주는 표현 방법도 특이하고, 북극성, 삼태성, 북두칠성의 세 가지 별들이 고려 말기에 가장 중요시되었던 것으로 간주되는 점도 당시의 민간신앙과 관련하여 주목을 요한다.

4) 맺음말

이제까지 파주 서곡리의 고려 말기 벽화고분에 그려져 있는 십이지신상과 성수도를 간략하게 검토하여 보았다. 이 검토 결과를 결론 삼아 요약하여 보면 다음과 같다.

① 네 벽에는 십이지신상을 그려 넣어 무덤의 수호를 맡게 하고 천장에는 별들을 그려 넣어 사자의 영혼이 향하게 되는 천상의 세계를 나타냈다. 따라서 무덤의 내부를 일종의 소우주적인 공간으로 간주하던 삼국시대 이래의 전통이 계승되고 있었음을 엿볼 수 있다.

② 네 벽에 그려진 십이지신상은 비록 열두 방위의 신들을 표현한 것이기는 하지만 관모(冠帽) 위에 묘사된 동물의 형상을 제외하고는 철저하게 사람의 모습을 취하고 있기 때문에 당시의 인물화 및 복식의 연구에 대단히 중요한 자료가 된다.

③ 이곳의 십이지신상의 배열은 종래의 고려시대 고분들의 경우와는 다른 것이 주목된다. 즉 종래의 고분들에서는 북벽에 자(子, 동쪽)와 해(亥, 서쪽)를, 동벽에 축·인·묘·진을 남벽에 사(巳, 동쪽)와 오(午, 서쪽)를, 서벽에 미·신·유·술을 표현하여, 동벽과 서벽에 각기 넷씩, 그리고 남벽과 북벽에 각각 둘씩 배치하였던 데 비하여 이곳의 고분에서는 북벽(자)과 남벽(오)에는 오직 하나씩만 배치하고 동벽(축·인·묘·진·사)과 서벽(미·신·유·술·해)에는 각각 다섯씩 배치하고 있어서 큰 차이를 드러낸다. 또한 북벽의 자, 자와 가까운 동벽의 축과 서벽의 해, 그리고 자와 마주보는 남벽의 오만은 좌상으로 묘사한 반면에 나머지 상들은 모두 입상으로 표현한 점도 종래와는 다른 특이한 점이다. 그러나 북벽 → 동벽 → 남벽 → 서벽으로 시계 방향을 따라 배치한 것은 종래의 전통을 계승한 것이

12 고 임창순 선생의 교시에 의함.

라 하겠다. 또한 북벽의 자상이 동남쪽을, 동벽의 다섯 상들이 남쪽을, 서벽의 다섯 상들은 북쪽을 향하고 있는 점도 이러한 시계 방향의 배치와 진행에 합치하고 있어서 흥미롭다.

④ 십이지신들은 꼬리가 달린 빨간 모자, 우임을 한 포, 붉은색의 폐슬을 착용하고 있으며 한결같이 긴 홀을 비껴들고 있어서 마치 사자(死者)에게 시중들고 있는 듯한 신하 비슷한 모습을 보여준다.

⑤ 얼굴은 이마가 좁고 볼이 넓어서 조선무의 아래 토막 같은 둔중한 인상을 풍긴다. 눈은 부릅뜬 듯이 크고 각이 져 있으며 검은 점으로 묘사된 눈동자에는 생기가 돈다. 코는 갈고리 모양의 선으로 표현되어 있고 입은 작으며, 예외 없이 수염이 나 있다. 얼굴에는 홍조를 띠고 있으며 목은 없는 듯이 짧은 모습이다. 어깨는 가파르게 경사져 삼각형을 이룬다. 이는 고대의 인물화 전통을 반영하고 있는 듯하다.

⑥ 얼굴의 묘사가 고졸하고 섬세한 선으로 이루어져 있는 데 비하여 몸의 의습 표현은 더 활달하고 숙달되어 보여 대조를 이룬다.

⑦ 의습선을 포함하여 묘선이 일종의 철선묘로 되어 있지만 곡선적이고 유연하다.

⑧ 관모, 얼굴, 폐슬 등에 붉은색이 칠해져 있기는 하지만 전반적으로는 백묘화의 전통을 강하게 지니고 있다.

⑨ 천장에는 천계를 나타내는 원을 설정하고 그 안에 북극성, 삼태성, 북두칠성을 그려 전통성을 강하게 보여주고 있다.

⑩ 천장석은 남북의 방향이 반대되게 잘못 덮여 있다고 판단된

다. 이 때문에 현재의 별자리는 본래의 의도와는 반대 방향으
로 되어 있다고 믿어진다.

⑪ 천장의 별자리 그림은 당시의 민간신앙과도 깊은 연관이 있다
고 생각된다.

이상의 점들만 보아도 이 서곡리 벽화고분의 벽화는 매우 중요한
의의와 가치를 지니고 있다고 하겠다.

2 수락암동 벽화고분·공민왕릉·거창 둔마리 벽화고분의 벽화

1) 머리말

고려시대 인물화의 또 다른 측면은 이 시대의 고분벽화에 보이는 십이지신상과 인물상을 통해서 엿볼 수 있다. 십이지신상(十二支神像)은 통상적인 인물과는 다른 방위신이지만 이것들이 통일신라시대의 사람의 몸에 동물의 얼굴을 한 인신수면(人身獸面)의 모습을 지닌 것들과는 달리 사람의 얼굴과 몸의 모습을 따르고 있고 관모(冠帽)에만 동물의 모양이 나타나 있어 당시의 인물화의 이해에도 참고가 된다.

　고려시대의 고분벽화 중에서 십이지신상을 담고 있는 것은 1916년에 발견된 경기도(京畿道) 개풍군(開豊郡) 청교면(靑郊面) 양능리(陽陵里) 수락암동(水落岩洞) 제1호분, 1947년에 국립중앙박물관에서 발굴한 경기도 장단군(長湍郡) 진서면(津西面) 법당방(法堂坊) 제2호분, 경기도 개성시(開城市) 개풍군(開豊郡) 해선리(解線里) 소재의 공민왕릉 등이 알려져 있다. 이것들 가운데 수락암동의 것은 보고서는 나오지 않았지만 모사화를 통하여 그 내용을 알 수 있고, 법당방의 것은 고(故) 이홍직(李弘稙) 박사가 약보(略報)를 냈으나 그 벽화의 모습을

소개할 만한 양질의 도판이 없다.¹ 공민왕릉의 것은 북한에서 나온 도록을 통하여 그 개략을 엿볼 수 있다.² 수락암동 고분과 법당방 고분의 경우에는 네 벽의 하부에는 사신(四神)을 그리고, 벽면의 위쪽에는 십이지신상을 표현했으며, 천장에는 일월성신을 그렸던 모양이다. 또 십이지신상은 북벽의 우측에서 자(子)로부터 시작하여 동벽에 축(丑), 인(寅), 묘(卯), 진(辰)을, 남벽에 사(巳), 오(午)를, 서벽에 미(未), 신(辛), 유(酉), 술(戌)을 그리고 북벽의 좌측에는 해(亥)를 그렸음이 분명하다 (도IV-1). 이러한 십이지신상은 당(唐)의 영향을 받아 통일신라시대부터 왕릉의 호석(護石)에서 수용되기 시작하여 고려시대로 이어진 것임은 물론이다.³ 다만 이 고려 고분들에서는 사신과 십이지신상이 같은 벽면에 결합되었던 것이 주목된다. 마치 네 벽에 사신을 주로 그렸던 고구려 후기 고분벽화의 전통과 통일신라시대의 십이지신상의 전통이 결합된 것으로 보여 흥미롭다.

법당방 고분에서 수습된 동전들로 미루어보면 이 고분들은 대체로 고려 중기 이후,⁴ 또는 13세기 중엽 이후에 축조된 것일 가능성이 높다.

2) 수락암동 벽화고분의 십이지신상

수락암동 제1호분의 벽화는 현재까지 알려진 십이지신상 그림들 중에서는 제일 연대가 올라간다고 믿어지는데, 대체로 윤곽이 파악되어 있으며 대개가 서로 대단히 유사하여 모두 이곳에서 거론할 필요는 없겠다.⁵ 비교적 상태가 좋은 상만을 참고로 소개하고자 한다.

모든 상들은 한결같이 도포 비슷한 단령(團領)의 관복을 입고 관모를 썼으며 홀(笏)을 두 손으로 받쳐 든 문관의 모습을 하고 있음이 먼저 주목된다.

우선 북벽의 우측(동측)에 그려진 자상(子像)을 예로 보면 인면인신의 모습을 하고 있는데 오직 관모의 위쪽에 쥐 모양이 그려져 있어 자상임을 나타내고 있다(도Ⅳ-6). 홀을 두 손으로 받쳐 들고 오른편을 향하여 걷고 있는 형상이나 얼굴만은 약간 뒤로 돌려 앞을 바라보고 있다. 마치 현실의 중앙축을 응시하는 듯한 자세이다. 눈매가 날카로워 생명과 정기가 깃들어 있는 느낌을 준다. 몸 전체는 완만한 곡선을 이루고 있어 제법 유연한 자태를 느끼게 한다. 머리부터 발끝까지 가늘고 부드러운 고고유사묘(高古遊絲描)로 그려져 있다. 약간의 가벼운 채색이 칠해졌던 모양이나 매우 희미하여 전체적으로 볼 때 이공린계(李公麟系)의 백묘화적인 경향이 두드러져 보인다. 이는 이공린의 백묘화법이 고려에 전래되어 구사되고 있었음을 보여주는 좋은 증거라 하겠다.

자상에서 본 대부분의 특징들은 진상(辰像)에서도 그대로 나타난

1 이홍직, 「高麗壁畫古墳 發掘記 - 長湍郡 津西面 法堂坊 - 」, 『韓國古文化論攷』(을유문화사, 1954), pp. 3~36 참조.

2 북한에서 출판된 『조선유적유물도록』은 서울대학교출판부에서 다시 간행되었다. 이 중에서 공민왕릉의 벽화에 관해서는 『북한의 문화재와 문화유적(Ⅳ) - 고려편』(서울대학교출판부, 2000), pp. 108~114, 도 147~154 참조. 논고는 정병모, 「恭愍王陵의 壁畫에 대한 考察」, 『講座美術史』 제17호(2001. 12), pp. 77~95 참조.

3 통일신라시대의 십이지신상에 관하여는 강우방, 「新羅十二支像의 分析과 解釋」, 『佛敎美術』 1(1974), pp. 25~75 참조.

4 이홍직, 「高麗壁畫古墳 發掘記 - 長湍郡 津西面 法堂坊 - 」, p. 31 참조.

5 김원용, 『壁畫』, 韓國美術全集 4(동화출판공사, 1974), 도 109~115 참조.

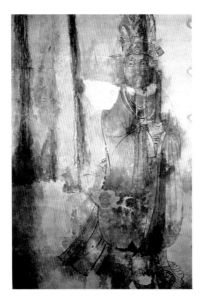

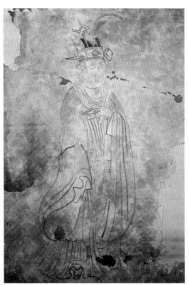

도IV-6 〈자상〉, 수락암동 제1호분 현실 북벽, 고려 13세기 이전, 경기도 개성시 개풍군

도IV-7 〈진상〉, 수락암동 제1호분 현실 동벽

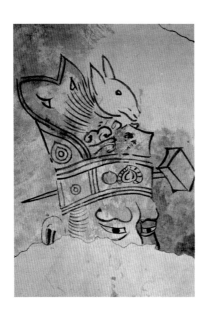

도IV-8
〈묘상〉, 수락암동
제1호분 현실 동벽

다(도IV-7). 다만 진상의 얼굴이 좀더 둥글고 온화하며, 관모의 위에 그려진 동물이 어떤 이유에서인지 용보다는 소 모양 비슷하게 표현되어 있는 것이 차이라 하겠다. 또한 홀은 왼손으로만 들고 오른손은 소맷자락 속에 숨겨져 있는 점에서도 차이가 난다. 몸은 좀더 유연한 모습을 하고 있다. 이처럼 각각의 상마다 약간씩 변화를 주고 있는 점이 주목된다.

이 수락암동 제1호분의 벽화가 지닌 선묘의 특징은 묘상(卯像)의 두부(頭部)에서 잘 드러난다(도IV-8). 눈매가 날카롭게 묘사되어 있어 인상적인데 눈썹은 못대가리처럼 시작되어 쥐꼬리처럼 가늘게 끝나는 정두서미묘(釘頭鼠尾描)로 표현되어 있으나 그 밖의 다른 부분들은 비교적 태세가 고른 고고유사묘로 그려져 있어 주목된다. 이 선들은 유연하면서도 강한 느낌을 준다. 이러한 선묘들은 13세기를 전후한 시대의 인물화에서 보편적으로 사용되었을 가능성이 높다고 생각된다.

3) 공민왕릉 벽화의 십이지신상

십이지신상은 14세기에 이르러 좀더 투박해지고 형식화되었던 듯하다. 이 점은 공민왕릉의 십이지신상에서 잘 드러난다(도IV-9). 공민왕릉의 십이지신상도 수락암동이나 법당방의 고분들에서처럼 배치가 되어 있고 천장에는 일월성신이 묘사되어 있다.[6] 이곳의 십이지신

6 『朝鮮の文化財』, 圖 112 참조.

도IV-9
진상·사상(巳像),
공민왕릉 동벽,
고려 14세기 후반,
경기도 개성시 개풍군

상들은 벽면의 하부로부터 피어오르는 구름 위에 서 있는 모습을 하고 있다. 이 점이 앞에서 본 십이지신상들과 다른 점이라 하겠다. 십이지신상들은 홀을 두 손으로 가슴에 받들고 한결같이 정면을 응시하고 있는데 복식과 관모가 색깔만 다를 뿐 모두 같다. 관모 위에, 나타내고자 하는 동물의 머리가 그려져 있다. 눈들은 모두 크게 그려져 있다. 십이지 인물들의 일률적이고 변화 없는 자세, 둔탁한 의습선, 칙칙한 색채, 도식화된 운문(雲文) 등은 이미 종래의 유연성을 잃고 있어 당시 능묘에 설치된 석조물의 둔탁한 성격을 연상시켜준다.

또한 공민왕릉의 내부에 그려진 십이지신상과는 대조적으로 외부의 호석(護石)에는 사람 몸에 동물의 얼굴을 한 통일신라식 인신수면(人身獸面)의 십이지신상이 새겨져 있어 통일신라 이래의 전통과 고려 말의 양상이 이 능의 조형물에 결합되어 있음을 알 수 있다.

4) 거창 둔마리 벽화고분의 인물화

고려시대에 고분벽화가 꽤 널리 유행하였을 가능성과 지방 벽화의 일부 양상은 경남 거창군 대하면 둔마리(屯馬里)의 고분벽화에서 찾아볼 수 있다(도IV-10,11).[7] 동실(東室)과 서실(西室)이 중간 벽을 경계로 축조되어 있는 이 특이한 작은 고분은 1972년에 발견되었는데 벽면

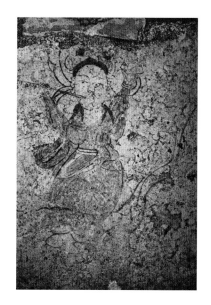

도IV-10
〈주악천녀상〉, 거창
둔마리 벽화고분
동실 서벽, 고려
12~13세기, 경상남도
거창군

도IV-11
〈주악천녀상〉, 거창
둔마리 벽화고분 동실
동벽

에 주악천녀상(奏樂天女像)들이 그려져 있다. 이 고분의 동실 서벽 북부에 그려진 그림을 예로 보면, 화관(花冠)을 쓴 천녀(天女)는 구름을 타고 무릎 꿇어 앉은 채 오른손으로는 피리를 붙들고 불고 있으며, 왼손에는 과일이 담긴 그릇을 받쳐 들고 있다(도IV-10). 치마와 저고리를 입은 듯한 이 여인은 얼굴이 둥글넓적하고 매우 크며 이목구비가 짜임새가 없다. 느슨하고 치졸한 모습이어서 민속적인 소박함을 두드러지게 보여준다. 아마도 이 지역의 불교·도교·무속이 혼합되어 나타난 것이 아닐까 추측된다.[8]

이와 별 차이 없는 그림이 동실 동벽에도 그려져 있다(도IV-11). 다

7 『居昌屯馬里壁畵古墳 및 石槨墓 發掘調査報告』(문화재관리국, 1974); 김원용, 『壁畵』,
 도 116~118 참조.
8 김원용, 위의 책, pp. 149~150의 도판해설 참조.

만 이 경우에는 피리를 불면서 동시에 작은 장고를 가슴 앞에서 치고 있는 점이 다른 점이라 하겠다. 이처럼 음악성이 강하게 나타나고 있는 점이 주목된다.

이곳의 벽화들은 어설픈 표현, 단순한 선묘, 황갈색과 청색의 단조로운 색채 등이 눈에 띈다. 이러한 모든 점들은 당시의 수도였던 개성에서 멀리 떨어진 시골의 지방양식을 보여주고 있다는 점에서 주목된다. 또한 이 고분에서 상감청자가 나온 것으로 미루어 12~13세기경에 축조된 것으로 믿어지는 바,[9] 당시 토속적인 지방양식의 일면을 엿볼 수 있다.

9 위와 같음.

V 고려 말~조선왕조 초기의
고분벽화

1 송은(松隱) 박익(朴翊, 1332~1398) 묘의 벽화

1) 머리말

우리나라에서 무덤의 내벽에 그림을 그려 넣는 이른바 고분벽화(古墳壁畵)의 전통은 고구려의 안악 3호분(安岳三號墳)에서 보듯이 늦어도 4세기경에는 이미 확고하게 형성되었고 그 전통은 양상을 달리하면서 다소간을 막론하고 백제, 신라, 가야, 통일신라, 발해를 거쳐 고려시대까지 1천여 년간 이어졌다.[1] 그러나 그 전통이 조선시대까지도 이어졌는지는 밝혀지지 않았었다. 또한 남아 있는 작품이 없어서 고려말~조선 초, 즉 여말선초(麗末鮮初)의 회화가 어떠했는지도 거의 밝혀진 것이 없었다.

이러한 상황을 어느 정도 극복하고 이해하는 데 결정적인 실마리를 던져준 것이 바로 2000년 9월에 세상에 밝혀진 송은(松隱) 박익(朴翊, 1332. 7. 27~1398. 11. 27)의 묘에 그려진 벽화이다.[2] 경상남도 밀

1 김원용, 『韓國壁畵古墳』(일지사, 1980) 참조.
2 박익 묘 벽화의 발견에 관해서는 2000년 9월 21일부터 22일에 걸쳐 서울의 주요
 일간지들에 원색 사진들과 함께 대대적으로 보도되어 독자들의 관심을 크게 불러일으켰다.

도 V-1
박익 묘 전경,
조선 15세기,
전체규모 2,642m²,
경상남도 밀양시
고법리

양시 청도면 고법리 산 134번지에 소재하는 이 고분은 당시에 몰려온 태풍 사오마이로 인하여, 이미 1987년경 도굴되었던 무덤의 봉분이 내려앉게 되어 그것을 복구하는 과정에서 벽화가 그려져 있음이 확인되었고, 문화재청과 동아대학교박물관의 공동발굴을 통하여 지석이 수습됨으로써 묘주와 절대연대가 명확하게 확인되었다. 지석에는 "朝奉大夫 司宰少監 朴翊墓 長子融 二子昭 三子昕 四子聰 長女適孫奕 二女適曹功顯 三女適孫億 永樂 庚子 二月 甲寅葬"이라는 내용이 새겨져 있다. 이 지석의 명문에 의해서 이 무덤이 조봉대부로 궁중의 식품을 관리하는 현대의 차관급에 해당되는 사재소감의 벼슬을 지낸 박익의 것이고 그는 4남 3녀를 두었으며 1420년(세종 2)에 이 무덤에 묻혔음이 분명하게 밝혀지게 되었다. 즉, 묘주와 묘의 절대연대가 함께 확인됨으로써 이 무덤의 벽화가 지닌 사료적 가치가 더없이 막중하게 되었다. 그런데 박익이 사망한 것은 1398년이고 이 무덤에 묻힌 연대는 1420년이어서 사후 22년 만에 이 무덤에 안장되었음도 알 수 있다. 즉, 묘주인 박익이 활동했던 것은 고려 말이고 그가 이 무덤에 묻힌 것은 조선 초기여서 이 무덤은 여말선초의 문물을 보여주는 전형적인 예가 되어 준다. 이런 의미에서 이 무덤이 지니고 있는 정보는 여말선초 우리나라의 회화는 물론 복식, 민속, 묘제(墓制), 종교 등 여러 분야의 연구에 중요한 자료가 된다고 하겠다.

특히 묘주인 송은 박익은 고려 말의 대표적인 충신이자 문장가로 본관이 밀성(密城)이며 예부시랑과 사재도감을 지냈고 포은 정몽주,

야은 길재, 목은 이색 등과 함께 팔은(八隱) 중의 한 사람으로 꼽히는 중요한 인물이어서 그의 무덤벽화가 지닌 문화사적 의미는 각별하다고 생각된다.[3] 이러한 의미에서 이 무덤의 벽화가 보여주는 내용과 화풍에 대한 고찰이 절실하게 느껴진다.

2) 벽화의 내용과 구성

박익의 묘는 경상남도 밀양시 청도면 고법리 산 134번지의 화악산 남서쪽 기슭의 낮은 구릉 위에 축조되어 있는데 가로 605cm, 세로 482cm, 높이 230cm의 장방형 봉분을 지니고 있다(도V-1). 내부는 판석으로 짜인 석실로 되어 있는데 축은 북동–서남향으로 되어 있고 망자의 두향은 북동쪽이다. 그러나 논의의 편의상 동·서·남·북벽으로 부르도록 하겠다. 동벽과 서벽은 각각 4매씩의 화강석 판석을 2단으로 짜맞추어서 축조하였고 남벽과 북벽은 각기 1매의 판석으로 되어 있다. 이렇게 짜인 석실은 2개의 판석으로 덮어서 마감하였는데 그 규모는 동·서벽이 각각 235cm, 남·북벽이 각각 90cm, 높이 80cm의 크기이다. 벽화는 이처럼 판석으로 짜인 벽면에 석회를 바르고 그것이 마른 후에 먹선과 붉은색과 푸른색 안료를 사용하여 그려졌다(도V-2,3).

　　본래는 동서남북의 네 벽 모두와 천장에도 벽화가 그려졌던 것으

그 후 심봉근 교수의 주도하에 종합적인 발굴 보고서가 발간되어 많은 참고가 된다. 『密陽古法理壁畵墓』(세종출판사, 2003) 참조.

3　박익의 행적과 사람됨은 그의 문집에 실린 행장(行狀), 실적(實蹟), 유사(遺事) 등에 자세히 기록되어 있다. 『國譯 松隱先生文集』(보본재, 1999), pp. 265~374 참조.

도V-2
박익 묘 동벽의
벽화(전체)

로 믿어지나 현재는 동벽과 서벽, 그리고 남벽의 벽화만 다소간을 막론하고 남아 있고 도굴의 피해를 심하게 입은 북벽의 벽화는 일부 하단의 벽돌무늬를 제외하고는 전혀 흔적을 확인하기 어려울 정도로 훼손되어 있다. 천장 벽화의 경우도 훼손이 심하여 적외선 촬영에 의해서만 약간의 흔적이 부분적으로 희미하게 드러난다. 따라서 동벽과 서벽, 그리고 남벽의 벽화에 의거하여서만 그 본래의 모습을 어느 정도 확인할 수 있고 또 이에 의거하여 이 무덤 벽화의 전모를 대강이나마 추정해볼 수 있다.

아마도 네 벽에 벽화를 그리고 난 다음에 하관(下官)을 하고 그 다음에 개석(蓋石)을 덮어서 석실을 마감했다고 믿어지는데 바닥에 떨어져 있던 벽화의 부스러기들로 미루어보면 이미 하관 시에 동벽과 서벽의 벽화들이 일부 박락되었던 것으로 생각된다.[4] 즉, 폭이 좁은 석실에 꽉 차는 큰 관을 하관할 때 동·서벽의 벽화가 일부 쓸려서 떨어지게 되었던 것으로 믿어진다. 또한 1987년경에 이루어졌던 것으로 추정되는 도굴과 그 후의 심한 습기로 인하여 극심한 훼손을 입게 되었다.

동벽과 서벽은 북쪽을 향하여 무리를 지어서 걸어가고 있는 남녀 군상(群像)의 인물들을 그려 넣었는데 인물들은 각기 기물(器物)을 들

고 있다(도 V-2, 3). 여인들은 치마와 춤이 긴 저고리를 입고 있고 각기 약간씩 다른 머리장식을 하고 있으며, 남자들은 단령(團領)의 포(袍)를 입고 머리에는 벙거지를 쓰고 있다. 동벽과 서벽을 대비시켜서 보면 동벽이나 서벽에는 각각 네 명씩의 남녀가 이룬 인물군이 3무리씩 그려졌던 것으로 믿어진다.

이 인물군들에 편의상 번호를 부여해두는 것이 편리할 듯하다. 동·서벽 모두 북벽 쪽을 기준으로 하여 동1군, 동2군, 동3군(박락되어 보이지 않음), 서1군(2명의 인물들의 옷만 약간씩 보임), 서2군(술병을 들고 있는 여인과 찻잔을 든 인물의 손과 팔만 보임), 서3군으로 구분해볼 수 있겠다. 이 인물들의 화풍상의 특징에 관하여는 뒤에서 자세히 살펴보고자 한다.

그런데 이 인물들 못지않게 우리의 관심을 끄는 것은 동벽과 서벽의 남쪽 끝 부분에 그려져 있는 대나무와 매화이다. 이러한 매죽도(梅竹圖)는 이 밖에도 동벽의 북쪽 끝 부분, 동1군과 동2군의 인물군 사이, 서1군과 서2군의 인물군 사이에서도 그 흔적을 보이고 있어서

4 발굴책임자인 심봉근 동아대학교박물관장의 설명에 의하면 도굴과 무관한 벽화 파편들이 동벽과 서벽의 바닥에 떨어져 있었음이 조사 착수 시에 확인되었다고 한다.

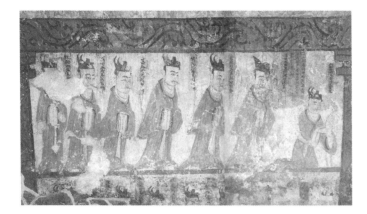

도 V-2 세부

도V-4
덕흥리 벽화고분
당초무늬(상단),
고구려 408년경,
평안남도 남포시
강서구역

본래는 매죽도가 동·서벽의 양쪽 끝에는 물론 인물군들 사이에도 약간씩 그려져 있었을 것으로 믿어진다. 다만 벽면이 떨어져 나간 부분이 많아서 그 본래의 완전한 모습을 볼 수 없을 뿐이다. 동벽과 서벽이 벽화의 주제와 내용, 구성과 포치(布置) 등 모든 면에서 대칭적 성격을 강하게 띠고 있기 때문에 그 두 벽의 벽화를 대비시켜서 보완해 보면 역시 매죽도가 동·서벽의 남북 양쪽 끝 부분과 인물군들 사이에 그려져 있었을 가능성은 명백하다고 판단된다. 이렇게 본다면 매죽도는 인물군과 인물군을 구분시켜줌과 동시에 인물군 그림들 이외의 여백을 채워주는 기능도 했다고 볼 수 있다. 이 매죽도의 상징성과 화풍도 뒤에 구체적으로 살펴보기로 하겠다.

동벽과 서벽의 인물군들과 매죽도는 각기 상단의 당초문대(唐草文帶), 하단의 축대문(築臺文) 혹은 벽돌무늬가 이룬 직사각형 틀 안에 그려져 있는 것처럼 보인다(도V-2, 3). 본래 고구려 고분벽화에서는 덕흥리 고분(德興里古墳)의 예에서 보듯이 상단의 당초문대는 석실의 벽면과 천장을 구분 지어주고 동시에 현실세계와 천상의 세계를 구별

도 V-2 세부

도 V-5
수산리 벽화고분
벽돌무늬(하단),
고구려 5세기 초,
평안남도 남포시
강서구역

해주는 기능을 지니고 있는데 이 고분에서도 다를 바 없다고 생각된다. 실제로 이 박익 묘의 당초문대는 형태도 고구려 덕흥리 고분 전실(前室) 서벽의 그것과 대단히 유사함을 보여주고 있어서 기능과 형태 모두 유사성을 지니고 있다고 하겠다(도 V-4).[5] 박익 묘의 당초문대가 덕흥리 것에 비해 좀더 단순화되고 선이 가늘다는 점이 두드러진 차이라 할 수 있다. 15세기 초의 박익 묘와 408년에 축조된 덕흥리 벽화고분의 당초문대가 어떤 연유로 친연성을 지니게 되었는지는 현재로서는 알 길이 없으나 그 형태상의 상호 유사성만은 부인하기 어렵다. 앞으로 새로운 자료의 출현을 기대해보는 수밖에 없다고 생각된다.

하단의 벽돌무늬는 지면과 벽면 혹은 지하세계와 현실세계를 구분 짓는 역할을 하고 있음이 분명한데 위쪽의 경계선이 당초문대의 외선(外線)들처럼 굵고 내선들은 훨씬 가늘다. 전반적으로 선들이 제법 날카롭고 숙달된 솜씨를 보여준다. 남벽과 동·서벽의 선들이 보

5 『북한의 문화재와 문화유적』I(서울대학교출판부, 2000), 도 176;
 『德興里高句麗壁畵古墳』(東京: 講談社, 1986), 圖 13 참조.

여주듯이 변화가 적지 않음을 보면 먹줄 같은 것을 사용하지 않은 것으로 판단된다. 자 같은 것을 사용하여 손으로 붓을 잡고 그은 것이 확실시된다.

이와 유사한 벽돌무늬는 고구려의 수산리(水山里) 벽화고분에서 찾아볼 수 있는데 그 고분에서는 같은 벽면의 상단과 하단을 구분 짓는 데 사용되었고 백면과 흑면을 대조시키고 있는 점이 박익 묘의 것과 구분되는 차이라 할 수 있다(도 V-5).[6] 지면과 벽면을 구분 짓기 위해 벽돌무늬를 그려 넣은 것은 박익 묘에서만 볼 수 있는 특징이 아닐까 생각된다.

그런데 동벽과 서벽의 인물들은 모두 병이나 찻잔 등의 그릇, 신발, 모자, 주판(朱板), 당(幢) 등 기물들을 들고 예외 없이 북쪽을 향하여 걸어가고 있다(도 V-2, 3). 왜 이들이 모두 한결같이 북쪽을 향하고 있으며 무엇을 위해 기물들을 든 채 옮겨가고 있는 것일까 등의 의문이 든다. 이들이 북쪽을 향하는 이유는 아마도 북벽에 묘주인 박익의 초상이나 박익의 부부병좌상(夫婦並坐像)이 그려져 있었기 때문일 것이다. 고구려 고분벽화를 참고한다면 덕흥리 벽화고분, 약수리 벽화고분(藥水里壁畵古墳), 매산리 사신총(梅山里四神塚), 쌍영총(双楹塚), 각저총(角抵塚) 등 5세기 고분에는 현실(玄室)의 북쪽 벽에 묘주의 단독 초상이나 부부병좌상을 그려 넣는 것이 관례였다.[7] 15세기 초의 박익 묘를 5세기의 고구려 고분벽화와 연관 짓는 것이 또한 무리일 수 있으나 당초문대의 경우에서처럼 불가사의하게도 친연성이 엿보이고 있어서 참고하는 것 자체가 무익하다고 보기는 어렵다. 이렇게 본다면 지금은 도굴로 말미암아 완전히 박락된 북벽에는 아마도 박익의 단독상이나 부부병좌상이 그려져 있었을 가능성이 농후하다고 생각

된다. 합장묘가 아닌 점을 고려하면 박익의 부부병좌상보다는 단독상이 그려져 있었을 가능성이 더 크다고 하겠다. 고구려 무용총(舞踊塚) 현실 북벽의 경우처럼 초상화 대신 묘주의 생활상이 그려져 있었을 가능성도 짐작해볼 수 있겠지만 동벽과 서벽의 벽화 내용이 묘주를 주인공으로 하는 평상시의 일상생활상을 서사적으로 표현한 것이 아님을 보면 그 가능성은 희박하다고 여겨진다.[8]

동벽과 서벽의 인물들이 각종 기물들을 들고 있음을 보면 그들은 아마도 묘주인 박익을 위한 공양(供養) 행렬이나 장례의식에 참여하기 위하여 가고 있는 것이라고 생각된다. 이와 관련하여 중국 당대의 이중윤(李重潤, 682~701)의 묘 벽화 등이 참고된다.[9] 15세기 초의 박익 묘 벽화가 당대 회화의 영향을 직접 받아서이기보다는 그러한 의식이 시대를 달리하여 계승되고 재현된 결과라고 볼 수 있을 것이다. 묘주인 박익이 1420년에 현재의 무덤에 묻힌 것을 고려하면 이장(移葬)에 따른 제사행렬일 가능성도 배제할 수 없다.

남쪽 벽에는 말과 마부가 좌우대칭을 이루며 그려져 있다(도 V-6). 묘주인 박익이 타고 갈 수 있도록 대기하고 있는 것이라 생각된다. 박익이 타고 천상을 향하기 위한 것인지, 아니면 일상생활 속에서의 출

6 『북한의 문화재와 문화유적』 I, 도 238 참조.

7 안휘준, 『한국 회화사 연구』(시공사, 2000), pp. 48~70 참조.

8 무용총의 현실 북벽에는 주인공의 초상화 대신 주인공이 승려들을 맞아 접대하면서 대화하는 장면이 그려져 있어 옆에 붙어 있는 비슷한 시기의 각저총의 부부병좌상과 큰 차이를 드러낸다. 김원용, 『壁畵』, 韓國美術全集 4(동화출판공사, 1974), 도 47, 49; 안휘준, 위의 책, pp. 67~70 참조.

9 일례로 당대 이중윤의 묘에는 병이나 쟁반 등의 기명이나 기물들을 들고 걸어가고 있는 여러 명의 시녀들이 그려져 있어 박익 묘의 시녀들과 비교된다. 陝西省博物館·陝西省文物管理委員會 編, 『唐李重潤墓壁畵』(北京: 文物出版社, 1974), 圖 31~38 참조.

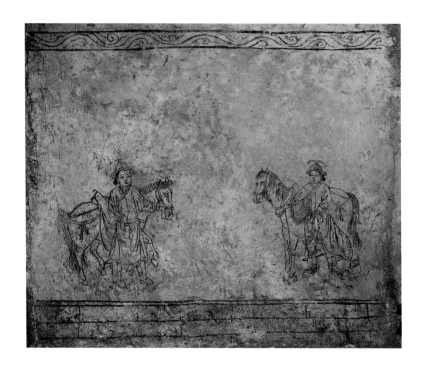

도 V-6
박익 묘 남벽의
벽화(전체)

타를 위한 것인지는 단정할 수 없지만, 묘주를 위해 대기하고 있는 것
만은 부인할 수 없다.

　박익 묘의 벽화 내용을 종합해보면 북벽에는 박익의 초상화가 그
려져 있었을 것이고, 동벽과 서벽에는 각각 4명씩으로 이루어진 인물
군이 각기 셋씩 그려져 있어 벽마다 12명의 인물들, 양쪽 벽 모두 합
쳐서 24명의 남녀가 북벽의 묘주를 향하여 걸어가고 있는 모습으로
표현되었으며, 남벽에는 묘주가 타고 갈 2필의 말과 2명의 마부가 대
기하고 있는 형상으로 묘사되어 있다.

　개석 내면이 이루는 천장 부분에는 벽화의 잔흔이 육안으로는 보
이지 않고 또 표면이 울퉁불퉁하여 아무것도 그려져 있지 않을 것으로

도 V-7
박익 묘 천장의 벽화
흔적

단정하기 쉽지만 특수촬영 결과 별자리 비슷한 흔적이 확인되었다(도
V-7). 고려시대 벽화고분들의 천장에 다양한 성수도(星宿圖)가 그려졌던
사실을 감안하면 박익 묘의 천장에도 하늘을 상징하는 일월성신이 표
현되었을 가능성이 높다. 적외선 촬영에 의한 흔적을 보면, 고려시대의
벽화들 중에서도 파주 서곡리(瑞谷里) 벽화고분의 천장에 그려진 성신
도(星辰圖)와 가장 유사할 것으로 추측된다(도IV-5).[10]

　이처럼 무덤의 네 벽에는 현실세계의 인물들을, 천장에는 묘주
의 영혼이 향하게 될 천상의 세계를 구현했음이 확실시된다. 현실세
계를 그린 네 벽과 천상의 세계를 상징하는 천장 사이는 당초문대가
구분 지어주고 있다. 이러한 전체적인 구성은 어찌된 일인지 고구려
5세기의 벽화고분의 그것과 유사함을 드러낸다. 오직 등장인물들의
차림새가 두드러진 차이를 나타낼 뿐이다. 이러한 연관성이 빚어지
게 된 이유는 앞에서도 지적하였듯이, 알 수는 없지만 어쩌면 박익이

10　『坡州瑞谷里 高麗壁畫墓 發掘調査報告書』(문화재관리국 문화재연구소, 1993), 사진 39
　　참조. 여기에는 북두칠성, 삼태성, 북극성 등이 흰색 안료로 그려져 있다. 저자의 논고,
　　pp. 88~90 및 이 책의 제IV장 제1절 참조.

나 주변인물, 혹은 벽화 제작자 등 누구인가가 서경(西京), 즉 평양이나 그 부근의 고구려 고분을 본 적이 있었던 것은 아닐까 하는 막연한 추측이 들 뿐이다.

그런데 박익 묘 벽화의 구성은 고려시대의 다른 벽화고분들의 경우와는 현저하게 달라서 관심을 끈다. 고려시대의 대표적인 고분벽화는 개풍군 수락암동 제1호분(도 IV-6~8), 파주 서곡리 고분(도 IV-3~5), 공민왕릉(도 IV-9)의 경우에서 보듯이 사람 모양의 십이지신상(十二支神像)이 네 벽을 차지하고 있는 데 반하여 박익 묘에서는 묘주 생존 당시의 현실세계의 인물들이 등장하고 있어서 전혀 다른 양상을 보여준다.[11] 즉, 다른 고려시대 고분들에는 머리에 쓴 관모(冠帽)에만 상징하는 동물을 나타내고 나머지는 모두 사람의 모습을 한 십이지상과 사신(四神)을 벽면에 그려 넣은 데 비하여 박익의 묘 벽화에서는 십이지신상이나 사신도가 전혀 그려져 있지 않다. 오히려 주제나 구성이 고려시대의 고분벽화보다는 고구려나 당대의 벽화와 친연성이 더 짙다. 따라서 박익 묘의 벽화는 고려의 대표적 고분벽화들과 현저한 차이를 지니고 있음을 알 수 있다.

다만 한두 가지 예외적으로 연관성을 찾아볼 수 있는 고분벽화를 들어본다면 주악천녀상(奏樂天女像)이 그려져 있는 거창 둔마리 벽화고분과 세한삼우(歲寒三友)라고 일컬어지는 소나무, 대나무, 매화 및 사신도가 그려져 있는 태조 왕건의 능이 있다. 전자는 치마저고리를 입고 피리를 불고 있는 여성을 그렸는데 십이지신이 아닌 현실세계의 여인의 모습을 빌려서 묘사하고 있는 점, 색채감각, 필법 등에서 박익 묘의 인물들과 대비시켜볼 만한 점이 있다고 하겠다(도 IV-10, 11).[12] 그리고 후자, 즉 왕건릉의 벽화에는 전혀 인물이 그려져 있지 않

지만 그 대신 송·죽·매 및 사신도가 그려져 있는데 그중에 매화와 대나무는 박익 묘에도 나타나 있어서 상호 연관성을 엿보게 된다(도 V-2).[13] 이런 점에서 박익 묘의 벽화는 개성과 개풍군 일대의 십이지신 상을 위주로 묘사한 고분벽화들과 큰 차이가 있다고 하겠다.

3) 인물풍속화

가. 동벽과 서벽

박익의 묘 벽화에서 가장 중요한 것은 말할 것도 없이 동벽, 서벽, 남벽에 그려진 인물화, 혹은 인물풍속화이다. 먼저 동벽에 그려진 인물풍속화의 경우 북벽에 제일 가까운 동1군은 윗부분이, 남쪽의 동3군은 거의 전부가 박락되어 있고 오직 중간의 동2군의 인물들만이 비교적 온전하게 남아 있다(도 V-2). 서벽도 서3군을 제외하고 1군과 2군은 대부분 떨어져 나갔다(도 V-3). 동1군과 동2군, 그리고 서3군의 인물들을 보면 각각 4인 1조로 구성되어 있음을 알 수 있다. 이 4인 1조의 인물들은 앞쪽에 3인, 뒤쪽에 1인이 포치되어 있어 자연스럽게 삼각구도(三角構圖)를 이룬다(도 V-8). 이러한 삼각구도는 동양의 고대 인물화에서 종종 찾아볼 수 있는 고식의 구도인데, 이 벽화에서 4인 1조의 인물들이 삼각구도를 이루면서 한쪽 방향을 향하여 걸어가고 있

11 십이지신상이 그려진 고려시대 고분들의 벽화에 관해서는 안휘준, 『한국 회화사 연구』, pp. 240~246, 252~264 및 이 책의 제IV장 제1절, 제2절 참조.
12 김원용, 『壁畵』, 도 116, 117 참조.
13 안휘준, 『한국 회화의 이해』(시공사, 2000), pp. 60~62 참조.

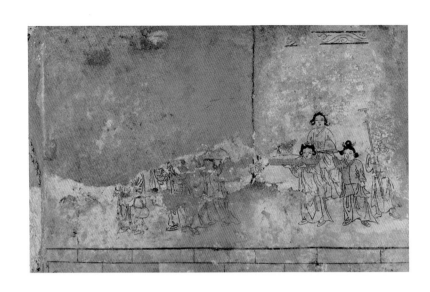

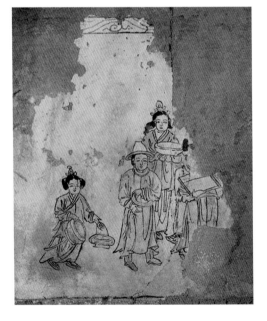

는 모습은 우연하게도 일본 아스카(明日香)에서 발견된 고구려계의 다카마쓰즈카(高松塚)의 여인 군상들을 연상시켜준다(도 I-81).[14] 물론 복식이나 머리모양, 지물(持物) 등 세부사항들은 서로 다른 것이 명백하지만 4인 1조의 걷고 있는 인물들의 구성과 삼각구도는 상호 유사점이 있음을 부인하기 어렵다. 다만 인물의 포치에 차이점이 있다면 박익 묘의 인물들은 동2군의 예에서 전형적으로 볼 수 있듯이 각 군마다 두 명이 앞쪽 같은 선상에 배치되고 다른 한 명이 그들 뒤쪽에 배치되어 완전한 삼각형을 이루게 하고 다른 한 명을 앞쪽 두 명의 인물들보다 약간 뒤쪽에 덧대듯이 더하여 4인 1조를 이루게 한 반면에(도 V-8), 다카마쓰즈카의 여인 군상들에서는 네 번째의 인물을 옆쪽이 아닌 제일 먼 뒤쪽에 배치하고 있는 점이라 하겠다. 어쨌든 인물들의 포치나 구도에서도 당초무늬의 경우처럼 고구려 고분벽화의 전통이 감지된다. 오직 등장인물이나 복장과 기물만 고구려가 아닌 여말선초라는 것이 큰 차이일 뿐이다.

동1군의 그림에서는 앞쪽의 여인 2명과 뒤쪽의 남자 1명이 삼각을 이루게 하고 여인 1명을 덧붙였고 동2군에서는 여자 세 명이 삼각을 형성하게 하고 남자 1명을 덧대서 나름대로의 변화를 추구하였음이 엿보인다(도 V-8).

이러한 구성상의 기본원칙은 서벽의 벽화에서도 마찬가지로 일관되게 엿보인다. 서3군의 인물들은 이를 잘 말해준다(도 V-9). 다만 서3군에서는 앞쪽의 남자 2명과 뒤쪽의 여자 1명이 삼각을 이루고 작은 여자 1명을 덧붙이고 있는 점이 차이라면 차이라 할 수 있다.

14 위의 책, p. 124; 안휘준, 『한국 회화사 연구』, pp. 173~185; 末永雅雄·井上光貞 編, 『朝日シンポジウム 高松塚壁畵古墳』(朝日新聞社, 1972) 참조.

남녀의 구성을 보면 동1군과 동2군 모두 여자 3명에 남자 1명으로 짜여 있어 단연 여성 위주임을 알 수 있으나 서3군의 경우에는 남녀가 각각 2명씩으로 되어 있어 차이를 드러낸다. 동3군과 서1군 및 2군의 경우에는 박락이 심하여 남녀 구성이 어떻게 되어 있었는지 알길이 없으나 동벽과 서벽의 벽화에 등장하는 인물들은 아무래도 여성이 수적인 면에서 우위를 점했던 것으로 믿어진다. 이는 동벽과 서벽의 벽화 내용이 묘주의 위엄을 과시하기보다는 묘주를 위한 서비스에 더욱 치중된 것임을 확인시켜준다.

　　여인들은 춤이 긴 저고리와 치마를 입고 있는데 저고리는 오른쪽으로 깊게 여며져서 왼쪽 깃이 오른쪽 깃을 현저하게 엇비끼고 있다. 그러나 옷고름은 보이지 않는다(도 V-8, 9). 흰 저고리에 붉은 치마나 반대로 붉은 치마에 흰 저고리를 입어서 상하의의 색조를 달리하는 경우도 있지만 저고리와 치마를 모두 흰색으로 통일하여 입은 경우도 있어 약간의 다양성을 엿보게 한다. 저고리 밑으로는 예외 없이 두 개의 끈들이 치마 위로 늘어져 있는데 대체로 치마의 색깔과 일치하여 치마를 동여맨 끈이 늘어진 것이 아닌가 추측된다. 오직 동2군의 첫번째 여인(붉은 판을 들고 있는 인물)의 경우에만 흰 치마와 달리 붉은 끈이 늘어져 있다(도 V-8). 흰 저고리와 치마를 입었지만 치마끈만은 붉은 띠를 사용했던 것으로 믿어진다. 저고리의 품이나 소매의 길이, 치마의 폭과 길이도 불편하지 않게 넉넉한 편이다.[15] 신은 가죽신인 혜(鞋)를 신고 있는데 흰색, 혹은 붉은색이나 푸른색의 것들이 보여 색깔을 곁들인 신발도 착용되었음을 알 수 있다.

　　여인들의 머리는 좌우 귀 옆에서 둥근 고리를 이루도록 묶은 소녀쌍환계(少女双鬟髻)나 고리를 만들지 않고 묶기만 한 수련계(垂練

髻)를 하고 있다.[16] 머리 윗부분에는 서로 다른 꽃 모양 장식을 하였다. 그런데 머리를 양옆에서 묶거나 고리 모양으로 묶는 방법은 고구려의 덕흥리 벽화고분 전실 북벽 좌우에 그려져 있는 마부들(도V-10, 11), 수산리 벽화고분의 곡예도(도I-75), 일본의 〈쇼토쿠태자와 두 왕자상[聖德太子及二王子像]〉(도I-76), 당대(唐代)의 돈황 17굴에 그려져 있는 〈수하여인도(樹下女人圖)〉(도V-12)와 돈황 130굴의 〈도독부인 태원왕씨 예불도(都督夫人太原王氏禮佛圖)〉(도V-13), 〈미륵하생경변상도(彌勒下生經變相圖)〉(도V-14) 등의 예에서 보듯이 고대 한·중·일 3국에서 유행하였던 헤어스타일인 것이다.[17] 아마도 본래는 좌우 귀 옆으로 머리를 늘어뜨려 중간에서 묶는 방식을 따르다가 당대에 이르러 고리 모양을 이루도록 묶는 방식으로 변화되었던 것으로 믿어진다. 아무튼 이러한 고식의 머리모양이 박익 묘의 벽화에 등장하는 것은 흥미로운 일이다. 회전(悔前)이 1350년에 그린 〈미륵하생경변상도〉의 하단에 그려진 소녀들의 예에서 보듯이 고려 후기의 불교회화에서 볼 수 있는 속세의 여인들 중에 이러한 머리모양을 한 예들이 간혹 보이는 것을 감안하면 고대의 이 머리모양이 고려를 거쳐 조선 초기까지도 이어졌던 것으로 추측된다(도V-14).[18]

15 박익 묘 벽화에 그려진 인물들의 복식에 대한 고찰은 김영재, 「박익 묘 벽화에 나타난 복식연구」, 『韓服文化』 제4권 4호(2001. 10), pp. 5~11 참조.

16 김영재, 위의 논문; 黃能馥·陳娟娟, 『中華歷代服飾藝術』(中國旅遊出版社, 1999), p. 239; 何建國 外編, 『唐代婦女髮髻』(香港: 審美有限公司, 1987), pp. 54~55 참조.

17 덕흥리 벽화고분의 마부상들과 수산리 벽화고분의 곡예도는 『북한의 문화재와 문화유적』 I, 도 211, 212, 239; 〈쇼토쿠태자와 두 왕자상〉은 안휘준, 『한국 회화의 이해』, 도 29 및 『한국 회화사 연구』, pp. 103~108; 돈황의 그림들은 『中國敦煌壁畫展』(東京: 每日新聞社, 1982), 圖 44 및 37 참조.

18 이동주, 『高麗佛畵』, 韓國의 美 7(중앙일보사, 1987), 도 5의 하단 부분 참조.

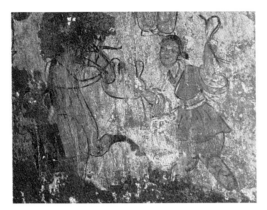

도V-10 덕흥리 벽화고분 북벽 서쪽(마부)

도V-11 덕흥리 벽화고분 북벽 동쪽(마부)

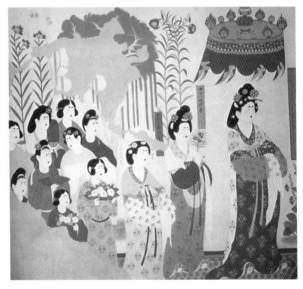

도V-12 〈수하여인도〉, 돈황 17굴, 당,
312×226cm

도V-13 〈도독부인 태원왕씨 예불도〉, 돈황 130굴, 당, 313×420cm

도 V-14
회전, 〈미륵하생경
변상도〉(부분), 고려
1350년, 견본채색,
178×90.3cm,
일본 신노인 소장

　　그런데 이러한 머리모양은 고대의 경우에는 대개 결혼 전의 어린 동자나 나이 어린 소녀들이 했던 것으로 판단된다. 앞에 언급한 덕흥리 벽화고분 중의 마부들과 수산리 벽화고분의 곡예도 중에서 죽마(竹馬)를 타는 인물, 〈쇼토쿠태자와 두 왕자상〉 중에서 중앙의 좌우에 서 있는 두 왕자들이 모두 소년이면서 수련계나 소녀쌍환계를 하고 있는 것을 보면 고대에는 이 머리모양을 동자들도 했음이 분명하다(도 V-10, 11, I-75, 76). 반면에 만당(晩唐) 때의 돈황 17굴 벽화인 〈수하어인도〉나 〈도독부인 태원왕씨 예불도〉 등의 예에서 보면 적어도 중국 당대에는 결혼하지 않은 어린 소녀들이 이 머리모양을 했음이 확실시된다(도 V-12, 13). 이렇게 본다면 박익 묘의 동벽과 서벽에 그려진 여자들, 특히 소녀쌍환계를 한 여자들은 결혼을 하지 않은 처녀들일 가능성이 높다고 믿어진다. 실제로 고려 후기 불교회화에 등장하는 여인들 중에서 나이가 들었다고 판단되는 여자들은 이 머리모양을 하

지 않았다. 나이 어린 일부 소녀들만이 수련계를 하고 있어서 고대의
전통이 계승되고 있었음을 엿볼 수 있다.[19] 따라서 이 고분의 동벽과
서벽에 그려져 있는 여자들은 미혼의 시녀들일 가능성이 높다고 생
각된다.

　　남자들은 깃이 둥글고 아래 좌우가 트여 있는 단령의 포(袍)를 입
고 허리에 띠를 매었으며 긴 가죽장화인 화(靴)를 신고 있다. 머리에
는 춤이 높고 테가 있는 벙거지를 쓰고 있는 모습이 서벽 3군의 그림
에서 확인되는데 그 옆에 있는 인물(서3군의 인물들 중에서 맨 앞에 있
는 남자)은 뿔이 위로 향한 사모(紗帽)와 복두(幞頭)를 쓰고 있는 것이
아닌가 추측되지만 단정할 수는 없다(도V-9). 어쨌든 남자들은 관리의
모습을 연상시키지만 불확실하다.

　　남녀의 인물들은 모두 5등신의 비례를 보여주고 있으며 어떠한 과
장도 엿보이지 않는다. 철선묘(鐵線描)를 구사하여 백묘법(白描法)으로
인물을 표현하였고 푸른색이나 붉은색 등의 담채(淡彩)를 곁들였다. 이
러한 기법은 개풍군의 수락암동 고분이나 공민왕릉 십이지신상의 묘
법에서도 확인되어 고려시대의 인물묘사법을 따랐음을 말해준다(도IV-
3, 4, 6~9).[20] 고려 후기의 불교회화에서 볼 수 있는 짙은 원색의 화려한
농채법(濃彩法)과는 전혀 거리가 멀다. 인물들의 눈을 크고 들뜬 모습
으로 표현한 것은 기이하게도 앞에서도 언급한 408년의 고구려 덕흥
리 벽화고분의 인물들을 연상시켜주어 대단히 흥미롭다(도V-10, 11).

　　이 고분의 동벽과 서벽의 인물들을 위시한 벽화는 솜씨가 같은
것으로 보아 동일의 화가가 그린 것임이 확실하다. 그러나 그림에 세
련성이 부족한 것을 보면 중앙의 화단에서 활동하던 일류 화가의 작
품으로 보기는 어렵다. 지방의 화가가 그렸을 가능성이 높다고 생각

되지만 구체적으로 단정할 수는 없다.

동벽과 서벽의 인물들은 대부분 무엇인가 들거나 이고 있다. 대체로 여자들은 끈이 달린 그릇이나 병, 찻잔 등의 기명(器皿)이나 모자, 판(板) 등 공양에 도움이 될 물건들을 지니고 있다. 반면에 남자들은 동2군의 그림에서 보듯이 붉은색의 T 자형 주장(朱杖) 등을 들고 있어서 의식에 필요한 물건들을 들었던 것으로 여겨진다(도V-8). 그렇다면 이 고분의 동벽과 서벽의 인물들은 묘주인 박익을 위한 공양이나 제례(祭禮)에 소용되는 기명이나 의구(儀具)들을 들고서 북벽에 정좌한 모습으로 그려져 있는(?) 박익을 향해서 가고 있는 형상을 나타낸 것이 아닐까 생각된다. 이처럼 박익 묘의 벽화는 개성과 그 부근에 위치한 십이지신상 위주의 고려시대 고분벽화들과는 상당한 차이를 나타내고 있음을 알 수 있다. 박익 묘의 벽화에 보이는 기물들에 관해서는 앞으로 철저한 고찰과 규명이 요구된다.

나. 남벽

남벽에는 동서, 좌우에 각각 한 필의 말과 말의 고삐를 잡고 있는 마부 1명씩이 대칭을 이루며 서 있는 모습이 그려져 있다(도V-6). 마부들은 동벽과 서벽에 보이는 남자들과는 달리 단령이 아닌 직령(直領)으로 된 포를 깊게 여미어서 입고 허리띠를 매었으며 화(靴)를 신고 있다. 두 명의 마부 모두 꼭대기에 장식이 있는 몽고풍의 발립(鉢笠)을 쓰고 있다.

말이나 마부의 자세와 동작은 매우 자연스럽다. 전체적으로 표현

19 위의 예 이외에도 설중(薛仲)·이□(李□) 필의 〈관경변상도(觀經變相圖)〉(1323)의 세부 부분도에도 수련계를 한 어린 여성의 모습이 보인다. 위의 책, 도 3의 세부 부분도 참조.

20 수락암동 고분의 벽화는 김원용, 『壁畵』, 도 110~115; 공민왕릉의 벽화는 『북한의 문화재와 문화유적』 IV, 도 147~154 참조.

이 숙달된 솜씨를 드러낸다. 철선묘를 구사한 전형적인 백묘화이다. 필선은 가늘고 날카롭다. 이처럼 남벽의 벽화는 동벽과 서벽의 벽화들에 비하여 보존 상태가 훨씬 양호할 뿐만 아니라 표현기법과 솜씨도 한층 뛰어나다. 아마도 남벽의 벽화는 동벽과 서벽을 그린 화가와는 다른 화가가 그린 것이 아닌가 생각된다. 어쩌면 동벽과 서벽의 인물들을 한 명의 화가가 담당해서 그리고 솜씨가 더 나았던 또 다른 화가가 남벽과 북벽의 벽화를 그렸을 가능성이 높다고 여겨진다. 이 두 명의 화가들이 묵죽과 묵매, 당초문대와 벽돌문대까지도 그렸을지는 알 길이 없다. 적어도 인물화의 제작은 아마도 2명이 분담하여 완성했을 가능성이 높다고 생각된다. 이렇게 본다면 이 박익 묘 벽화의 제작에는 적어도 2명 이상이 참여했다고 보는 것이 타당할 듯하다.

마부들의 얼굴이 앳되고 발립 밑에 보이는 머리모양이 수련계로 되어 있어서 남성이 아니고 여성일 가능성이 있다는 의견이 제기된 바도 있다.[21] 그러나 위험한 말을 부리는 일을 여성에게 맡긴다는 것은 생각할 수 없고 머리를 양쪽으로 묶는 수련계는 앞에서도 논했듯이 고대에는 소년들도 했던 것이므로 역시 여성으로 보기보다는 소년으로 보는 것이 합당하다고 믿어진다.

이 점은 고구려 덕흥리 벽화고분에 그려진 마부들과 비교해보아도 수긍이 된다. 즉 덕흥리 벽화고분의 현실 북벽 서쪽 부분에 그려진 견마상(牽馬像)을 보면 남장에 수련계의 머리모양을 한 소년이 말을 끌고 있는데 박익 묘의 마부상들과 상통함을 엿볼 수 있다(도 V-6). 남장, 앳되어 보이는 얼굴, 머리모양이 서로 상통한다. 이러한 공통점은 역시 덕흥리 벽화고분 현실 북벽의 동쪽에 묘사된 우차를 끌고 있는 2명의 동자들의 모습에서 다시 한 번 확인된다(도 V-11). 수레를 끄는 소

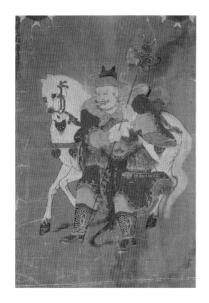

도V-15
〈감재사자〉,
조선 18세기,
마본채색,
133×86.5cm,
국립중앙박물관 소장

도V-16
〈직부사자〉,
조선 18세기,
마본채색,
142.3×85.5cm,
국립중앙박물관 소장

를 몰고 가고 있는 2명의 소년들의 남장 차림, 앳된 얼굴, 고리를 지은 수련계가 박익 묘의 마부들과 친연성을 드러낸다. 이러한 비교들을 통해서 보더라도 이 마부들은 소녀들이 아닌 동자들로 판단된다.

남벽에 그려진 이 두 명의 마부들과 말들은 묘주인 박익의 출타에 대비하고 있는 모습이거나 아니면 묘주의 영혼을 천상으로 모셔가기 위하여 대기하고 있는 상황을 표현했을 가능성이 높다. 후자의 경우와 관련해서는 지장보살을 주존으로 모시는 명부전(冥府殿)의 입구 좌우에 말과 함께 서 있는 모습으로 그려지던 감재사자(監齋使者)와 직부사자(直符使者)를 생각해볼 수도 있을 것이다. 그러나 명부전의 사자

21 김영재, 앞의 논문, p. 10 참조. 김영재 씨는 이 마부들이 수염이 없는 것을 이유로 들고 있으나 동벽과 서벽의 남자들도 수염은 그려져 있지 않음을 볼 때 수긍하기 어렵다. 수염을 그리지 않은 것은 동자이기 때문으로 믿어진다.

들은 늘 수염이 나 있는 나이 든 무사의 모습을 하고 무기를 들고 있는 형상이어서 박익 묘 남벽의 마부들과는 차이가 있다(도V-15, 16).[22] 따라서 이 남벽의 마부들은 묘주의 영혼을 저승으로 데려가기 위한 사자들이기보다는 덕흥리 벽화고분의 경우에서처럼 출타에 대비하고 있는 현실세계의 소년 마부들로 보는 것이 더 합리적이라 생각된다.

4) 묵죽과 묵매

박익 묘의 벽화 중에서 특이하게 생각되는 것은 이례적으로 묵죽(墨竹)과 묵매(墨梅)가 그려져 있다는 점이다(도V-17, 18). 특히 이것들이 인물풍속화와 함께 그려져 있는 것은 우리나라에서는 달리 선례가 없다. 유일한 예가 되고 있어서 특기할 만하다.

앞에서도 지적하였듯이 대나무와 매화는 동벽과 서벽에서만 확인된다. 남벽에는 전혀 그려져 있지 않고 북벽의 경우에는 벽면의 박락으로 인하여 확인할 길이 없다. 동벽의 북쪽 여백과 남쪽 여백, 서벽의 남쪽 여백에 그려져 있는 것들은 쉽게 확인된다. 동벽의 인물군들 사이에는 부분적으로 그 모습을 드러내고 있다. 이러한 사실들을 종합해보면 대나무와 매화는 본래 동벽과 서벽의 양쪽 끝의 여백과 인물군들 사이 등, 각 벽에 네 군데, 도합 여덟 군데에 그려졌을 것으로 판단된다(도V-2, 3). 그러나 벽면의 훼손과 박락으로 말미암아 그중 일부만이 현재 남아 있는 것이다.

현재 남아 있는 대나무와 매화그림 중에서 제일 중요시되는 것은 동벽과 서벽의 남쪽 끝에 그려져 있는 것들이다(도V-17, 18). 동벽의

도V-17
박익 묘 동벽
(매죽석도)

도V-18
박익 묘 서벽
(매죽석도)

남쪽 끝 여백에 그려져 있는 것을 보면 비스듬히 서 있는 바위의 뒤편에 모습을 드러내는 대나무와 매화가 그려져 있다. 대나무는 농묵을 써서 介 자 모양의 잎들이 한 번의 붓질로 잎 하나를 그리는 일필일엽식(一筆一葉式)으로 묘사되었을 뿐 줄기와 마디는 표현되어 있지 않다(도V-17). 介 자 모양의 잎을 표현한 것을 보면 중국의 묵죽화법(墨竹畵法)에 대한 지식을 화가가 가지고 있었다는 생각이 든다. 매화는 농묵으로 그려진 가지들 위에 작은 동그라미로 표현된 꽃들이 올망졸망 붙어 있는 모양을 하고 있다. 간편한 표현으로서, 꽃술이나 잎은 묘사되어 있지 않다. 바위는 선으로만 표현되어 있는데 갈필(渴筆)의 취가 엿보인다. 이러한 특징들은 서벽의 남쪽 끝에 그려져 있는 매죽도에서도 마찬가지로 엿보인다(도V-18).

이처럼 바위와 대나무 등의 식물이 함께 어우러진 모습으로 그려

22 김정희, 『조선시대 지장시왕도 연구』(일지사, 1996), p. 191, 도 51 참조.

도V-19
조맹부, 〈과목죽석도〉,
원, 견본수묵,
99.4×48.2cm, 대만
대북 고궁박물원 소장

지는 경향은 원대 초기 조맹부(趙孟頫)의 〈과목죽석도(窠木竹石圖)〉 등의 예에서 보듯이 원대에 자리 잡힌 주제라 할 수 있다(도V-19).[23] 바위와 대나무의 결합, 介 자 모양의 죽엽들, 갈필의 취가 엿보이는 바위 묘사 등은 한결같이 원대 문인화의 영향을 시사한다.

박익 묘의 동벽과 서벽에 이러한 매죽석도(梅竹石圖)가 등장하게 된 것은 아마도 묘주인 박익의 충절(忠節)과 깊은 연관이 있을 것으로 믿어진다. 박익은 고려 말의 충신으로 포은(圃隱) 정몽주, 목은(牧隱) 이색, 야은(冶隱) 길재 등과 함께 호에 은(隱) 자가 들어간 팔은(八隱) 중의 한 명이며, 고려의 사직이 위태롭게 되었을 때 포은, 목은, 야은 등과 통곡하면서 "하늘에는 두 해가 없고, 신하에게는 두 임금이 없다"거나 "나 또한 왕씨의 신하이니 맹세코 이씨(이성계)의 곡식은 먹지 않겠노라"라고 다짐했을 정도로 충절이 굳건한 성리학자였다.[24] 이러한 사실을 감안하면 그의 무덤 안에 매화와 대나무와 바위가 그려진 것은 그의 고려에 대한 변함없는 충절을 기리기 위한 것이었다고 보는 것이 합당하다고 생각된다. 매화와 대나무는 그의 청절을, 바위는 불변의 굳건한 의지를 상징하고 있을 가능성이 높다. 동벽과 서벽의 대나무와 매화와 바위가 어쩌면 그가 앉은 모습으로 그려져 있었을 북벽을 향하여 한결같이 절하듯 기울어져 있는 모습도 그의 변함없는 충절을 기리고 경의를 표하기 위한 것이었으리라고 추

도 V-20
왕건릉 동벽과
서벽(매죽),
고려 943년,
경기도 개성시

측된다.

무덤 안에 이처럼 충절을 상징하는 대나무와 매화를 함께 그려 넣은 사례는 고려 초의 태조 왕건의 능과 정종(定宗)의 능 등 10세기의 왕릉에 그려진 벽화에서도 찾아볼 수 있다.[25] 왕건릉의 서벽에는 매화와 대나무가, 동벽에는 소나무가 그려져 있는데 이 셋을 합쳐 '세한삼우(歲寒三友)'라고 하는데 추운 겨울에도 푸르름이나 향기를 잃지 않으므로 선비의 청절을 상징한다.[26] 특히 왕건릉 서벽의 매화와 대나무 그림은 박익 묘의 매죽석도와 상징성에서 일맥이 상통한다고 볼 수

23 이성미, 「中國·元·明의 繪畵」, 『東洋의 名畵 4 – 中國 II』(삼성출판사, 1985), 도 32~39 참조.

24 『國譯 松隱先生文集』, pp. 318~319 참조.

25 김영심, 「고려태조 왕건왕릉벽화에 대하여」, 『조선예술』(1993. 11), pp. 52~53 참조. 대나무를 고분의 벽에 그려 넣은 사례는 중국의 요대(遼代)와 원대의 일부 무덤벽화에서도 확인된다. 한정희, 「고려 및 조선 초기 고분벽화와 중국 벽화와의 관련성 연구」, 『동아시아 회화 교류사』(사회평론, 2012), pp. 140~146 참조. 그러나 중국의 사례들은 정원의 한 장면을 연상시킬 뿐 충절과는 아무런 관련성이 없어 보여 차이를 드러낸다. 또한 대나무를 매화와 함께 등장시켜서 충절의 상징성을 짙게 한 사례도 눈에 띄지 않아 더욱 차이가 현저하다.

26 안휘준, 『한국 회화의 이해』, pp. 60~62, 도 10, 11 참조.

도V-21
〈관경변상서품도〉의
부루나존자, 견본채색,
150.5×113.2cm,
일본 사이후쿠지 소장

있다(도V-20).

　　그러나 화풍 면에서는 두 고분의 벽화 사이에 큰 차이가 있음이
분명하다. 즉, 박익 묘의 벽화에서는 대나무를 그리면서 한 번의 붓질
로 이파리 하나를 그리는 일필일엽식의 표현을 하고 있는 데 비하여
왕건릉의 대나무는 쌍구법(雙鉤法)으로 묘사되어 있다. 줄기나 댓잎
을 그림에 있어서도 두 개의 윤곽선을 구사하여 묘파하고 있는 것이
다. 이 쌍구법은 고대의 화법으로서 좀더 전통적이며, 고려 후기의 수
월관음도(水月觀音圖)들의 배경에 그려진 대나무들은 거의 예외 없이
쌍구전채법(雙鉤塡彩法)으로 되어 있다. 일필일엽식의 묵죽도(墨竹圖)
는 북송대의 소식(蘇軾, 호는 東坡)과 문동(文同) 등 호주죽파(湖州竹派)
의 문인화가들이 기반을 다져 후대의 문인화가들과 선승(禪僧)들이
여기(餘技)로 즐겨 그리게 된 것인데, 고려시대의 예로는 관경변상서
품도(觀經變相序品圖)의 부루나존자(富樓那尊者)의 뒤편 두 쪽 병풍에
보이는 것이 유일하다(도V-21).[27] 박익 묘의 매죽석도는 이러한 전통을

도V-22
이수문,
《묵죽화책》(제1엽),
무로마치시대
1424년, 지본수묵,
20.6×45cm, 일본
개인 소장

이어받은 원대 문인 묵죽화의 영향을 받은 것으로 볼 수 있다. 그러나 박익 묘의 매죽석도를 과연 문인화가가 그린 것인지는 단정하기 어렵다. 문인이 무덤에 벽화를 그리는 것은 문인정신에 어긋나는 일이어서 상정하기 어렵지만 박익을 따르던 후배나 제자들 중에서 묵죽을 치던 문인 누군가가 관례를 깨고 제작에 참여했을 가능성이 전혀 없지도 않을 듯하다. 그렇지만 당시의 문인이나 선승들이 그리던 문인화를 익히 알던 직업화가가 제작한 것으로 보는 것이 좀더 순리일 듯하다. 그러나 박익 묘 벽화의 인물풍속화를 그린 화가가 이 매죽석도도 함께 그렸던 것인지의 여부는 현재로서는 단정할 길이 없다.

박익 묘의 대나무 그림과 관련하여 간과할 수 없는 작품이 일본에 건너가 활약한 조선 초기의 화가 수문(秀文)이 그린 《묵죽화책(墨

27 이동주, 『高麗佛畵』, 도 2의 하단 부분; 菊竹淳一·정우택, 『高麗時代의 佛畵』(시공사, 1996), p. 291, 도 53; 안휘준, 『한국 회화사 연구』, pp. 281~282 참조.

竹畵冊)》의 대나무 그림들이다(도 V-22).[28] 박익 묘의 벽화는 1420년에, 수문의 작품은 그보다 불과 4년 뒤인 1424년에 제작되어 둘 다 동시대 작품들인 것이다. 조선 초기에는 대나무 그림을 대단히 중요하게 여겨서 화원을 시취(試取)하는 데에서도 일등 과목으로 채택하였다.[29] 수문의 작품이 뛰어난 것도 이러한 시대적 배경과 불가분의 관계가 있다고 볼 수 있다.

수문의 화첩 그림들 중에서도 제1엽의 작품이 잘 비교된다(도 V-22).[30] 두 개의 바위가 솟아 있는 평지에 자리한 대숲을 내려다본 상태로 그렸는데 介 자 모양의 댓잎들 표현이 박익 묘의 댓잎들과 어느 정도 유사하다. 수문의 작품이 훨씬 세련되고 다듬어지고 숙달되고 다양하지만 박익 묘의 그림과 수문의 작품 사이에는 어느 정도 시대적 공통점이 있음을 부인하기 어렵다.

5) 맺음말

이상 살펴보았듯이 박익 묘의 벽화는 여러 가지 점에서 특이하고 중요함이 확인된다. 이것들을 간단하게 요약하면 대개 다음과 같다고 하겠다.

① 무엇보다도 고분벽화의 전통이 조선 초기인 15세기 초까지도 계승되었다는 사실이 분명하게 확인된다.
② 인물풍속과 매죽(梅竹)이 함께 그려진 국내 유일한 예이다.
③ 벽화의 제작은 조선 초기에 이루어졌지만 내용은 고려 말의

것이어서 여말선초의 회화, 복식, 기물 등의 문화를 반영하고 있다.

④ 동벽과 서벽에는 인물군과 매죽(梅竹)이, 남벽에는 말과 마부들이 그려져 있고 북벽에는 박익의 모습이 표현되어 있었을 것으로 믿어진다.

⑤ 4벽에는 현실세계의 인간들의 모습을 그리고 천장에는 하늘을 상징하는 일월성신을 그렸을 가능성이 높다.

⑥ 벽면과 천장 또는 현실세계와 천상의 세계는 고구려의 고분 벽화에서처럼 당초문대로 구분되었다. 또한 벽면과 지면(혹은 지하세계)은 벽돌무늬로 구별되었다.

⑦ 동벽과 서벽에는 각각 4인 1조의 인물군들이 3개씩 6개가 그려져 있어서 모두 24명의 인물들이 그려졌던 것이 분명하다. 4인 1조의 인물들은 고식의 삼각구도를 형성하고 있다. 남자들은 단령포를 입고 벙거지를 썼으며 가죽 장화를 신은 채 제례에 소용되는 지물을 들고 있다. 반면에 여자들은 넉넉한 저고리와 치마를 입고 혜를 신었으며 머리에는 꽃 모양 장식을 하였다. 여자들은 머리모양을 소녀쌍환계나 수련계(垂練髻)로 하고 있으며, 이러한 머리모양으로 보아 미혼의 시녀들로 판단된다.

⑧ 동벽과 서벽에는 인물군들 사이와 남북 양 끝의 여백에 매죽

28 안휘준, 「韓國·朝鮮 前半期의 繪畫」, 『東洋의 名畫 1 - 韓國 I』(삼성출판사, 1985), 도 31~34 및 『한국 회화사 연구』, pp. 485~489; 熊谷宣夫, 「秀文筆墨竹畫冊」, 『國華』第910號(1968. 1), pp. 20~32 참조.
29 안휘준, 『韓國繪畫史』(일지사, 1980), pp. 121~123 참조.
30 주 28, 『東洋의 名畫 1 - 韓國 I』의 도 31 참조.

을 그려 넣었는데 이는 묘주인 박익의 충절을 상징하는 것으로 믿어진다. 무덤 안에 매죽을 그려 넣은 것은 고려 태조 왕건릉과 정종릉 등 10세기 고려 초 고분의 벽화 전통을 되살린 것으로 생각된다. 화풍은 원대와 관계가 깊다고 생각된다.

⑨ 남벽에는 2필의 말과 2명의 마부가 그려져 있는데 마부들은 직령포와 장화, 그리고 몽고풍의 발립(鉢笠)을 착용하고 있다. 머리모양과 앳된 얼굴로 보아 수련계를 한 동자들로 판단된다. 남벽의 벽화는 동벽과 서벽의 벽화에 비하여 필법이 더 정치하고 숙달되어 있어서 동·서벽을 그린 화가와는 다른, 보다 숙달된 솜씨의 화가에 의해 제작되었을 가능성이 높다.

⑩ 인물이나 말은 철선묘를 구사한 백묘화의 특성을 살리고 있으며 붉은색과 푸른색 등 담채를 곁들이고 있다.

⑪ 당초문대, 삼각구도, 수련계의 머리모양, 4면 벽화의 전체적인 구성 등에서는 기이하게도 5세기 고구려 고분벽화의 전통이 감지되어 앞으로 규명이 요구된다.

이상과 같이 여러 가지 특이한 점들이 드러난다. 복합적이고 특이한 양상들을 드러내고 있어서 앞으로 더욱 철저한 종합적 고찰이 요망된다.

VI 조선왕조의 고분벽화

1 노회신(盧懷愼, 1415~1465) 묘의 벽화

2009년 4월 7일부터 5월 8일까지 21일간에 걸쳐 국립중원문화재 연구소가 발굴 조사한 노회신(盧懷愼, 1415. 1. 15~1465. 10. 5, 음력)의 벽화묘는 고고학적인 측면에서는 물론 미술사학적인 차원에서도 그 의미가 대단히 크다. 강원도 원주시 문막읍 동화3리 산 68-2번지에 위치한 이 무덤은 인근을 지나게 될 원주–강릉 간 복선전철의 공사 때문에 부득이 이장(충청남도 청양군 청양읍 적루리 도봉산)이 불가피하게 됨으로써 내부가 드러나게 되었는데 구조는 하나의 봉분 아래 두 개의 석실이 붙어 있는 합장용 이실묘임이 확인되었다(도 VI-1). 그러나 무엇보다도 이 고분을 값지고 귀하게 하는 것은 화강석 판석으로 짜인 묘실들의 내부 네 벽과 천장 덮개돌의 안쪽에 벽화가 그려져 있다는 사실이다.

　이 벽화묘에 관해서는 무덤의 위치, 주변 환경, 외부의 형태와 석물(石物), 내부의 구조와 결구(結構), 출토 유물, 벽화의 내용과 화풍, 성수도, 주인공의 생애 등 여러 가지 다각적인 측면에서 구체적인 고찰이 요구되나 이것들은 다른 연구자들의 몫으로 돌리고 필자는 이 벽화고분의 총체적인 의의만을 간략하게 짚어보고자 한다.[1] 그 내용을 간략히 정리해보면 다음과 같다.

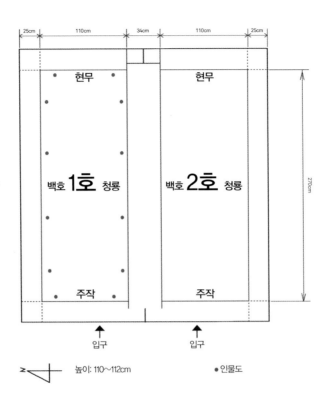

도 VI-1
노회신 벽화묘의 세부
규모, 조선 1456년,
강원도 원주시 동화리

높이: 110~112cm ● 인물도

첫째, 이 무덤은 주인공과 축조 연대가 분명하게 확인될 뿐만 아니라 지금까지 밝혀진 벽화고분들 중에서는 연대가 가장 늦은 예로서 한국 고분벽화의 하한(下限)을 가늠케 해준다.

이 무덤의 앞에는 본래 이장 전까지 오각의 평평한 석비가 상석, 장명등, 문인석과 함께 세워져 있었는데 그 묘갈명(墓碣銘) 혹은 비문에 의해 그 주인공이 교하(交河) 노씨(盧氏)로서 세종 때부터 명신이었던 노사신(盧思愼, 1427~1498)의 삼형제 중 맏형인 노회신(盧懷愼)이며, 앞에서 이미 밝힌 대로 1415년 1월 15일(음력)에 태어나 1456년 10월 5일(음력)에 만 41세를 일기로 사망한 인물임을 분명하게 알 수

있다. 이 비석은 노회신이 사망한 다음 해인 천순(天順) 원년(元年)인 1457년 3월에 세워졌음이 비문의 끝 부분 문구에 의해 확인된다. 따라서 무덤이 축조되고 그 안에 벽화가 그려진 것은 1456년 10월이라고 보아야 마땅할 것이다. 즉, 이 노회신 벽화묘의 절대연대는 1456년 10월이고 이는 현재로서는 벽화를 지닌 것으로 발굴 확인된 한국의 고분들 중에서는 가장 연대가 내려가는 것으로서 한국 벽화고분의 하한을 드러내는 확실한 예라고 하겠다. 앞으로도 이 고분보다 더 연대가 내려가는 벽화묘가 발견될 가능성을 배제할 수는 없지만 현재까지 밝혀진 사례들 중에서는 제일 늦은 예임이 분명하다. 이는 동아대학교박물관이 발굴 조사한 밀양 고법리 소재 송은(松隱) 박익(朴翊, 1332. 7. 27~1398. 11. 27, 음력)의 이장묘(1420, 세종 2)보다 36년 뒤지는 것이다. 이로써 한국 고분벽화, 혹은 벽화고분의 하한은 15세기 중엽인 1456년(세조 2)까지로 늦춰지게 되었다. 그렇지만 조선의 왕릉 석실의 네 벽에는 사신도를 그리고 천장에는 일월성신을 그려 넣도록 『국조오례의(國朝五禮儀)』의 치장조(治葬條)에 기록되어 있고, 사신도의 실례가 『역대왕릉의궤(歷代王陵儀軌)』에 그려져 있는 것으로 보아 고분벽화의 하한은 훨씬 더 내려갈 가능성이 대단히 높다.[2]

둘째, 같은 맥락에서 한국 고분벽화의 전통과 역사가 이 무덤 덕분에 다소나마 늘어나게 되었다는 사실이다. 서기 357년의 절대연대를 지닌 고구려 안악 3호분(安岳三號墳)부터만 따져도 한국 고분벽화

1 노회신 묘에 대한 종합적 발굴 보고는 『原州 桐華里 盧懷愼壁畵墓 발굴조사보고서』, 국립중원문화재연구소 학술연구총서 제3책(문화재청 국립중원문화재연구소, 2009) 참조.
2 참고로 선조 목릉(宣祖穆陵)의 주작은 발이 셋이고 날개를 활짝 편 모습을 하고 있으며, 백호는 어깨 부분에 날개가 둘이 나 있는 모습이다. 김원용, 『韓國壁畵古墳』(일지사, 1980), p. 150; 『서울特別市史』(서울특별시사편찬위원회, 1963), pp. 721~722 참조.

의 역사는 최소한 무려 1,100년간에 이르고 있음이 확인된다. 이처럼 노회신의 벽화묘는 한국 고분벽화의 역사를 늘려놓은 것이다. 그러나 이 1,100년의 역사도 더 늘어날 가능성이 하한의 경우와 마찬가지로 매우 큼을 부인하기 어렵다.

셋째, 노회신 벽화묘는 동쪽에서 서쪽으로 뻗어 내린 산기슭의 끝자락에 축조된 관계로 통상적인 남북축(南北軸)을 따르지 않고 동서축(東西軸)을 이루고 있어서 사신도의 위치에도 큰 변화가 생기게 된 점도 특이한 사례라 하겠다. 즉, 동서축을 따라 무덤을 축조했기 때문에 1호 석실과 2호 석실의 입구도 모두 서쪽으로 나 있으며 네 벽의 역할도 달라질 수밖에 없었다. 이 때문에 서쪽에서 정면으로 보이는 동벽이 정벽이 되고 따라서 이 동벽에, 남북축을 따른 고분의 북벽에서처럼 현무가 그려지게 되었고, 서벽에는 남벽처럼 주작이, 남벽에는 동벽처럼 청룡이, 그리고 북벽에는 서벽처럼 백호가 자리 잡게 되었던 것이다. 이 점도 대단히 특이한 예가 아닐 수 없다. 시신의 머리를 북쪽에 두고 발이 남쪽을 향하게 하여 남북축을 따르던 북침장(北枕葬)의 전통을 과감하게 포기하고 지형의 특수성을 살려 동서축을 선택함으로써 변화를 이루어낸 것이다.[3]

넷째, 고려시대 고분벽화의 전통을 계승한 복합적인 성격의 조선 초기의 특이한 예로 꼽을 수 있다는 점이다. 고려시대의 고분벽화는 대체로 네 가지 계보로 분류될 수 있다고 생각되는데 이 노회신 벽화묘의 벽화는 그중에 두 가지 계보를 함께 어우르고 있는 셈이다. 그 네 가지 계보는 다음과 같다.

① 고려 태조 왕건의 능에서 보듯이 무덤의 네 벽에 사신(四神: 청

룡, 백호, 현무, 주작)과 함께 대나무, 매화, 소나무 등을 그려
넣은 경우이다. 이처럼 문인들의 청절(淸節)을 상징하는 대나
무와 매화를 그려 넣은 예는 1420년에 축조된 밀양 고법리 소
재 박익의 묘에서도 확인된 바 있다.[4] 다만 박익 묘에서는 각
벽면의 중앙에 사신이 아닌 인물군상(人物群像)을 그려 넣어
풍속적, 기록적 성격이 짙어진 점이 큰 차이라 할 수 있다. 그
러나 대나무와 매화를 동벽과 서벽 등 주요 벽면의 양 끝과
중간에 그려 넣은 사실 자체는 크게 보면 왕건릉의 전통을 이
은 것으로 볼 수 있다.[5]

② 개풍군 청교면(靑郊面) 양릉리(陽陵里)의 수락암동(水落岩洞)
고분의 예에서 보듯이 네 벽에 사신과 십이지신상(十二支神像)
을 함께 표현한 경우이다.[6] 이 계보의 전통은 노회신 벽화묘의

3 노회신 벽화묘의 1호 석실에만 주인공의 시신이 안치되었고 부인의 시신을 위한 2호
석실은 비어 있는 상태였던 것으로 확인되는데, 발굴에 참여했던 어창선 학예사와
이장에 관여했던 후손의 증언에 의하면 묘주는 머리를 동쪽에 두었던 것이 분명하다.
즉 동침장(東枕葬)을 했던 것이다. 그런데 해가 뜨는 동쪽으로 머리가 향하게 하는
동침장은, 중국의 영향을 받아 머리를 북쪽으로 두는 북침장이 확고하게 자리를 잡기
전에는 신라를 비롯한 고대사회에서는 보편적이었다고 할 수 있다. 이렇게 본다면
동침장과 동서축을 전혀 새로운 것으로만 단정하기 어렵다. 이미 고대에 존재했던
전통이 되살아난 것이나 다름없다. 이와 관련하여 우리의 동침장과 직접 연관은 없지만
북쪽보다 동쪽을 중시하였던 경향은 서양의 중세 지도에서도 엿보여 흥미롭다. 주경철,
「중세지도」, 『조선일보』 제27593호(2009. 9. 12. 土), A34면.

4 안휘준, 「松隱朴翊墓의 壁畵」, 『考古歷史學志』 제17·18합집호(동아대학교박물관, 2002),
pp. 579~604 및 이 책의 제V장; 심봉근, 『密陽古法里壁畵墓』(세종출판사, 2003),
pp. 177~206.

5 무덤 내부에 대나무를 그려 넣은 사례들은 중국에서도 확인된 바 있다. 한정희,
「고려 및 조선 초기 고분벽화와 중국 벽화와의 관련성 연구」, 『美術史學硏究』
246·247합집호(2005), pp. 169~199 및 『동아시아 회화 교류사』(사회평론, 2012),
pp. 140~146 참조. 그러나 중국의 사례들은 앞의 논문에서도 지적하였듯이 정원의 한
장면처럼 표현되어 있어서 고려의 예들과는 차이를 드러낸다.

1호 석실 벽화에 계승되어 있다. 다만 수락암동 벽화에서는 벽면의 상단에 십이지신상을, 하단에 사신도를 그린 반면 노회신 벽화묘에서는 반대로 벽면의 상단에 사신도를, 하단에 십이지신상을 표현한 것이 차이라고 하겠다. 전자의 경우에는 사신도보다 십이지신상의 비중이 훨씬 큰 데 비하여 후자에서는 사신도가 단연 더욱 중요시되었다. 전자의 예에서 보듯이 고려시대(약 13세기)에는 십이지신상이 대단히 중요시되었으나 조선 초기(15세기)에는 역전되어 사신의 비중이 지배적인 경향으로 바뀌었음이 확인된다.

③ 장단(長湍)의 법당방(法堂坊) 벽화고분이나, 파주의 서곡리(瑞谷里) 벽화묘에서 전형적으로 볼 수 있듯이 네 벽에 오직 십이지신상만을 그려 넣은 경우이다.[7] 남벽을 제외한 세 벽에 십이지신상을 그려 넣은 공민왕릉도 이 계보에 속한다고 볼 수 있다.[8] 사신이나 매죽(梅竹), 혹은 인물군상 등은 배제되어 있고 십이지신상만이 중요하게 묘사되어 있는 점이 주목된다. 고려 말기의 이 계보를 이은 조선 초기의 고분은 아직 발견된 바 없다.

④ 거창 둔마리(屯馬里) 벽화묘에서처럼 주악(奏樂)여인상만을 표현한 경우이다.[9] 이 고분은 경상도 지역에서 이루어진 지방화의 한 가지 예에 불과하며 하나의 계보로 꼽는 것도 현재로서는 무리라는 생각이 든다. 그러나 고려시대의 이실묘의 한 예이고 벽화까지 지니고 있어서 유념하지 않을 수 없다. 이러한 특이한 고분벽화도 조선시대의 것으로는 발견된 예가 아직은 없다.

고려시대의 이 네 가지 계보 또는 전통 중에서 노회신 묘의 1호

묘실번호 벽화	벽화의 내용(주제)		비고
	1호 석실	2호 석실	남북을 '축(軸)'으로 한 묘의 경우
동벽	현무, 십이지신상 2구	현무	북벽에 해당
서벽	주작, 십이지신상 2구	주작	남벽에 해당
남벽	청룡, 십이지신상 4구	청룡	동벽에 해당
북벽	백호, 십이지신상 4구	백호	서벽에 해당
천장	성수도(星宿圖)	성수도	

석실은 수락암동 벽화고분으로 대표되는 제2계보, 즉 사신과 십이지
신상이 함께 그려진 벽화의 전통을 이은 것이 분명하다. 벽면에 그려
진 12구의 인물상(도VI-2)은 바로 다름 아닌 십이지신상임이 틀림없다.
다만 벽면의 여백이 협소하여(각 석실 270×110cm, 표VI-1 참조) 십이지
신상들이 40cm 정도의 서 있는 모습으로 너무 작게 그려져 있기 때문
에 세부까지 선명하게 확인하기가 어렵다. 정면을 향하고 있고 머리
에 책(幘)을 쓰고 있으며 손에는 홀(笏)을 잡고 있는 것은 분명하나 머
리 윗부분과 다리 아랫부분은 무엇이 어떻게 그려져 있는지 확인하기
가 어렵다. 고려시대의 수락암동(水落岩洞) 벽화묘와 공민왕릉, 그리고
파주 서곡리 벽화묘의 경우를 보면 십이지신상의 관모 위에는 각각의

6 수락암동 벽화묘의 십이지신상 도판은 김원용, 『壁畫』, 韓國美術全集 4(동화출판공사,
 1974), pp. 109~115.

7 이홍직, 「고려벽화고분 발굴기 – 長湍郡松西面法堂坊」, 『韓國古文化論攷』(을유문화사,
 1954), pp. 3~36; 안휘준, 「파주 서곡리 고려 벽화고분의 벽화」, 『한국 회화사
 연구』(시공사, 2000), pp. 252~264 및 이 책의 제IV장 제1절 참조.

8 정병모, 「恭愍王陵의 壁畫에 대한 考察」, 『講座美術史』 제17호(2001. 12) pp. 77~96;
 『북한의 문화재와 문화유적』(서울대학교출판부, 2000), pp. 147~154 참조.

9 『居昌屯馬里壁畫古墳 및 灰槨墓發掘調查報告』(문화공보부 문화재관리국, 1974); 『둔마리
 벽화고분』, 거창의 역사와 문화 II(거창군·이화여자대학교박물관, 2005); 김원용, 『壁畫』,
 韓國美術全集 4, pp. 116~118 참조.

도 VI-2
인물상 세부, 노회신
벽화묘 1호 석실 남벽

동물 모양이 그려져 있다(도IV-3,4,6~9). 이를 고려하면 고려시대 벽화의 전통을 이은 노회신 벽화묘의 십이지신상들의 경우에도 책 위에 각각의 동물상이 그려져 있어야 마땅하다. 만약 이 동물상들이 당초부터 아예 그려져 있지 않다면 이는 조선 초기에 이르러 생겨난 새로운 변화라고 보아야 마땅할 것이다. 그러나 본래는 그려져 있었는데 훼손이 되어 확인이 되지 않고 있는지의 여부에 대한 정밀한 검토가 요구된다고 하겠다. 그렇지만 12구의 인물상들은 다른 고려시대 고분들의 예와 대비하여 보더라도 십이지신상임은 부인하기 어렵고, 따라서 노회신 벽화묘의 1호 석실에 그려진 사신도와 십이지신상은 수락암동 벽화묘로 대표되는 제2계보에 해당된다고 볼 수 있을 것이다.

제1석실에 그려져 있는 십이지신상의 배치를 고려시대의 수락암동 벽화고분이나 법당방(法堂坊) 벽화고분의 경우와 비교하여 추정해 본다면 동벽 남쪽의 자(子)로부터 시작하여 시계 방향을 따라 남벽에 동으로부터 서쪽으로 축(丑), 인(寅), 묘(卯), 진(辰), 서벽의 남쪽에 사(巳)와 북쪽에 오(午), 북벽의 서쪽에서 동쪽으로 미(未), 신(申), 유(酉), 술(戌), 동벽의 북쪽에 해(亥)를 그려 넣었을 것으로 믿어진다(도IV-1, VI-3).

그런데 노회신 벽화묘의 제2석실의 벽화는 제1석실의 경우와 다

른 양상을 드러내고 있어서 흥미롭다. 아마도 노회신의 부인을 위해 마련된 것이 분명하다고 믿어지지만 시신이 안치되었던 흔적은 전혀 보이지 않는 이 2호 석실에는 네 벽에 사신만 그려져 있을 뿐 십이지신상이나 다른 어떤 것도 표현되어 있지 않다. 네 벽에 사신만을 그려 넣은 것은 고려시대의 고분벽화 중에서는 확인된 바 없고, 따라서 오히려 고구려 후기와 백제의 고분벽화들이나 고려의 석관(石棺)에 새겨진 사신도가 연상된다. 어쨌든 노회신 벽화묘의 제2석실에 그려진 사신도는 조선시대의 벽화묘로는 오히려 특이한 예에 해당된다고 볼 수 있다.

도VI-3
노회신 벽화묘
십이지신상 배치도

　노회신 벽화묘의 벽화는 이처럼 제1석실의 사신도와 십이지신상의 공반(共伴)과 제2석실의 사신도만의 단독 표출이 합쳐져 전례가 없는 복합적 성격을 띠고 있다. 이 사실은 노회신 벽화묘의 의미와 가치를 더욱 돋보이게 하는 요소이다.

　다섯째, 노회신 벽화묘의 벽화는 무엇보다도 조선 초기 고분벽화의 화풍을 이해하는 데 큰 참고가 된다는 점이다. 이 무덤의 벽화와 그 화풍에 관해서는 다른 전문가들에 의해 별도의 상세한 논고가 작성되었으므로 저자는 그 개요만 간단히 언급하고자 한다.

　그림은 고르게 잘 다듬어진 판석의 표면에 직접 먹과 약간의 붉은색과 분홍색 등의 안료로 그려져 있는데 무엇보다 관심을 끄는 것은 제1석실과 제2석실에 모두 그려진 사신도라 하겠다(도VI-4~7).

　먼저, 1호 석실과 2호 석실의 동벽에 그려진 북쪽의 상징인 현무

도 VI-4
현무, 노회신 벽화묘
1호 석실

도 VI-5
주작, 노회신 벽화묘
2호 석실

도 VI-6
백호, 노회신 벽화묘
2호 석실

도 VI-7
청룡, 노회신 벽화묘
2호 석실

(玄武)를 보면 입에 하늘을 향하여 길게 솟아오른 꽃을 물고 있는 것이 눈길을 끈다. 이는 종래에는 보이지 않던 새로운 일로 주목을 요한다. 그 상징성에 대한 규명이 요구된다. 꽃은 잎이 네 개인데 무슨 꽃인지 알 수 없다. 거북이의 등에는 구갑무늬가 뚜렷하게 표현되어 있다. 고구려의 현무도와는 달리 거북이의 몸을 휘감은 뱀의 모습은 찾아볼 수 없다. 그러나 거북이의 뒤편에 그려진 산들은 고구려 후기 고분벽화의 전통과 전혀 무관하다고 볼 수 없을 것이다. 고구려 후기에는 강서중묘(江西中墓)의 북벽에 그려진 현무도나 남벽의 좌우에 그려진 주작(朱雀) 그림들에서 전형적으로 볼 수 있듯이 사신도에 산들을 그려 넣었던 사실이 확인된다.[10] 다만 이러한 고구려의 벽화들에서는 산들이 밑에, 사신이 위에 그려져 천지음양(天地陰陽)을 상징했다고 추측되는 데 반하여 노회신 벽화묘 현무도에서는 산들이 뒤편 위쪽에 나타나 현무를 위한 배경의 역할을 하고 있는 점에서 차이가 난다(도Ⅵ-4). 산들은 주산(主山)과 하나의 객산(客山)으로 구성되어 있고 윤곽선만으로 단순하게 그려져 있는데, 아마도 이곳의 산들은 함께 어우러져 북망산천(北邙山川)을 나타낸 것이 아닐까 여겨진다.[11]

1호 석실과 2호 석실의 서벽에는 남쪽을 상징하는 주작이 각각 한 마리씩 그려져 있는데 모두 날개를 활짝 편 채로 비상하는 듯한 정면관의 자세를 보여준다. 연도(羨道) 안쪽의 양편에 두 마리의 새들

10 『북한의 문화재와 문화유적』Ⅱ권(서울대학교출판부, 2000), p. 258, pp. 273~274.
11 이와 관련하여 신라의 기미년명 순흥 읍내리 벽화고분의 북벽에 그려진 산들도 참고가 될 듯하다. 안휘준, 「기미년명 순흥 읍내리 고분벽화의 내용과 의의」, 『한국 회화사 연구』, pp. 116~134 및 이 책의 제Ⅲ장; 『順興邑內里壁畵古墳』(문화재관리국·문화재연구소, 1986); 『順興邑內里壁畵古墳 發掘調査報告書』(문화재연구소·대구대학교박물관, 1995), pp. 148~175.

이 서로 마주보고 있는 측면관의 고구려식 주작과는 현저한 차이를 드러낸다. 이 노회신 벽화묘의 주작들은 부릅뜬 동그란 두 눈과 펜촉 모양의 각이 진 코처럼 생긴 부리를 지니고 있는데 전체적으로 사람의 얼굴을 연상시켜준다. 특히 코 모양은 이곳의 십이지신상들의 코와 일치한다. 혹시 의인화(擬人化)하려는 의도가 있었던 것은 아닐까 추측되지만 단정할 수는 없다. 발 부분은 마치 깃털로 이루어진 받침 모양을 연상시킬 뿐 생김새를 알 수 없다.

동쪽을 상징하는 청룡(靑龍)과 서쪽을 나타내는 백호(白虎)는 1호 석실과 2호 석실의 남벽과 북벽(2호 석실은 격석의 북쪽면)에 각각 그려졌으나 2호 석실의 것들만 비교적 온전하게 남아 있다.

1호 석실의 청룡은 앞부분만, 백호는 흔적만 겨우 남아 있다. 1호 석실과 2호 석실의 청룡과 백호는 모두 머리를 남쪽에 해당하는 서벽의 주작이 있는 방향을 향하고 있다. 남북을 축으로 한 경우라면 모두 남쪽으로 머리를 두고 있는 셈이다. 1호 석실과 2호 석실의 청룡은 머리가 말처럼 길고 몸은 위쪽으로 반원형을 이루며 구부리고 있어서 곡선적인 형태가 두드러져 보인다. 몸이 거의 수평을 이루거나 밑으로 곡선진 삼국시대의 청룡들과는 많은 차이를 보인다. 노회신 벽화묘의 청룡은 고려시대 석관의 표면에 새겨진 것들과 유사하여 고려식 청룡이라고 불러도 좋을 듯하다.[12] 발톱은 네 개씩이다. 그리고 2호 석실의 백호는 머리, 발, 몸체와 줄무늬 등 모든 표현이 졸(拙)하고 익살스러워서 조선 후기의 민화 호랑이를 연상시켜준다. 민화의 연원이 길다는 사실과 15세기 당시의 지방 화단의 한 면모를 엿보게 하여 흥미롭다.

1호 석실의 네 벽에 그려진 십이지신상은 15세기 중엽 지방에서

도 VI-8
십이지신상, 노회신
벽화묘 1호 석실

그려진 인물화의 일면을 짐작케 한다(도 VI-8). 십이지신상이지만 당시
의 인물화를 보여준다는 사실은 부인하기 어렵다. 오른쪽으로 옷깃을
여민 우임(右袵)의 복장, 앞에 홀(笏)을 쥔 자세, 책(幘)을 쓴 머리, 넓적
한 얼굴 모양 등이 눈길을 끈다. 특히 얼굴은 가늘고 긴 눈썹, 비교적
크고 긴 눈, 펜촉 모양의 길고 날카롭게 각진 코 등이 인상적이다. 눈
매는 직접적인 연관이 있을 리 없는 5세기 고구려의 수산리 벽화고분
에 그려진 여주인공과 미인들의 그것을 닮은 듯하여 흥미롭다.[13]

　1호 석실과 2호 석실 천장의 덮개돌 안쪽에는 큰 원을 그리고 그
안에 몇 가지 별자리들을 그려 넣었던 것이 분명하나 현재로서는 그

12　일례로 개성시 개풍군 묵산리(墨山里) 출토의 사신문 석관을 들 수 있다. 『북한의
　　문화재와 문화유적』 IV권(서울대학교출판부, 2000), p. 243.
13　위의 책, I권, 도 24~25.

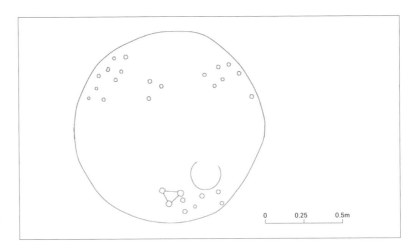

도 VI-9
성수도 실측도, 노회신
벽화묘 2호 석실 천장

0 0.25 0.5m

구체적인 성수의 내용은 파악할 수 없다(도 VI-9). 아마도 고려시대의 성수도를 이어받아 북두칠성을 비롯한 몇 가지 별자리들을 그려 넣었을 것으로 생각된다.[14]

노회신 벽화묘의 벽화는 솜씨로 보나 많지 않았을 작업량으로 보나 모두 한 사람이 그렸다고 믿어진다. 15세기의 지방 화원이 그렸을 것으로 보아도 무방할 듯하다. 어수룩한 솜씨로 보아 중앙의 제대로 훈련된 화원의 작품으로 보기는 어렵다고 생각된다.

이상 간략하게 살펴보았듯이 이 노회신 묘의 벽화는 비록 솜씨는 뛰어나지 않지만 한국 고분벽화사의 하한을 보여주고, 그 역사의 길이와 폭을 넓혔으며, 조선 초기 고분벽화의 새로운 면모들을 드러냈다는 점에서 대단히 소중하다고 보지 않을 수 없다.

14 김일권, 「고구려의 천문 문화와 그 역사적 계승: 고려시대의 능묘천문도와 벽화무덤을 중심으로」, 『高句麗硏究』 제23집(2006), pp. 61~109.

도판목록

참고문헌

1. 사료

『三國史記』

『三國遺事』

『高麗史』

『隋書』

『舊唐書』

『新唐書』

2. 단행본

[국문]

『國譯 松隱先生文集』, 보본재, 1999.

『북한의 문화재와 문화유적』I~IV, 서울대학교출판부, 2000.

공석구, 『高句麗領域擴張史硏究』, 서경문화사, 1998.

김기웅, 『韓國의 壁畵古墳』, 동화출판공사, 1982.

김용준, 『高句麗古墳壁畵硏究』, 조선사회과학원출판사, 1958.

김원용, 『韓國美術史』, 범문사, 1980.

_____, 『韓國壁畵古墳』, 일지사, 1980.

_____, 『韓國考古學硏究』, 일지사, 1987.

_____, 『韓國美術史硏究』, 일지사, 1987.

_____, 『韓國美의 探究』, 열화당, 1996.

김원용·안휘준, 『한국미술의 역사』, 시공사, 2003.

김정희, 『조선시대 지장시왕도 연구』, 일지사, 1996.

나일성, 『한국천문학사』, 서울대학교출판부, 2002.

노태돈, 『고구려사 연구』, 사계절출판사, 2000.

목정배 역주, 『維摩經』, 三星文化文庫 150, 삼성미술문화재단, 1984.

송방송, 『韓國古代音樂史硏究』, 일지사, 1985.

신형식·최규성 편,『고구려는 중국사인가』, 백산자료원, 2004.

심봉근,『密陽古法里壁畫墓』, 세종출판사, 2003.

안휘준,『韓國繪畫史』, 일지사, 1980.

_____,『韓國繪畫의 傳統』, 문예출판사, 1988.

_____,『한국 회화사 연구』, 시공사, 2000.

_____,『한국 회화의 이해』, 시공사, 2000.

_____,『한국의 미술과 문화』, 시공사, 2000.

_____,『고구려 회화』, 효형출판, 2007.

_____,『한국 그림의 전통』, 사회평론, 2012.

_____,『한국 미술사 연구』, 사회평론, 2012.

윤장섭,『韓國建築史』, 동명사, 1990.

이기동,『韓國古代史論』, 한길사, 1988.

이태호·유홍준,『高句麗古墳壁畫』, 풀빛, 1995.

이홍직,『韓國古文化論考』, 을유문화사, 1954.

임세권,『西三洞壁畫古墳』, 安東大學博物館叢書 1, 안동대학박물관, 1981.

장경호,『韓國의 傳統建築』, 문예출판사, 1992.

전상운,『韓國科學技術史』, 정음사, 1976.

전호태,『고구려 고분벽화 연구』, 사계절, 2000.

_____,『고구려 고분벽화의 세계』, 서울대학교출판부, 2004.

정선여,『고구려 불교사 연구』, 서경문화사, 2007.

차주환,『韓國道敎思想硏究』, 서울대학교 한국문화연구소, 1978.

_____,『韓國의 道敎思想』, 양지사, 1986.

최광식,『중국의 고구려사 왜곡』, 살림출판사, 2004.

최무장·임연철,『高句麗壁畫古墳』, 신서원, 1990.

한국미술사학회 편,『高句麗 美術의 對外交涉』, 도서출판 예경, 1996.

한정희,『동아시아 회화 교류사』, 사회평론, 2012.

황수영,『韓國佛像의 硏究』, 삼화출판사, 1973.

[중문]

沈以正,『敦煌藝術』, 臺北: 雄獅圖書公司出版, 1980.

何建國 外編,『唐代婦女髮髻』, 香港: 審美有限公司, 1987.

陝西省博物館·陝西省文物管理委員會 編,『唐李重潤墓壁畫』, 北京: 文物出版社, 1974.

黃能馥·陳娟娟, 『中華歷代服飾藝術』, 北京: 中國旅遊出版社, 1999.

[일문]

綱干善教 外, 『高松塚論批判』, 大阪: 創元社, 1974.

久野健·鈴木嘉古, 『法隆寺』, 日本の美術 3, 東京: 小學館, 1977.

末永雅雄·井上光貞 編, 『高松塚古墳と飛鳥』, 東京: 中央公論社, 1972.

_____, 『朝日シンポジウム 高松塚壁畵古墳』, 東京: 朝日新聞社, 1972.

石嘉福·鄧健吾, 『敦煌への道』, 東京: 日本放送出版協會, 1978.

小杉一雄, 『中国文樣史の硏究』, 東京: 新樹社, 1959.

猪熊兼勝·渡邊明義 編, 『高松塚古墳』, 日本の美術 6, 東京: 至文堂, 1984.

朱榮憲 著, 永島暉臣愼 譯, 『高句麗の壁畵古墳』, 東京: 學生社, 1972.

池內宏·梅原末治, 『通溝』下卷, 日滿文化協會, 1940.

[영문]

Griswold, Alexander B. and Chewon Kim and Peter H. Pott, *The Art of Burma, Korea, Tibet, Art of the World*, New York: Crown Publishers, Inc., 1964.

Rowland, Benjamin. *The Art and Architecture of India*, Baltimore, Maryland: Penguin Books, 1967.

_____, *The Art of Central Asia*, New York: Crown Publishers Inc., 1974.

Sickman, Laurence and Alexander Soper, *The Art and Architecture of China*, Baltimore, Maryland: Penguin Books, 1978.

Sirén, Osvald. *Chinese Painting: Leading Masters and Principles* Vol. I~VII, New York: The Ronald Press Company, 1956.

Sullivan, Michael. *The Birth of Landscape Painting in China*, Berkeley·Los Angeles: University of California Press, 1962.

3. 논문

[국문]

강우방, 「新羅十二支像의 分析과 解釋」, 『佛敎美術』 1, 1974.

고유섭, 「高句麗의 美術」, 『韓國美術文化史論叢』, 통문관, 1966.

김리나, 「三國時代 佛像硏究의 諸問題」, 『美術史硏究』 2, 1988.

김병모, 「抹角藻井의 性格에 對한 再檢討－中國과 韓半島에 傳播되기까지의 背景－」, 『歷史學報』 80, 1978. 12.

김상현, 「中國 文獻 所載 高句麗 佛敎史 記錄의 檢討－求法僧의 東亞細亞 佛敎에의 참여를 中心으로」, 『고구려의 사상과 문화』, 고구려연구재단 연구총서 4, 고구려연구재단, 2005.

김영심, 「고려태조 왕건왕릉벽화에 대하여」, 『조선예술』, 1993. 11.

김영재, 「박익 묘 벽화에 나타난 복식연구」, 『韓服文化』 제4권 4호, 2001. 10.

김원용, 「春城郡 茅洞里의 高句麗式 石室墳 二基」, 『考古美術』 149, 1981.

김일권, 「고구려 고분벽화의 별자리그림 考定」, 『白山學報』 47, 1996.

_____, 「고구려의 천문 문화와 그 역사적 계승: 고려시대의 능묘천문도와 벽화무덤을 중심으로」, 『高句麗研究』 23, 2006.

김정기, 「高句麗 古墳壁畵에서 보는 木造建物」, 『金載元博士 回甲記念論叢』, 을유문화사, 1969.

김정배, 「安岳 3號墳 被葬者 논쟁에 대하여－冬壽墓說과 美川王陵說을 中心으로－」, 『古文化』 16, 1977. 6.

문명대, 「長川1號墓 佛像禮拜圖壁畵와 佛像의 始原問題」, 『先史와 古代』 1, 1991. 6.

_____, 「佛像의 受容問題와 長川1號墓 佛像禮佛圖壁畵」, 『講座 美術史』 10(特輯號), 1998. 9.

민병찬, 「고구려 古墳壁畵를 통해 본 初期 佛敎美術 硏究－長川 1號墳 壁畵의 禮佛圖를 中心으로－」, 『고분벽화로 본 고구려 문화』, 고구려연구재단 연구총서 2, 고구려연구재단, 2005.

석주선, 「한국복식의 변천」, 『韓國의 美: 衣裳·裝身具·袴』, 국립중앙박물관, 1988.

안휘준, 「고구려 문화의 재인식」, 『문화예술』 229호, 1998.

_____, 「松隱朴翊墓의 壁畵」, 『考古歷史學志』 17·18, 동아대학교박물관, 2002.

유송옥, 「高句麗服飾硏究」, 『成均館大學校論文輯(人文·社會系)』 28, 1980. 9.

_____, 「中國 集安 高句麗 古墳壁畵에 나타난 服飾과 周邊地域 服飾 硏究」, 『人文科學』 25, 성균관대학교 인문과학연구소, 1995. 2.

윤무병, 「武寧王陵 및 宋山里六號墳의 塼築構造에 관한 考察」, 『百濟硏究』 5, 1974.

이은창, 「韓國古代壁畵의 思想史的인 硏究－三國時代 古墳壁畵의 思想史的인 考察을 中心으로－」, 『省谷論叢』 16, 1985.

이인철, 「德興里 壁畵古墳의 墨書銘을 통해 본 고구려의 幽州經營」, 『歷史學報』 158, 1998. 6.

이재중, 「三國時代 古墳美術의 麒麟像」, 『美術史學硏究』 203, 1994.

이종상, 「고대 벽화가 현대 회화에 주는 의미」, 『集安 고구려 고분벽화』, 조선일보사,
　　　1993.

이태호, 「韓國古代山水畵의 發生硏究」, 『美術資料』 38, 1987. 1.

이혜구, 「高句麗樂과 西域樂」, 『서울大學校論文集(人文·社會科學)』 2, 1955.

전주농, 「안악 '하무덤'(3호분)에 대하여 – 그 발견 10주년을 기념하여 –」, 『문화유산』,
　　　1959. 5.

전호태, 「高句麗 古墳壁畵에 나타난 하늘 연꽃」, 『美術資料』 46, 1990.

정병모, 「渤海 貞孝公主墓壁畵 侍衛圖의 硏究」, 『講座 美術史』 14, 1999. 12.

_____, 「恭愍王陵의 壁畵에 대한 考察」, 『講座 美術史』 17, 2001. 12.

정재서, 「高句麗 古墳壁畵의 神話·道敎的 題材에 대한 새로운 認識 – 中國과
　　　周邊文化와의 關係性을 中心으로 –」, 『白山學報』 46, 1999.

진홍섭, 「武寧王陵發見 頭枕과 足座」, 『百濟武寧王陵硏究論文集』 I, 공주대학교부설
　　　백제문화연구소, 1991.

최순우, 「高句麗 古墳壁畵 人物圖의 類型」, 『考古美術』 150, 1981. 6.

한정희, 「高句麗 壁畵와 中國 六朝時代 壁畵의 비교 연구 – 6, 7세기의 예를 중심으로 –」,
　　　『美術資料』 68, 2002.

_____, 「고려 및 조선초기 고려벽화와 중국 벽화와의 관련성 연구」, 『美術史學硏究』
　　　246·247, 2005.

[중문]
吉林省文物工作隊, 「吉林集安五盔墳 四號墓」, 『考古學報』, 1984, 1期.

方起東, 「集安高句麗墓壁畵中的舞樂」, 『文物』, 1980. 7.

延邊朝鮮族自治州博物館, 「渤海貞孝公主墓發掘淸理簡報」, 『社會科學戰線』 17, 1982.

[일문]
熊谷宣夫, 「秀文筆墨竹畵冊」, 『國華』 910, 1968. 1.

有光敎一, 「高松塚古墳と高句麗壁畵古墳 – 四神圖の比較 –」, 『佛敎藝術』 87, 1972. 8.

長廣敏雄, 「高松塚古墳壁畵の意義」, 『佛敎藝術』 87, 1972. 8.

佐和隆硏, 「高松塚壁畵筆者の問題」, 『佛敎藝術』 87, 1972. 8.

朱榮憲, 「高句麗古墳壁畵を語ろ」, 『阪急文化セミナ – 10周年紀念 國際シンポジウム:
　　　高句麗と日本古代文化』, 1985.

[영문]

Hwi-joon Ahn, "The Origin and Development of Landscape Painting in Korea," *Arts of Korea*, New York: The Metropolitan Museum of Art, 1998.

4. 도록 및 보고서

『居昌屯馬里壁畵古墳및 灰槨墓發掘調査報告』, 문화공보부 문화재관리국, 1974.

『고구려 고분벽화』, 한국방송공사, 1994.

『국립부여박물관』, 국립부여박물관, 2006.

『둔마리 벽화고분』, 거창의 역사와 문화 Ⅱ, 거창군·이화여자대학교박물관, 2005.

『百濟金銅大香爐』, 국립부여박물관, 2003.

『백제 사마왕: 무령왕릉 발굴, 그 후 30년의 발자취』, 국립공주박물관, 2001.

『扶餘博物館陳列圖錄(先史·百濟文化)』, 국립부여박물관, 1986.

『順興邑內里壁畵古墳』, 문화재관리국·문화재연구소, 1986.

『順興邑內里壁畵古墳 發掘調査報告書』, 문화재연구소·대구대학교박물관, 1995.

『안악 제3호분 발굴보고』, 과학원출판사, 1958.

『原州 桐華里 盧懷愼壁畵墓 발굴조사보고서』, 國立中原文化財硏究所 學術硏究叢書 第3冊, 문화재청 국립중원문화재연구소, 2009.

『集安 고구려 고분벽화』, 조선일보사, 1993.

『특별기획전 고구려』, 특별기획전 고구려! 추진위원회, 2002.

『坡州 瑞谷里 高麗壁畵墓 發掘調査 報告書』, 문화재관리국 문화재연구소, 1993.

김리나 외, 『세계문화유산 고구려고분벽화』, ICOMOS 한국위원회, 2004.

김원용 편, 『壁畵』, 韓國美術全集 4, 동화출판공사, 1974.

안휘준 편, 『繪畵』, 國寶 10, 예경산업사, 1984.

_____, 『韓國·朝鮮 前半期의 繪畵』, 東洋의 名畵 1, 삼성출판사, 1985.

이동주 편, 『高麗佛畵』, 韓國의 美 7, 중앙일보사, 1987.

이성미 편, 『中國·元·明의 繪畵』, 東洋의 名畵 4, 삼성출판사, 1985.

이화여자대학교박물관, 『榮州順興壁畵古墳發掘調査報告』, 이화여자대학교출판부, 1984.

황수영 편, 『佛像』, 韓國美術全集 5, 동화출판공사, 1974.

_____, 『韓國佛敎美術(佛像篇)』, 韓國의 美 10, 중앙일보사, 1979.

『高句麗古墳壁畫』, 東京: 朝鮮畫報社出版部, 1985.

『高句麗文化展』, 東京: 高句麗文化展実行委員会, 1985.

『高松塚壁畫館』, 日本 奈良縣 高市郡 明月香村, 1980.

『大正五年度古墳調査報告』, 朝鮮總督府, 1916.

『敦煌の美術: 莫高窟の壁畫·塑像』, 東京: 太陽社, 1979.

『東洋の美術 I: 中國·朝鮮』, 東京: 旺文社, 1977.

『中國敦煌壁畫展』, 東京: 每日新聞社, 1982.

朝鮮民主主義人民共和國社會科學院·朝鮮畫報社 編, 『德興里高句麗壁畫古墳』,
　　　　東京: 講談社, 1986.

찾아보기